푸른돌·취석 송하진

**일러두기**

이 책에 수록된 작품 일부는 2024년 9월 25일부터 10월 1일까지 한국미술관(서울 인사동)과
2024년 10월 11일부터 11월 10일까지 현대미술관(전주)에서 열린 〈푸른돌·취석 송하진
초대전 - 거침없이 쓴다〉에 전시되었음을 밝힌다.

# 취석송하진

## 翠石 宋河珍

I

# 삶의 길과 서예의 한국성 추구

푸른돌·취석 송 하 진

## 1. 취석 송하진은 쓴다. 거침없이 아름답고 따뜻하게!

참 오랜 세월,
포연(砲煙)이 자욱한 그 소란했던 길을
걷고 뛰고 때로는 뒹굴며 왔다.

그 세월 나의 탐심미적(耽審美的) 감성은
깊고 그윽한 밀림(密林)에 나직이 숨어
산야초(山野草) 향기 맡으며 숨쉬고 있었다.
숨죽여 왔던 나의 탐심미적 감성이여!
이제, 짐 벗어 내려놓고
이 넓은 광장을 내달리는구나.
숲을 가로질러 저 아득한 평원(平原)을,
저 먼 해원(海原)을 달리는구나.
거침없이 달리는구나.

멀리서 보면
판본체(板本體)처럼 방정(方正)하고
추사체(秋史體)처럼 골기(骨氣) 찬 듯한
공행정(公行政)과 정치(政治)의 세상,
그러나 포연이 자욱한 소란스런 그 길에서도, 나는
공심(公心) 하나로 질기게 버티며 꿈꾸고 땀 흘리며 우리 삶의 터전을 가꿨다.
마흔두 해를 걷고 뛰고 때로는 뒹굴며 지나온 그 세월
어찌 가뿐하고 홀가분하기만 했으랴!

무겁고 수고로운 짐 지고 몰입했던 그 세월!
혼이 마르고 기진해 버릴 듯 나를 몰아세웠던 그 세월!
그러나 함께 울고 함께 웃으며 끝까지 나를 곧게 세워주었던
아름답고 따뜻했던 사람들이여!
당신들 덕분에 세상은 아름다웠습니다.
당신들 덕분에 세상은 참으로 따뜻했습니다.

나는 이제 이 세상의 아름다움과 따뜻함을
마음껏 글씨로 쓰며 힘차게 이 새로운 길을 가겠습니다.

취석 송하진은 쓴다! 거침없이 아름답고 따뜻하게!

## 2. 갓 쓰고 상투 틀고 한복 입고, 농사지으며 붓글씨 쓰는 서예가의 아들로 태어나다.

저는 1952년 4월 29일(음력) 전라북도 김제시 백산면 상정리 여뀌다리(요교, 蓼橋)마을에서 아버지 강암 송성용(剛菴 宋成鏞) 선생과 어머니 이도남(李道男) 여사의 4남 2녀 중 여섯 번째로 태어났습니다.

제가 다닌 종정초등학교는 산과 논을 가로질러 30분 정도 걸어가는 거리에 있었습니다. 저는 그 어린 시절 제법 공부 잘하고, 글 잘 짓고, 글씨 잘 쓰고 노래도 잘하는 어린아이로 통했습니다. 작은 마을 시골 학교였기 때문이죠. 그러나 그 당시에는 그 작은 곳이 세상의 전부라고 생각할 수밖에 없었습니다. 그리하여 신기하게 도 어린 시절의 그런 평판이 저의 자아의식으로 내 깊은 곳에 똬리를 틀어버렸던 것입니다. 당연히 그렇지 않 다는 말을 들으면 참을 수가 없었고, 따라서 그런 사람이라는 소리를 계속 듣기 위해서 더 많은 노력을 해야 했습니다. 그런 소망은 날이 갈수록 커져만 갔고 글 잘 쓰고 글씨 잘 쓰는 사람이 바로 나라고 믿고 살아왔던 것입니다. 그런데 세상은 저를 그렇게 살도록 놔두지 않았습니다. 프르스트의 두 갈래 길 중 갈림길에선 항상 어긋난 길로만 나를 내몰았습니다. 고등학교 시절 문과(文科)가 길인 것 같은데 이과(理科)를 가게 되고, 그래 서 대학에 떨어지고, 재수 시절 문과로 옮겼으나 원치 않던 학과 지망으로 또 떨어지고, 결국 후기대학 그것 도 인문계열이 아닌 정경 계열인 행정학과에 입학하게 되었습니다. 1년을 마친 뒤 또 학교를 옮기게 되는데 그때도 꿈도 꾸지 않았던 법학과로 가게 됩니다. 이후에도 방황은 계속되었고, 군대생활 3년과 직업 공무원 생활 25년, 정치인으로서 17년을 겪고 오늘에 이르고 있는 것입니다.

그렇다면 그간 걸어온 길은 허송세월이거나 외도의 길이었을까요? 저는 결코 그렇지는 않았다고 생각합니 다. 글 잘 쓰고 글씨 잘 쓰는 사람이 되기 위한 욕망은 오히려 더 커지고 나의 탐·심미적 감성은 밀림 속에 숨 어서 다른 삶의 경험과 뒤섞여 오히려 더 깊은 감성으로 발효되면서 익어 온 것이 아닌가 생각합니다.

아침에 눈을 뜨면 벌써 기침(起寢)하신 아버지께서는 스스로 만드신 양생법(養生法)에 따라 운동을 하십니 다. 눈뜨기 전에 두 눈을 두 손으로 가볍게 마사지하시고, 얼굴을 비비는 등 오늘날 요가와 같은 방식으로 30 분 정도 운동을 하십니다. 마당을 거니시고 텃논을 둘러보시고 조반(朝飯) 후에는 다시 마당을 몇 바퀴 돌며 산보를 하십니다. 소화를 시키는 거죠. 방안에 들어오시면 책을 펼쳐 읽으십니다. 둥근 벼루에 먹을 갑니다. 먹의 중간쯤을 오른손으로 지그시 잡고 둥글게 돌리면서 먹을 갈 때의 아버지 모습은 그렇게 정성스러울 수가 없습니다. 오늘날은 이미 갈아진 품질 좋은 먹물이 많아서 먹 가는 모습을 보기가 그리 쉽지 않습니다. 그러 나 두 시간 이상 정신을 집중하고 마치 도를 닦듯이 먹을 가는 모습은 현대인에게도 꼭 한번 권해보고 싶습니 다. 정신을 맑게 하고 순화시키는 참으로 경건한 시간이 될 것입니다.

드디어 하얀 화선지(畵宣紙)를 낡고 노란 장판 위 깔판에 펼치십니다. 글을 읽으면서 고르신 글귀를 떠올리 시며 지그시 눈을 감고 어떻게 글씨를 쓸까를 한참 동안 생각하십니다. 그리고 정갈한 선비의 모습으로 글씨 를 쓰십니다. 이런 과정은 하루도 빠짐없이 반복적으로 이루어졌습니다. 그리고 모든 생활은 평생을 지켜 오

신 하얀 한복차림이었습니다. 외출하실 때는 여기에 두루마기를 입으시고 갓을 쓰십니다. 갓을 쓰시기 전에는 머리카락이 흘러내리지 않도록 망건(網巾)을 두르고 상투를 트신 다음에는 상투가 풀리지 않도록 동곳을 꽂습니다.

사실 아버지가 이런 모습을 하시던 제 어린 시절에는 아버지처럼 한복과 갓을 쓰는 사람은 거의 없었습니다. '우리 아버지는 참 특별한 분이시구나' 하고 생각은 했지만 부끄럽다거나 창피해한 일은 없었습니다. 조금 더 자라서는, 일본식으로 성과 이름을 바꾸는 창씨개명(創氏改名)을 거부하고 일본의 사주에 따라 친일 내각에 의해 단행된 단발령에 저항코자 상투를 지키고 있다는 사실을 알고는 자랑스럽기까지 했습니다.

당시는 단발(斷髮)이 일본화를 의미하였기 때문에 반일 감정은 극에 달하였고, 면암 최익현(勉菴 崔益鉉) 선생 같은 분은 내 목은 자를 수 있어도 머리카락은 자를 수 없다고 하여 극렬히 반대하였습니다. 따라서 아버지께서는 할아버지 유재 송기면(裕齋 宋基冕) 선생의 뜻을 이어받아 모든 가족의 창씨개명을 반대하고, 단발령에 저항하여 우리 의복인 한복을 입고 조선총독부가 주관한 조선미술전람회(약칭 선전鮮展)에도 참여하지 않고, 일본식 학교 교육에도 참여하지 않는 강한 항일정신을 몸소 실천하셨습니다. 이런 소신과 정신은 작고하시는 그날까지 계속되어 민족정신으로 이어졌고, 어떤 유혹과 권유에도 굽히지 않는 강암 정신이 되었다고 할 수 있습니다. 대신 항일민족정신을 지키기 위해 참았던 울분과 심리적 압박은 서예를 통한 예술정신으로 풀어내셨다고 할 것입니다. 그래서 서예 대가 강암이 있게 된 것이죠. 강암정신을 좀 더 의미있게 요약하면 선비정신, 항일민족정신, 그리고 예술정신이라 할 것입니다. 저는 보통 사람과는 다른 아버지의 일상을 보며 자랐고, 그런 아버지의 모습은 내 몸 깊숙이 스며들어 상당 부분은 나의 DNA가 되었다고 믿고 있습니다.

1960년대의 일화 한 토막을 소개합니다. 아버지께서는 첫 개인전을 남원에서 열었습니다. 그때 그 지역의 유지들과 친구들이 저녁 술자리에서 "강암, 자네도 이젠 시류에 따라 머리 깎고 양복도 입고 그렇게 살아야 하지 않겠나?" 하며 가위로 상투를 잘라 버렸습니다. 이때 이 소식을 들은 어머니께서는 통곡하시며 "당신 그 모습으로 어떻게 유언하셨던 아버님 영전에 나아갈 것이냐?"며 차라리 집에 오지 말라고 편지를 보냅니다. 결국 아버지는 어머니께 간곡히 사정하여 내가 집에 가면 두문불출하고 다시 머리 길러 상투를 본래의 모습으로 기르겠다고 굳게 다짐한 후 집에 와서 몇 달 후 상투를 다시 틀고 겨우 외출할 수가 있었다고 합니다.

얼룩덜룩 여기저기 검은 먹물이 발묵(潑墨)처럼 번진 하얀 한복을 입으시고 붓글씨를 쓰시던 아버지, 지그시 눈을 감으시고 나직이 소리 내어 한시를 읊으시던 아버지, 글씨를 쓰시다가 멈추시고 허공에 손가락으로 글씨 연습을 하시던 아버지, 가끔은 마당에 나가 소슬히 부는 바람을 맞으며 사철나무 울타리에 다가가 멀리 모악산을 바라보시던 아버지, 그런 아버지의 모습은 도연명의 "채국동리하 유연견남산(采菊東籬下 悠然見南山)" 시 구절을 떠올리게 하였습니다. 그런 아버지가 자식들을 향해서는 큰 소리 한 번 안 치시고 못마땅한 상황에서는 오히려 아기처럼 멋쩍어하시던 아버지셨습니다.

제가 붓글씨에 관심이 있는지 없는지 그저 무심한 것처럼만 보이시던 아버지가 어떤 때는 느닷없이 "너도 이런 건 알아 둬라." 하시면서 정말 소중한 원포인트 레슨(one point lesson)을 해주실 때가 있습니다. 나에게 속 깊은 정을 보여주시는 거죠.

글씨를 여러 장 쓰신 후 펼쳐놓고 "네가 보기엔 어느 작품이 더 좋으냐?" 하고 물으실 때도 있었습니다. 그럴 때면 아버지가 나를 시험하시나 걱정하면서 신중히 답을 하게 됩니다. 그러면 활짝 웃으시며 "너도 제법 글씨를 볼 줄 아는구나." 하시며 흐뭇해 하시곤 하였습니다.

### 3. 부지런하고 붙임성 좋은 여장부 어머니의 피를 이어받다.

제 기억에 저의 어머니는 참 부지런하셨습니다. 새벽이면 제일 먼저 일어나 세수하시고 아주까리기름을 바르시며 곱게 머리를 빗습니다. 그리고 낭자머리를 야무지게 만들어 비녀를 꽂으시고 경대를 보며 앞뒤로 옷매무새를 살피시고 일하러 나가시는 것이었습니다. 힘든 농촌 생활임에도 자신을 가꾸는 이런 모습은 성인이 되어서야 어머니가 얼마나 삶을 정성껏 사셨는지 깨닫게 되었습니다. 그 많은 날들을 삼시세끼 밥 지으시고 송골송골 맺힌 땀방울을 맨손으로 훔치면서 텃논에서부터 새꼬지 논밭까지 살피시느라 눈코 뜰 새 없이 바쁘셨습니다. 이런데도 아버지께서는 가끔 미소를 보내면서 어머니가 집안일과 농사일을 잘하도록 은근슬쩍 압력을 가하셨습니다. "느 아버지가 이런 일 할 수 있겄냐? 할 줄 모르지. 걱정 마라. 어차피 집안 살림, 논밭 일은 내가 다 할 것잉게." 하시면서 굵은 팔뚝 옷소매를 걷어 올립니다. 그 많은 일을 척척 추리시며 여장부답게 일하시던 어머니, 그런 어머니가 소주 몇 잔쯤은 거뜬히 마시고, 크고 작은 모임이나 행사 때면 노래도 한 자락 뽑으시며 분위기를 잡습니다. 그런가 하면 집에 물건을 팔기 위해 행상이 오면 거절하지 않고 필요치 않은 물건도 꼭 팔아주시면서 덕담을 해주시곤 하셨습니다. 그런데 하루 종일 일을 하시고도 밤이나 새벽이면 틈날 때마다 오늘날의 춘향전인 신소설 『옥중화』를 거의 외우다시피 반복해서 읽으시기도 하셨습니다. 어떤 때는 "내가 한번 읊어 보랴?" 하시고는 굉장히 긴 글을 척척 외우시면서 자랑도 하셨습니다. 학교도 다니시지 않고 1915년 출생인 옛날 분인데도 한글을 읽고 쓰신 걸 보면 일과 공부에 대단한 열정을 가지고 계셨던 것입니다.

제가 2005년도에 정치에 발을 들여놓으면서 몇 달 후에 크게 깨달은 점은 '정치란 정말 부지런해야겠구나', '사람 구분 없이 붙임성이 좋아야 되겠구나'였습니다. 그럴 때마다 나는 '어머니 이도남 여사의 피를 이어받은 아들이니까 잘할 수 있을 거야' 하고 늘 마음속에 다짐하며 버텨냈던 기억이 새롭습니다.

### 4. 김제 생활에서 전주 생활로의 변화는 우리 가족의 삶을 완전히 바꾸는 대전환이었다.

1965년, 아버지 연세 53세, 저의 나이 14세이던 해는 우리 집안에 대전환이 이루어진 해였습니다. 학자로서 서예가로서의 아버지의 능력을 안타까워한 전주 친구들의 요청과 많은 도움으로 아버지께서 전주로 이거(移居)하신 것입니다. 저는 당시 중학교 1학년이었습니다. 제가 다니던 중학교는 익산에 있었기 때문에 전주에서 학교 다니기가 그리 쉽지 않았습니다. 그리하여 기차 통학 또는 자취로 학교생활을 하게 되었습니다.

농촌 생활에서 벗어나 제법 큰 도시인 전주 생활은 아버지의 서예가로서의 삶과 우리 가족의 생활에 엄청난 변화를 가져다 주었습니다.

전주로의 이거 이전에 아버지가 걸어오신 길과 비교할 때 전주 이거 이후에 걸어오신 아버지의 길은 너무나 크고 넓었습니다.

#### 가. 전주 이거 이전의 아버지가 걸어오신 길

아버지 강암 송성용(剛菴 宋成鏞, 1913~1999) 선생은 1913년 7월 9일 한말의 대유학자 유재 송기면(裕齋

宋基冕) 선생의 3남으로 태어났습니다. 자(字)는 사언(士彦), 호(號)는 몸이 허약하니 강하게 자라라는 의미로 선친께서 지어주신 강암 외에 아석재(我石齋), 람취헌(攬翠軒), 백석산방인(白石山房人), 자학산인(紫鶴山人), 남천교인(南川僑人) 등이 있습니다.

6살 때부터 서당에서 『천자문(千字文)』, 『동몽선습(童蒙先習)』, 『격몽요결(擊蒙要訣)』, 『소학(小學)』 등을 배우기 시작하였고, 14세 때부터는 선고(先考) 유재 선생의 강학소(講學所)인 요교정사(蓼橋精舍)에서 경서(經書)와 서예(書藝)를 본격적으로 배우기 시작했습니다.

16세 때 고재 이병은(顧齋 李炳殷) 선생의 3녀 이도남(李道男) 여사와 결혼하게 되어 17세 때부터는 고재 선생으로부터도 수학하였습니다. 20대에는 전남 월출산, 부안 기상재와 개암사, 정읍 고씨산정, 장성 남양촌 등지를 두루 유람하며 많은 친구들과 교유하였습니다. 특기할 것은 25세 때 당시 최고의 서화 대가인 영운 김용진(靈雲 金容鎭) 선생과 26세 때 일주 김진우(一洲 金振宇) 선생에게 서화와 대나무 그림을 배웠다는 점입니다. 이는 아버지께서 독자적인 사군자 세계를 개척하는 중요한 계기가 되었습니다. 1950년대 초반부터 아버지는 전국적으로 이름을 크게 얻기 시작했으나 할아버지 생전에는 할아버지 만류로 대한민국미술전람회(약칭, 국전)에 출품치 않다가 1956년부터 출품을 하게 됩니다. 그리고 이미 필명이 높아 입상을 거듭하게 됩니다.

**나. 전주 이거 이후의 아버지가 걸어오신 길**

1965년에 전주로 이거한 후 1966년에는 국전에서 서예 부문 최고상을 수상하고, 이후 추천작가, 초대작가, 심사위원 등으로 활발한 활동을 하게 됩니다. 1967년에는 현재 우리나라 최대의 서예 연구단체인 강암연묵회(剛菴研墨會)의 전신인 연묵회를 창설하였습니다. 이듬해 전북미술대전 개최를 제안하며 최초로 개최하였고, 이때부터가 강암 서예 최고의 전성기로 이때부터 엄청난 수의 작품을 남기게 됩니다. 갓 쓰고 상투 튼 외모와 달리, 강암 서예는 전, 예, 해, 행, 초서는 물론이고 6군자에 이르기까지 매우 현대적 감각의 작품으로 유명하였고, 사군자 중에서 대나무(風竹) 그림은 특히 많은 사랑을 받았습니다. 의미 깊은 비석과 현판이 가장 많아 갑오동학혁명기념탑, 간재 전우 선생 유허비, 토함산 석굴암, 조선왕조실록 기적비, 대흥사 일지암과 자우산방, 호남제일문, 내장산 내장사, 신석정 시비, 가람 이병기 시비, 소태산 원불교 대종사비 등 수많은 작품이 전국 각처에 소재하고 있습니다.

1981년 자유중국 역사박물관 초대전을 계기로 1982년부터 매년 교대로 연묵회와 중국 감람재서회와 한·중이문연의전(韓·中二門聯宜展)을 개최하였으며, 1983년에는 방대한 『강암 송성용 서집』(지식산업사)을 발간하였고, 1993년에는 식사도 거르시며 12시간 쉬지 않고 쓴 천자문을 『강암천자문서』(불이출판사, 대표 김영준)로 발간하기도 하였습니다. 유고집으로 『강암 송성용 선생 시문』(김병기 역, 미술문화원, 2009)도 있습니다.

1988년에는 간재사상연구회장에 피선되셨고, 강암 선생의 가장 큰 업적이라고 할 수 있는 강암서예학술재단을 1993년에 설립하였고, 이때부터 추진하기 시작한 전주시 강암서예관이 1995년 4월에 개관하게 됩니다. 재단은 서예가 예술의 한 장르로서 실기에만 치우치는 것을 경계하고 학술적 연구가 병행되어야 한다는 차원에서, 서예관은 자신이 평생을 수집해온 선현들의 작품과 자신의 작품을 사회에 환원해야 한다는 차원에서, 자신이 축적한 재산은 재단에, 작품은 전주시에 기증하였고, 전주시에 부담을 주지 않기 위해 토지까지도 직접 매입하여 함께 기증하고 많은 사람의 도움을 받아 사실상 전주시에는 거의 재정적 부담을 지우지 않고 건

립하게 하셨습니다. 그리하여 서예 연구 기능으로는 강암연묵회, 서예 학술 기능으로는 강암서예학술재단, 서예 전시기능으로는 전주시 강암서예관을 설립함으로써 우리나라 최초로 서예진흥 통합기능을 공적으로 수행하도록 하였습니다. 여기에 전라북도에서 세계서예전북비엔날레까지 운영함으로써 전북 전주는 명실공히 대한민국 서예의 중심지로서 날로 흔들리고 있는 서예를 나름대로 유지 발전시켜 나가고 있다 할 것입니다. 이러한 삶의 궤적에 대한 공로로 강암 선생은 그간 전주 시민의 장(章), 전북 도민의 장(章), 광주시 의재미술상, 월남이상재장(章), 대한민국문화훈장 등을 수상하셨습니다.

1995년 6월에는 우리나라 예술인들의 권위 있는 회고전을 꾸준히 개최해 왔던 동아일보사가 「강암은 역사다」라는 주제로, 『강암 묵적』 발간과 함께 전시회를 주최하여 대통령까지 직접 관람하는 성황을 이루기도 하였습니다.

아버지 강암 선생께서는 1999년 2월 8일 전주시 완산구 교동 196번지 자택에서 영면하시고, 지금은 완주군 이서면 이성리 유택(幽宅)에서 영원한 삶을 살고 계십니다.

### 5. 아버지 강암의 뿌리는 '필불여문 문불여행(筆不如文 文不如行)'의 할아버지 유재였다.

서예 대가 강암이 있기까지는 할아버지 유재라는 뿌리가 워낙 깊고 견고했기 때문입니다. "뿌리 깊은 나무는 바람에 흔들리지 않는다."는 말처럼, 조부께서는 당시 호남에서는 글씨 잘 쓰고 글 잘 짓는 유학자로 널리 알려졌습니다. 그러나 무엇보다 행실(行實)이 너무나 바르고 총명하여 사람들의 칭송이 높았다고 합니다. '유재가 글씨를 잘 쓴다 하나 문장만 못하고, 문장을 잘한다고 하지만 행실만 못했다'는 '필불여문 문불여행(筆不如文 文不如行)'이라는 말이 그래서 조부를 항상 따라다녔다고 합니다.

유재 송기면(裕齋 宋基冕, 1882~1956) 선생은 김제시 백산면 상정리 요교마을에서 태어나셨고, 자는 군장(君章)으로, 젊은 시절엔 석정 이정직(石亭 李定稷, 1841~1910) 선생으로부터 수학하였고, 석정 선생이 떠나신 후 1920년에는 간재 전우(艮齋 田愚, 1841~1922) 선생에게 수학하였습니다. 석정 선생이 김제에 정착한 것이 1894년부터였으므로 유재 나이 12세쯤이었고, 석정 선생의 나이는 53세쯤으로 추정되며, 1910년에 떠나셨으므로 12세부터 젊은 시절 16년간을 석정 문하에서 공부했다고 할 것입니다. 그리고 간재 문하에서는 약 2년쯤 수학한 것으로 산정됩니다. 그러니까 석정 사후 간재를 만나기까지 10년, 간재 사후 작고하기까지 36년 등 약 46년은 스승 없이 많은 학자들과 교류하면서 독학을 하셨을 것으로 판단됩니다. 이때는 요교정사(蓼橋精舍)라는 강학소를 만들어 가르치고 공부하셨습니다. 할아버지께서는 스승을 극진히 잘 모시기로 칭송이 자자했다고 합니다. 아버지 강암 또한 할아버지의 훈도 밑에서 자라 석정 선생과 간재 선생을 극진히 모셨습니다. 지금도 후손들은 석정 선생과 간재 선생을 추앙하고 그 정신을 이어가고자 노력하고 있습니다.

간재 선생에 대해서는 그간 선양 사업이 비교적 활발하게 전개되어 왔었고, 석정 선생도 최근 새롭게 조명이 되고 있어 그나마 흐뭇한 마음입니다.

저의 증조할아버지, 증조할머니, 그러니까 조부이신 유재 선생의 부모님은 어려운 형편에도 자식에 대한 교육열이 대단하였다고 합니다. 자식을 교육시키기 위해 관선당(觀善堂)이라는 학당을 지어 선생님을 모시게 되는데, 그분이 바로 앞서 말씀드린 석정(石亭) 선생이었던 것입니다. 그때 할아버지의 나이가 13세였다고 하니 석정 선생이 김제에 정착한 다음 해와 일치하는 것입니다.

할아버지는 일제의 단발령과 창씨개명에 극력 반대하여 일본 경찰로부터 갖은 압박을 당하기도 하였습니다. 조부이신 유재 선생은 성리(性理)와 의리(義理)에 관한 학풍을 받아들여 성(性)은 천하의 근본이 되는 것으로, 이에 따라 격물치지(格物致知), 성의정심(誠意正心), 수신제가치국평천하(修身齊家治國平天下)의 이치가 갖추어진다고 평하였습니다. 유재 선생은 효성이 지극하여 학문도 효에 근본을 둔 실천궁행(實踐躬行)이라 하였고, 특히 시국을 걱정하고 백성을 위해 근심을 하던 참 지식인이기도 하였습니다. 1911년에 서화강습소가 개설되자 소림 조석진(小琳 趙錫晋, 1853~1920), 심전 안중식(心田 安中植, 1861~1919) 등과 교수진으로 참여하여 서예와 문인화를 가르치기도 하였고, 1918년 서화협회 창립시 발기인으로 참여하기도 하였습니다. 특히 유재 선생은 당시의 시대 상황을 반영하여 '몸체는 옛것이되 쓰임새는 새것이어야 한다'는 오늘날에도 가치가 인정되는 매우 의미 있는 '구체신용설(舊體新用說)'을 주장하였습니다.

해방 후 38선이 생기면서 유재 선생은 남북분단을 걱정하는 「미소의 국경분할」이라는 시를 남기셨습니다. 당시 지식인의 고뇌를 느낄 수 있어 여기에 소개하겠습니다.

봇도랑처럼 삼팔선을 나눠서　　　　　線分三八似封溝 선분삼팔사봉구
각기 사악한 맘으로 한쪽씩 차지했네.　各抱機心占一陬 각포기심점일추
오랑캐 두 나라가 하찮게 서로 다투니 가소롭구나　蠻觸相爭心可笑 만촉상쟁심가소
거공벌레가 발붙일 곳 없어 꾀부리는 듯　驅蛩失附若爲謨 거공실부약위모
산하는 차가운 시국 변고가 많구나　　山河冷局何多變 산하냉국하다변
비바람에 가물거리는 등불처럼 근심스럽다　風雨殘燈謾燭優 풍우잔등만촉우
누가 알았으랴, 일본이 망하고 공로 다툴 줄　誰識倭亡功計日 수식왜망공계일
양쪽의 사이가 벌써 언덕처럼 벌어졌네　兩方釁隙已成邱 양방흔극이성구

그렇다면 이제 젊은 날 유재 선생의 스승이신 석정 이정직 선생에 대해서도 얘기를 해야 할 것 같습니다. 석정 선생은 매천 황현(梅泉 黃玹, 1855~1910), 해학 이기(海鶴 李沂, 1848~1909)와 함께 '호남삼걸'로 불리던 분입니다. 석정 선생은 유학은 물론 시, 문학, 글씨, 그림에도 뛰어났고 어학, 천문, 지리, 의학 등에 이르기까지 천재적 재능을 보여준 분이었습니다. 특히 박종홍 서울대 교수가 칸트의 철학을 우리나라에 처음 소개한 사람으로 논문을 발표하여 일찍이 중국 연경에 가서 서양 철학을 우리에게 연결한 인물로도 알려져 있습니다.

사실 유재 선생의 예술적 학문적 배경은 뿌리가 석정 선생이라고 해야 할 것입니다. 석정 선생과 같은 마을에 살았기 때문에 가장 가까이서 접했고, 석정 선생의 가정환경 때문에 석정 선생을 찾는 사람들도 대부분 유재 선생댁이나 관선당을 이용했다고 합니다. 석정과 유재의 관계는 당연히 전북 서화계에 영향을 미칠 수밖에 없었고, 그래서 석정은 근대 전북 서화계의 영토를 넓힌 분으로 기억되고 있는 것입니다.

옛것에 대한 특별한 업적을 가진 박철상 한국문헌문화연구소장의 논고에 의하면 "석정은 조선 서예사에서 법첩(法帖) 연구의 1인자라 불릴만하다. 북쪽의 김정희가 비학(碑學)을 통해 추사체를 만들어 냈듯이 남쪽의 이정직은 첩학(帖學)을 통해 왕희지의 서법에 다가가는 길을 찾아낸 것이다. 그의 학문은 호남에 한정되지 않고, 그의 시문과 서화는 동시에 조선을 대표하는 수준에 올라 있다."고 평하였습니다. 그렇기 때문에 호남 서화계에 영향을 미칠 수 있었던 것입니다.

다음은 석정 선생 이후 스승이었던 간재 전우 선생에 대해서도 얘기해 봐야겠습니다. 간재 선생의 자(字)는 자명(子明)으로, 전주에서 태어나 15세에 서울로 이거하였다고 합니다. 21세에 충청도 아산의 전재 임헌회(全 齋 任憲晦, 1811~1876)와 사제 관계를 맺고 20년 동안 학문을 나누었다고 전합니다.

성리학을 깊이 연구하고 노론파 학자들의 학통을 이어 이이(李珥)의 기발이승설(氣發理乘說)과 우암 송시 열(尤庵 宋時烈, 1607~1689)의 사상을 신봉하였다고 합니다. 일제의 침탈로 국권을 빼앗긴 후 왕등도 등 여 러 섬을 떠돌며 후학을 양성하다가, 부안군 계화도에 정착하여 3,000여 명의 제자를 양성하면서 100여 권이 넘는 저서를 남기고, 조선의 유학을 마지막으로 꽃피운 학자로 알려져 있습니다. 이이의 학통을 이어받았으 나 이이처럼 정치에 참여하지 않고 교육에 전념한 퇴계 이황(退溪 李滉)의 길을 걸었다고 할 수 있을 것입니 다. 간재 선생은 호남에 걸출한 제자 3명을 두었는데 흔히 '호남 삼재'라고 불리는 금재(欽齋), 고재(顧齋), 유 재(裕齋) 선생을 말합니다.

앞에서 저는 아버지께서 16세에 고재 이병은 선생의 따님과 결혼을 하고, 17세부터는 고재 선생으로부터 도 수학하였다고 하였습니다. 이 과정에서는 고재 선생의 아들 면와 이도형(俛窩 李道衡, 1908~1975) 선생 과 함께 학습하였습니다.

따라서 고재 선생에 대해서도 말씀드리고자 합니다. 고재 이병은(顧齋 李炳殷, 1877~1960) 선생의 자는 자승(子乘)이었으며, 전북 완주로 구이면에서 태어났습니다. 1900년에 간재 선생에게 나아갔고, 1915년에 남안재(南安齋)를 세워 글을 가르치고 농사를 지었다 합니다. 심성을 기르는 것은 책으로, 육체를 기르는 것 은 경작으로 한다는 마음으로 학문과 농사를 병행하였다고 합니다. 1930년 일제로부터 전주 향교를 지키기 위해 남안재를 전주로 옮겼으며, 역시 단발령과 창씨개명에 반대하여 금재 최병심(欽齋 崔秉心, 1874~1957) 선생과 함께 옥고를 치르기도 하였습니다.

그렇다면 금재 선생에 대해서도 잠깐 얘기를 해야 할 것 같습니다. 금재 선생의 자는 경존(敬存)으로, 전주 옥류동에서 태어나셨습니다. 1897년에 간재 선생에게 나아갔으며, 스승의 부탁에 따라 혼란스러운 시대 속 에서 은둔 강학의 길을 택하여 1901년에 옥류정사(玉旒精舍)를 세워 후학을 위한 교육에 전력하였다고 합니 다. 금재 선생 역시 항일정신에 투철하여 투쟁을 멈추지 않고 치열한 삶을 살았습니다. 당시 전국에서 선비 들과 문하생들이 몰려와서 일제의 서문 밖 마을에 대항하여 마을을 형성하게 되는데 그것이 오늘날의 전주한 옥마을이 생겨난 배경의 하나입니다. 이런 금재 선생의 배경엔 전주의 명소인 한벽당을 건립한 금재 선생의 17대 할아버지 월당 최담 선생의 영향도 한몫하였습니다. 일제가 철도건설을 이유로 한벽당을 철거하려 하자 강한 투쟁 끝에 지켜낸 사연이 이미 있었던 것입니다.

한옥마을이 생긴 사연을 얘기했는데, 오늘날 전주한옥마을은 한 해 관광객이 1,300만 명이 넘는 세계적 명 소로 바뀌었습니다. 원래 전주는 전라남북도와 제주도를 통할하는 전라감영이 소재한 전라도의 수부(首府)였 습니다. 전라감영을 둘러싼 전주 부성이 1907년 서쪽부터 강제 철거되기 시작하여 1911년에는 남문을 제외 한 동문까지 철거가 되었습니다. 1919년에는 경기전 부속 채가 철거되고, 대신 그 자리에 일본인 소학교가 세 워졌고, 1937년에는 경기전의 별전까지 철거가 되었습니다. 이러한 일은 전주는 호남평야의 중심지로 조선 왕조의 본향이었기 때문에 조선의 흔적을 지우기 위한 목적과, 성 밖에 살고 있던 일본인들을 성 안으로 불러 들여 전주의 상권을 장악하기 위한 의도가 있었습니다. 이러한 사정에 당하여 앞서 말씀드린 대로 전라도의 선비들이 오목대 아래로 마을을 이루기 시작했던 것입니다. 이는 일제에 대한 저항이었고 조선 건국의 발상지

전주를 지키고자 한 투쟁이었습니다.

저는 이런 전주의 정신과 전통성을 살리기 위해 1996년 전북도청 근무 당시부터 전라감영 복원을 제안하고 주도하였으며, 민선 전주시장에 당선되어서는 한옥마을 가꾸기에 나서고 전라감영복원위원회를 구성하여 복원을 추진하였고, 전라북도와 전주시가 재정을 공동부담하기로 하였습니다. 후임 전주시장은 이를 전라감영재창조위원회로 개편하였고, 2020년 드디어 복원이 완료되었습니다. 이렇게 한옥마을의 전통을 살려 새롭게 만드는 데 성공하여 세계적 명소가 되었기 때문에 당시 일본에 의해 크게 훼손된 전주 이미지가 이만큼이라도 회복되어 얼마나 다행인지 모릅니다.

### 6. 전주 생활 30년, 글 잘 짓고 글씨 잘 쓰는 자아의식을 다시 일깨우다.

1965년에 아버지께서는 김제에서 전주로 이거하셨기 때문에 우리 집안은 큰 변화가 일어나기 시작했습니다. 그러나 저는 익산에 있는 학교의 중학생이었기 때문에 전주에 완전히 밀착된 생활을 할 수는 없었습니다. 전주고등학교에 입학한 1968년에야 완전한 전주 사람이 되었습니다. 1981년 전주에서 공무원 생활을 시작한 뒤 1997년 내무부(현 행정안전부)에 발령받아 서울로 이사를 가게 되었고, 1999년 아버지께서 작고하실 때까지는 한 주도 거르지 않고 주말이면 전주에 내려왔습니다. 물론, 그 사이에 대학 생활이나 군대 생활도 있었지만 내 생각의 흐름은 전주 아버지를 중심으로 맴돌았습니다. 그런데 아이러니하게도 1965년부터 1999년까지의 34년, 전주와 밀착된 생활이 결국 제가 정치에 발을 들여놓는 계기를 만들었고, 전주시장 8년과 전라북도지사 8년을 가능하게 했던 것이었습니다.

전주로 옮긴 뒤로 우리 집에는 정말 많은 사람들이 글씨를 배우기 위해서, 혹은 글씨를 받기 위해서 방문하였습니다. 아버지의 전주 시절은 어쩌면 우리나라 서화붐이 가장 높게 일던 시절이었을 것입니다. 당시에는 서예학원 같은 교습소도 거의 없던 시절이었기 때문이기도 하였지만 서화에 대한 사회적 성가가 매우 높았고, 70년대 이후에는 우리나라 경제도 성장의 길을 걷기 시작하여 서화에 대한 수요가 매우 높았습니다. 그만큼 서예의 고객이 많아서 서예가들도 비교적 큰 예우를 받았습니다.

아버지께서는 작품을 하시는 시간이 많아졌고, 제자들을 가르치는 시간도 많아져서 정말 바쁘게 사셨습니다. 덕분에 저는 서예 작품 하시는 모습을 직접 곁에서 많이 볼 수가 있었습니다. 거기에 더하여 제자들을 가르칠 때마다 이론과 실기를 직접 보고 들을 수가 있었던 것입니다. 또한 매일 이런 분위기에서 지냈기 때문에 반복해서 보고 들어서 머릿속에 깊이 새겨질 정도가 되었습니다.

그런데 신기하게도 서예 관련 얘기만 나오면 저는 귀가 쫑긋해지고 관심이 집중되는 것이었습니다. 더구나 사람들을 많이 알게 되었습니다. 전주뿐만 아니라 전국에서 각계각층의 사람들이 우리 집을 드나들었고, 나는 그 많은 분들을 관심 있게 기억하였고, 이 기억은 내가 공직 생활을 하는 과정에서 참 많은 도움이 되었습니다.

제자들이 처음 서예를 배우러 오면 아버지께서는 가로획과 세로획을 일주일 이상 연습하게 하셨습니다. 왕희지 이래 글자 구성의 기초로 여겨온 '영자팔법(永字八法)'에 더하여 '영송을과지법(永宋乙戈之法)'을 가르치셨습니다. '영송을과지법'이란 여섯 글자에는 한자의 모든 점획이 포함되어 있어 한자서예 연습에는 참으로 효과적이었다고 생각합니다. 저는 지금도 틈만 나면 이 '영송을과지법'을 써보곤 합니다. 점획(點劃)과 글자의

구성(結構, 結字)을 어떻게 할까를 기초부터 다시 다지게 되기 때문입니다. 아버지께서 좋아하시는 글귀, '본립도생(本立道生)', 즉 '기본이 서면 길이 보인다'는 뜻을 몸으로 체득하는 것이라고나 할까요. 30년 어깨넘이 서예 공부를 하면서 '서예는 고법(古法)과 고인(古人)이 스승'이란 말도 실감하게 되었고, 서예의 교과서라고 할 수 있는 비(碑), 첩(帖), 간찰(簡札), 그리고 대가들의 서예 작품을 많이 접할 수가 있었습니다.

작품을 하는 과정에서는 임모서(臨模書)보다는 창작에 더 비중을 두게 되지만, 우선은 기초가 튼튼해야 한다는 생각으로 많은 서법(書法) 중에서 해서(楷書)는 역시 부동자세에 가까운 긴장감을 유지하면서 점획과 결구가 엄격하고 방정(方正)한 구양순체가 정수(精髓)라 여겨져 많은 관심을 가지고 임서(臨書)하기도 하였습니다.

비교적 활달하여 마음에 와닿아서 자주 쓴 글은 황산곡(黃山谷)의 《송풍각시권(松風閣詩券)》이었고 미불(米芾), 동기창(董其昌), 《예기비(禮器碑)》와 《조전비(曹全碑)》, 하소기(何紹基), 우우임(右佑任) 등의 글씨도 눈여겨보았습니다. 우리나라 근현대 작가들의 작품도 접할 기회가 많아 눈에 담아두었고, 가끔 흉내를 내보곤 하였습니다. 창암 이삼만(蒼巖 李三晚), 추사 김정희(秋史 金正喜), 소전 손재형(素荃 孫在馨), 일중 김충현(一中 金忠顯), 월정 정주상(月汀 鄭周相), 설송 최규상(雪松 崔圭祥), 위당 김세길(渭堂 金世吉), 산민 이용(山民 李鏞), 하석 박원규(何石 朴元圭), 형님이신 우산 송하경(友山 宋河璟), 누님이신 이당 송현숙(怡堂 宋賢淑)의 작품들에 자연스럽게 눈길이 많이 갔습니다. 이런 과정에서 저에게는 대체로 자연스런 흐름의 붓질과 거침없고 호방하고 시원한 글씨체를 선호하는 경향이 생겨났습니다. 최근엔 회화적인 결구가 돋보이는 작품에 유독 눈이 많이 가고 있습니다. 물론 갑골문이나 금문 등에도 관심을 두었으나 회화적인 면에서는 좋으나 현대에서는 거의 사용하지 않는 추상적 상형으로 가독성(可讀性) 면에서 어려움이 많아 실제 작품으로는 주저하는 편입니다. 대신 한글에 좀 더 시간을 투자하는 편입니다.

한편, 중국이나 일본, 국내의 사찰 등 어느 곳을 방문하거나 어느 건물 어느 집을 방문할 때도 제일 먼저 눈이 가는 것은 서화 작품이었습니다.

제 눈에 들어온 모든 서화 작품은 눈으로 선별하여 마음속에 찍어 둠으로써 내 머릿 속은 서예 작품 아카이브가 된 것 같다는 생각이 들 때도 있습니다.

사실 작가의 손에서 떠난 작품들은 감상하는 사람들의 눈에 사진처럼 찍혀서 달이 천 개의 강을 비추듯[月印千江] 머릿속에 간직되는 것이라 생각합니다. 부디 훌륭한 서예 작품들이 많이 나와서 사람들의 마음을 정화하며 머릿속에 깊이 간직되었으면 좋겠습니다.

'회도백화성밀시 부지첨시하화래(會到百花成蜜時 不知舔始是何花來)'. '벌들이 수많은 꽃을 찾아서 꿀이 되는데 그 단맛이 어느 꽃에서 왔는지 알 수가 없네'라는 구절처럼 사실 창작의 경우 어느 서예가의 작품이 어느 만큼 영향을 미쳤는지 알 수가 없는 것이 보통이 아닌가 싶습니다. 결국 서예인의 머릿속에 농축된 서예 작품들의 총체적 이미지가 영향을 미친다고 할 것입니다. 그렇기 때문에 되도록 많은 작품을 감상하는 것이 창작 작품을 하는 데 도움이 될 것입니다.

여기서 잠깐, 저의 아호(雅號)는 어떻게 태어났는가를 얘기하고 싶습니다. 사실 서예 작품에선 이름보다 아호를 더 많이 사용하는 경향이 있습니다. 현대에 와서도 아호가 꼭 필요한지는 모르겠지만 요즘은 아호라기보다는 필명(筆名, penname)이 더 어울리는 명칭 같기도 합니다.

제가 고등학교 1학년 시절 개교 50주년 행사가 있었습니다. 저는 그 행사에 서예 작품을 출품하도록 요구

받았습니다. 그리하여 작품을 하는데 현 서단의 가장 이름있는 서예계 원로이신 하석 박원규(何石 朴元圭) 선배님께서 "하진 후배도 이제 호가 하나 있어야지요?"라고 아버지께 제안하시며 유석(柳石)이 어떠냐고 하였다. 몸은 호리호리 하지만 돌처럼 속이 야무지니까 어울릴 거라고 하면서. 저는 깊은 생각 없이 '버들 유(柳)'자가 마음에 안 든다고 하였습니다. 그랬더니 아버지께서 잠깐 생각하시더니 그러면 '취(翠)'자를 써보라고 하셨습니다. 이렇게 해서 제 아호 '취석(翠石)'은 아버지 강암 선생과 하석 선생, 그리고 저, 이렇게 3인 합작으로 태어난 것입니다.

이제 대학교 시절의 얘기를 해보고 싶습니다. 제가 다니던 성균관대학교에는 성균서도회(成均書道會)라는 서예 동아리가 있었습니다. 그런데 그 동아리는 저의 둘째 형님인 우산 송하경(友山 宋河璟)께서 전국 대학 최초로 만든 서예서클이었습니다. 나는 자연스럽게 성균서도회를 드나들었고, 거기서 지도강사인 소지 강창원(昭志 姜昌元) 선생을 만나서 공부하게 되었습니다. 그분은 북경 중국인 학교를 다니고, 안진경의 《쌍학명(雙鶴鳴)》과 유공권(柳公權)의 서첩을 주로 연마하여 안서(顔書)로 서법체계를 이룬 서가로 알려져 있는 분이었습니다.

1956년 동방연서회(東方聯書會)가 창립될 때 창립발기인 16인 중의 한 사람으로, 해서(楷書) 강사 역할을 하셨다고 합니다. 그때 회장인 민태식 성균관대 유학대학장의 권유로 성균서도회와 인연을 맺게 된 것이었습니다. 동방연서회가 3대 회장인 여초 김응현(如初 金膺顯) 선생이 취임하면서 김창현, 김충현, 김응현 3형제 중심으로 운영되자 1968년부터는 개인 서실인 소지헌(昭志軒)에만 머물렀고, 1977년에 미국으로 떠나 102세까지 사셨습니다. 소지 선생은 국전지향적인 당시의 부정적 흐름을 거부하시고 선비적 삶을 사신 것으로 알려져 있습니다. 2021년 6월 5일부터 8월 8일까지 과천 추사박물관에서 유작전이 열리기도 하였습니다.

저는 성균관대학교 시절 서예에 관심을 많이 가졌지만 시작(詩作)에도 관심을 기울여 행정학 공부 외에 국문학과 김구용(金丘庸, 1922~2001) 시인 등의 강의를 많이 들었습니다. 그리하여 성균신문과 성균지에 가끔 시를 발표하기도 하였는데, 어느 날 성균문학상에 당선됐다는 연락이 왔습니다. 어디 자랑하기도 민망해서 혜화동 골목에서 혼자 맥주를 취하도록 마시던 기억이 새롭습니다.

그 무렵 내친김에 현대문학사로 달려가 당시엔 가장 유명했던 미당 서정주(未堂 徐廷柱, 1915~2000) 시인의 집 주소를 알아내고 봉천동 예술인 마을로 달려갔습니다. 멀리서 생각하기엔 굉장히 어렵게 알고 찾아갔는데 문지방에 걸터앉아 차를 마시다가 의외로 반갑게 맞이해 주셨습니다. 가지고 간 시 4편을 보여드렸습니다. 왜 1학년이 4학년 시를 쓰느냐고 묻길래 칭찬인지, 나무람인지 몰라 당황하고 있는데 맥주나 한잔하며 얘기하자는 것이었습니다. 그때의 기분은 정말 짜릿했고, 놀라움 그 자체였습니다.

많은 얘기를 나누었고, 일주일에 한 번 정도씩 찾아오라는 말씀까지 해주시는 것이 아닌가! '아, 나는 이제 시인의 길을 가게 되는구나'라는 생각이 온 머리에 가득 차고 흥분되었습니다. 그러나 살아간다는 것이 그렇게 쉽게 결판이 나는 것은 아니었습니다. 행정학과에 다니면 당연히 행정고시를 해야 한다는 무언의 압력과 주변의 분위기가 나를 혼란스럽게 만들었습니다. 고민하고 고민하면서 그 뒤로 두세 번 더 미당 선생을 찾아뵙고 말씀드린 뒤에 고시 공부를 시작하게 되었습니다.

한 번은 이런 일도 있었습니다. 고등학교 동기인 신경민이란 친구가 찾아와 서당을 다니자는 것이었습니다.
'너의 아버지는 그런 분을 잘 아실 테니 소개해 주면 좋겠다'고 하면서 같이 다니자는 것이었습니다. 아버지의 소개로 또 한 명의 친구까지 가세하여 3명이 성당 박인규(誠堂 朴仁圭, 1909~1976) 선생께 『논어』를 배우

기 시작했습니다.

　성당 선생은 앞서 말씀드린 금재 선생을 찾아, 정읍시 소성면에서 공부하시던 구강정사(龜岡精舍)를 그대로 옮겨와 전주 향교 위쪽에 구강재(龜岡齋)라는 서당을 열고 후학들을 지도하고 있는, 옛 모습 그대로의 선비였습니다. 현재『성당사고(誠堂私稿)』가 전해오고 있습니다. 당시에 그 근처에는 이런 분이 몇 분 더 계셨습니다. 금재 선생의 제자인 엄명섭 선생이 계셨고, 앞서 말씀드린 고재 선생의 아들 면와 이도형(俛窩 李道衡, 1908~1975) 선생이 그분들이셨습니다. 면와 선생은 고재 선생의 서당 남안재(南安齋)를 지키고 계셨고, 전주 향교를 굳건히 지킨 고재 선생 봉안 기록인『남양사봉안일록(南陽祠奉安日錄)』과『유도유흥사실록(儒道維興事實錄)』이 오늘날까지 전하고 있습니다.

　이분들이 어찌 보면 일제 항거의 뜻으로 지켜 오신 갓과 상투와 한복을 입고 지낸 마지막 선비들이라 생각됩니다. 이분들 덕분에 역사학이나 한문학을 하는 많은 사람들이 도움을 받았고, 오늘날까지도 이어져 올 수 있었다고 할 것입니다.

　저는 이런 뜻을 이어갈 수 있도록 전주시장 시절, 서울에 있는 고전번역원 전주분원을 어렵게 유치한 바 있습니다. 현재도 전주한옥마을에 자리를 잡고 있어 참으로 귀한 기능을 하고 있습니다. 말로만 듣던 서당 구강재에서 논어를 배우기 시작하여 한두 달 지난 후 저는 또 고시 공부를 소홀히 한다는 압박에 중도 하차하고 말았습니다. 그러나 그때 잠깐 배운『논어』가 살아가면서 그렇게 많은 도움이 될 줄은 몰랐습니다. 서예를 하면서 한시나 한문 구절을 조금씩 접하기는 했으나 한문의 구조를 조금이나마 깨달았고, 특히『논어』의 내용이 인생살이에 큰 도움이 되고 있는 것입니다. 그 당시 공부를 좀 더 했더라면 지금쯤은 한문에도 제법 식견을 가졌을 텐데 하는 아쉬움이 너무나 큽니다.

　그런데 이게 또 웬일입니까. 저는 이러저러한 이유로 성균대학교 행정학과에서 고려대학교 법학과로 옮기게 된 것입니다. 문과(文科)가 아니라 이과(理科)를 택하여 결국 대학에 떨어지고 헤맸던 기억을 아직도 잊었나! 여전히 헤매고 있는 스스로를 꾸짖기도 하였습니다. 당시는 10월 유신 정국으로 매우 혼란스런 때였습니다. 사법시험 준비를 한답시고 산사 등을 다니며, 공부하는 모양을 냈으나 혼란스런 시국 때문에 안정을 찾지 못하고 상당 기간 방황하다가 법보다는 행정이 적성에 더 맞는 듯싶어 다시 행정고시로 전환하게 되었습니다.

　그러면서도 책상에 앉으면 어느샌가 펜으로는 붓글씨 자형(字形)을 연습하거나 시를 구상하고 있었습니다. 그 과정에서 나는 고대신문에 가끔 시를 발표하곤 했는데 어느 날 친구가 와서 "너 신문 났더라. 금년도 발표된 시 중에 너의「떠나는 꽃」이 제일 잘 쓴 시란다." 찾아보니 문학평론가 신동욱 교수께서 평한 글이었습니다.

## 떠나는 꽃

꽃들은 어디서 출발하여
이슬이며 안개며
하늘을 숨 쉬다 가는가
이 어려운 광장에서
아름다움을 소리치다 가는가

둥근 화병에 꽂혀
네모난 공간의 생활을
눈여겨보다가
가끔은 억울한 죽음도 지켜보다가
돌아오고 돌아가는
발자국 소리
싸움소리, 숨소리
허한 탄식의 소리, 소리, 소리
일체의 소릴 엿듣다가
붉은 이마, 뜨거운 입술
자줏빛, 몸뚱어리로 이 계절을 울다 가는가

꽃들을 떠난다
떠나서, 자꾸만 떠나서
마장동 시외버스 정류장
종로5가, 그 어디든
다시 켜져라

하늘은 아직 푸른데
꽃들은 떠난다
55번이던가, 18번이던가
그런 버스를 타고
또 다른 계절을
떠나는 꽃

　　다짐과는 달리 공부는 되지 않았습니다. 군대 문제를 해결하자고 신검을 받았습니다. 3학년 말에 덜컹 군대 징집영장이 나왔습니다. 35사단에서 신병 훈련을 받고 성남시에 있던 육군종합행정학교에 배치되어 34개월의 군 생활이 시작되었습니다. 공부에 진력이 났는지 군생활은 의외로 재미가 있었습니다. 더구나 글 잘 짓고 글씨 잘 쓰는 사람이 되자는 나의 꿈을 살리는 데는 오히려 도움이 된 것입니다. 후반기 교육으로 원래 타자병이었는데 글씨를 잘 쓴다는 소문 때문에 제도실이라는 부서에 배치를 받아 서예는 아니지만 차트병으로서 글씨만 쓰게 된 것입니다. 먹물로 작은 글씨가 아니라 큰 글씨를 쓰는 일이었습니다. 아시겠지만 군에서 쓰는 차트 글씨는 네모 칸에 들어맞도록 방형(方形)으로 쓰는 글씨라 비교적 엄격한 글씨였습니다. 그러나 글자의 결구를 생각하며 팔을 바닥에 대지 않고 곧게 세워 글씨를 쓰는 현완직필(顯腕直筆)로써 필력을 기르는 데는 그만이었습니다. 더구나 틈나는 대로 차트 도구가 아닌 붓으로 글씨 연습도 많이 할 수가 있었습니다. 군 생활에 익숙해지면서부터는 시작(詩作)에도 시간을 내어 글을 썼고, 전우신문(戰友新聞)에 가끔 게재되기도

하였습니다. 자연스럽게 글쓰는 사람, 그림 그리는 사람들과 친숙해지게 되었습니다. 우리는 뜻을 같이해서 무언가 의미 있는 일을 해보자고 의기투합하여 〈불우전우돕기 시서화전〉을 개최하게 되었습니다. 이 행사는 지휘관들의 관심 덕에 제법 그럴듯하게 치러졌고, 전우신문에 큰 박스기사로 소개되기도 하였습니다. 이 행사에 느낌을 받은 최고 지휘관인 교장께서는 전 부대 대항 시서화전을 개최토록 하였습니다. 우리 교도대 대원들은 신이 나서 준비한 결과 당연히 우승을 하였고, 저는 「노상 푸른」이라는 글씨로 최고상을 받기도 하였습니다. 흔히 삭막하다고 표현되는 군 생활 중의 일이라 오랜 추억임에도 잊히지 않고 있습니다. 그 뒤로 많은 장교들이 저에게 서예 작품 한 점 해달라는 요구가 제법 많아 바쁜 와중에도 기쁘게 생활할 수 있었습니다.

제대 후 4학년에 복학하여 이전보다는 굳은 결심으로 제법 열심히 공부를 했습니다. 그러나 행정고시와의 인연은 그리 쉽게 연결되지 않았습니다. 서울대학교 행정대학원에 입학했습니다. 각오를 단단히 하고 봉천동에서 하숙을 했습니다. 하숙집에서도 틈만 나면 글씨를 썼습니다. 황산곡, 《예기비》, 《장천비(張遷碑)》, 《사신비(史晨碑)》, 《조전비》, 우우임에 대한 관심을 가진 것은 이때였던 것 같습니다. 조교생활을 하면서 모셨던 저의 존경하는 은사님이신 오석홍 교수님조차 "놀기 좋아하는 송하진이 언제 공부하냐?"고 걱정하실 정도였습니다. 그러면서도 "내 방에 글씨는 하나 붙여야 하지 않겠냐?" 하시는 겁니다. 그래서 저는 「이문회우(以文會友)」를 써서 붙였더니 가는 곳마다 자랑을 하시는 것 아니겠습니까. 이런 까닭으로 저는 선생님과 상의 끝에 석사논문은 「한국예술행정에 관한 연구」를 쓰게 되었습니다. 저와 오랜 세월 우정을 유지하고 있는 당시 문화부에 재직 중이던 문화마당21 최진용 회장 등의 도움으로 제법 그럴듯하게 쓴 저의 논문은 예술에 대한 정책적인 접근은 최초라고 칭찬을 받기도 했습니다. 오석홍 선생님과의 인연은 그 후 1985년 고려대학교 정경대학 박사과정에 입학하여 선생님의 학맥인 김영평 교수님을 만나는 계기가 되었습니다. 그리하여 교수님의 끈끈하고 따뜻한 지도로 1994년 「정책실패의 제도화에 관한 연구」로 정책분야 박사학위를 받게 된 것입니다. 이를 토대로 2006년에는 『정책 성공과 실패의 대위법』이란 이름으로 외람되게도 선생님과의 공저로 학술서를 발행하였고, 2010년에는 한국정책학회의 학술상을 수상하는 큰 복도 누리게 되었습니다. 여기에 더하여 2013년 2월에는 신석정 시인의 사위이기도 한 고하 최승범 시인의 추천으로 포스트 모던 문학사에서 한국문학예술상(시부문)을 수상하는 영광도 있었습니다. 세상에는 이처럼 기대하지 않은 큰 기쁨과 감사할 일들도 많은 것 같습니다.

결국 1980년 천운인지 저는 제24회 행정고시에 합격하였고, 그로 인해 직업 공무원과 선출직 공무원으로서의 삶을 살게 되었습니다. 그러나 어느 직위, 어느 곳에 있어도 지필묵(紙筆墨)은 항상 저를 따라다녔습니다. 며칠만 지필묵이 손에서 멀어져도 마치 서예와는 아주 멀어져 버릴 것 같은 느낌이 들었기 때문입니다. 외국에 갈 때도 서예 용구를 가지고 갈 정도였으니까요. 2006년 7월 1일 험난했던 선거과정을 겪고 저는 전주시장에 취임하여 8년간 시장직을 수행하였고, 2014년 7월 1일에는 사전에 많은 준비도 했지만 용기를 내어 과감하게 도전했던 도지사에 당선되어 8년간 도지사직을 수행하였습니다. 결국 16년간 저는 선출직 공무원으로서 인생에 있어서 가장 힘들었지만 보람도 함께 느낀 봉사의 세월을 보냈습니다. 사실 이 기간에도 펜과 붓을 놓는 일은 없었습니다. 글 잘 쓰고 글씨 잘 쓰는 사람이라는 저의 자아의식은 업무 수행 과정에서도 그대로 드러나 직접 생각하고 직접 써야만 직성이 풀렸습니다. 취임사나 매년 업무계획서, 기자회견문도 대부분 직접 썼고, 신년 초면 그 해에 추구해야 할 가치를 가장 잘 내포하고 있는 사자성어를 붓글씨로 써서 발표하곤 했던 것도 이런 이유였습니다. 외국에 갈 때도 붓글씨를 선물로 주면 굉장히 기뻐하였기 때문에 글씨 선

물을 할 경우도 있었습니다. 이래저래 제가 20대 이후 지금까지 누군가에게 전달한 서예작품이 어림잡아 4천 점 정도는 넘는 것 같습니다. 지금까지 저는 서예와 관련하여 제가 걸어온 길을 참 사소하고 허접한 얘기까지 했던 것 같습니다.

글이란 깔끔하게 정돈하여 멋지게 쓴다는 것이 너무나 어렵다는 것을 잘 알기 때문에, 저를 어떤 꾸밈도 없이 잘 이해할 수 있도록 그냥 다정한 친구 만나 수다 떨듯이 쉽고 솔직하게 썼다는 점 이해하여 주시기 바랍니다.

### 7. 서예(書藝, SEOYE)란 ― 옛것을 새롭게 계승하면서 인문적 가치와 의미를 가진 아름다움을 추구하기 위해 순간적 일회적 운필로 행하는 추상적 형상의 문자 예술이다.

서예란 무엇인가?
서예의 개념은?
서예의 정의는?
서예의 본질은?
서예의 정체성은?

이 질문들은 서로 다른 듯싶지만 같은 질문입니다. 서예를 하는 분들은 당연히 알고 있는 내용인데 왜 이런 의문을 가질까 의아해할 수도 있습니다. 지금까지 저는 전문서예가로 살아오지 않았기 때문에 의문이 있어도 그러려니 지내왔습니다. 그러나 보통 사람 이상으로 서예에 관심을 가지고 살아왔고 서예가 진정한 예술의 한 장르로서 발전해 가기를 간절히 소망하고 있기 때문에 이제는 이 의문을 얘기하고 싶습니다. 그리고 제 나름대로라도 관점을 좀 더 확실하게 가져야 제가 더 열심히 방향감각 있게 서예에 정진할 수 있기 때문이기도 합니다.

조금은 섣부른 얘기가 되겠지만 오늘날 서예가 과거에 비해 흔들리고 있다는 느낌도 지울 수가 없습니다. 서예가 흔들린다기보다는 서예의 위상이, 서예에 대한 관심이 흔들린다고 하는 것이 더 맞는 표현일 것입니다. 왜 흔들리는가. 흔들리지 않고 굳건한 예술로 바로 설 수는 없을까.

제가 쓰는 이 글은 학술적 전문이론이 될 수는 없습니다. 저는 오랫동안 전문서예가로서 혹은 학자로서 살아오지는 않았습니다. 앞서 말씀드린 대로 서예와의 질긴 인연으로 서예를 사랑하고 가끔은 제 나름대로 작품을 해왔을 뿐입니다. 그러나 예술 장르로서보다는 정신적 가치를 좀 더 중시하는 예술이라는 점에서 저의 서예에 대한 믿음은 컸고, 앞으로도 더 커 가기만 할 것입니다.

서예는 예로부터 하얀 종이에 문자를 소재로 하여 검은 먹으로 붓글씨를 쓰는 행위로 인식되었고, 지금까지도 그렇게 이미지가 형성되어 있습니다. 어떤 목적으로 썼느냐에 따라 생활서예냐 예술서예냐의 구분이 있었다고 보여지며, 그 문자가 한문이냐 한글이냐에 따라 한문서예냐, 한글서예냐의 구분이 있었다고 생각됩니다. 저는 이런 구분은 논쟁의 가치가 그렇게 크지는 않다고 생각합니다.

중국에서 주로 사용된다는 서법(書法)이나 일본에서 주로 쓰인다는 서도(書道) 역시 큰 의미는 없다고 생각됩니다. 우리나라에서도 불과 몇십 년 전까지는 서법, 서도가 흔히 쓰였습니다. 다만 우리 민족의 주체성 면

에서 이미 우리의 용어가 된 서예라고 쓰는 것이 온당하다고 판단합니다. '서예' 하면 많은 사람들이 주로 한문을 쓰는 것으로 생각합니다. 그러나 한글이 만들어진 지도 600년에 가깝고, 서예의 역사는 몇천 년이기 때문에 우리글인 한글서예에 대한 관심 또한 커져야 한다고 생각합니다.

이런 전제하에 저는 서예가 무엇인지를 좀 더 명확히 하고 싶어 많은 문헌을 참조하였습니다. 그 과정에서 익숙하지 않은 한자 한문 용어들 때문에 쉬운 것을 너무 어렵게 이해하고 있는 것은 아닌지도 고민하였습니다. 서예가 무엇인지를 빈틈없이 망리적(網羅的)으로 정의하고 개념설정을 하기란 결코 쉬운 일이 아닙니다.

따라서 약점이 있음에도 불구하고 저는 고민 끝에 이렇게 서예를 규정하고 정의 내리기로 하였습니다.

- 서예는 아름다움을 추구하는 문자 예술이다.
- 서예는 추상적 형상의 문자 예술이다.
- 서예는 순간적 일회적 운필의 문자 예술이다.
- 서예는 시간적 흐름 속에 계승되는 법고창신의 문자 예술이다.
- 서예는 인문적 가치와 의미를 표출하는 문자 예술이다.

요약하면, 서예는 옛것을 새롭게 계승하면서, 인문적 가치와 의미를 가진, 아름다움을 추구하기 위해 순간적 일회적 운필로 행하는 추상적 형상의 문자 예술이다.

## 가. 서예는 아름다움을 추구하는 문자 예술이다.

무릇, 예술이란 회화, 연극, 영화, 음악, 조각, 건축 등 장르를 불문하고 사람의 마음을 정화(淨化)하는 기능(카타르시스, katharsis)을 갖고 있습니다. 정화는 아름다움(美)에 의해 가능합니다. 인간은 살아가면서 일을 통해 삶의 원동력을 얻습니다. 그런데 예술행위야 말로 매력 있는 일이 아닐 수 없습니다. 아름다움을 추구하기 때문일 것입니다. 그렇다면 서예에서의 아름다움이란 무엇을 말하는 것일까요. 서예라는 단어 안에는 이미 아름다움이란 말이 들어 있습니다. 서예도 예술행위이기 때문에 다른 예술분야처럼 본질적으로 심미(審美) 기능을 갖고 있는 것입니다.

서예의 아름다움을 이해하기 위해 먼저 문자로 쓴 작품 한 점을 상상해 보시죠. 서예 작품에는 기본적으로 세 가지의 색깔이 있습니다. 아니 세 가지 색깔 외에 다른 색깔은 없습니다. 없는 것이 진정한 서예입니다.

흰 여백, 검은 글씨, 붉은 도장이 그것입니다. 결국 서예는 문자를 소재로 하여 3색의 조화, 즉 흑백주(黑白朱)의 조화를 추구하는 예술인 것입니다. 서예 작품을 보게 되면 우리는 어떤 느낌을 갖게 됩니다. 그때 그 느낌을 결정하는 것은 의도하건 의도하지 않건, 검은 글씨와 흰 여백, 그리고 붉은 도장이 찍힌 낙관 부분이 전체적으로 어떻게 구성되고 조화를 이루는가일 것입니다. 그리고 더 나아가 검은 글씨는 점획(點劃)이 얼마나 크고 작고, 길고 짧고, 굵고 얇고, 빠르고 느리게 쓰였는가, 먹색은 얼마나 열고 진한가, 혹은 얼마나 모나고 둥근가 등이 영향을 미치게 될 것입니다. 붉은 도장 역시 문자의 입체 공간상의 음양 배치나 구성, 크고 작음 등이 영향을 미칠 것입니다.

글자들이 작품 속에 어떻게 배치되었는가, 흰 여백은 어디에 얼마나 분포되어 있는가 등 또한 영향을 미칠

것입니다. 다시 말하면 용묵(用墨), 용필(用筆), 결구(結構), 장법(章法), 포백(布白) 등의 상태가 아름다움을 결정하는 것입니다. 물론 이런 과정 이전에 어떤 서체(書體)로, 어떤 크기로, 어떤 모양의 종이에 썼는지 또한 중요합니다. 그렇다면 그 느낌의 상태는 어떻게 표현될까요. 먼저『서법예술개론』이라는 저서에서 중국의 유정성(劉正成) 교수가 제시한 두 가지 범주를 이곳에 소개하고자 합니다. "중국의 왕국유(王國維, 1877~1927)는 아름다움에 대한 느낌을 장엄한 느낌[壯美]과 우아한 느낌[優美] 두 개의 범주로 구분하였습니다. 우미와 장미를 이해하기 위해서는 먼저 세속(世俗)에 뛰어드는 입세(入世)와 세속을 벗어나는 출세(出世)를 이해해야 합니다. 입세적인 서예가는 인생에서 겪게 되는 모든 고난과 영욕을 겪으면서 얻게 되는 이성적 인식에 따라 거침없고 자유분방한 작품을 표현하게 되고, 출세적인 서예가는 변화보다는 어린아이 같은 순진함으로 세상을 바라보며 초연하여 청아한 작품을 표현하게 된다. 따라서 예술가들은 미지근한 물 같은 중용(中庸)을 두려워한다." 그러면서 주미(遒媚)의 의미를 얘기합니다. 그가 말하는 주(遒)는 장미(壯美)에 가깝고, 미(媚)는 우미(優美)에 가깝다고 합니다. 왕희지 시대에 아름다움에 대한 느낌이 바로 주미였다고 합니다. 왕희지 시대에 보편적으로 적용되던 고질금연(古質今妍), '옛것은 질박하고 지금 것은 곱다'는 견해에서 질(質)은 주(遒)에 가깝고, 연(妍)은 미(媚)에 가깝다고 하였습니다. 우미와 장미의 구분과 주와 미의 구분은 결국 그 느낌이 매우 유사한 것으로 용어만 다를 뿐 쉽게 표현하면 거칠고 거침없는 느낌과 곱고 예쁜 느낌으로 구분할 수 있을 것입니다.

흔히 용필에서 붓끝이 필획의 가운데로 모아지는 중봉(重鋒)은 주경(遒勁), 즉 굳세고 튼튼한 아름다움을 표현하는 데 유리하고, 붓끝이 기울여지는 측봉(側鋒)이나 편봉(偏鋒)은 자미(姿媚), 즉 맵시 있고 곱고 아름다운 느낌을 표현하는 데 유리하다고 하는 것은 서예를 하는 데 있어서 용필, 운필이 매우 중요하다는 점을 알 수 있게 해주는 말입니다. 전서(篆書)가 중봉의 용필로 원형(圓形)의 결구(結構)를, 예서가 측봉(側鋒)의 용필로 방형(方形)의 결자(缺字)를, 해행서(偕行書)가 중봉과 측봉, 원형과 방형을 같이 사용하는 것은 느낌을 만들어 내는 이 같은 이치라 할 것입니다.

중봉 상태를 일관되게 유지하기 위해서 붓끝이 나아가는 방향을 완전히 틀어야 하는 교전(絞轉), 붓끝을 들어 올리기도 하고 누르기도 하는 제안(提按) 등의 필법은 결국 작품의 느낌을 만들어 내기 위한 필법인 셈입니다. 이런 필법을 자유자재로 구사하는 것을 우리는 필력(筆力)이라고 하는 것입니다. 서예인들이 팔을 들고[懸腕] 끊임없이 학습하는 것은 필력을 기르기 위함이요, 필력에 의해서만이 모든 점획과 결구를 자유자재로 할 수 있는 것입니다. 따라서 자기 생각대로 아름다움을 표현하는 것은 결국 필력입니다.

많은 사람들이 글씨를 보면서 보통은 힘이 있다는 말을 자주 합니다. 혹은 글씨가 참 예쁘다고 말합니다. 그러나 그렇게 이분법적으로만 서예를 감상하기엔 너무나 서예는 복잡 미묘합니다. 그 느낌이 기분을 좋지 않게 하는 악의적 부작용이 없다면 아름다움일 수 있습니다. 서예가 너무 어렵다고, 도대체 뭐가 뭔지 모르겠다고 망설이거나 멀리하지 않았으면 좋겠습니다. 서예 작품을 보고 마음속으로 느껴지는 대로 보고 즐기면 되는 것입니다. 아름다움에 대한 판단의 절대적 기준이 있는 것은 아닐 것입니다. 인간의 예술작품에 대한 판단과 느낌은 매우 주관적입니다. 다만 관련된 지식을 좀 더 키워나간다면 흥미 또한 좀 더 커질 수 있을 것입니다.

미학적 관점에서 보면 아름다움이란 매우 논쟁적입니다. 아름다움에 대한 경계와 영역이 얼마나 넓고 큰지는 데스와르(Dessoir, M)가『미학 및 일반 예술학』(1906)에서 미의 기본 형태를 미(美), 숭고(崇高), 비극미(悲劇美), 추(醜), 희극미(喜劇美)로 분류한 점에서도 알 수 있을 것입니다.

한국민족문화대백과 사전에 의하면 미(美)란 아름다움을 나타내는 철학 용어로서 문자 구성상 '羊'과 '大'가 합쳐진 것으로 '좋다', '상서롭다', '달다', '희생하다' 등의 의미를 내포하고 있다고 합니다. 우리말로는 아름은 '알다'의 명사형으로 미(美)의 이해 작용을 말하며, '다움'은 '답다'의 활용형으로 가치를 말한다고 합니다. 아름다움의 고어(古語)는 아름다옴으로, '아름'은 사(私)의 옛날 발음으로 각자의 자기를 뜻한다고 합니다. 따라서 아름다움은 감상하는 사람, 바로 저와 같다는 뜻으로 '제 미의식에 맞는다', '제 가치 기준에 부합한다'는 뜻이 되는 것입니다. 결론적으로 아름다움이란 감상자가 대상(서예작품)에 대하여 느끼는 감정이라고 할 것입니다. 즉 자기가 느끼는 감정을 아름다움이라고 총체적으로 표현하는 것이죠. 따라서 느낄 수 있으면 이미 예술의 가치를 향유하고 있는 것이라 할 것입니다.

여기서 '미울 추(醜)'가 아름다움의 하나로 분류되고 있다는 점은 눈여겨볼 지점입니다. 따라서 아름다움(美)이란 조화를 이루고 균형이 잡힌 것들만 연계시켜 '깨끗하다', '밝다', '곱다', '멋지다', '예쁘다', '날씬하다'. '산뜻하다' 등을 의미하는 것이 아니라 '어둡다', '거칠다', '딱딱하다', '칙칙하다', '무디다', '일그러지다' 등의 느낌도 상황에 따라서 여기서 말하는 아름다움이라고 할 수 있는 것입니다. 누군가에게 아름다운 것이 누군가에게는 추하게 보일 수도 있고, 그 반대일 수도 있는 것입니다. 보통은, 아름다움이란 느끼는 어떤 사람에게 있어 긍정적으로 작용하는 감성을 의미할 것입니다. 인간의 감성도 때로는 반복적 훈련이나 습관에 의해서 대상에 대한 느낌이 고정될 수도 있습니다. 심미안이라는 것도 냉철하게 생각하면 그 사람이 가진 내재적 편견의 작용에서 자유로울 수는 없는 것입니다. 아름다움과 추함은 연속선상의 스펙트럼은 아닌 것입니다.

중국의 회소(懷素, 725~785)라는 서예가는 술을 마시고 작품 하기를 좋아해서 규범을 깨고 불특정한 방향으로 시각적 과장을 하거나 또는 변형된 작품을 했다고 합니다. 장욱(張旭, 연대미상)이란 작가 역시 술을 마신 후 머리카락에 먹을 묻혀 글씨를 썼다고 알려져 있습니다. 엉뚱함에서 아름다움을 추구했다고 해야겠지요. 이런 글씨들은 대개 미친 듯이 휘갈겨 쓴 광초(狂草)의 형태로 이루어졌습니다.

미불(米芾, 1051~1107) 역시 괴이한 돌을 보면 석형(石兄)이라 부르며 경의를 표하는 등 행동도 괴이하고 글씨도 엉뚱하여 미전(米顚), 즉 '엉뚱한 미씨'라 불렸다고 합니다. 왕탁(王鐸, 1592~1652)은 마귀미학(魔鬼美學)이라 하여 괴(怪), 력(力), 난(亂), 신(神)을 추구했다고 합니다. 그는 저서 『문단(文丹)』에서 "사람으로서 사나워서는 안 되지만, 문장을 지을 때는 사납지 않을 수 없다."고 한 점으로 미루어 진정한 창작을 향한 그의 놀라운 정신력을 짐작케 하는 것입니다. 서예에 있어서 아름다움이란 과연 어디까지일까, 고심하며 창작의 노력을 해나가야 할 것입니다.

**나. 서예는 추상적 형상의 문자 예술이다.**

서예는 문자를 소재로 아름다움을 추구한다고 하였습니다. 문자란 인위적으로 구성된 형상(形像)입니다(graphic System). 서예인(프로나 아마추어 구분 없이 서예를 하는 사람을 서예인이라 표기)이 문자의 형상을 만들어 내는 것을 글씨를 쓴다고 합니다. 글씨를 쓰는 과정에서 서예인은 자기 마음속의 생각을(여기서는 사(思), 심(心), 의(意), 지(志), 회(懷)를 모두 생각이라 지칭하였으며, 감정이나 관념, 의식까지도 생각이라고 표기하였음) 표현합니다. 그래서 '글씨는 마음의 그림[書, 心畵也]'이라고 합니다.

시각적 측면에서 점획의 구사는 구체적 행위이지만 생각의 상태는 결코 구체적일 수 없습니다. 생각에 대

한 점획의 표현은 어떤 물적 대상처럼 구체적으로 일치시킬 수 없는 추상이 되는 것입니다. 서예에서 형태(形態)란 단순히 외적으로 보이는 모양일 뿐이나, 형상이란 어떤 의도를 가지고 만들어지기 때문에 때로는 어떤 형태와 색깔까지도 띄는 예술이 되는 것입니다. 그래서 조형예술(造形藝術)이 되는 것입니다.

사실 문자는 문자 그 자체로 추상입니다. 한자는 흔히 어떤 사물의 형상을 본떠 만든 상형문자라고 말합니다. 따라서 한자는 그 추상성이 그리 크지 않다고 생각할 수 있습니다. 알파벳(Alphabet)이나 아리비아 숫자(Arabic figures), 우리의 한글은 구체적 사물의 형태를 나타내는 문자가 아니고 어떤 기호일 뿐이기 때문에 추상문자인 것입니다. 문자는 원래 상형에서 시작해서 발달해 왔으나 소리글자의 효율성에 밀려서 서서히 사라지고 추상적 형상의 문자로 변해온 것입니다. 그렇다면 한자가 이렇게 오래 살아있는 것은 기적이라고 할 수도 있을 것입니다.

여러 문헌에 따르면 인간의 말은 4만 년 전쯤으로 거슬러 올라갈 수 있고, 문자는 6000년에서 길게는 10000년 전까지도 거슬러 올라갈 수 있는 것 같습니다.

한자는 앞서 말한 대로 상형문자라고 하나 자전을 살펴보면 한자의 구성은 육서(六書)로 설명되고 있습니다. 하나(一), 둘(二)처럼 추상적 개념을 기호화한 지사(指事), '사람(人)'과 '말(言)'을 합쳐 '신(信)'을 만들었듯이 음과 뜻이 다른 두 개 이상의 글자를 합친 회의(會意), '수(水)'와 '청(靑)'을 합쳐 '청(淸)'이 되듯이 두 글자를 합치되 한쪽은 음을, 한쪽은 뜻을 나타낸 형성(形聲), '길다[長]'는 음만을 빌려 장관(長官)의 의미를 갖게 만든 가차(假借), 음악의 악(樂)과 즐겁다는 락(樂)처럼 한 글자를 다른 뜻으로 쓰는 전주(轉注) 등이 그것입니다. 그런데 한자의 90% 이상이 '청(淸)'과 같은 형성문자(形聲文字)라고 합니다.

그렇다면 한자도 글자 하나하나가 모두 상형문자가 아니고 사실상 추상적 형상 문자라고 말해야 옳은 것입니다. 서예는 여기서 더 나아가 작가의 예술적 의도에 따라 추상적 형상에 변화를 추구하게 됩니다. 점획의 변화는 물론이고 결구나 장법 포백에도 변화가 가해지게 되는 것입니다. 법고에 따른 임서나 모서의 경우는 그렇지 않겠지만 창작의 경우엔 가독성(可讀性)이 문제가 될 만큼 그 변화의 폭이 커질 수도 있을 것입니다. 이 문제는 서예의 경계 혹은 범주와 관련하여 뒤에서 더 논의를 하고자 합니다.

**다. 서예는 순간적 일회적 운필의 문자 예술이다.**

서예 작품을 해본 사람이라면 잘 아시는 바와 같이 한 점, 한 획, 한 자, 한 행 어느 경우에도 일단 쓰고 나면 다시 붓을 댈 수 없습니다. 붓질하는데[運筆] 소요되는 시간 또한 매우 짧아 순간적이라 할 수 있습니다. 서예의 운필은 순간적이요 일회적인 것입니다. 서예의 점획은 거듭, 다시라는 말이 통하지 않는 것입니다.

거듭, 다시 붓질을 하게 되면 처음에 썼던 점획과 겹치게 되고 먹색이 변하게 되어 의도하던 바와 전혀 다른 현상이 나타나게 되는 것이죠.

저의 아버지 강암 선생의 대표작 중 하나인 〈천자문서(千字文書)〉가 있습니다. 1980년에 이 작품을 할 때 아버지께서는 식사도 거르시고 휴식도 취하지 않으시고 12시간 넘게 걸려서 작품을 완성하셨습니다. 왜 그렇게 힘들게 작품을 하시느냐는 저의 질문에 그래야 일관된 운필로 자체(字體)와 자체의 흐름이 안정되고 생각의 흐름도 일정하여 작품 전체의 통일성을 유지할 수 있어 작품의 격을 높일 수 있다고 하셨습니다. 서예가 바로 순간적 일회적 운필의 예술이라는 점을 말씀하신 것이었습니다. 시간의 연속적 흐름 속에서 서예는 그 사

람의 생각을 표출해 내는 것입니다. "서예는 그 사람과 같다.[書如其人]"고 합니다. 청(淸)나라 유희재(柳熙載)는 "글씨는 자기를 드러내는 '같은' 것[書者, 如也]"이라 하였습니다. 서예가 어떤 품격(品格)을 지니는가, 어떤 풍격(風格)을 지니는가도 순간적 일회적 운필에 의해서 드러나기 마련입니다. 품격과 풍격은 아시는 바와 같이 같은 개념이 아닙니다.

품격이란 수준 높은, 고고한, 고결한, 맑은, 청아한, 고상한 등의 형용사를 쓸 수 있는 느낌, 즉, 어떤 아우라(Aura)를 의미하며, 풍격은 점획, 결구, 운필, 장법, 포백 등에서 장기적 반복적으로 드러나는 그 작가만의 독특한 특징, 즉 고유성(uniqueness)이라 할 것입니다. 수준 이상의 품격과 풍격을 지닌 서예가라면 오랜 시간 옛법[古法]을 익히고 새로움을 만들기 위한[創新] 절차탁마(切磋琢磨)의 과정을 거쳐 순간적 일회적 운필에 능한 서예가일 것입니다.

여기서 석정 선생의 단계론을 저의 이해방식대로 소개하고자 합니다. 석전(石田) 김연호(金然灝)의 병풍에 쓴 글인데 법고에서 창신으로 가는 과정을 잘 나타내고 있습니다.

```
              ┌───────────── 법고 ─────────────┐
 생(生)   →   숙(熟)   →   근(謹)   →   생(生)     →   진숙(眞熟)   →   창신(創新)
(생소함)    (능숙함)    (근신함)   (다시 생소함)   (완전 능숙한)     (새로움)
```

어떤 과정도 처음엔 생소할 것입니다. 법고의 과정은 끊임없이 임모배서(臨模背書)를 하는 것이며, 근신은 자랑하지 않고 자만하지 않고 끊임없이 능숙함을 향해가는 과정입니다. 따라서 근신은 사실 어느 단계에서도 필요한 것입니다. 완전히 능숙한 진숙의 경지에 이른 뒤에야 변화를 만들어 낼 수 있을 것입니다. 즉 다르거나 새로운 글씨를 자기의 의도대로 쓸 수 있는 것입니다. 진정한 창작 능력을 기르는 것은 이렇게 길고 험난한 과정이라고 할 것입니다.

**라. 서예는 시간적 흐름 속에 계승되는 법고창신의 문자예술이다.**

법고창신(法古創新)이란 연암 박지원(燕巖 朴趾源, 1737~1805) 선생의 「초정집서(楚亭集序)」에 나오는 말이라고 합니다. '고(古)'란 본받을 만한 옛 작품이나 그 가치 등 모든 것을 의미하며, '신(新)'이란 이전의 작품과 다르거나 새로워진 작품이나 가치를 의미할 것입니다. 법고하지 않으면, 즉 옛것을 본받지 않으면 오랜 역사 속에서 숙성된 아름다움의 뿌리를 탐구하지 않았기 때문에 새롭게 표출한 가치와 의미가 얕다고 할 수 있습니다.

법고가 없다면 뿌리가 얕은 나무여서 진정한 품격과 풍격을 이룰 수 없을 것입니다. 오늘날 상당수 서예인들이 법첩이나 스승의 글씨에 얽매여 자기만의 세계를 만들기보다는 법고의 틀 안에 안주해 있는 현실을 자주 봅니다. 물론 아직도 배우는 학서(學書)의 과정이라고 이해할 수 있으나 서예를 하는 좀 더 큰 기쁨은 법고의 과정을 거쳐 새로움을 창조하는[創新] 데 있을 것입니다. 여기서 특별한 사례를 소개하고 싶습니다.

박철상 박사는 「석정 이정직과 그의 학예(學藝)」라는 논고에서 석정 선생을 첨학 연구의 1인자라고 평가하면서 저의 조부 유재 선생의 행장(行狀)을 먼저 인용합니다.

"글씨는 우군(友軍, 왕희지)을 기준으로 삼고 미불과 동기창을 드나들었는데 구양율경(歐陽率更)의 해서에 더욱 정력을 쏟았다." 이어서 그는 "임서를 서법 수련의 가장 중요한 단계로 보고 법첩의 끊임없는 임서만이 왕희지의 서법에 도달할 수 있다고 보았다. 임서를 통해 왕희지 이후 당송원명청(唐宋元明淸) 대가들의 글씨에 담긴 특징과 장점을 밝혀냄으로써 왕희지의 글씨에 도달할 수 있는 논리적 근거를 마련하였다. 조선의 서가 중에서도 한호(韓濩), 송일중(宋日中), 이광사(李匡師), 조윤형(曹允亨), 신위(申緯), 김정희(金正喜), 정학교(丁學敎) 등의 해서와 행세에 이르기까지 많은 서가의 장점을 취하기 위해 노력하였다."고 하였습니다. 이 정직 선생에게 있어서는 스승이 바로 고인과 고법이라는 것이다. 석정 선생은 유재 선생의 10대, 20대 시절의 가장 가까운 스승이었기 때문에 당연히 그의 영향을 물려받았을 것입니다. 아버지 강암 선생 역시 같은 이치로 유재 선생의 영향을 받았을 것입니다. 이런 비슷한 취지로 말씀하시는 것을 저 또한 어려서부터 가끔 들었던 것입니다. 법고가 시간의 흐름 속에 계승되어 가는 것을 알 수 있는 확실한 사례인 것입니다. 외형적 형태가 마치 다른 것처럼 보일 때에도 자세히 살펴보면 어딘가에 DNA처럼 흐르는 어떤 특징을 찾아낼 수 있을 것입니다. 계승되어진 무엇인가가 있다는 것입니다.

반면에 추사는 청의 완원(阮元)이 주창한 '남북서파론(南北書派論)'과 '북비남첩론(北碑南帖論)'을 바탕으로 금석학의 서법고증을 집중 연구하여 예서의 유행을 촉발시키는 등 법고를 바탕으로 하되 한국서예사에서 독창적 조형미로 추사체를 탄생시켜 창신의 경지를 넓혔다고 하였습니다.

서예는 법고의 과정을 거쳐 시대의 흐름 속에서 어떤 가치를 이어가는 연속적 계승의 문자 예술인 것입니다. 오늘날 그 오랜 갑골문이나 금문 등이 재조명되는 것은 이런 면을 단적으로 나타내는 것이라 할 것입니다. 다만 서예가 갖춰야 할 보편적인 가독성 측면에서는 좀 더 논쟁이 이뤄질 수 있다고 생각합니다.

**마. 서예는 인문적 가치와 의미를 표출하는 문자 예술이다.**

보통 인문적(人文的)이란 뜻은 인류와 문화 전반과의 관련성을 의미합니다. 따라서 인문적 가치와 의미는 인간과 문화 전반에 대하여 평소 갈고닦은 지식이나 소양을 의미할 것입니다. 최근 인문학이란 용어가 자주 쓰입니다. 이는 인문을 연구하는 학문이기 때문에 자연과학과는 달리 인간 본연의 자세와 관련된 정신문화를 연구하는 학문으로 문학, 역사, 철학, 과학, 언어학, 종교학, 예술사 등이 해당합니다. 서예가 정신 예술로 불리는 이유가 바로 여기에 있습니다. 인류문화를 가능케 하는 것은 바로 문자입니다. 문자란 언어의 시각적 표현이기 때문에 서예의 소재가 되는 문자야말로 인문적 가치를 표출해 내는 직접적 수단입니다.

서예는 문자를 소재로 하는 예술입니다. 문학 또한 문자를 소재로 합니다. 문자를 붓글씨로 쓰면 서예의 범주에 들어가는 것이고, 글로 쓰면 문학의 범주에 들어가는 것입니다. 서예는 단순 문자만이 아니라 시나 소설 등 문학 작품에 추상적 형상성을 부여하여 문학의 가치를 변화시킵니다. 다른 한편으로 문학은 형상의 소재가 되어 서예의 아름다움을 더 깊고 더 넓게 혹은 더 의미 있게 표출하여 품격을 높이는 것입니다. 안중근 의사가 서예를 통하여 조국애(祖國愛)를 실천하려는 결연한 의지를 품위 있게 표현한 것도 이런 경우라 할 것입니다.

서예는 우리의 눈을 통하여 즉흥적으로 즐겁게 하기보다는 예술적 가치를 찾아내어 좀 더 수준 높은 느낌의 경지에 도달하게 합니다. 그리하여 진정한 마음의 정화가 가능케 하는 것입니다. 서예는 시각예술로서 서

예가가 처한 시대적 흐름과 배경을 반영하기도 합니다. 시대적 흐름 속에서 서예인의 인문적 소양과 정신적 수준은 술이 익어가듯 작가의 내부에서 발효되어 익어가는 것입니다. 서예에서 자주 얘기되는 속기(俗氣) 없는 고매(高邁)한 인품(人品)을 흔히 문자향서권기(文字香書卷氣)로 표현하듯이 학식과 덕망, 수기수양(修己修養)의 결과가 인문적 소양인 것입니다.

인생과 세상에 대하여, 인간과 자연에 대하여, 조국과 민족에 대하여, 우주와 자연에 대하여, 삶과 죽음에 대하여 등 인문적 소양은 서예인의 심연에서 싹이 트고 커 가는 것입니다. 그리하여 인문적 가치와 의미는 서예의 추상적 형상을 통해 품격이 높은 아름다움으로 표출되는 것입니다.

서예의 아름다움에서도 비슷한 논의를 했듯이 서예가 풍기는 강함과 부드러움[강유, 剛柔], 굳셈과 순함[경완, 勁婉], 기교와 졸박함[기교졸박, 技巧拙朴], 문기와 조야함[문기조야, 文氣粗野], 장중함과 고움[장중연미, 壯重妍美] 등의 느낌은 이렇게 서예가의 인문적 소양과 수준에 의해 표출될 것입니다.

### 8. 예술로서의 서예의 경계는 어디까지인가?

예술의 뜻, 정의, 개념은 매우 다의적이고 논쟁적입니다. 예술(藝術, Art)이란 아름다움을 추구하는 일이라고 쉽게 얘기할 수 있습니다. 서예란 문자를 소재로 하여 아름다움을 추구하는 예술입니다. 그렇다면 문자를 아름답게 쓰고, 쓰고자 한다면 모두 서예술일까요?

복잡하고 애매하고 변덕스럽고 불확실한 세상에 불완전한 인간이 하는 행위에 완전한(perfect, complete) 것은 없다고 할 것입니다. 인간의 행위에는 가치판단이 따르는 것이 상례입니다. 우리는 어떤 행위에 대해서 좋다, 나쁘다, 더 좋다, 옳다, 그르다, 멋지다, 아주 멋지다 등의 가치판단을 하게 됩니다. 그러나 그 판단은 불완전한 인간이 그나마 주관적으로 하는 것이기 때문에 절대적 기준은 있을 수가 없고, 따라서 서로 간에 다를 수밖에 없습니다. 그 판단을 받아들일 수 있도록 객관화하기 위해서 계량화를 시도하기도 하나 이 역시 편의적일 뿐 여전히 불완전한 것입니다. 그렇다고 해서 서예만 가치판단의 대상에서 예외가 될 수는 없습니다. 서예 또한 가치판단의 대상이 될 수밖에 없다면 서예의 정의, 개념, 본질, 정체성 등에 대한 고민과 논쟁이 있어야 합니다. 이것은 예술로서의 서예는 어디까지가 경계인지의 문제와 직결될 것입니다.

서예가 흥미로운 예술의 한 장르로서 발전해 가려면 서예가 서예다운 모습을 잘 간직하고 있을 때 가능할 것입니다. 서예가 오늘날에도 관심을 받고 많은 사람에 의해서 행해지는 이유 중의 하나는 누구나 흔히 보고 사용하고 알 수 있는 문자를 소재로 하고 있다는 점일 것입니다.

여기에 다양한 색채를 쓰지 않고 흰색 바탕에 검은색 하나만 쓰기 때문에 다양한 예술적 기법이 크게 필요치 않다고 느끼기 때문일 수도 있습니다. 그러나 좀 더 깊이 생각해 보면 사람들로부터 멀어지고 무관심해지는 이유 또한 같다는 점을 알게 될 것입니다. 쉽게 생각했던 이미 익숙한 문자를 너무나 단조로운 먹색 하나로 어떻게 예술적 느낌을 표출해낼 수 있을까의 문제에 봉착하게 되는 것입니다.

예를 들어, 필법의 기본원리와 이치를 깨닫고 숙달되기 위해서 하나의 서체, 그 중에서도 어느 한 법첩을 엄청난 인내심을 가지고 반복 연습하는 일 하나도 결코 쉬운 일이 아닙니다. 필력을 기르고 자유롭게 필세(筆勢)를 조율하여 필의(筆意)를 표출하는 일이 어찌 쉽게 가능하겠습니까. 여기에다가 구체적으로 설명할 수 없는 정신적 아우라라고 할 수 있는 생기(生氣)가 느껴지는 신채(神采), 혹은 기교를 부리지 않아 가볍지 않고,

어눌한 듯해도 예스럽고 소박한 맛, 여기에 더하여 글씨가 음양의 두 기운을 겸비하고 고상한 운치와 심오한 정감, 견실한 자질과 호탕한 기운까지 표출해낸다는 것이 어찌 쉽게 가능하겠습니까? 우리 서예인들이 이렇게 어려운 서예를 스스로도 올라갈 수 없는 너무나 높은 경지에 올려놓고 허공에 기원하는 것은 아닌지 두려운 생각이 들 때도 있습니다. 더구나 서예에 입문하는 사람들에게조차 너무나 추상적이고 난해하고, 그런데도 너무나 높은 예술적 정신적 경지를 기대하고 짐 지우지는 않는지 한 번쯤 고민해 봐야 하지 않을까 싶습니다.

높은 정신적 경지는 차원이 다를 뿐 사실 다른 예술 장르에도 다 있다고 생각합니다. 혹시 서예술의 소재가 되는 문자, 특히 한자가 갖는 독특함과 난해함 때문에 더 그렇게 인식되는지도 한 번쯤 짚어 봐야 하지 않을까 생각합니다.

이쯤에서 서예의 한 분야라고 할 수도 있는 캘리그래피(Calligraphy)에 대해서 얘기해 보고 싶습니다. 캘리그래피는 서구에서 유입되어 고법(古法)과는 큰 연관 없이, 상대적으로 어려운 이론적 틀 없이, 글자의 모양, 색채, 크고 작음, 입체감 등으로 예쁘고 아름다운 글씨를 쓰는 것이 보통인 것 같습니다. 도구 또한 붓만이 아니라 다양한 현대적 필기구를 사용합니다. 그리하여 비교적 쉽게 배울 수 있다는 장점 때문에 짧은 연륜에도 불구하고 계속 관심이 커지고 있습니다. 특히 실용성과 상업성 면에서 그 활용도가 크게 증가하고 있습니다. 그러나 서예가 캘리를 하기는 쉬워도 캘리그래퍼가 서예를 하기는 그리 쉽지는 않은 것 같습니다. 이는 고법(古法)의 연마 과정을 밟지 않았기 때문일 것입니다. 따라서 서예가 필요로 하는 자유자재로 운필할 수 있는 필력을 기르는 일이 우선 되어야만 하는 것입니다.

그렇다면 캘리그래피(Calligraphy)와 서예(Seoye)의 관계는 어떻게 규정지을 것인가. 특히 예술로서의 경계는 어떻게 구분 지을 것인가. 저는 서예가 추상적 형상의 문자 예술이라고 했기 때문에 추상과 형상 면에서 어떻게 다른 것인지의 논의가 가능하다고 생각합니다. 캘리그래피는 나름의 평가 등급 시스템을 갖추고 객관적 기준을 적용하고 있는 점에서는 서예와는 다른 측면도 있는 것 같습니다.

추상(推想, abstraction)이란 원래 사물이 지닌 여러 측면 중에서 특정한 측면만 가려서 포착하는 것을 뜻합니다. 따라서 다른 측면을 버리고 표현했기 때문에 사물 전체의 본래 모습을 인식하기란 어려울 수밖에 없습니다. 형상은 생각에 따라 표현한 사물의 모양이나 상태를 말하는데 행위자의 생각이 각기 달라서 사물의 본래 모습과는 다르게 나타날 수밖에 없는 것입니다. 여기에 서예는 추상과 형상이 겹쳐 있어서 사물의 정확한 인식은 더 어려울 수밖에 없을 것입니다. 서예는 이런 까닭에 서예인이 의도한 바를 보통 사람이 제대로 이해하기란 쉽지 않은 것입니다.

저는 여기서 예술로서의 서예의 경계 구분 기준으로 필력과 가독성(可讀成, legibility)을 얘기하고 싶습니다. 필력에 대해서는 이미 얘기한 바 있으므로 여기서는 가독성에 대해서 얘기하고자 합니다. 문자를 소재로 한 서예 작품에서 문자를 읽을 수 없다면 그 작품은 설명(explanation)이 필요할 것입니다. 설명해도 이해가 어렵다면 그 작품은 가독성이 매우 낮은 것으로 서예의 경계를 고민해야 할 것입니다. 예술일 수는 있어도 서예일 수는 없는 것입니다. 여기가 바로 서예와 추상화의 경계를 고민해야 하는 지점입니다.

오늘날 서예인들이 관심을 갖고 쓰는 문자나 서체로 갑골문이나 금문 등이 있습니다. 금문서예(金文書藝) 발전의 장을 연 원로서예가 산민 이용(山民 李鏞) 선생 같은 분도 있지만, 수천 년 전의 문자이기 때문에 현대인들에게는 당연히 생경(生梗)하고 난해할 수밖에 없는 것입니다. 그러한 문자들은 형상성과 추상성에 따라

가독성에 차이를 보일 것입니다. 그리하여 서예인이 붓으로 표현한 추상적 형상으로서 작품상의 문자는 감상자에게 '글씨냐, 그림이냐?'를 고민하게 할 것입니다. 자전을 휴대하고 다닐 수도 없으려니와 찾아도 찾을 수가 없거나 아예 실려 있지 않은 글자도 있습니다.

감상자의 무지까지를 문제 삼을 수는 없겠지만, 서예인은 작품의 소재가 되는 문자의 선택에서부터 추상성과 형상성의 표현에 있어서 가독성을 염두에 두고 고민해야 한다고 생각합니다. 이것은 서예의 사회적 기능도 함께 고민해야 한다는 제 생각의 다른 표현입니다. '글씨냐 그림이냐?'의 고민에서 글씨 요소는 사라지고 그림에 더 가깝다면 이 또한 서예와 회화의 경계를 고민해야 할 것입니다. 회화성(繪畵性)과 서예가 추구하는 조형성(造形性)은 분명 그 차이가 있습니다. 서예가 조형예술이라 하여도 어느 정도까지 회화성에 다가가야 할지의 고민은 서예가의 몫이라 할 것입니다.

### 9. 서예의 역사는 언제부터 시작되었나?

서예의 소재(素材)는 문자(文字)입니다. 따라서 서예의 역사를 살펴보기 위해서는 문자의 역사를 따져 보는 것이 순서일 것입니다. 여러 가지 자료와 도서 등을 살펴보면, 문자 이전의 기록 수단은 그림과 기호였습니다. 울산 반구대암각화는 그림과 기호로서 어떤 사물과 그 시절의 생활을 표현하고 있습니다. 갑골문이나 금문은 역시 그런 역사적 산물입니다. 그림과 기호는 좀 더 발전하여 상형문자가 됩니다. 시대를 거슬러 올라가면 갈수록 그 시대의 문자는 인간끼리의 소통 수단이기보다는 신(神)과의 대화가 목적이었습니다. 낙랑군의 한 현이었던 점제현 신사비에도 "신께서 점제를 도와주시어 곡식이 풍성하게 잘되고 신의 혜택을 받게 해 주소서."라고 새겨져 있다 합니다. 그러나 서서히 발전하여 문자는 신과의 대화보다는 인간끼리의 소통을 위한 수단이 되었습니다. 아름다움을 추구하는 것은 인간의 본능이라 할 수 있기 때문에 문자의 표기 또한 아름다움을 찾는 심미적(審美的) 표출이 자연스럽게 이뤄졌을 것이라는 점은 쉽게 상상할 수 있을 것입니다.

서예의 기본 용구인 종이가 발견되기 이전에도 앞서 얘기한 거북의 등껍질이나 동물의 뼈[龜甲獸骨], 대나무나 버드나무 등의 조각[竹簡, 木簡, 木牘]에 새겼고, 실제로 7~8천 년 전의 갑골문이 하남무양가호(河南舞陽賈湖)에서 출토되는 것으로 보아 여유롭게 잡는다면 문자의 역사는 일만년(一萬年)에 가깝지 않을까 추측해 볼 수 있습니다. 또한 비단이나 견직물에도 글씨를 썼기 때문에, 종이 이전부터 심미적 차원의 글쓰기는 시작되었다고 할 것입니다.

붓과 칼 등 필기도구를 관리 담당한 도필지리(刀筆之吏)의 인형이 진시황릉에서 발견되었고, 우리나라에서도 경남 다호리 1호 무덤에서 붓과 칼이 발견되었던 사례는 글쓰기의 역사를 예술의 한 장르로서 의도하고 작업한 것은 아닐지라도, 심미적 마음상태로 글씨 쓰기가 이뤄졌다면 그것은 이미 서예 활동이 이뤄졌다고 해야 할 것입니다. 6만 4800년에서 8만 년 전까지 거슬러 올라가는 네안데르탈인 시대에도 동물 그림과 기호를 활용한 예술활동이 이뤄졌다는 파시에가 동굴벽화도 있듯이 우리의 현 자료와 지식의 범위 내에서 최소한 서예의 역사는 1만 년 전쯤부터 시작되었다는 가설적 명제를 만들어 볼 수 있습니다. 우리나라는 고조선 시대부터 중국으로부터 한자를 받아들여 사용하였고, 1443년에 세종대왕께서 한글을 창제하였고 1446년에 반포하였기 때문에 한글 서예의 역사는 당연히 1446년 이후라고 해야 할 것입니다.

상형문자로부터 발전해 나간 전서(篆書)가 중봉(中奉)의 용필(用筆)과 원형(圓形)의 결자(結字)를 기본적 특

징으로 하다가 2300년 전쯤에 예서(隷書)라는 자체(字體)가 나타나 전서와 달리 측봉(側鋒)의 용필과 방형(方形)의 결구(結構)가 기본적 특징으로 변화한 서예의 역사적 흐름은 곧 글씨가 예술로서 심미 과정을 거쳤다는 확실한 증좌인 것입니다. 당연히 그 이전에도 그런 심미적 글씨쓰기는 있었을 것이라고 추정해 볼 수 있는 것입니다.

그렇다면 서예의 도구인 종이와 붓 또한 진한(秦漢)시대 이전까지 거슬러 올라가야 한다는 주장이 가능한 것입니다. 따라서 문자(文字)의 시작이 곧 서예(書藝)의 시작이라는 주장에 동의하고자 합니다. 오늘날까지 서예가 한자(漢字), 한문(漢文)이 주가 되어 예술의 한 장르로 흘러온 것은 역사적 과정에서 어쩌면 불가피했었다고 할 것입니다. 그러나 우리 한글의 역사도 깊어졌고, 한글서예도 그 넓이가 커지고 있는바 서예 활동에 있어서 한글의 비중이 더 커져야 하는 것은 당연하다 생각합니다. 그러기 위해서는 한글 서예의 조형성 탐구에 진력하고 있는 중하 김두경 서예가의 지적처럼 간편한 자체의 한글 서예가 복잡한 자형의 한문 서예보다 예술 영역에서 훨씬 성취하기가 어렵다는 인식부터 바꿔야 할 것입니다.

우리나라의 경우 가장 역사가 깊고 가장 정통적인 한글 서예는 궁체라 할 것입니다. 원래 궁체(宮體)란 임금이 될 태자가 지내는 궁에서 유행하던 서체라고 합니다. 따라서 매우 엄격한 자체(字體)를 유지하여 발전해 왔음을 추정해 볼 수 있습니다. 훈민정음이 반포된 후 한글은 한자의 전서처럼 원필(圓筆)을 많이 쓰다가 점차 방필(方筆)로 바뀌고, 이후 판본체에서는 한자의 해서처럼 변화하게 되었다고 합니다. 그러나 쓰기에 어려움이 있어 필사체로 발전하게 되었던 것입니다. 이 과정에서 궁중에서 전문으로 글씨를 쓰는 서사상궁(書寫尙宮)과 그들 중에서 선발된 지밀나인(至密內人)들의 글씨체는 세련미와 예술적 심미감까지 극대화되기에 이른 것입니다. 궁체의 발전은 일제(日帝)의 정체기를 거쳐 1940년대 조선 서도전으로 진출한 갈물 이철경, 꽃뜰 이미경 자매의 공헌이 큰 것 같습니다. 2023세계서예전북비엔날레의 그랑프리 수상자로 한글 궁체를 출품한 임천 이화자 씨가 선정된 것은 이런 맥락을 잇는 소중한 기회가 되었습니다. 폭넓은 예술성의 표출이 어렵다는 단점에도 불구하고 한글 서체는 궁체에 머물지 않고 1950년대 소전 손재형(素荃 孫在馨, 1902~1981) 선생의 한글 전서와 예서체의 개발, 1960년대 일중 김충현(一中 金忠顯, 1921~2006) 선생의 훈민정음체(고체古體, 판본체板本體)의 개발, 원곡체, 월정체, 평보체 등이 이어져 우리 한글 서예의 영역도 크게 넓어지고 발전해 가고 있습니다. 특히 최근 젊은 서예가들을 중심으로 실험적 한글 작품이 많이 나오고 있어 미래는 더욱 밝다 할 것입니다.

이제 우리도 우리의 서예를 해야 합니다. 민족적 자존심의 문제이자 한국서예 정통성의 문제인 것입니다. 원곡 김기승(原谷 金基昇, 1909~2000) 선생이 『신고한국서예사(新稿韓國書藝史)』에서 기술했듯이 서예라는 명칭이 고려시대부터 존재했다고 하지만 일반화되지는 않았고, 오히려 일제시대의 흔적을 지우고 우리 서예의 본뜻에 가깝게 한 점에서 소전 선생의 공로는 크다고 할 것입니다. 소전 선생의 서예 명칭 사용 제안 이후, 현재는 일반화 되었다고 할 수 있습니다. 영어표기로서도 캘리그래피(Calligraphy)라고 하면 본뜻에서 어긋나기 때문에 서예가들의 제안에 따라서 '서예(Seoye)'라고 쓰는 것이 타당하리라 생각합니다. 곽노봉 교수도 『한국서예사』에서 'Seayea'라고 쓸 것을 제안한 바 있습니다. 제가 조직위원장으로 있고, 호암 윤점용이 집행위원장으로 일하고 있는 세계서예전북비엔날레 조직위원회에서도 「2023세계서예전북비엔날레」부터 'Seoye'라고 쓰기로 합의하였습니다.

이제 우리 서예의 주인은 한글이 되어야 합니다. 지금은 한문이 주(主)가 되고 한글은 부(副)의 위치에 있다

는 느낌을 지울 수가 없습니다. 우리 서예의 주인이 한글이 되어야 한다고 해서 한문서예는 경시한다거나 부인하는 것은 결코 아니라는 점 또한 강조하고 싶습니다. 한문 이상으로 우리 한글에도 관심을 기울여 자존의식을 높이고 서예의 폭과 깊이를 더 키워나갔으면 좋겠다는 뜻입니다. 한글은 누가, 언제, 어떤 뜻으로, 어떤 원리로, 어떻게 만들었는가가 분명한 세계 유일의 문자입니다. 최근엔 과학성, 예술성, 편의성 면에서 가장 빼어난 문자라는 점을 세계가 인정하고 있습니다. 그렇다면 이 빼어난 문자, 한글 서예가 나아갈 방향은 분명하지 않겠습니까?

우리나라 서예의 역사를 얘기하면서 저는 세 분의 서예가를 결코 그냥 스쳐갈 수 없습니다. 우리나라에는 역사적으로 너무나 훌륭한 서예가가 많습니다. 그러나 고법과 고인에 충실할 것을 강조하는 과정에서 자연스럽게 역사적 연원으로 그 뿌리를 중국의 서법가(書法家)와 비첩(碑帖)으로 거슬러 올라갈 수밖에 없는 경우가 많습니다. 굳이 에두르지 않고 얘기하면 진정한 한국적 서체나 서풍이라고 하기에는 근원적으로 한계가 있을 수밖에 없다는 점을 인정하면서 한국성 차원에서 말씀드리고자 합니다.

첫째, 창암 이삼만(蒼巖 李三晩, 1770~1847) 선생입니다. 자(字)는 윤원(允元), 호는 강재(强齋)라고도 하였으며, 신분사회인 조선시대에 평생 관직이 없이 오직 서예 연마에만 힘써 일가를 이룬 진정한 전문서예가입니다. 따라서 선생에겐, 베에 글씨를 연습한 뒤 베가 까맣게 되면 빨아서 다시 쓰고, 병중에도 하루 천자 쓰기를 반복했다는 등의 오로지 서예에만 전념했던 일화가 많습니다. 선생은 한대 이전의 글씨를 흠모하면서 서예의 근원은 자연이라는 서예관을 가지고, 구름 가듯 물 흐르듯 자연스러운 예술적 운필을 구사하는 독특한 '행운유수체(行雲流水體)'를 창안하였습니다. 선생은 중국은 물론 한국서예가의 글씨를 수집한 『화동서법(華東書法)』과 『창암묵적(蒼巖墨蹟)』, 『창암서결(蒼巖書訣)』을 저술하였으며, 서홍순과 모수명 등 제자를 지도하는 데에도 힘썼습니다. 창암 선생의 작품은 호남지방을 중심으로 호서, 영남지방에까지 남아 있으며, 추사 선생과의 합작도 있으며, 확인할 수 없는 일화도 많으나 선생의 묘표와 음기가 추사 선생의 글씨인 것으로 보아 대가들끼리의 마음으로 통하는 교류가 있었던 것이라 할 것입니다.

둘째, 추사 김정희(秋史 金正喜, 1786~1856) 선생입니다. 추사의 자(字)는 원춘(元春)이고, 호는 추사 외에도 완당(阮堂), 예당(禮堂) 등 100여 개가 훨씬 넘습니다. 추사는 원래 서법의 근원을 전한예(前漢隷)에 두었고, 청나라의 서화를 깊이 탐색하였으나 전통적인 서법을 깨뜨리고 '추사체'라는 새로운 형태의 서체를 창안하여 서예사에 큰 혁신을 일으켰다고 평가받고 있습니다. 근대적 서풍의 발생이라거나 근대 서예의 종장(宗匠)이라고도 합니다. 저는 추사체는 세계 서예계에 진정한 자랑으로 우리 서예계에 정신을 번쩍 들게 한 일대 장관이라고 하고 싶습니다. 잠자듯 평범한 서예 감각을 새롭게 일깨운 서예계의 회오리바람인 것입니다. 서예의 전성기가 다시 오려면 시대 여건도 변해야 하겠지만 추사 같은 대스타가 다시 출현하면 얼마나 좋을까를 상상해 봅니다. 한글 서찰이 남아 있는 것으로 보아 추사 선생께서도 한글을 썼지만 본격적인 서예 작품까지 했더라면 한글 서예에도 큰 변화를 일으켰을 것이라 생각합니다.

셋째, 소전 손재형 선생입니다. 아명은 판돌(判乭), 자는 명보(明甫)이며, 근현대 한국서예의 대표적 작가라고 할 수 있습니다. 선생은 국보 제80호인 추사 선생의 〈세한도〉를 일본에서 우리나라로 돌아오게 하는 데 크나큰 기여를 했습니다.

원필 위주의 기교적인 아름다운 서체로 현대적 감각의 '소전체'를 창안하여 1970~80년대 국전을 중심으로 서예계에 큰 영향을 미치기도 하였습니다. 특히 한글 전서, 예서, 행서를 창안하여 한 차원 다른 경지로 올려

놓았으며, '서예' 명칭의 사용을 최초로 제안했습니다. 그러나 이런 공헌에도 불구하고 자신의 서풍을 국전에 지나치게 적용케 하였다는 일부의 비판적 지적도 있었습니다. 그러나 이런 일부의 논란 때문에 한국 서예계에 미친 소전 선생에 대한 평가에 인색해서는 안 된다고 생각합니다. 각종 서예공모전 운영과 심사 과정 등에서 적절하지 않은 권한을 행사하는 사례는 주체만 바뀔 뿐이지 시대마다 크게 다르지 않다는 일부 쓴소리도 귀담 아들어야 할 것입니다.

소전 선생의 현대적 서체 개발의 탐구가 현재까지 지속되고 있었다면 아마도 지금쯤 한국서예는 한국적 특색을 보다 더 분명히 하면서 추사 선생에 이어 우리 서예의 지평이 훨씬 넓어졌을 것이라 생각합니다.

이런 차원에서 서예계 원로이신 우산 송하경(友山 宋河璟) 선생을 중심으로, 진정한 서예 발전을 위해 미술 협회로부터 서예협회를 분리 독립하자는 운동이 한때 성공적으로 불타올랐으나 일부가 상호이해관계의 사슬에서 벗어나지 못하여 미완의 상태로 끝난 바 있습니다. 오히려 오늘날 서예계는 더 많은 계파로 분산된 것은 아닌가 생각합니다. 이런 현상이 서예 발전에 부정적인가 긍정적인가, 그 판단은 아직은 이르다고 생각합니다. 전라북도가 세계서예전북비엔날레를 14회째 운영하면서 계파, 유파 구분 없이 최고의 화합 잔치가 되고 있는 점이나 강암서예학술재단의 공정한 공모전 운영 등은 그나마 다행으로 한국서예 발전에 청신호라 할 것입니다.

## 10. 흔들리는 서예 – 한국성(韓國性)을 추구하자.

흔들리지 않고 피는 꽃이 어디 있으랴 / 이 세상 그 어떤 아름다운 꽃들도 / 다 흔들리면서 피었나니 / 흔들리면서 줄기를 곧게 세웠나니 / 흔들리지 않고 가는 사랑이 어디 있으랴.

도종환 시인의 시 「흔들리며 피는 꽃」이다.

저는 오늘날의 우리 서예가 흔들리면서도 결국 그 줄기를 곧게 세워 활짝 피어나는 꽃이기를 간절히 바랍니다.

첫째, 시대적 환경이 크게 변화하고 있습니다. 사람은 환경의 지배를 받기 마련인데 보고 듣고 체험하고 느끼는 오늘날의 환경이 서예와는 거리가 먼 쪽으로 자꾸만 바뀌어 가고 있습니다. 먼저 인공지능(AI)까지 등장한 정보화시대의 도래는 서예의 존재 자체에 대한 논쟁을 불러일으키고 있으며, 한글과 영어의 사용은 가까워지고, 한자 한문은 멀어지고 있습니다. 한자 한문은 젊은 세대들에겐 몰라도 되는 너무나 어려운 문자라는 인식이 깊어지고 있습니다. 여기에 과거엔 흙과 돌, 나무 등 자연소재가 사용되었던 주택 건축환경이 철근, 콘크리트, 페인트, 합성소재 등이 사용되는 환경으로 바뀌고 있습니다. 당연히 기둥, 실내외 공간, 창문 구성 등이 서예 작품과는 어울리지 않는 쪽으로 변화해 가는 것입니다.

둘째, 사람들의 취향이 서구화되어 가고 있습니다. 어제오늘의 얘기가 아니라 시대적 환경과 함께 이미 모든 삶의 방식이 서구식 현대화에 길들여져 있는 것입니다. 예를 들어 뜻을 모르고 어렵기는 큰 차이가 없는데도 서예나 한국화, 수묵화보다는 서양화, 디자인, 사진, 모빌 조각, 컴퓨터 아트 등 과거와는 다른 새로운 감각의 예술 쪽으로 그 취향이 바뀌어 가고 있는 것입니다. 중국문화 쪽에 깊은 지식을 가지고 있으며 서예가인 김병기 교수는 이런 현상을 아시아 문명보다 서구 문명을 더 선진적인 것으로 보는 모서주의(慕西主意)라고 진단하고 있습니다.

서예는 왠지 너무 정적이고, 근엄하고, 옛날식(old-fashioned)이어서 쉽게 접근하기 어려운 분야라고 생각하는 경향도 있는 것 같습니다. 서예는 실생활 측면에서나 예술적 측면에서나 수요도 낮아지고 있는 것 같습니다.

이렇게 얘기하면 서예는 변하지 않았는데 세상이 변하고 사람들의 취향이 변해서 그렇다는 얘기가 됩니다. 당연히 서예의 의미나 가치는 결코 하락하지 않는다고 저는 믿습니다. 오히려 서예의 정신적 가치는 더 소중하게 평가될 것입니다. 그러나 변해가는 세상을 붙잡고 서예에 걸맞는 세상으로 바꿀 수 없다면 어떤 형태로든 서예도 변해야 한다고 생각합니다. 이미 말한 대로 세상은 끊임없이 변화하고 사람들의 취향도 끊임없이 변화될 것입니다. 언젠가는 다시 서예가 각광받는 시대가 돌고 돌아서 올 것입니다. 옛것에 대한 향수가 다시 생겨날 수도 있을 겁니다. 그렇다고 해서 서예가 가만히 변하지 않고 있어서는 안 될 것입니다. 물론 더 분명히 하고 싶은 것은 서예의 본질이 변해서는 결코 안 된다는 것입니다. 서예는 문자가 소재라는 점, 종이 위에 검은 먹을 사용하여 붓으로 추상적 형상의 글씨를 쓴다는 점, 붉은 인장 등이 그 본질일 것입니다. 함부로 예술 장르의 벽을 넘어가지 말아야 할 것입니다. 내 집이 재미없다고 남의 집 식구가 되어서는 안 될 것입니다.

전주시장이던 2006년부터 2014년까지 저는 쓸쓸하고 스산했던 전주한옥마을을 정말 정성껏 가꾸고 꾸며보자 해서 시민들의 합심 협력으로 새롭게 만든 소중한 경험이 있습니다. 옛것이 꾸미고 가꾸니 그럴듯해졌고, 일년에 1,300만 명이 넘는 사람들이 찾는 세계적 명소가 되었습니다. 특히 젊은 층들이 많이 찾는 핫플레이스가 된 것입니다. 옛것이 젊은 층에게는 처음 보는 새것이 된 것입니다. 한옥마을의 본질을 살려, 가꾸고 다듬고 꾸미니 더 흥미롭고 감각이 솟는 곳이 되듯이 서예도 그러하지 말라는 법은 없을 것입니다. 지금의 좁은 무관심의 터널을 지나고 나면 눈을 크게 뜨고 바라보는 밝고 드넓은 광장에 당도할 것입니다.

지금의 무표정한 컴퓨터 자판, 만년필, 샤프펜슬, 볼펜 등 인공품보다 시원한 바람 맞으며 자란 대나무에 산과 들판을 뛰놀던 짐승들의 부드러운 털로 만들어진 정겨운 우리의 붓을 그리워하게 될 것입니다. 현란한 색채의 혼란스런 아름다움보다 하얀 종이 위에 검은 먹으로 쓰여진 흑백의 담백하면서도 강렬한 아름다움을 그리워하게 될 것입니다.

하얀 종이 위에 검은 먹색, 오직 하나의 색으로 세상의 온갖 멋스러운 조화를 다 연출할 수 있는 서예를 그리워하게 될 것입니다. 정겨운 들판 길을 걷다가 쉬고 쉬다가 걷듯, 가끔은 숲속을 거닐듯, 때로는 휘황찬란한 무대 위에서 춤을 추듯, 때로는 푸른 하늘을 나르듯, 붓은 하얀 종이 위에서 온갖 조화를 다 부리며 아름다움을 만들어 내는 것입니다.

짙고 연하고(농담, 濃淡), 굽고 곧고(곡직, 曲直),
둥글고 칼날 같고(원예, 圓銳), 마르고 습하고(고습, 枯濕),
늘이거나 좁히거나(신축, 伸縮), 빛나거나 거칠거나(윤조, 潤操),
모나고 둥글고(방원, 方圓), 빠르게 느리게(질체, 疾體),
굳세고 건장하고(경진, 勁鎭),
서툴고 소박하고(졸박, 拙朴),

이런 다양한 느낌을 한 작품 내에서, 한 글자 내에서, 한 점획 내에서 낼 수 있는 것은 오직 붓글씨만이 가능할 것입니다.

저는 이런 차원에서 서예가 진정으로 발전하기를 소망하면서 몇 가지 바램을 말씀드리고 싶습니다.

첫째, 한국적 아름다움과 느낌이 분명한 우리 서예, 즉 한국성을 좀 더 속도감 있게 추구해 갔으면 좋겠습니다. 이는 한국서예의 고유성을 찾자는 뜻으로 장준석 평론가의 한국성 추구와 맥을 같이 한다고 할 것입니다. 지금까지 우리 서예가 발전되지 않았다는 뜻이 아니라 역사적 흐름 속에서 한국적 서체와 품격, 풍격이 느껴지는 서예의 비중이 높아져야 한다는 뜻입니다. 사실 우리의 서예는 글자의 점획을 어떻게 할까의 필법과 이 필법에 따라 글자의 구성을 어떻게 할까의 결구법이 중국서예에 근원을 두고 있다고 해도 과언이 아닙니다. 그러나 그런 역사 속에서도 우리의 서예를 향한 노력은 끊임없이 이뤄져왔고, 중국과 일본과는 분명히 다른 고유성을 찾을 수 있습니다. 이미 조선시대에 옥동 이서(玉洞 李漵)로부터 시작되어 원교 이광사, 창암 이삼만 등에 의해 추구된 동국진체(東國眞體)가 바로 그런 노력인 것입니다. 광개토대왕비나 판본체 등에서 볼 수 있듯이 우리 서예에서는 영자팔법(永字八法)상의 삐침(별획)이나 파임(날획)과 같은 작위적인 꾸밈획이 거의 없습니다. 한글 궁체는 다른 나라에서는 유례를 찾을 수 없을 뿐만 아니라 세로획을 정연하게 맞추는 점 또한 고유합니다. 한국성, 즉 한국적 아름다움에 대해서는 앞으로도 많은 논쟁이 있을 것으로 생각되나, 『삼국사기』「백제본기」에 처음 등장하고 『조선경국전』에 인용된 '검이불루 화이불치(儉而不 陋華而不侈)', 즉 '검소하지만 누추하지 않고, 화려하지만 사치스럽지 않다'는 고사성어가 아직까지는 가장 적절한 표현으로 인용되고 있는 듯싶습니다. 여기에 더하여 조윤제 국문학자의 은근과 끈기가 비슷한 취지로 인용될 수 있습니다. 저 또한 이러한 견해에 동조하는바 우리나라의 많은 문화유산이 그러한 특징을 보이고 있고, 꾸밈획이 거의 없는 광개토대왕비 같은 작품이 이를 단적으로 보여주고 있는 것입니다. 오늘날 세계인들에게 K-CULTURE가 주목받는 이유도 한국성이 돋보이기 때문일 것입니다. 많은 서예가들이 이 문제에 대해서 고민하고 노력하고 있기 때문에 점차 발전의 길로 나아갈 것이라 생각합니다. 그러나 좀 더 강한 의지를 가지고 실현을 위한 노력을 해주길 기대하며, 특히 지도적 위치에 있는 분들의 역할이 중요하다고 생각합니다. 한문서예의 경우, 가급적 많은 사람들이 쉽게 이해할 수 있도록 한글과의 병행 논의와 한글서예의 비중을 높여 나감은 물론, 한글의 추상적 형상에 대한 심도있는 연구 또한 다양하게 이뤄졌으면 좋겠습니다.

둘째, 이미 말씀드렸지만 한문이 주(主)가 되고 한글이 부(副)가 되는 현실을 벗어나 한글이 주인이 되는 서예를 했으면 좋겠습니다. 한글의 우수성과 중요성에 대해서는 이미 강조해서 말씀드렸습니다. 세계적으로 모국어를 가진 나라가 그리 많지 않은 상황에서 모국어를 가졌다는 게 얼마나 자랑스러운 일인지 모릅니다. 보통 사람들이 전시관을 즐겁게 찾아와 마음 편하게 즐길 수 있는 모국어로 된 서예, 그래서 어디서 만나도 서예 작품을 보면 기쁘고 흥미롭게 대화하며 즐길 수 있는 분위기가 되면 좋을 것입니다. 특히 한글이 주가 되는 서예는 주체적 자존심을 세우는 일이고, 작품 앞에서 서로 동질감을 느끼게 되기 때문에 새롭게 뻗어나가는 젊은 세대의 참여와 호응도를 높이는 일이 될 것입니다.

셋째, 현재 우리 대한민국이 사용하는 어순(語順)에 맞게, 서예 또한 당연히 가로글씨의 순서는 왼쪽에서 오른쪽으로 쓰고 낙관 또한 오른쪽에 위치하도록 하였으면 좋겠습니다. 최소한 한글서예만큼이라도 오른쪽 서예가 정착되기를 간절히 소망합니다. 여기에 세로글씨의 경우도 줄 바꿈을 왼쪽에서 오른쪽으로 해나가고, 낙관 또한 맨 오른쪽 줄에 위치하도록 하는 겁니다. 저는 이렇게 쓰는 방식을 '오른쪽 서예'라고 이름을 붙인 것입니다. 이는 언어와 예술의 일치를 이루는 일이기도 합니다. 이 점에 대해서는 저와 같은 생각으로 이미 실천하고 있는 분들도 있으며, 최근엔 중국에서도 간판 등의 경우 오른쪽 글씨로 쓰여진 사례를 많이 볼 수 있

습니다.

넷째, 주택 건축 등 변해가는 환경에 어울릴 수 있도록 서예 작품도 변해야 할 것입니다. 서예 작품의 공급자인 서예가가 이런 점을 크게 인식하고 변해야 서예에 대한 관심과 수요가 증가하게 될 것입니다. 용묵, 용필, 결구, 포백, 장법에 대한 변화와 작품 형태, 크기, 표구 방법의 다양화 등의 개선도 함께 이뤄졌으면 좋겠습니다.

다섯째, 회화, 건축, 조각, 음악, 무용, 문학, 체육, 의학, 과학 등 장르를 불문하고 타 분야와의 교류, 교섭을 활발히 하여 서예 작품의 변화를 꾀하고, 서예가 갖는 사회적 기능과 비중을 높여갔으면 좋겠습니다. 같은 차원에서 국제적 기능 또한 키워나가야 할 것입니다.

## 11. 서예의 고객(수요자, 감상자)은 누구인가?

오늘날 서예가 사람들의 관심을 크게 받지 못하고 자꾸만 변방으로 밀려나고 있는 것이 아닌가 하고 걱정하는 사람들이 많습니다. 이 부분에 대해서는 이미 그 원인 등을 말씀드린 바 있으나 다시 한번 고객(수요자, 감상자 clients, customers)의 관점에서 말씀드리고자 합니다. 예수도, 부처도, 공자도 제자들을 통해서 세상 사람들에게 뜻과 생각을 전하였듯이 세상 사람 모두가 고객이었던 것입니다. 운동선수에게는 스포츠 애호가가 고객이고, 관광지는 여행자들이 고객입니다. 그렇다면 서예의 고객은 누구일까요? 당연히 서예에 관심과 취미를 가진 사람들입니다. 서예의 고객들이 자꾸만 무관심하고 그 수가 줄어들고 있다면 서예는 누구를 위해 존재하는 것일까요.

우선, 서예 작품은 서예인의 생산품입니다. 서예인은 생산자요 공급자입니다. 일반 경영에서는 상품의 가치가 매력이 되어 수요자의 구매 욕구를 키우는 것입니다. 이처럼 훌륭한 작품은 서예 애호가들의 관심을 끌게 될 것입니다. 서예를 하는 기대치가 있어야 공급자인 서예인이 늘어나게 되고 서예 작품이 사랑을 받아야 서예 작품의 공급도 늘어나게 될 것입니다.

1970년대 이후 한때 서예는 후한 사회적 평가를 받았었습니다. 어느 집이나 사무실, 건물 어디에도 서예 작품이 전시돼 있었고, 언론의 출현 빈도도 높았었습니다.

서예학원이 도처에 있었고 서예를 배우고 작품을 구하려는 서예 애호가들의 발길이 분주했었습니다. 여러 대학에 서예학과가 생기고 현판, 간판 등 많은 분야에 서예가들의 참여가 높았습니다. 그러나 앞서 얘기한 대로 서예의 전성기는 그리 길지 않았습니다. 대학의 서예학과도 사라지기 시작했습니다. 초·중·고교의 교과과정에서도 찾아보기가 힘든 것이 현실입니다.

그 당시엔 거의 모든 연령층이 서예의 고객이었다고 해도 과언이 아니었습니다. 그러나 지금은 서예나 한문과 인연이 있는 사람, 관심 있는 노년층이 주된 고객이 아닌가 싶을 정도로 관심이 줄어드는 현상이 안타깝기도 합니다.

서예가 예술의 한 장르(Genre)로서 다른 장르에 비해 상대적으로 관심을 덜 받는 것만이 문제가 아니라 절대적 비중 또한 낮아지고 있습니다. 시대적 흐름과 분위기, 여건 등의 호전을 기대해 보지만 우선 국가나 지방자치단체의 정책적 배려 또한 절실한 시점입니다. 현행 문화예술진흥법은 일정 종류 또는 규모 이상의 건축물을 건축하는 자는 건축비용의 일정 비율에 해당하는 금액을 회화, 조각, 공예 등 예술 장식에 사용하여야 한

다고 규정하고 있습니다. 따라서 이와 같은 법률적용의 범위를 넓혀 나가고 장르별로 일정 비율 이상을 차지할 수 있도록 하여 서예도 적극적으로 활용될 수 있도록 노력해야 할 것입니다.

서예의 현재 위상에 대한 책임이 누구에게 있느냐도 문제시될 수 있지만 그것이 오로지 서예인들에게만 있다고 할 수는 없을 것입니다. 그러나 사람이 건강을 위해 노력하고 외적인 모습 가꾸기에도 신경을 쓰듯이 서예가 대중에게 매력적인, 호감이 가는 예술이 될 수 있도록 서예인 모두 노력해 나가야 할 것입니다. 아직도 도제식 교육으로 스승과 제자 간의 관계에 치우쳐 각 계파 간, 유파 간에 보이지도 않으면서 혹시 바람직스럽지 않은 경쟁을 계속한다면 서예의 진정한 발전을 기대하기는 어려울 것입니다. 서예계의 바람직한 변화는 제도적 차원에서만 이루어질 수는 없는 것입니다. 서예인 스스로가 서예의 정신적 가치를 소중히 알듯이 허심탄회한 마음으로 돌아가서 절대적 평가 기준도 없는 공모전 입상 경쟁에 너무 치중하지 않기를 소망해 봅니다. 단순한 소망에 불과할지는 모르겠지만, 많은 사람들이 서예도 어렵지 않고 누구나 즐길 수 있는 예술이라는 생각으로 편견 없이 서예를 바라보고 판단하고 즐기는 고객이 많아지기를 저는 간절히 기원합니다.

사실 조금 관심을 가지고 바라보면 서예만큼 다기 다양한 예술이 없습니다.

자체, 서체, 서풍이 다양하고 용묵, 용필, 결구, 장법도 다양하며, 법고와 창신의 과정 또한 길고 멀고 어렵습니다. 그 하나하나 세세한 면에서도 또한 다기 다양합니다. 또한 한자(漢字)가 주가 되므로 문자, 용어, 문장, 모두가 쉽게 이해되지 않을 경우도 많습니다. 뼈를 깎는 노력이 없이는 어느 수준에 도달하기는 정말 어렵습니다. 서예에 입문하여 어느 만큼의 수준에 도달할 때까지 포기하지 않고 가는 사람은 그리 많지 않은 것이 현실입니다. 앞서 몇 차례 강조했지만 사람들이 서예로부터 멀어지는 중요한 이유 가운데 하나일 것입니다.

복잡한 것을 단순화하고, 애매한 것을 명확하게 하고, 일회적인 기법을 반복적 기법으로 바꾸고, 변화무쌍한 것을 단순명료화하고, 불확실한 것을 확실하게 하는 일이 어찌 쉽겠습니까. 그렇다 해서, 서예는 원래 차원이 다르고 복잡한 것이요, 그래서 신비로운 것이요, 그것이 서예의 자긍심이요 본질이라고 쉽게 잘라 말해 버리고 말아야 할 것인지도 고민해야 할 대목이라고 생각합니다.

## 12. 창신에서 '다르다'와 '새롭다'는 어떤 차이, 어떤 의미가 있는가?

사전적으로 '다르다'는 비교되는 두 작품이 서로 같지 않거나 보통보다는 두드러져 예사롭지 않다는 뜻입니다. '새롭다'는 지금까지 있어 온 적이 없거나 전과는 달라서 생생하고 산뜻하게 느껴진다는 뜻입니다. 보통의 경우는, 다른 것도 새롭다고 느껴질 수 있기 때문에 지금까지 없던 완전한 새로움을 만든다는 것은 쉽지 않습니다.

따라서 다르기만 해도 새로움이라 할 수 있고, 새로워도 다를 뿐이지 진정 새로운 것이냐고 의문을 가질 수도 있습니다. 제가 여기서 두 가지 개념을 말하는 것은 먼저 다르게 하려는 노력이 있어야 새로움으로 나갈 수 있다는 점을 말하기 위해서이다. 법고의 과정에서 지나치게 옛것에 고착되면 창신, 즉 새로움에 이를 수 없기 때문에 우선은 고착에서 벗어나기 위한 노력이 우선되어야 한다고 생각합니다.

(법고) → (변화) 다르게 → (변화) 더 다르게 → ~~~ (변화) 새롭게 (창신)

참으로 기대하기 어려운 일이지만, 서예도 창조의 예술이란 점을 감안할 때 이런 과정을 겪어야만 진정한 서예인의 길을 가고 있다고 할 것입니다.

'다르다'와 '새롭다'의 이해를 돕기 위하여 미학 전공의 철학자이신 임태승 박사의 『미학과 창의 경영』의 내용 가운데 한 부분을 제가 이해한 방식으로 소개하고자 합니다.

"북송의 소옹(邵雍, 1011~1077)이란 학자는 세상을 파악하는 태도로 이아관물(以我觀物) 하지 말고 이물관물(以物觀物) 하라 했다. 여기서 아(我)가 물(物)로 바뀌었다. 아는 나이고, 뒤의 물은 사물의 본성이다. 이 물관물은 나를 초월해서, 즉 고정관념을 벗어나서 세상을 바라보라는 뜻이다. 세상은 현실과 형상으로 싸여 있는데 고정관념으로 바라보면 현실과 형상만 볼 수 있으므로 세상의 본질을 파악할 수 없는 것이다. 따라서 현실에서 벗어나 형상을 깨부수어야 본질을 볼 수 있고 본질을 알게 되면 나를 포함해 천지 만물은 한가지임을 깨닫게 된다.

이런 상태가 득도(得道)이고 물아일체(物我一體)의 경지인 것이다. 이 경지를 장자(莊子, BC369~BC286)는 물화(物化)라고 하였다. 여기서 화(化)는 변화(變化)를 뜻한다. 나비는 애벌레로부터 번데기를 거쳐 나비가 된다. 길짐승인 애벌레가 번데기라는 전환을 거쳐 나비라는 날짐승이 되는 것이다. 애벌레로부터 번데기까지의 바뀜은 변(變)이고 번데기로부터 나비가 됨은 차원을 달리하는 바뀜, 화(化)이다. 같은 차원에서 바뀜은 변이고, 다른 차원으로 바뀜은 화라고 할 것이다. 물에 열을 가하면 99℃가 될 때까지는 액체 상태이고, 100℃가 넘으면 기체가 되는 현상도 같은 논리이다."

서예에서 말하는 창신은 화를 의미하는 것이고, 법고의 과정을 거쳐 석정이 말하는 진숙의 경지까지는 변이라고 할 것입니다. 결국 변은 다르다고 표현할 수 있고, 화는 새롭다고 표현할 수 있을 것입니다. 앞서 얘기한 서예의 품격을 임박사는 능품(能品), 묘품(妙品), 신품(神品), 일품(逸品)의 4단계로 설명합니다. 이는 강유위(康有爲, 1858~1927)가 『광예주쌍즙(廣藝舟雙楫)』에서 북위시대 비각을 신품(神品), 묘품(妙品), 고품(高品), 정품(精品), 일품(逸品), 능품(能品)으로 분류한 것과 유사하나 4단계의 등급을 분명히 하였고, 능품과 묘품은 변에 해당하고, 신품과 일품은 화에 해당한다고 할 것입니다.

다르게 하려는 노력 속에서 자신의 개성이 나타나기 시작하여, 새롭게 했을 때 진정한 고유성을 가진 창신의 단계에 이르는 것이라고 할 것입니다. 서예 작품을 4단계로 등급을 매길 때 그 품격은 공자가 『논어』「옹야편(雍也篇)」에서 얘기한 '문질빈빈(文質彬彬)'의 상태에 도달하려는 노력과 큰 상관관계를 가지고 있다고 할 수도 있을 것입니다. 내면적인 질박(質朴)함과 외면적인 문채(文彩)의 완벽한 조화! 이것이 서예인의 진정한 꿈이 아닐까!

### 13. 진정한 서예는 틀에 갇히지 않고 거침없이, 솔직하게, 아름답고 따뜻한 마음을 세상에 풀어놓는 일이다.

"글씨를 배울 때는 선생님 글씨 닮지 않을까 봐 걱정하고, 숙달된 후에는 선생님 글씨 닮을까 봐 걱정한다."는 말을 아버지로부터 몇 차례 들었습니다. 서예는 시간적 흐름 속에서 계승되는 법고창신의 문자 예술이라고 하였습니다. 선생님 글씨를 닮는 일은 법고이고, 선생님 글씨를 닮지 않는 것은 창신입니다. 그런데 선생님 글씨 닮는 과정을 밟지 않고는 창신에 이를 수는 없습니다. 법고는 옛것을 스승으로 삼아 그 틀에 얽매여 반복적으로 숙달하는 과정입니다. 이 과정은 결국 창신을 위한 고도의 숙련 과정으로, 그 자체가 목표가 아니라 수

단인 것입니다. 고도의 숙련 과정은 기본을 튼튼히 하는 것으로, 기본이 바로 서면 모든 길이 보이는, 흔히 말하는 도가 트이는 것입니다. 기본이 선 다음에는 자유자재로 운필(運筆)이 가능하여 어떤 틀에서도 자유로울 수가 있는 것입니다. 형식적인 틀만이 아니라 내용적인 면에서도 자유로울 수가 있는 것입니다.

서울 봉은사에 있는 추사 선생이 별세 3일 전에 썼다는 〈판전(板殿)〉이 유명합니다. 이 글씨가 사람들의 관심을 끄는 이유는 간단합니다. 어떤 틀에도 얽매이지 않았다는 것입니다. 별세 3일 전에 서예가 추구하는 아름다움에 대한 강한 표출 의지가 있었을 리 없고, 어느 서체(書體), 어떤 자형(字形)을 따를까를 고민했을 리도 만무한 것입니다. 인간이라면 가질 수 있는 그 어떤 생각도 다 비워버린, 어린아이보다도 더 순진무구한 상태에서 쓴 것이 아닐까요.

교묘하게 꾸민 말과 낯빛이 순수한 본래 모습을 오히려 망칠 수 있듯이, 어떤 욕심도 가식도 비우고 버리고 벗어나면 이 세상에 거칠 것은 없게 될 것입니다. 이런 마음의 상태를 가질 수만 있다면, 그리고 그런 마음의 상태로 작품을 한다면 그 작품은 감상자에게 뭐라고 설명할 수 없는 오묘한 느낌을 주게 될 것입니다. 어쩌면 그것이 진정한 아름다움일 것입니다. 그리고 그것이 곧, 인간 본래의 모습으로 돌아가 인간의 운명을 겸허히 받아들이는 진정한 따뜻함일 것입니다.

그러나 마음에 어떤 것도 채워보지 않은 사람은 비워내고 돌아갈 본래의 모습이 없으므로 비우고, 버리고, 벗어난 사람이라고 할 수는 없을 것입니다. 길고 어려운 법고의 과정을 거치지 않은 사람을 보고 자유로운, 허심탄회한 마음으로 서예를 하는 사람이라고 할 수는 없는 것입니다. 인생의 쓴맛, 단맛을 다 본 사람만이 인생을 얘기할 수 있다고 흔히 말하는 의미와 같을 것입니다.

만약, 판전 현판을 추사가 아닌 다른 평범한 사람이 썼다면 이 작품은 결코 관심의 대상이 될 수 없었을 것입니다. 평범한 개인으로서의 인간과 예술가로서의 인간은 분명 차원이 다른 것입니다. 개인은 인간으로서 지켜야 할 도리를 벗어나서 행동해서는 안 될 것이지만, 예술가의 예술 행위에 있어서만큼은 절대 자유를 추구할 때 진정한 예술작품 활동을 하게 될 것입니다. 앞서 말씀드린 아름답고 따뜻한 마음을 세상에 거침없이 솔직하게 풀어내기 위해서입니다. 한(漢)나라 채옹(蔡邕)이 "서자(書者)는 산야(散也)니 욕서(欲書)면 선산회포(先散懷抱)하여 임정자성(任情恣性) 연후(然後)에 서지(書之)"라고 한 글을 저는 지금까지 드린 말씀과 가장 비슷한 취지로 이해하고자 합니다. 여기서 글씨란 '산(散)'이라 하였습니다. 참으로 흥미로운 표현이 아닐 수 없다. 산(散)이란 어떤 것에도 얽매이지 않고 홀가분하게 풀어놓는 일일 것입니다. 따라서 마음속에 품어온 회포도 풀어놓고 온전히 자기의 감성에 맡겨 생각대로 글씨를 써야 진정한 글씨가 된다는 뜻일 것입니다.

## 14. 이제 우리 서예는 '오른쪽에서 왼쪽으로'가 아니라 〈왼쪽에서 오른쪽으로〉 글씨쓰기(오른쪽 글씨쓰기)를 해야 합니다.

이미 강조한 바 있으나 '오른쪽 글씨쓰기'만큼은 꼭 이뤄지기를 소망하면서 좀 더 자세히 말씀드리고자 합니다. 가로글씨의 경우, 붓글씨는 오른쪽에서 왼쪽으로 쓰고 낙관은 왼쪽에 자리합니다. 세로글씨의 경우 위에서 아래로 쓰는 것은 무방하나 세로줄이 두 개 이상일 경우는 역시 순서상 오른쪽에서 왼쪽으로 쓰고 낙관은 왼쪽에 자리합니다.

오늘날 모든 책이나 문서, 편지 등 어떤 경우에도 왼쪽에서 오른쪽으로 문자가 배열되어 있습니다. 그런데

서예의 경우만 아직도 오른쪽에서 왼쪽으로 글씨를 쓰고 낙관은 왼쪽에 배치합니다. 왜 그럴까요? 서예를 전문으로 하는 사람들은 갖지 않을 의문이겠지만 서예 초보자나 일반인들은 당연히 갖는 의문입니다. 이에 대해서는 한자문화권의 전통 때문이라고 합니다. 우리나라도 한글 또는 국·한문 혼용의 경우도 세로글씨의 경우는 두 줄 이상의 경우 줄의 순서는 오른쪽 줄에서 시작하여 왼쪽 줄로 옮겨가는 배열이 1970년대까지도 존재했습니다. 그러나 지금은 찾아볼 수 없을 정도로 왼쪽에서 오른쪽으로 배치하는 것이 당연시되고 있습니다. 그렇다면 서예도 그렇게 따르는 것이 시대에 부합한다고 저는 생각합니다. 더구나 오늘날 건축물이나 주거 주택의 구조도 세로 기둥이 많고, 방문도 세로로 되어 있던 과거와는 달리 가로글씨가 유용하게 쓰이는 구조로 변화되었습니다. 따라서 서예 작품의 형태도 변하는 것이 시대적 흐름이며, 긴 세로형보다는 가로형, 정사각형, 장방형 등이 유리할 것입니다. 최근에는 서예 작품들도 그렇게 변하는 것을 자주 보게 됩니다. 다만, 한자문화권의 특성상 보고 배워야 할 법첩(法帖)이 모두 오른쪽에서 왼쪽으로 쓰였다는 점은 역사적 과거의 일로서 어쩔 수 없다 할 것입니다.

이런 설명을 본 일이 있습니다. 귀갑수골(龜甲獸骨) 사용 후 죽간이 나와서 사람들은 보통 오른손잡이이기 때문에 대나무 두루마리를 왼손으로 왼쪽으로 펼쳐가며 써야 편하기 탓에 그렇게 쓰게 되었다는 것입니다. 서양의 경우에는 옛날에 가죽에 글을 썼는데 가죽을 잘 펴서 고정되어야 하기 때문에 죽간처럼 왼손으로 잡아당기고 왼쪽에서 오른쪽으로 오른손 글씨를 쓰게 되었을 뿐이라는 것입니다. 어쨌든 지금도 왼쪽 글씨를 써야 한다는 이유에는 동의할 수 없습니다. 이미 익숙해진 전문서예인에게는 어쩌면 쉽지 않고 오히려 어색할 수도 있을 것입니다. 그러나 저는 '오른쪽 글씨쓰기'만큼은 꼭 실행해서 시대의 흐름에 맞춰 읽고 쓰기 편하고, 사람들이 쉽게 다가올 수 있는 서예가 되기를 간절히 소망합니다.

### 15. 대나무와 봄바람처럼 살고 싶습니다.

저는 가을의 서리처럼 자신을 굳세게 지키기 위해 마디마디 다져가면서 하늘 향해 반듯하게 솟아오르는 푸른 대나무를 좋아합니다. 그래서 아버지께서도 그렇게 대나무를 즐겨 그리셨다고 생각합니다.

저는 살아오면서 정말 많은 분으로부터 은혜를 입고 있습니다. 평생을 봄바람처럼 둥글둥글 따뜻하게 살고 싶습니다. 여기 마음은 담았지만 졸작인 저의 시 두 편을 올리면서 글을 마치고자 합니다. 감사합니다.

### 대나무

대차구나
굳세구나
너, 기 세우고 사는구나
어두운 땅속에도 질기게 뿌리 뻗고
팽팽한 잎사귀
험한 바람도 가늠하며
녹록치 않게 사는구나

하늘로 귀 세우고
온몸 사시(四時)에 푸르니
너, 거만은 아니구나
때로, 유치찬란한 세상에
퉁소 되어
절절한 소리 뱉어내는
곡조 있는 지조로구나

## 둥글게 따뜻하게

나는 둥근 공을 좋아합니다
둥근 공은 혼자서도 잘 굴러갑니다

나는 둥근 바퀴를 좋아합니다
둥근 바퀴는 아주 멀리까지도 잘 굴러갑니다

나는 둥근 달을 좋아합니다
둥근 달은 이지러져도 다시 둥글게 빛납니다

나는 둥근 지구를 좋아합니다
둥근 지구는 어두워진 하늘도 쉬지 않고 돌기 때문입니다

나는 둥근 지구에 사는 사람들을 좋아합니다
그중에서도 둥글게 생각하며 사는 사람들을 더 좋아합니다
둥글게 생각하며 사는 사람들은
저 가파른 산 너머 외로운 사람들도
따뜻하게 챙기며 사는
사람들이기 때문입니다

1952년 4월 29일 전북특별자치도 김제시 백산면 상정리 요교마을에서 서예가 강암 송성용(剛菴 宋成鏞) 선생과 농업인 이도남(李道男) 여사의 4남 2녀의 여섯 번째 아들로 태어났다. 1965년 김제에서 전주로 이거하여 현재까지 살고 있다.

어려서부터, 글을 쓰는 문학과 글씨를 쓰는 서예에 소질을 보여 장차 훌륭한 시인과 서예가가 되는 것이 꿈이었다. 이는 할아버지로부터 비롯되어 아버지와 형제들에 이르기까지 가문의 영향을 크게 받은 것이었다.

아버지 강암은 일본제국주의에 항거하여 일본식으로 이름을 바꾸는 창씨개명과 일본에 의해 강압적으로 상투를 자르게 한 단발령을 끝까지 거부하고, 평생을 상투 틀고 갓 쓰고 우리 민족 고유의 하얀 한복을 입고 살았다. 한문학과 유학 그리고 서예 5체와 사군자에 전념하여 현대적 감각의 예술정신으로 많은 작품을 남겼으며 지조와 의리를 지키고 산 선비정신과 항일 민족정신으로 이름이 높았다.

이러한 강암의 예술정신, 선비정신, 항일민족정신은 할아버지 유재 송기면(裕齋 宋基冕) 선생으로부터 물려받은 것으로, 유재는 글씨보다는 문장이 더 뛰어났고, 문장보다는 행실이 더 뛰어나 사람들은 유재를 '필불여문(筆不如文) 문불여행(文不如行)'이라 칭송하였다. 강암은 16세에 이도남 여사와 결혼하였는바, 장인이신 고재 이병은(顧齋 李炳殷) 선생은 심성은 책으로, 육체는 농사로 길러야 한다는 신념으로 농사와 학문에 전념했던 큰 유학자로 강암에게 큰 영향을 주었다.

할아버지 유재는 청년기엔 전북지역 서화에 선구적 영향을 미치고 서양철학을 우리나라에 처음 소개한 학자로 알려진 석정 이정직(石亭 李定稷) 선생의 가르침을 받았다. 중년기엔 3,000명 이상의 제자를 키워내고 100권 이상의 저서를 펴내며 조선시대 유학을 마지막으로 꽃피운 인물로 알려진 간재 전우(艮齋 田愚) 선생의 제자가 되었다. 따라서 유재가문은 자손과 혼맥을 통하여 학문과 서화에 능한 사람이 많았고, 그런 분위기 속에서 취석 또한 영향을 받을 수밖에 없었다.

그러나 글 잘 짓고 글씨 잘 쓰는 사람이 되겠다는 어렸을 때의 꿈과 달리 법학과 행정학을 전공하게 되었고, 행정고시를 통하여 행정가의 길을 걷다가 정치의 길에까지 들어서서 전주시장과 전라북도 도지사에 출마, 연4선의 높은 지지율로 당선되어 16년간 봉직하였다.

전통적 분위기의 가문에서 자라고 현대적 교육을 받은 취석의 학문적 소양과 예술적 기질은 정책을 구상하고 집행하는 데 큰 영향을 미쳐 창의적 결과를 가져오는 경우가 많았다.

전주시장 시절 오늘날 세계적 명소가 된 전주 한옥마을이 그 대표적 성공사례의 하나로, 현대와 조화를 이루면서 전통이 살아 숨 쉬는 곳으로 가꾸었던 것이다. 여기에 더하여 전주를 유네스코음식창의도시와 국제슬로시티로 부각시키기도 하였다.

'메리야쓰'를 중심으로 전통섬유산업이 발달되었던 전북을 연계시켜 최첨단산업인 탄소섬유개발을 국내 최초로 성공시켜 산업이 취약한 전주에 대기업 효성을 유치하였고, 국가적 차원의 탄소산업진흥원을 전주에 설립케 하였다.

전북도지사 시절엔 전통농도로서 첨단산업 불모지인 점을 깊이 인식하고 새만금개발의 속도를 높이기 위해 민간매립을 공공매립으로 전환시키고, 무엇보다 예타면제를 성사시켜 국제공항 건설계획을 확정시키는 등의 성과를 이뤄

냈다. 또한 홀로그램산업, 전라감영 복원과 문화관광재단 설립, 전북문학관과 국악원, 세계서예전북비엔날레의 중흥을 일으키는 등의 성과를 이루기도 하였다.

취석의 서예는 당연히 아버지 강암의 영향을 받을 수 밖에 없었다. 따라서 전·예·해·행·초서의 5체와 사군자에 이르기까지 작품의 다양성을 중시하였다. 50대 중반까지는 여느 서예가와 마찬가지로 구양순, 안진경, 황산곡, 안근례비, 장천비, 우우임, 동기창 등 중국서예가들의 비첩을 공부하였다.

그러나 정치의 길에 들어서면서 서예에 대한 생각이 크게 바뀌게 되었다. 정치과정은 시민과 도민들을 대상으로 하는 바, 그들이 서예를 접할 때마다 잘 알지 못하는 한자와 어순 때문에 매우 난감해하고 부끄럽게 느끼기까지 하는 모습을 보게 되었다. 그래서 서예도 일반시민이 쉽게 접근하여 즐기는 예술이 될 수는 없을까를 고민하였다.

그리하여 중국 서예가에서 광개토대왕비, 한글 판본체, 한글 궁체에 더 많은 관심을 기울이기 시작하였고 우산, 우창, 산민, 하석, 이당 등 강암서맥의 글씨와 갈물, 소전, 일중, 월정, 소암, 검여, 동정, 유당, 남정, 학남, 소지, 평보 등 근현대 작가들에게 다가가게 되었다. 특히 한글에 대한 관심이 유달리 컸다. 물론 서예역사 과정에서 뿌리라고 할 수 있는 한자 한문 서예도 결코 소홀히 하지 않았다.

그리하여 취석은 무엇보다 서예의 한국적 아름다움과 느낌을 중시하는 한국성을 주장하고 추구하게 되었다. 사치스러운 화려함보다는 담백하고 간결하고 맑은 느낌의 글씨와 지나친 추상성을 경계하면서 조형미에 주력하는 회화성이 특징을 이루게 되었다.

이런 차원에서 취석은 또한 한글이 주인되는 서예를 지향하였다. 옛것을 뿌리로 삼는 법고를 위하여 한자 한문도 결코 소홀히 하지 않았지만 모국어인 한글이 주를 이루는 서예를 통하여 우리 서예의 고유성, 대중성, 예술성, 보편성으로 정체성이 확립되기를 소망하였다.

또한 우리의 어순에 맞게, 서예의 글쓰기 순서가 오늘날처럼 오른쪽에서 왼쪽으로가 아니라 왼쪽에서 오른쪽이어야 한다고 주장하였다. 이는 현대 글쓰기 차원에서 어쩌면 너무도 당연한 것일 수 있다.

취석의 이런 고민은 많은 예술 장르 가운데서 정신적 가치가 가장 높다고 믿어온 서예가 현대에 와서 그 가치에 비해 소홀히 여겨지는 데 대한 안타까움에서 비롯된 것이다.

취석은 완전히 망라적일 수는 없지만 서예를 다음과 같이 정의하였다
- 서예는 아름다움을 추구하는 문자예술이다.
- 서예는 추상적 형상의 문자예술이다.
- 서예는 순간적 일회적 운필의 문자예술이다.
- 서예는 시간적 흐름속에 계승되는 법고창신의 문자예술이다.
- 서예는 인문적 가치와 의미를 표출하는 문자예술이다.

그러면서 기본적으로 서예란 하얀 종이에 검은 먹으로 글씨를 쓰고 빨간 도장을 찍는 흑·백·주의 조화라고 하였다. 서예가 진정한 예술이 되기 위해서는 상당 기간의 법고과정을 겪어야 진정한 필력이 생겨나고 그 필력에 의해서 생각에 따라 자유자재로 어떤 새로운 느낌을 만들어나갈 수 있다고 하였다. 여기에 인문적 식견이 더하면 좀 더 의미와 가치가 높은 작품이 만들어지는 것이라고 하였다. 따라서 서예는 어떤 틀에 얽매이지 않고 거침없이 솔직하고 아름답게 따뜻한 생각을 세상에 풀어놓는 일이라고 하였다.

취석은 1959년 김제종정초등학교, 1965년 익산남성중학교, 1968년 전주고등학교, 1972년 성균관대학교 행정학과, 1973년 고려대학교 법학과에 입학하여 교육과정을 마쳤고, 1979년 서울대학교 행정대학원에서 한국예술행정에 관한 연구로 행정학석사, 1985년 고려대학교 대학원에서 「정책실패의 제도화에 관한 연구」로 박사학위를 수득하였다.

1980년 행정고시에 합격하여 행정공무원으로 24년간 봉직하다 1급으로 명예퇴직하고, 2005년 정계에 입문하여 높은 지지율로 당선되어 전주시장 8년, 전북도지사 8년간 지역과 국가발전에 기여하였다. 2022년 6월말 정계에서 은퇴하고 젊은 시절의 꿈대로 서예와 시작에 전념하고 있으며, 세계서예전북비엔날레 조직위원장과 서울시인협회 고문, 전주와 전북 문인협회, 시인협회, 강암연묵회 등 적극적으로 활동하고 있다.

젊어서부터 붓을 놓지 않고 작품을 해서 남에게 주기를 좋아해서 4,000여 점의 비교적 많은 작품을 하였고, 얼굴 없는 천사비, 애국지사 장현식 선생 기적비, 한옥마을 풍락헌, 부안 내변산 월명암, 세계평화명상센터 대웅보전 등 상당 수의 현판과 비문, 책의 제호 등을 남겼다.

정책학 전공서인 『정책 성공과 실패의 대위법』을 스승이신 김영평 교수님과 공동으로 저술하였고, 정치 관련 대담집으로 『송하진이 꿈꾸는 화이부동 세상』이 있으며, 시집으로 『모악에 머물다』와 『느티나무는 힘이 세다』가 있다.

# Chwi Suk : **Ha-Jin, Song**

On April 29, 1952, Chwi Suk Ha-jin Song was born as the sixth child among four sons and two daughters to Kang Am Song Seong-yong (剛菴 宋成鏞), a Seo-Ye artist, and Lee Do-nam (李道男), an agriculturist, in Yogyo Village, Sangjeong-ri, Baeksan-myeon, Gimje-si, Jeonbuk Special Autonomous Province. In 1965, he moved from Gimje to Jeonju, where he still resides.

From a young age, he showed a talent for literary writing and Seo-Ye, dreaming of becoming a great poet and a Seo-Ye artist. His family greatly influenced this aspiration, from his grandfather to his father and siblings.

His father, Kang Am, resisted Japanese imperialism by refusing to change his name to a Japanese one and to cut his traditional topknot, which was mandated by the Japanese colonial authorities. He spent his life wearing the traditional Korean topknot under a horsehair hat and white hanbok. He dedicated himself to Chinese literature, Confucianism, the five styles of Seo-Ye, and the Four Gentlemen (a term referring to the four plants that are traditionally depicted in East Asian ink wash painting: plum blossoms, orchids, bamboo, and chrysanthemums), leaving behind many works of art blended with modern artistic tastes. He was well-known for his integrity, loyalty, scholarly spirit, and anti-Japanese nationalism.

Kang Am's artistic spirit, scholarly spirit, and anti-Japanese nationalism were inherited from his father, Yu Jae Song Gi-myeon (裕齋 宋基冕). Yu Jae was praised for his superior writing skills and conduct, with people saying, "his penmanship did not surpass his writing, and his writing did not surpass his conduct" (筆不如文 文不如行). Kang Am married Lee Do-nam at the age of sixteen. His father-in-law, Go Jae Lee Byeong-eun (顧齋 李炳殷), was a great Confucian scholar who believed in nurturing the mind with books and the body with farming, greatly influencing Kang Am.

Grandfather Yu Jae, in his youth, was taught by Seok Jeong Lee Jeong-jik (石亭 李定稷), who significantly influenced Seo-Ye and painting in the Jeonbuk region and was known for introducing Western philosophy to Korea. In his middle age, Yu Jae became a disciple of Gan Jae Jeon Woo (艮齋 田愚), known for nurturing over 3,000 students and publishing more than 100 books, and for being the last great Confucian scholar of the Joseon Dynasty. As a result, the Yu Jae family produced many scholars and artists through their descendants and marital connections, and in such an environment, Chwi Suk was inevitably influenced.

However, contrary to his childhood dream of becoming a great writer and a Seo-Ye artist, he majored in law and public administration, eventually pursuing a career as an administrator through the National Civil Service Examination. He later entered politics, running for and winning the positions of mayor of Jeonju and governor of Jeollabuk-do with high support, serving for 16 years.

The academic and artistic inclinations of Chwi Suk, who grew up in a traditional family and received a modern education, significantly impacted his policy planning and implementation, often leading to creative outcomes.

One of the representative success stories from his time as the mayor of Jeonju is the transformation of Jeonju Hanok Village into a world-renowned site, harmonizing modernity with tradition. Additionally, he highlighted Jeonju as a UNESCO City of Gastronomy and an International Slow City.

He successfully linked Jeonbuk's traditional textile industry, centered around the undershirt, to the advanced industry of carbon fiber development, making it the first in the country. This achievement attracted the major corporation Hyosung to Jeonju and

led to the establishment of the Korea Carbon Industry Promotion Agency in the city.

During his tenure as governor of Jeollabuk-do, he recognized the region's traditional agricultural background and lack of advanced industries. To accelerate the Saemangeum reclamation development, he converted private reclamation to public reclamation and, most notably, achieved the exemption of a preliminary feasibility test, finalizing the construction plan for an international airport.

He also achieved successes such as the development of the hologram industry, the restoration of Jeolla Gamyeong, the establishment of the Jeonbuk Culture, and Tourism Foundation, the Jeonbuk Literature Museum, the National Gugak Center, and the revitalization of the World Calligraphy Jeonbuk Biennale.

His father, Kang Am, naturally influenced Chwi Suk's Seo-Ye works. Consequently, he valued the diversity of his works, encompassing the five styles of Seo-Ye (Jeon, Ye, Hae, Haeng, and Choseo) and the Four Gentlemen. Until his mid-fifties, like other Seo-Ye artists, he studied the works of Chinese artists such as Ouyang Xun, Yan Zhenqing, Huang Tingjian, Wen Zhengming, Dong Qichang, and others.

However, his perspective on Seo-Ye significantly changed when he entered politics. The political process involved interaction with citizens and residents, and he observed that the public often felt uncomfortable and embarrassed when encountering Seo-Ye due to their unfamiliarity with Chinese characters and syntax. This led him to consider whether Seo-Ye could be an art form that is more accessible and enjoyable for the general public.

As a result, he began to focus more on the Gwanggaeto Stele style, Panbon style, and Palace style, moving away from Chinese Seo-Ye artists and toward the works of modern Korean artists such as U San, U Chang, San Min, Ha Seok, and others from the Kang Am Seo-Ye lineage. He also approached works by modern artists such as Galmul, Sojeon, Iljung, Woljeong, Soam, Geomnyeo, Dongjeong, Yudang, Namjeong, Haknam, Soji, and Pyeongbo. His interest in Hangeul (the Korean alphabet) was particularly strong. While he never neglected the Chinese character Seo-Ye, the root of Seo-Ye history, he primarily pursued Korean aesthetics and characteristics in his work.

Chwi Suk emphasized Korean beauty and sensibility in Seo-Ye, favoring a simple, clear, and clean aesthetic over extravagant opulence. He also focused on the pictorial quality of his works, steering clear of excessive abstraction.

He also aimed to make Hangeul the central element of his Seo-Ye works. While respecting the historical foundation of Chinese characters, he hoped that Seo-Ye, with Hangeul as its main element, would establish the unique identity, popularity, artistry, and universality of Korean Seo-Ye.

Additionally, he argued that the writing direction in Seo-Ye should align with Korean word order, advocating for writing from left to right instead of the traditional right to left. This, he believed, was a natural consideration in modern writing.

Chwi Suk's concerns stemmed from the regret that Seo-Ye, which he considered to have the highest spiritual value among many art genres, was being neglected in modern times compared to its inherent value.

Although Chwi Suk's definition of Seo-Ye is not exhaustive, he defined it as follows:

- Seo-Ye is a textual art that pursues beauty.

- Seo-Ye is a textual art of abstract forms.
- Seo-Ye is a textual art of instantaneous, unique brushstrokes.
- Seo-Ye is a textual art that inherits and innovates through the flow of time.
- Seo-Ye is a textual art that expresses humanistic value and meaning.

He stated that, fundamentally, Seo-Ye is the harmony of black and white, writing characters with black ink on white paper and stamping with a red seal. He believed that for Seo-Ye to become a true art, one must go through a significant period of mastering traditional techniques, which then leads to genuine brush strength. With this strength, one can freely create new impressions according to their thoughts. He added that combining this with humanistic knowledge results in works of higher meaning and value. Therefore, he considered Seo-Ye to be about expressing honest and beautiful warm thoughts to the world without being confined to any specific framework.

Chwi Suk attended Gimje Jongjeong Elementary School in 1959, Iksan Namseong Middle School in 1965, Jeonju High School in 1968, and entered the Department of Public Administration at Sungkyunkwan University in 1972, followed by the Department of Law at Korea University in 1973, completing his education. In 1979, he earned a Master's degree in Public Administration from Seoul National University's Graduate School of Public Administration with a study on Korean art administration, and in 1985, he earned a Ph.D. from Korea University's Graduate School with a study on the institutionalization of policy failure. He passed the National Civil Service Examination in 1980 and served as a public servant for 24 years, retiring honorably as a Grade 1 official. In 2005, he entered politics, was elected with high support, and contributed to regional and national development as the mayor of Jeonju for eight years and the governor of Jeollabuk-do for eight years. He retired from politics at the end of June 2022 and now dedicates himself to Seo-Ye and poetry, fulfilling his youthful dreams. He actively participates as the Chairman of the World Calligraphy Jeonbuk Biennale Organizing Committee, an advisor to the Seoul Poets Association, and a member of various literary and Seo-Ye associations in Jeonju and Jeollabuk-do, such as the Kang Am Seo-Ye Association. Since his youth, he has never stopped using the brush and has enjoyed creating works to give to others, leaving behind approximately 4,000 pieces. He has produced numerous plaques and inscriptions, including the "Angel with No Face Monument," "Patriot Jang Hyun-sik Memorial," "Punglakheon" in Hanok Village, "Wolmyeongam" in Mt. Naebyeonsan in Buan, and the "Main Hall of the World Peace Meditation Center," among others.

He co-authored a major textbook on policy studies, The Dialectic of Policy Success and Failure, with his mentor, Professor Kim Young-pyeong. He also published a political dialogue book, The Harmonious World Dreamed by Song Ha-jin. His poetry collections include Staying at Moak, and The Zelkova Tree is Strong.

(번역 : 한국외국어대학교 통역대학원 문수미)

# 翠石 宋河珍

1952年4月29日、全北特别自治道金堤市白山面上井里蓼桥村、书法家刚菴宋成镛先生和农民李道男女士一家迎来了他们的第六个孩子、是四男两女中的小儿子翠石宋河珍。宋氏一家于1965年从金堤移居全州、一直居住至今。

从小、本人就在文学创作和书法方面表现出了极大的天赋、梦想成为一名出色的诗人和书法家。这一影响源于家族、从祖父一直到父亲和诸兄弟、皆对自己产生了深远的影响。

父亲刚菴先生一生反对日本帝国主义、不肯改日式名字、坚决抵制日本强制剪发髻的断发令、始终盘发髻戴纱帽、身着传统的白色韩服。刚菴潜心研究汉文学、儒学以及书艺五体和四君子画、留下了许多具有现代艺术精神的作品、以坚贞不屈的儒士精神和抗日民族精神而闻名。

刚菴的艺术精神、儒士精神和抗日民族精神传承自祖父裕斋宋基冕先生。裕斋先生的文笔胜于书法、而其品行又高于文笔、被人们称颂为"笔不如文、文不如行"。

刚菴在16岁时与李道男女士成婚。他的丈人顾斋李炳殷先生是一位儒学大家、专心农耕和学问、坚信心性应通过读书培养、身体则通过务农锻炼、对刚菴产生了深远的影响。

祖父裕斋在青年时期师从石亭李定稷先生、石亭先生是一位对全北地区书画具有开创性影响的学者、也是最早将西方哲学引入韩国的学者。中年时期、裕斋拜入艮斋田愚先生门下、艮斋先生培养弟子三千多、著书百余部、是朝鲜王朝最后一位儒学大成者。

因此、通过子孙和婚姻关系、裕斋家族内外精通学问和书画的人才很多、在这样的氛围下、本人自然深受影响。

然而、与儿时梦想不同的是、本人并没有成为作家和书法家、而是主修了法学和行政学、并通过行政考试踏上了行政管理之路、随后进入政界、参与了全州市长和全罗北道知事的竞选、且以连任四届的高支持率当选、先后任职16年。

本人在传统氛围的家庭中长大并接受了现代教育、学术素养和艺术气质对政策构思和执行有着巨大的影响、常常带来富有创意的成果。全州韩屋村便是本人担任全州市长期间的代表性成功案例之一、作为一个现代与传统和谐共存的地方、韩屋村如今已成为世界性的著名景点。此外、本人还将全州打造成了联合国教科文组织(UNESCO)美食创意城和国际慢城、有机连接以棉毛为中心传统纺织业发达的全北、在韩国首次成功开发了碳纤维这一最尖端产业、为工业基础薄弱的全州引进了大型企业晓星、并在全州设立了国家级的碳产业振兴院。在担任全罗北道知事期间、我深刻认识到作为传统农业区的全北在高科技产业方面的匮乏、为加快开发新万金、将民间填海转换为公共填海、特别是成功实现预备妥当性调查的豁免、从而确立国际机场建设计划等成果。此外、本人还在全息产业、全罗监营复

原和文化旅游基金会成立、全北文学馆和国乐院以及世界书法全北双年展的振兴等方面取得了瞩目的成绩。

本人的书法自然深受父亲刚菴先生的影响。因此、特别重视作品的多样性、从篆书、隶书、楷书、行书到草书的五种书体以及"四君子"均有涉猎。直到五十多岁、自己都和其他书法家一样、学习了欧阳询、颜真卿、黄山谷、颜勤礼碑、张迁碑、于右任、董其昌等中国书法家的碑帖。然而、步入政界后、本人对书法的看法发生了很大的变化。为政、面向的是市民和道民、在此期间、我发现市民和道民在接触书法时、常因不熟悉汉字和词序而感到尴尬甚至羞愧。因此、我开始思考书法是否能够成为一种普通市民易于接触和享受的艺术形式。

于是、本人开始更多地关注广开土大王碑、训民正音板本体、韩文宫体的书法、并逐步走近友山宋河璟、愚傖金世吉、山民李镛、何石朴元圭、怡堂宋贤淑等刚菴书脉的书法、以及近现代书法家如乫雩李喆卿、素筌孙在馨、一中金忠显、月汀郑周相、素菴玄仲和、劍如柳熙纲、東庭朴世霖、惟堂郑铉福、南丁崔正均、鶴南郑桓燮、昭志姜昌元、平步徐喜焕等人的作品。本人对韩文书法的兴趣尤为浓厚、当然、也并未忽略作为书法历史根基的汉字和汉文。

因此、本人开始主张并追求与中国和日本不同的独属韩国书法的美感和风格、强调书法的韩国性、其特点是与奢侈华丽相比重视简洁、清新的书法风格、避免过度抽象性注重作品造型美的绘画性。

在这一思路下、本人还倡导韩文主导的书法。我并没有忽视以古为根的法古思想下的汉字和汉文书法、但希望通过以母语韩文为主的书法、以其独特性、大众性、艺术性和普遍性来确立韩国书法的身份。

此外、我还认为书法的书写顺序应符合韩语的语序、从左到右书写、而不是像传统那样从右到左。在现代书写中这似乎是理所当然的。

本人的这些思考源于自己对书法这一精神价值极高的艺术形式在现代被轻视的遗憾。

虽然无法全面涵盖、但本人尝试对书法做出如下定义：

- 书法是追求美的文字艺术；
- 书法是抽象形态的文字艺术；
- 书法是瞬间性、一次性运笔的文字艺术；
- 书法是一门时移世袭的法古创新之文字艺术；
- 书法是表达人文价值和意义的文字艺术。

本人还认为、书法基本上是黑、白、朱的和谐统一、是在白纸上用黑墨写字并盖上红色印章。而书法要想成为真正的艺术、必须经过相当长时间的法古过程、才能产生真正的笔力、有了这种笔力、就能够根据思想自由地创作出任何新的感觉。我认为、如果在此基础之上再加入人文见识、就能创作出更有意义和价值的作品。因此、书法可以说是一种不受任何框架束缚、以坦率和美好的方式将温暖的思想展现给世界的过程。

本人1959年入学金堤宗井小学、1965年入学益山南星中学、1968年入学全州高中、1972年进入成均馆大学行政学系、1973年进入高丽大学法学系、完成了教育课程。1979年、在首尔大学行政研究院通过关于韩国艺术行政的研究获得行政学硕士学位、1985年在高丽大学研究院通过关于政策失败制度化的研究获得博士学位。1980年、通过行政考试、担任行政公务员24年、以一级公务员身份光荣退休。2005年、进入政界、以高支持率当选、担任全州市市长8年、之后又担任全罗北道知事8年、为地区和国家的发展做出了贡献。2022年6月底、从政界退休、延续年轻时的梦想专注于书法和诗作、先后担任世界书法全北双年展组织委员长、首尔诗人协会顾问之职、并积极参与全州和全北文人协会、诗人协会以及刚菴砚墨会的活动。从年轻时起、我就不断创作并乐于将作品赠予他人、留下了数量较多的作品、约4000余件、包括「无名天使碑」、「爱国志士张铉植先生纪绩碑」、韩屋村「丰乐轩」、扶安内边山「月明庵」、世界和平冥想中心「大雄宝殿」等诸多匾额和碑文、以及书籍的题号等。

《政策成功与失败的对位法》一书是与导师金荣枰教授共同撰写的政策研究专著、此外、还出版了与政治相关的谈话集《宋河珍梦想的和而不同之世界》以及诗集《停留在母岳》和《榉树有力量》。

II

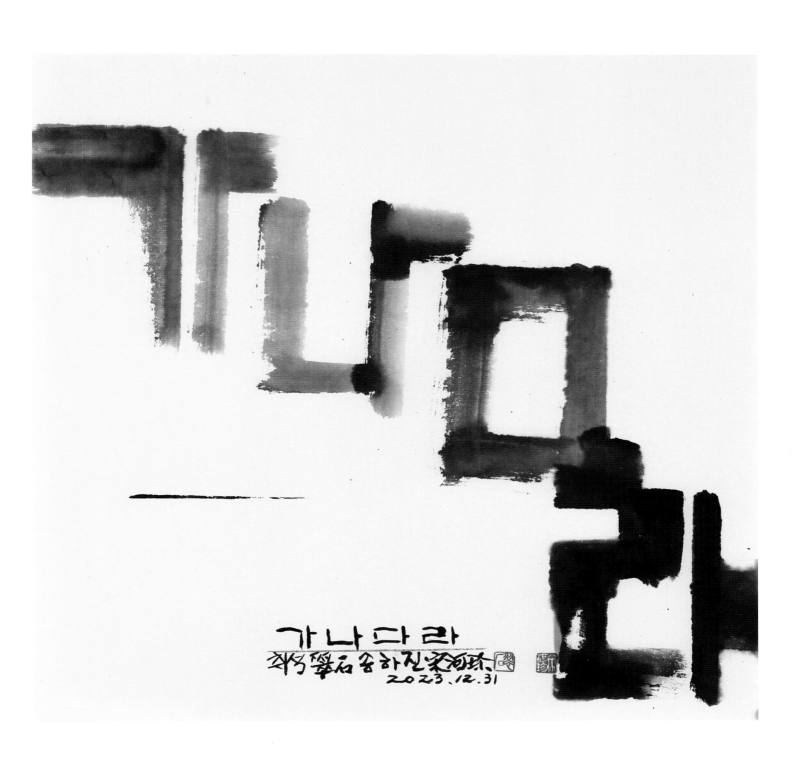

가나다라

74×72cm

나랏말ᄊᆞ미듕귁에달아문ᄍᆞ와로
서르ᄉᆞᄆᆞᆺ디아니홀ᄊᆡ이런젼ᄎᆞ로어
린ᄇᆡᆨ셩이니르고져홇배이셔도ᄆᆞᄎᆞᆷ
내제ᄠᅳ들시러펴디몯홇노미하니라
내이롤윙ᄒᆞ야어엿비너겨새로스믈
여듧ᄍᆞᆼ롤밍ᄀᆞ노니사ᄅᆞᆷ마다ᄒᆡ여수
ᄫᅵ니겨날로뿌메뻔한킈ᄒᆞ고져홇ᄯᆞᄅᆞ미니라ᄇᆡᆨ셩ᄀᆞᄅᆞ차시논졍호소리

이글은 1446년에 세종대왕께서 공포한 훈민정음이다
세종영정 훈민정음 이사 하여 백성을 가르치는 바른소리다 하였다
단기사천삼백오십육년 봄날에 하석 택민 송하진보, 억정, 쓰다.

훈민정음

90×58cm

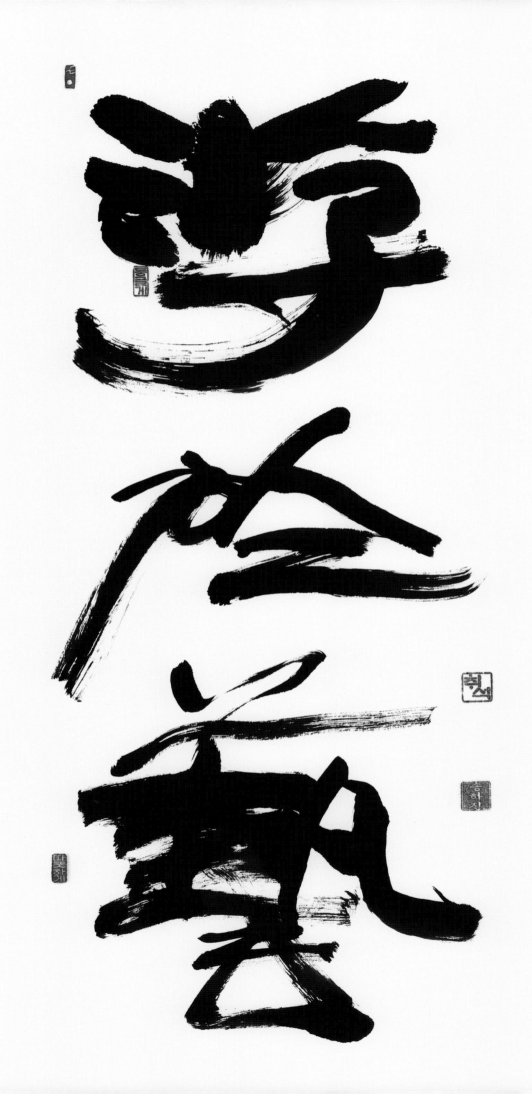

유어예(遊於藝)

70×135cm

푸른 하늘의 뜻

70×135cm

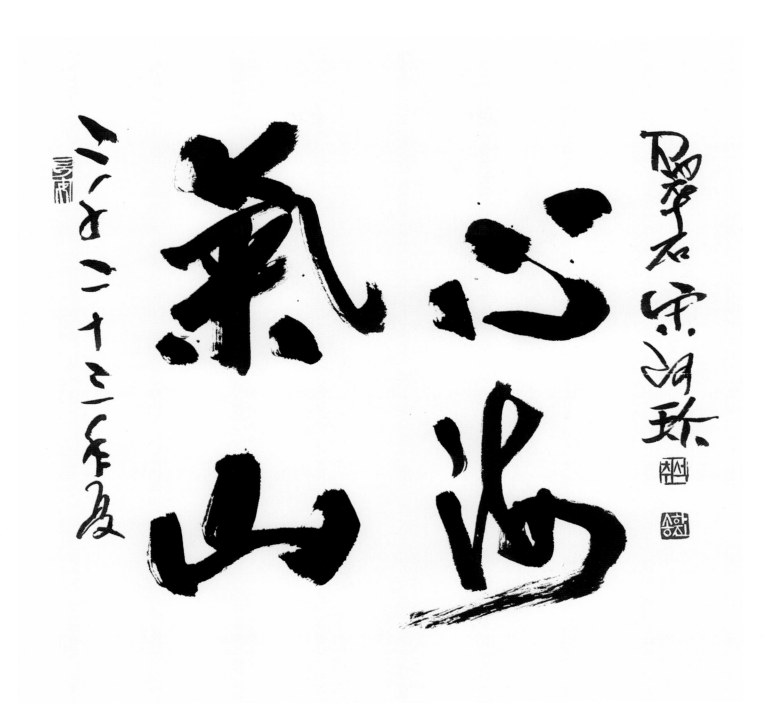

기산심해(氣山心海)
산 같은 기운과 바다 같은 마음

48×44cm

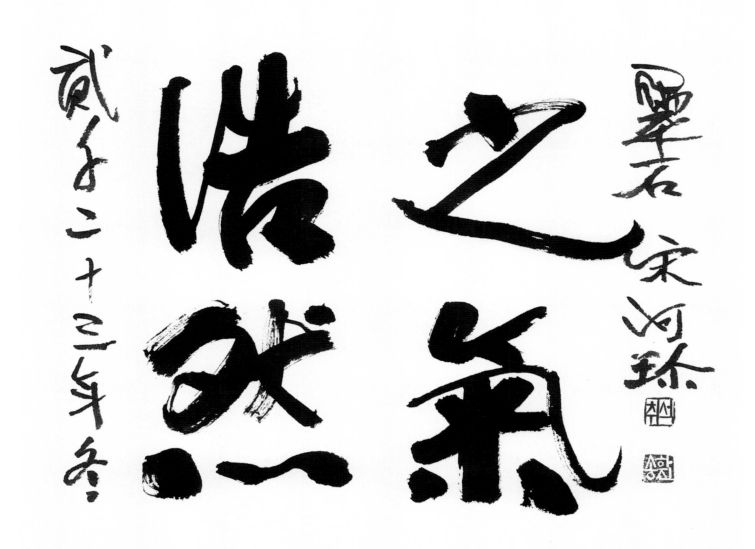

호연지기(浩然之氣)

자유롭고 넓고 큰 기운

48×44cm

봄

44×45cm

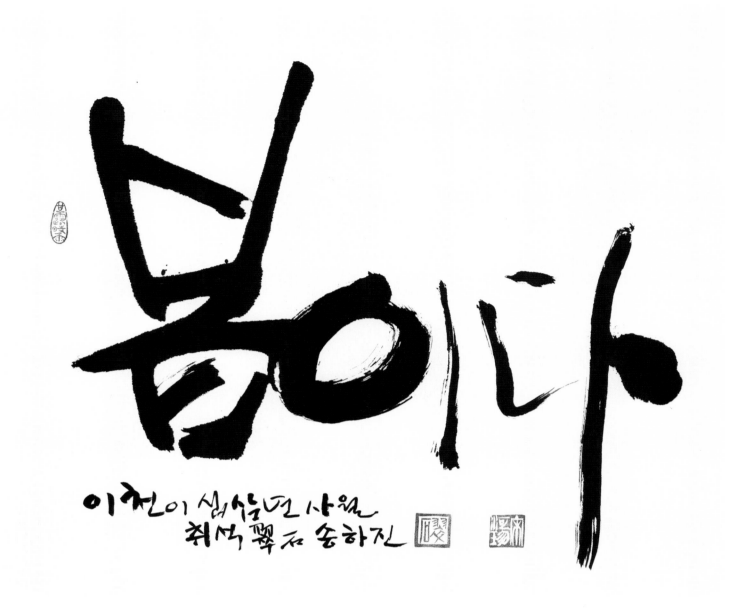

봄이다

70×59cm

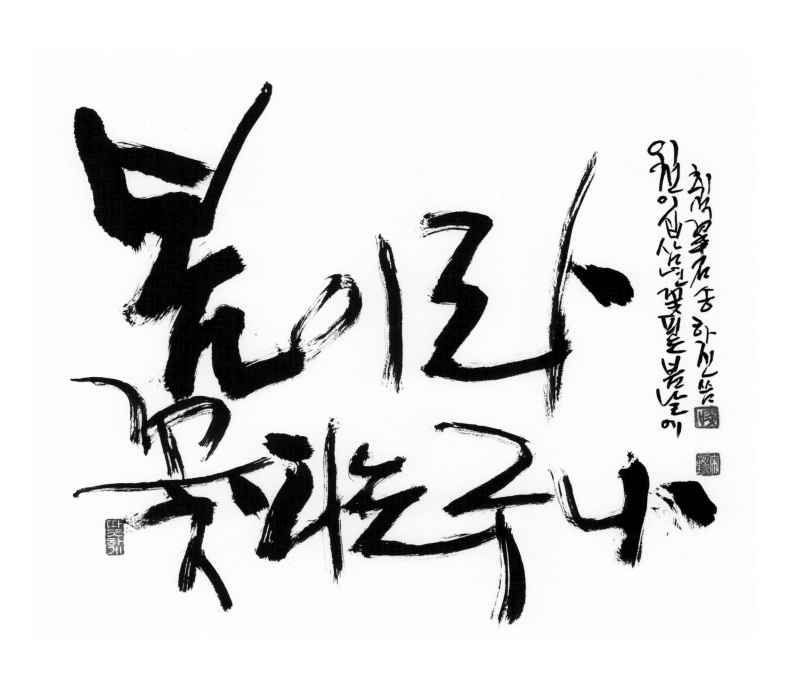

봄이라 꽃 피는구나

70×5cm

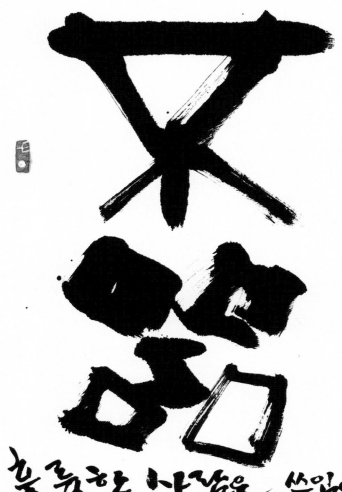

훌륭한 사람은 쓰임새와
크기가 고정된 그릇이 아니다
단기 사천 삼백 오십육년 계을
불기 不器를 쓴다.
翠石 최석 종하진

불기(不器)

45×66cm

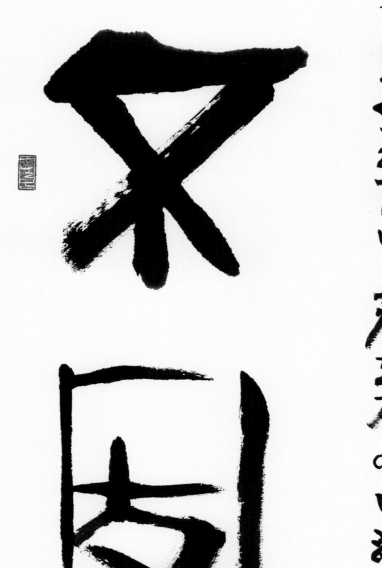

천업사면 복록이 취석송하진
홍해 변화의 서를 할 수 있어 한다
모를 기기 끝없이 베우고 어런문학율
고루 하거나 한책되지 아니하고

불고(不固)

54×69cm

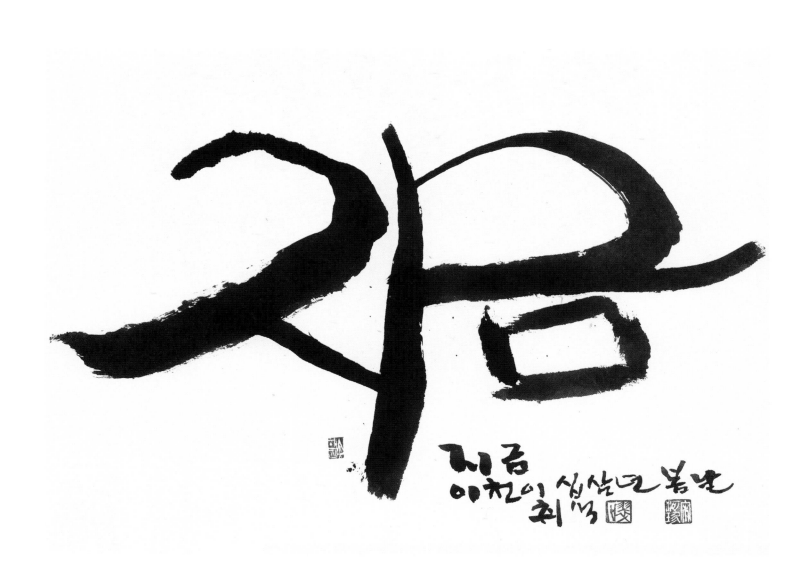

지금

64×46cm

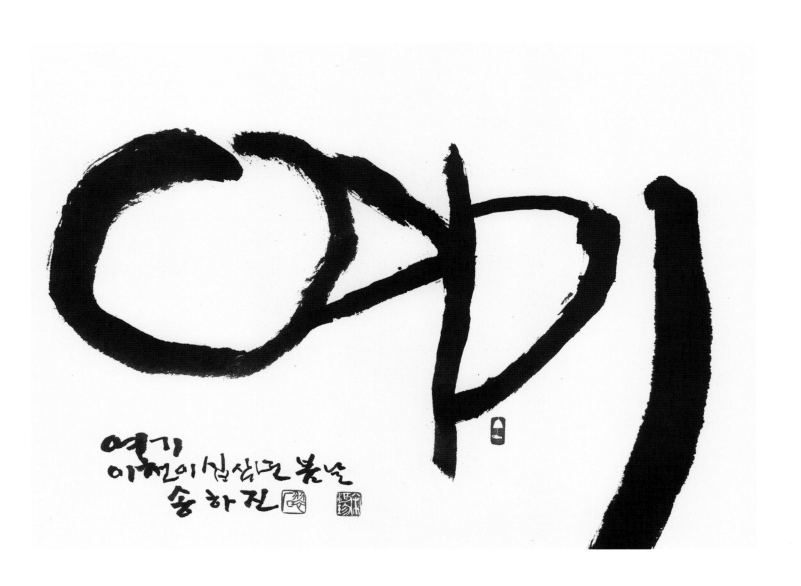

여기

64×46cm

공정하고 공변된 처사는 해와 달 같이 밝고 뚜렷하다

공심여일월(公心如日月)
140×75cm

산유화

산에는 꽃피네
꽃이 피네
갈 봄 여름 없이
꽃이 피네

산에
피는 꽃은
저만치 혼자서 피어있네

산에서 우는 작은 새여
꽃이 좋아
산에서
사노라네

산유화

김소월 시

64×92cm

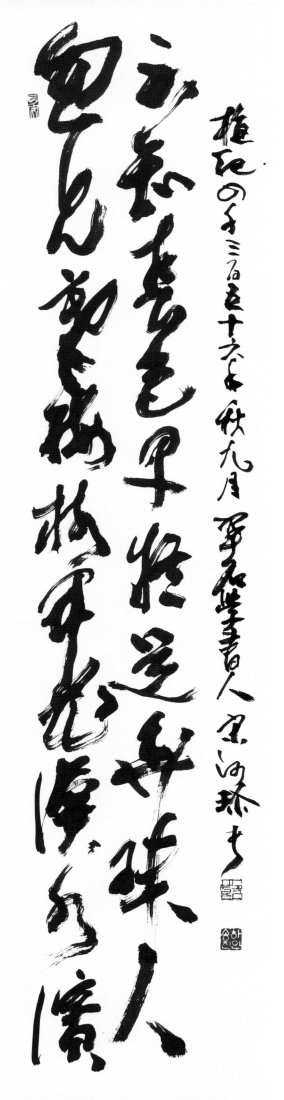

강빈매(江濱梅)

홀현한매수(忽見寒梅樹)
개화한수빈(開花漢水濱)
부지춘색조(不知春色早)
의시농주인(疑是弄珠人)

문득 바라보니 겨울 매화나무
한수 물가에 꽃을 피웠네
봄이 일찍 찾아 온 줄은 모르고
구슬을 희롱하는 선녀인가 보다

— 중국 당나라 왕적(王適)의 시

35×140cm

春水滿四澤 夏雲多奇峯 秋月揚明輝 冬嶺秀孤松 陶淵明四時 癸死林翠石 宋河璡書

## 사시(四時)

춘수만사택(春水滿四澤)

하운다기봉(夏雲多奇峯)

추월양명휘(秋月揚明輝)

동령수고송(冬嶺秀孤松)

봄이면 못마다 물이 가득하고

여름에는 기이한 구름 봉우리 많다

가을 달은 밝게 빛나고

겨울 언덕에 외로운 소나무 빼어나구나

– 중국 동진시대 도연명의 시

35×140cm

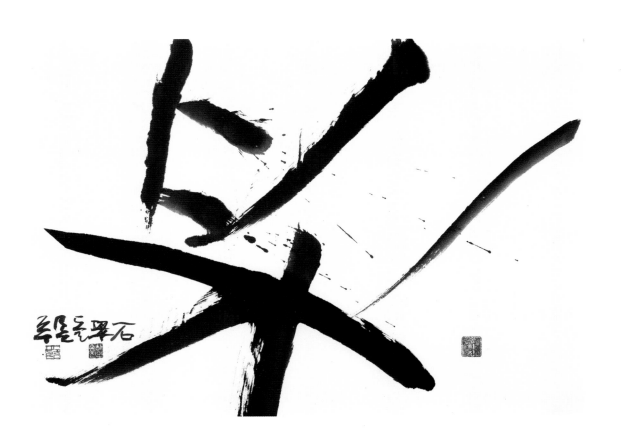

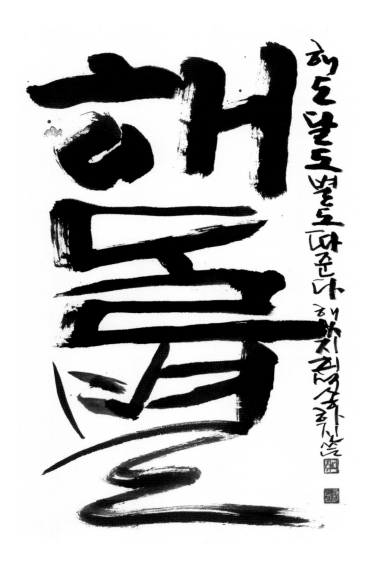

빛   70×103cm

해달별   70×103cm

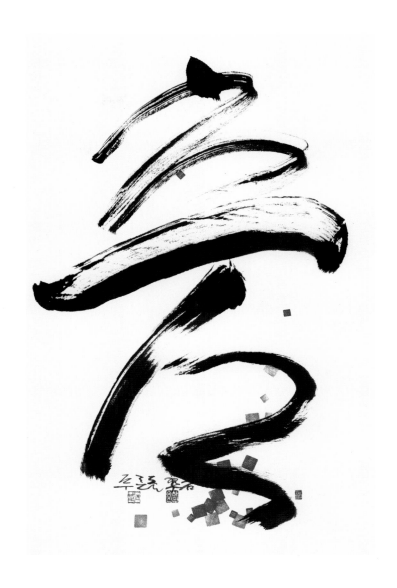

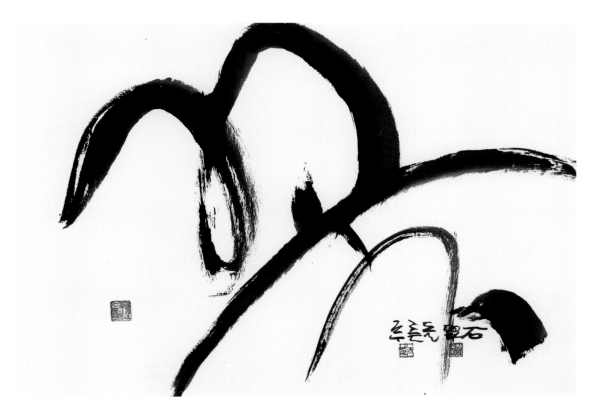

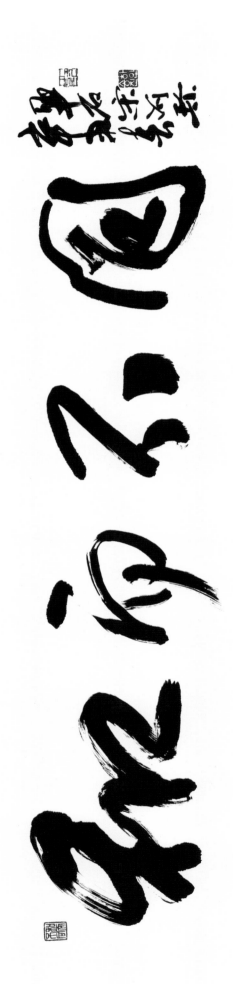

화이부동(和而不同)

140×36cm

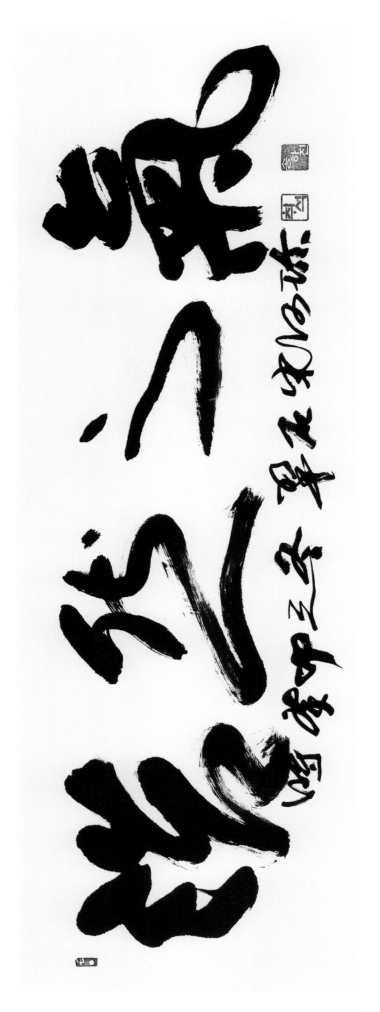

호연지기(浩然之氣)

135×45cm

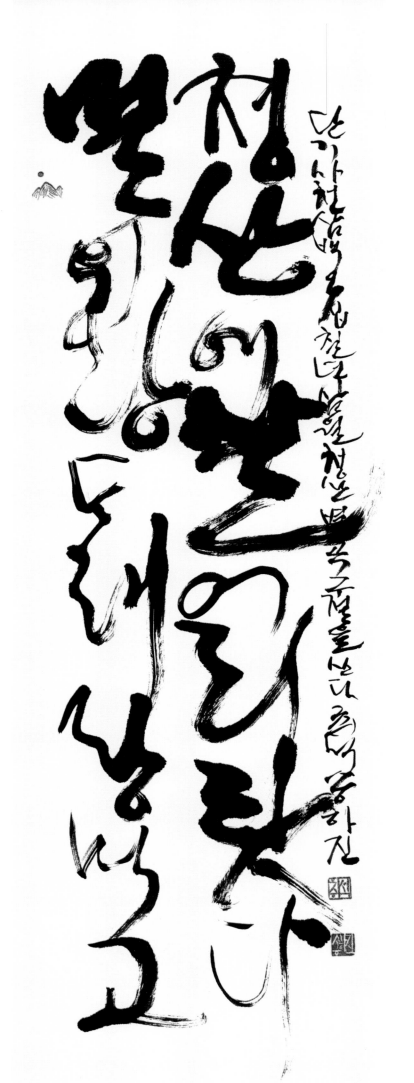

청산에 살어리랏다

청산별곡 중에서

45×135cm

산정태고일장소년(山靜太古日長少年)

135×45cm

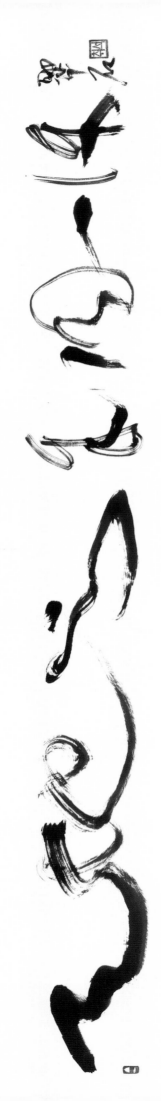

천지여아동일체 (天地與我同一體)

인붐교 영주 (靈呪)

170×22cm

아여천지동심정(我與天地同心正)
원불교 영주(靈呪)
170×22cm

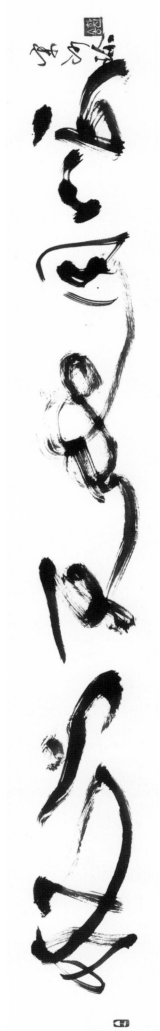

말갛게 씻은 얼굴

박두진 시 구절

70×105cm

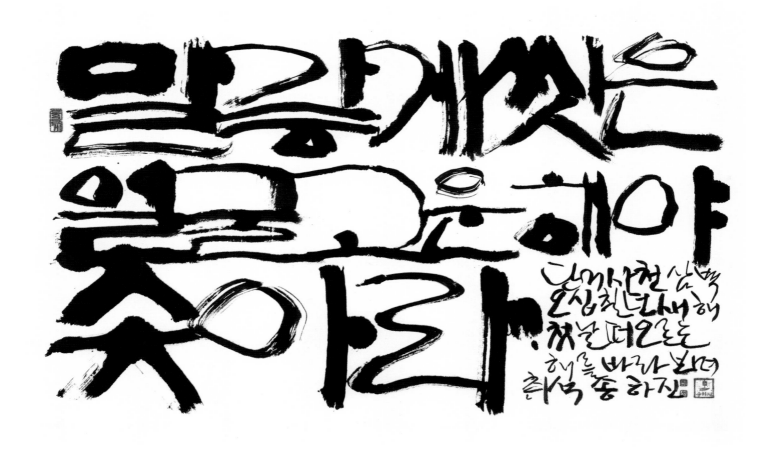

나의살던고향은 꽃피는산골
복숭아꽃살구꽃 아기진달래
울긋불긋 꽃대궐 차리동네
그속에서놀던때가그립습니다
꽃동네새동네 나의 옛고향
파란들남쪽에서 바람이불면
냇가에수양버들 춤추는동네
그속에서놀던때가그립습니다

이천이십삼년봄 이원수 동시 고향의 봄 취석쭉石 윤하진쓰다

고향의 봄

이원수 동시

52×35cm

遠登鳥鳥高頂上天
一望浩浩卽凌
却羨溪愈無一事
渡頭繫船須閑眠

먼길 걸어서 조도의 높은 꼭대기
까지 올라왔네. 바다와 하늘이 한
눈에 들어와 바다가 하늘인듯 하
늘이 바다인듯. 부럽구나 저어부!
아무일 없는듯 배는 나루에 메어두고
한가로이 단잠에 빠졌구나

조도망해(鳥島望海)

강암 송성용 시

68×68cm

84

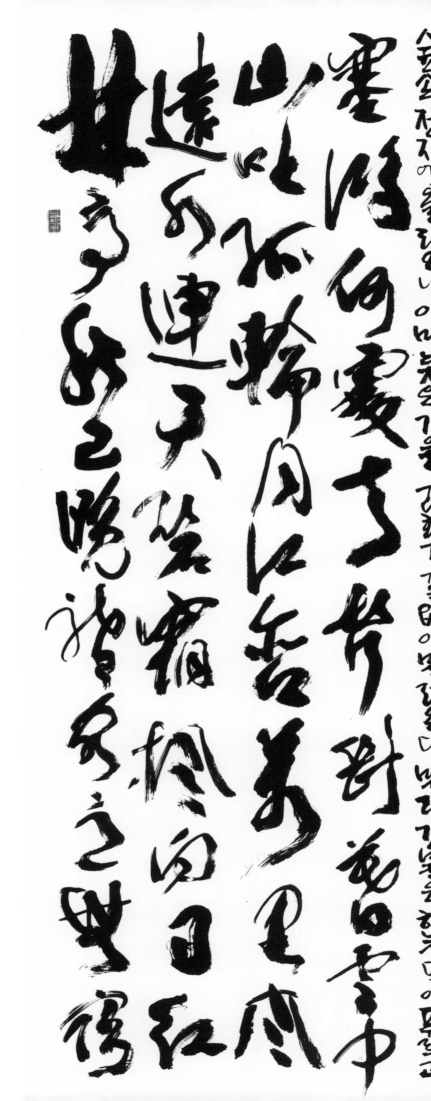

화석정(花石亭)

임정추이만(林亭秋已晚)
소객의무궁(騷客意無窮)
상풍향일홍(霜楓向日紅)
산토고륜월(山吐孤輪月)
강함만리풍(江含萬里風)
색홍하처거(塞鴻何處去)
성단모운중(聲斷暮雲中)

— 율곡 이이 시

75×135cm

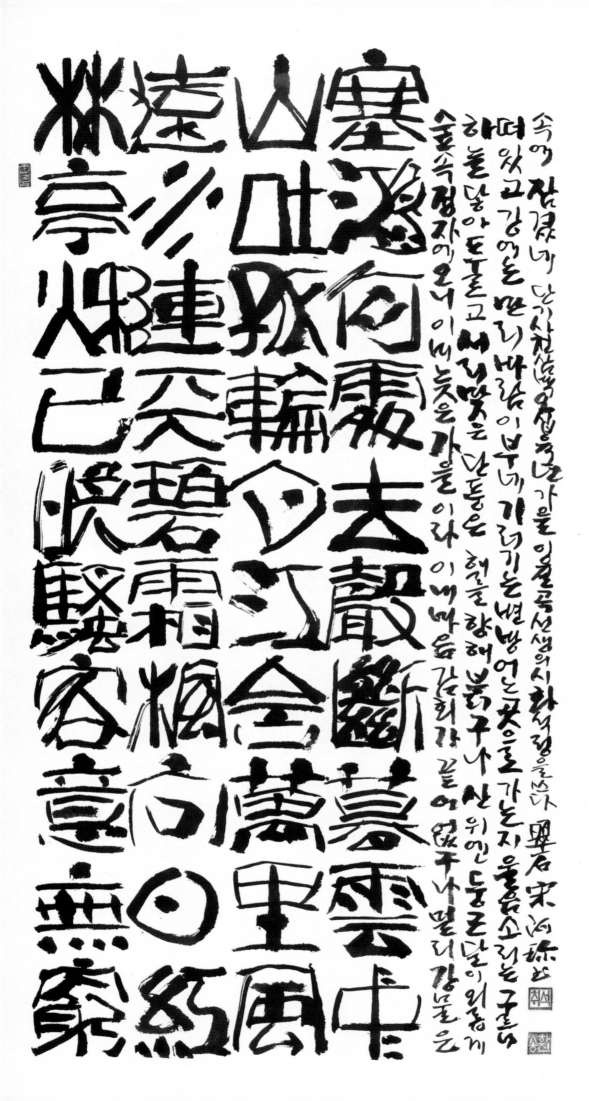

화석정(花石亭)

임정추이만(林亭秋已晚)

소객의무궁(騷客意無窮)

상풍향일홍(霜楓向日紅)

산토고륜월(山吐孤輪月)

강함만리풍(江含萬里風)

색홍하처거(塞鴻何處去)

성단모운중(聲斷暮雲中)

— 율곡 이이 시

75×140cm

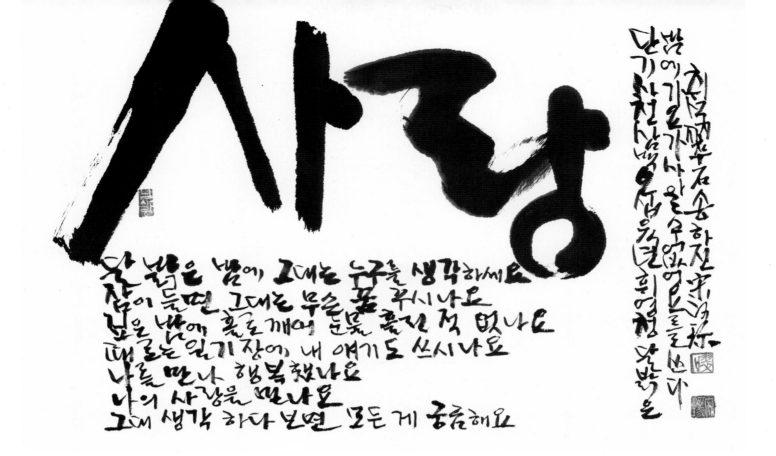

사랑

이선희 노래 〈알 수 없어요〉

68×44cm

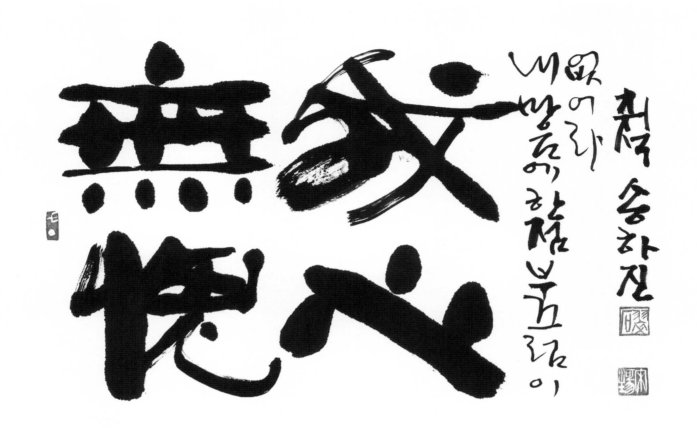

무괴아심(無愧我心)

70×44cm

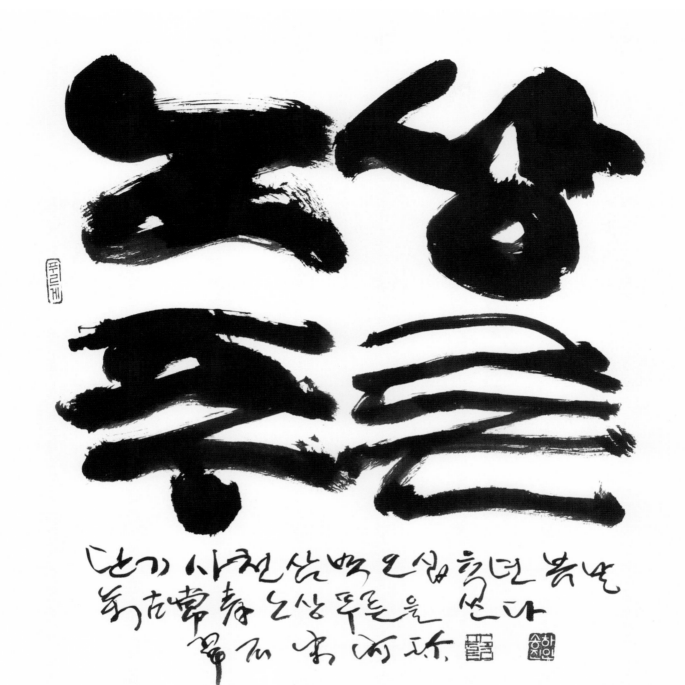

노상 푸른

70×70cm

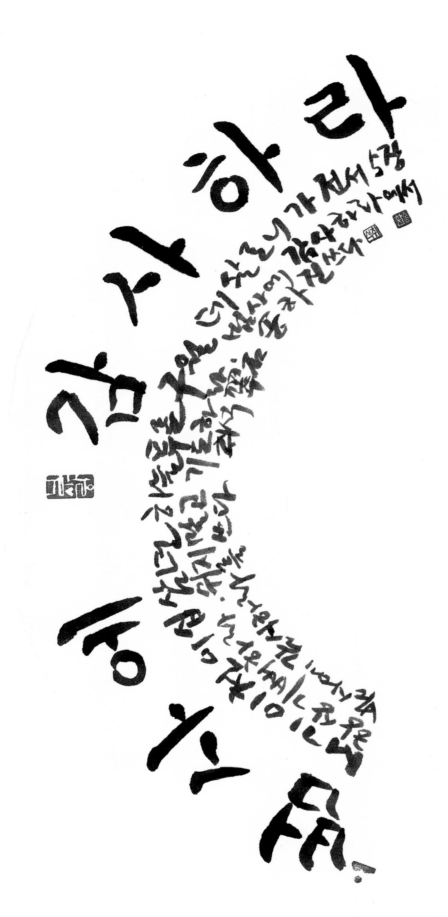

범사에 감사하라
데살로니가전서 5장에서

58×28cm

샘이깊은 물과 뿌리깊은 나무

58×28cm

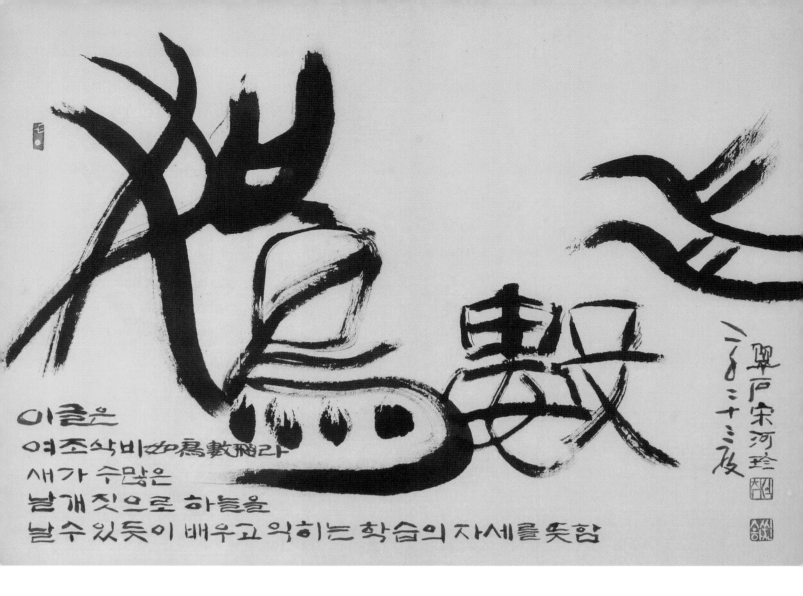

이글은
여조삭비如鳥數飛라
새가 수많은
날개짓으로 하늘을
날수 있듯이 배우고 익히는 학습의 자세를 뜻함

여조삭비(如鳥數飛)

92×65cm

꽃처럼 영롱한 별처럼 찬란한

〈열애〉 가사 일부

45×135cm

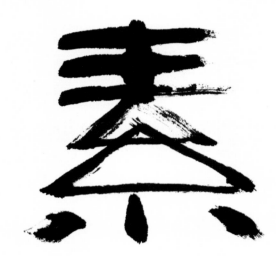

한 바탕이 있어야
그림을 그릴수 있듯
모든 일은 기본바탕이
갖쳐진 후에 해야 한다

단기사천삼백오십육년도
달 희영청 밝은 시월 하고
후소을 쓴다. 하석 송하진

회사후소(會事後素)

32×66cm

94

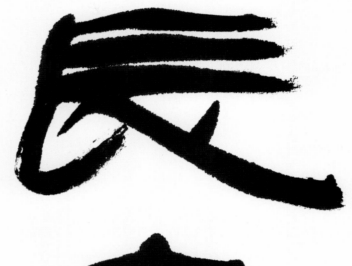

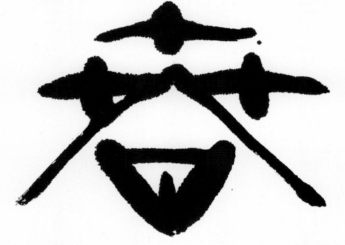

항상 봄이란
오래 오래 봄같은
청춘이어라
단기사천삼백오십육년 봄날
화석 송하진씀

장춘(長春)

32×60cm

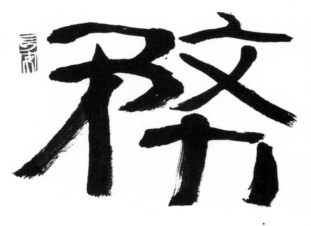

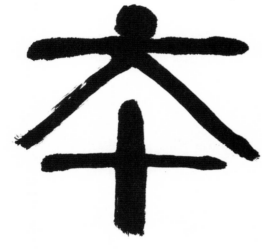

근본에 힘쓰라
기본이 갖춰지면
도가 생겨 안되는
일이 없다
이천의 삼십년 구월초순
무본을 쓴다. 해정 송하진

무본(務本)

*32×66cm*

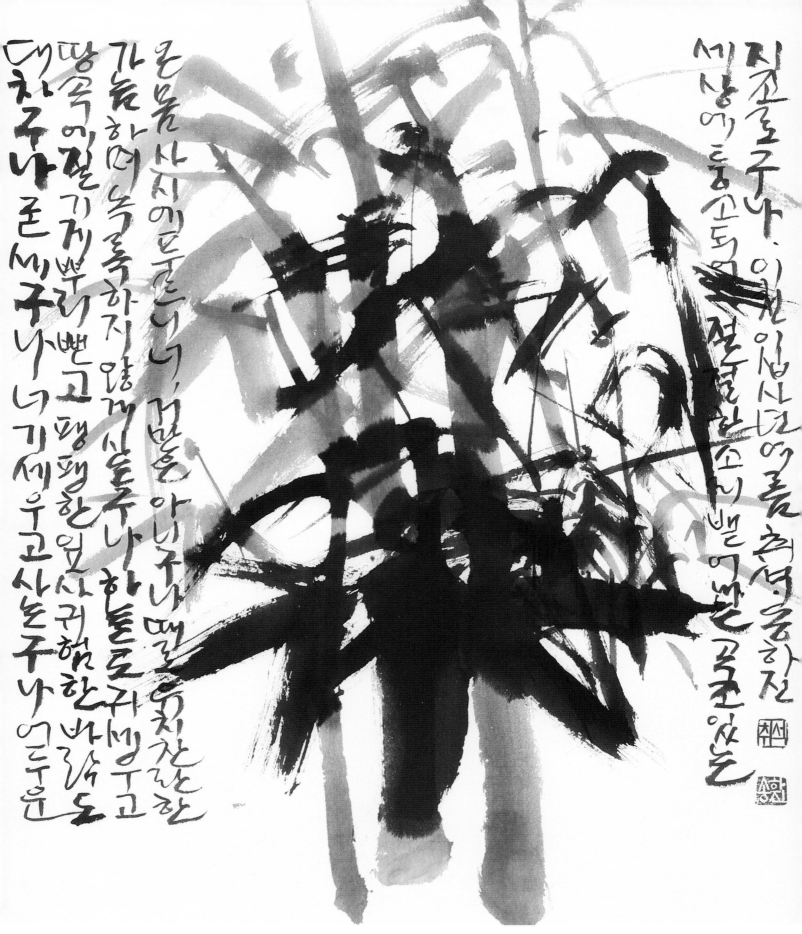

대나무

송하진 시

68×74cm

난초

석성개이견(石性介而堅)
난심화차정(蘭心和且靜)
난비의불생(蘭非依不生)
석각의난정(石却依蘭定)

82×64cm

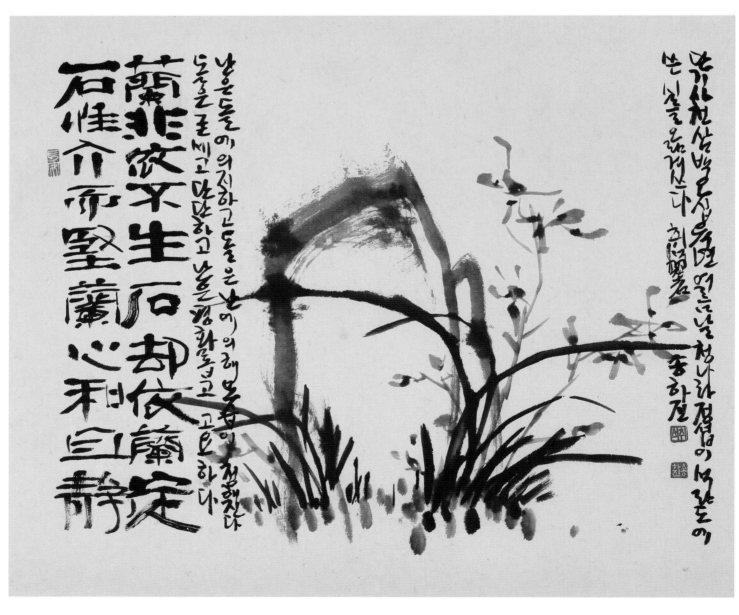

# 껍데기는 가라

껍데기는 가라
4월도 알맹이만 남고
껍데기는 가라

껍데기는 가라
동학년 곰나루의, 그 아우성만 살고
껍데기는 가라

그리하여, 다시
껍데기는 가라
이곳에선 두가슴과 그 곳까지 내논
아사달과 아사녀가
중립의 초례청 앞에서서
부끄럼 빛내며
맞절 할지니

껍데기는 가라
한라에서 백두까지
향 그러운 흙가슴만 남고
그, 모오든 쇠붙이는 가라

단기사천삼백오십일년 가을 쓰고
신동엽의 껍데기는 가라를 쓰고
취석쯧지 송 하진 용하접.

껍데기는 가라

신동엽 시

74×72cm

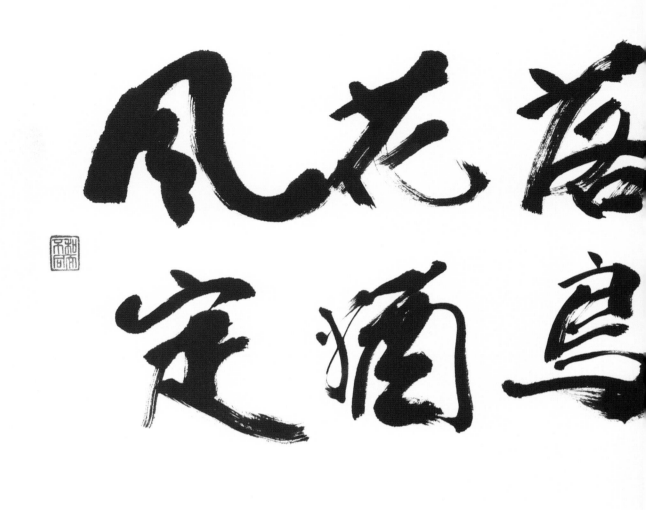

풍정화유락(風定花猶落)
조명산갱유(鳥鳴山更幽)

135×45cm

鳥鳴山更幽

하늘, 달, 소나무, 해

70×68cm

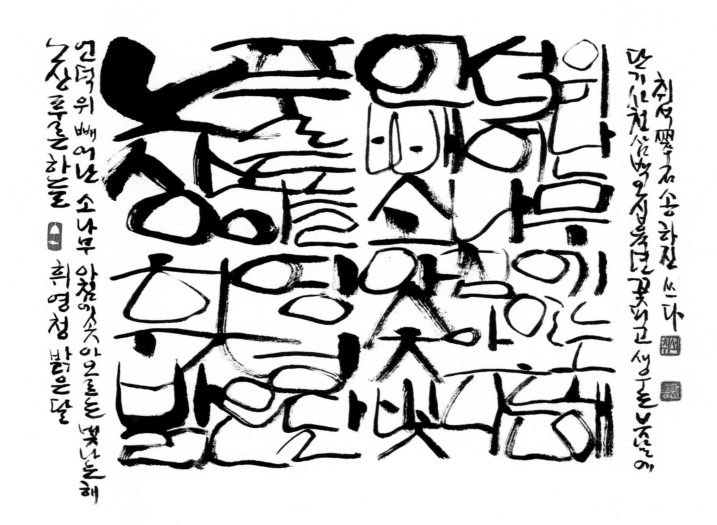

102

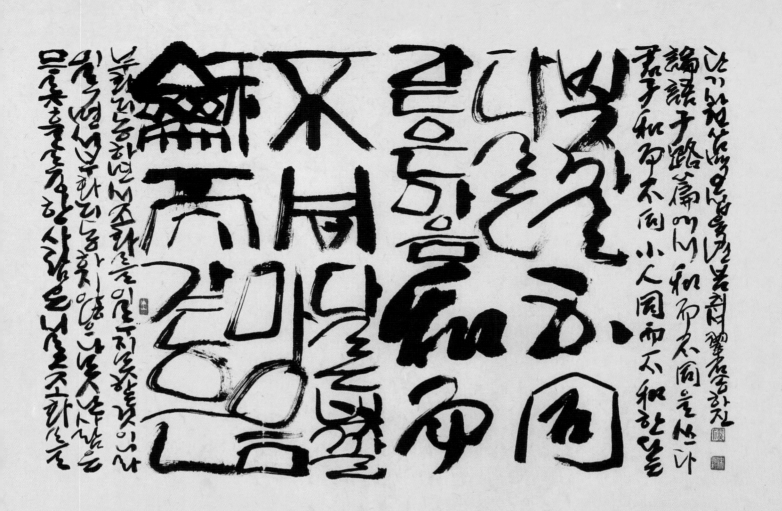

화이부동, 같은 마음 다른 빛깔

92×64cm

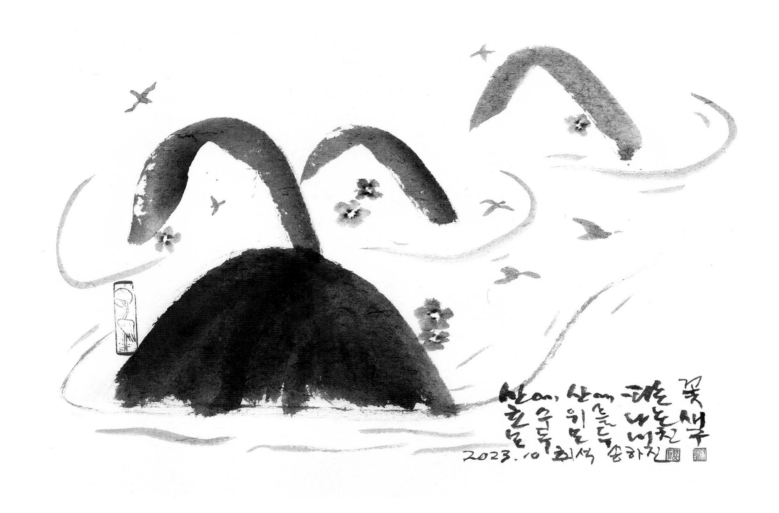

산화수조개지기(山花水鳥皆知己)

74×52cm

하늘이 내게로 온다
여릿여릿
머얼리서 온다

하늘은, 머얼리서 오는 하늘은
호수처럼 푸르다

호수처럼 푸른 하늘에 하늘의
내가 안 외로움이 안긴다

가슴은 온통 가슴밖 두근으로
소내에 골을 하늘의 술흥

또가운 햇볕으로
독원 싰고
나를 하늘 위에 선다
내 시도 하늘에 내가 익는다
동금처럼 마음이 익는다

박두진 하늘

하늘

박두진 시

70×68cm

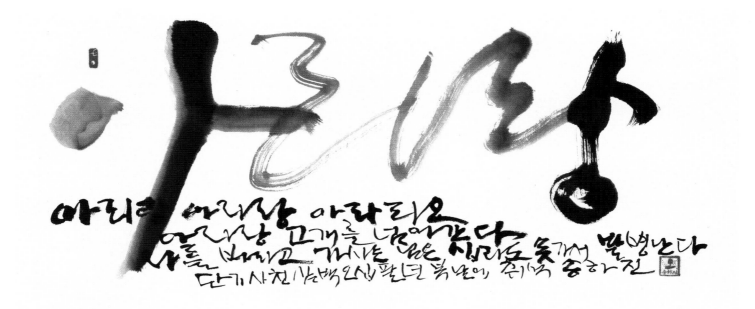

아리랑

108×45cm

삼팔선을 경계로 마치 북도강 나누듯이 이 나라를 둘로 나누어 간교한 책략으로 두 나라가 한쪽씩을 차지했다. 두 나라의 다툼이 가소롭기만 하다. 허기진 짐승 병정 같은 놈들이 뽈붙일 곳을 잃고 기러기를 부리고 있는 것 같구나. 이 나라가 지금 번뇌가 참 많은 차가운 시국이다. 내 바람에 가물거리는 등불처럼 이 나라가 몹시 근심스럽구나. 왜놈이 망해서 두 나라가 서로 공과를 계산한 공은 누가 옳았으리. 두 나라의 관계가 바 써 부터 크게 벌어져 심상치 않구나. 일제강점기에, 단발령과 창씨개명을 거부하는 등 투철한 항일정신으로 일생을 의관하시던 조부 유재 공기며 선생께서 광복의 기쁨 보다는 남북분단의 와중에 조국의 앞날을 더 걱정하셨던, 당시의 시대를 아파하는 선비의 심정을 짙게 느낄 수 있는 「미소의 국경분할」이라는 시입니다.

단기 사천삼백 팔십오년 광복절에 족자 취석 翼石 송하조 삼가 쓰다

線各蠻駝山風離雨
分抱機角河讖方
三機相失冷殘偎體
八心爭附局大七陳
似占心若何謢功己
封一可為房燭計戚
溝甌笑讖愛愛日卯

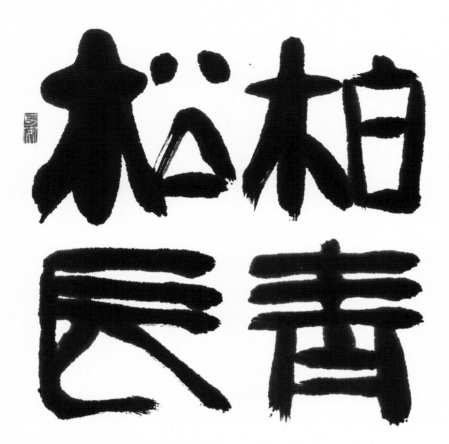

송백 장청이라
소나무와 잣나무처럼
오래오래 푸르소서

단기 사천 삼백 二십육년 봄날에
취석蘆石 송하진 쓰다

송백장청(松柏長靑)

45×76cm

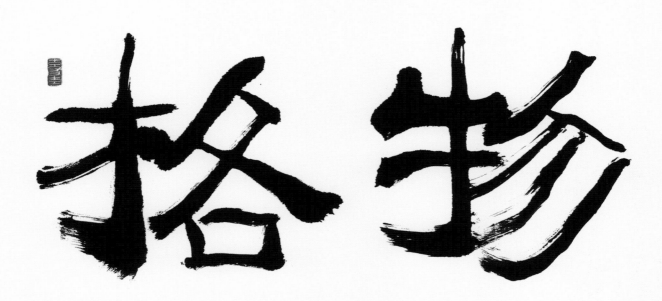

넓고 깊게 다가가라. 앎에 이르리라
앎에 이르면 됨됨이가 좋아지고 됨됨이가 더
좋아지면 格과 品을 모두 갖추게 되리라
단기 사천 삼백오십육년 봄날 大學의 격물을 쓰다
취석翠石 金 종하진

격물(格物)

격물치지(格物致知)

70×59cm

# 절정

이육사

내 운 계절의 채찍에 갈겨
마침내 북방으로 휩쓸려 오다

하늘도 그만 지쳐 끝난 고원
서릿발 칼날진 그 우에 서다

어데다 무릎을 꿇어야 하나
한 발 재겨 디딜 곳조차 없다

이런때 눈 감아 생각해 볼 밖에
겨울은 강철로 된 무지갠가 본다

단기 사천삼백오십육년 겨울에
이육사 님의 시 절정을 쓰다
취석 송하진

절정

이육사 시

44×70cm

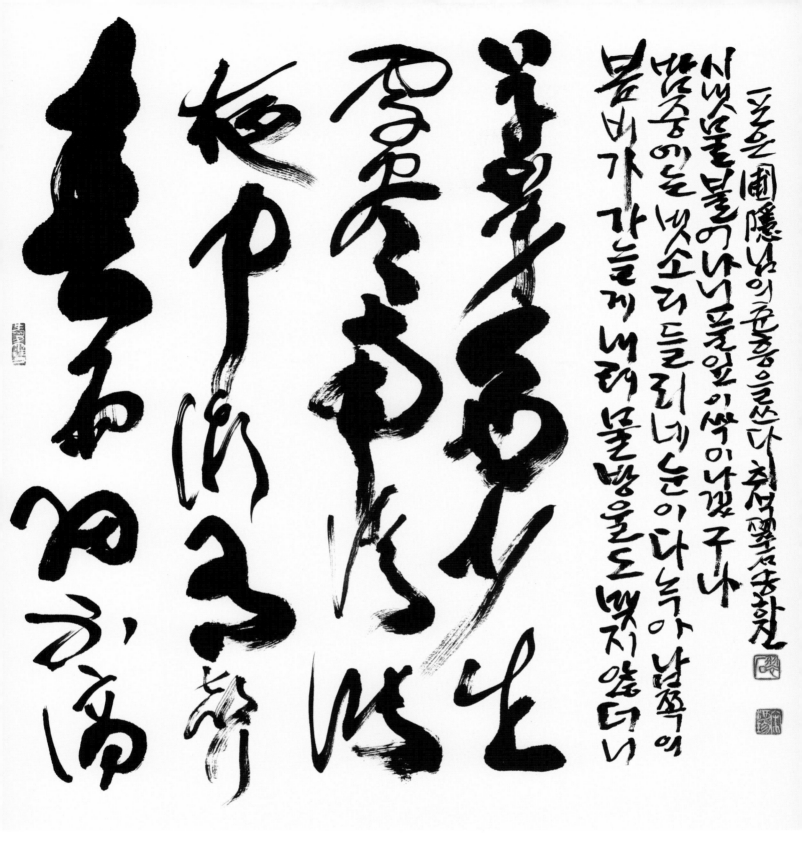

춘흥(春興)

포은 정몽주 시

70×68cm

거울속에는소리가없소. 저렇게까지조용한 세상은없을것이오. 거울속에도내게귀가있소. 내 말을못알아듣는딱한귀가두개나있소. 거울속의 나는왼손잡이오. 내악수를받을줄모르는-악수를 모르는왼손잡이오. 거울때문에나는거울속의나를 만져보지를못하는구료마는 거울이아니었던들 내가 어찌거울속의나를만나보기라도했겠소. 나는

# 거울

이상

지금거울을안가졌소마는 거울속에는늘거울속의 내가있소. 잘은모르지만 외로된사업에골몰 할게요. 거울속의나는참나와는반대요마는 또꽤닮았소. 나는거울속의나를근심하고진찰할 수없으니퍽섭섭하오.

단기 사천삼백오십칠년 단오 달이 유난히 밝은
가을 밤에 이상시인의 시를 썼소. 최○ 송하진

거울

이상 시

74×70cm

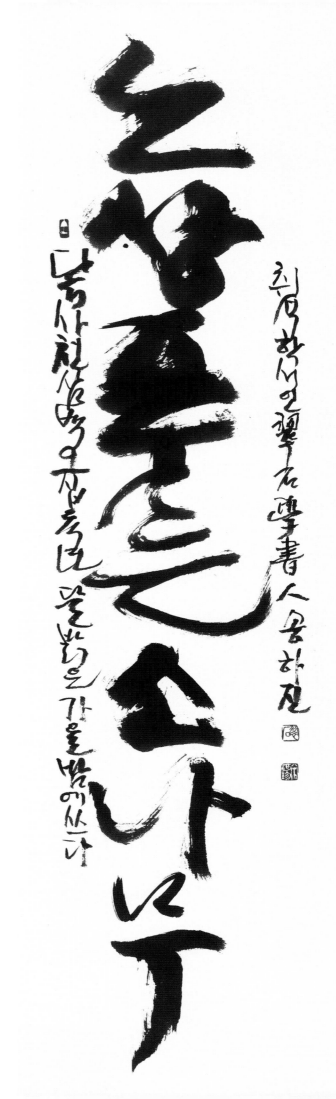

노상 푸른 소나무

36×140cm

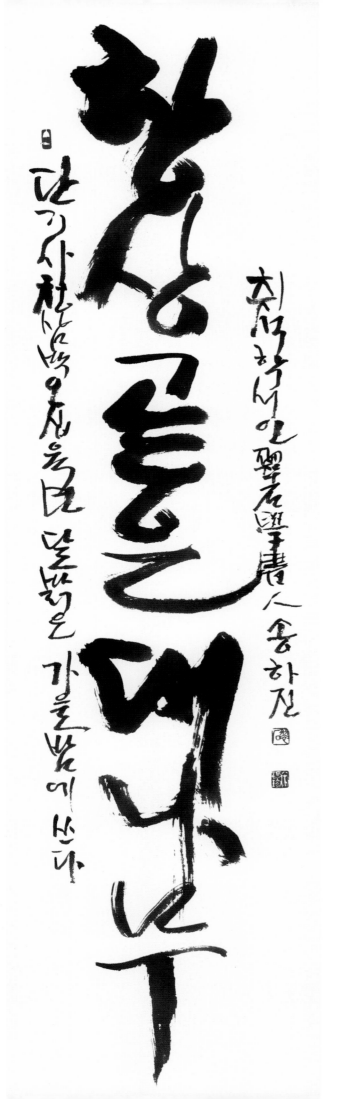

항상 곧은 대나무

36×140cm

癸卯夏 邵康節詩 清夜吟 翠石學書人 宋河琭書

一般清意味料得少人知

月到天心處 風來水面時 一般清意味 料得少人知

月到天心處 風來

청야음(清夜吟)

월도천심처(月到天心處)
풍래수면시(風來水面時)
일반청의미(一般清意味)
료득소인지(料得少人知)

— 소강절 시

25×132cm

116

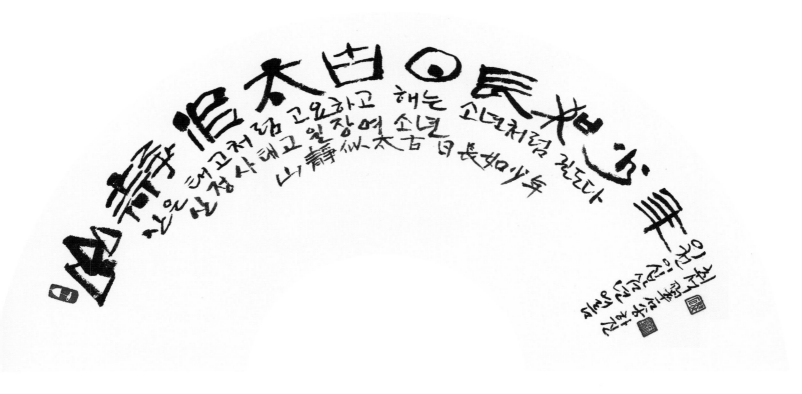

산정사태고 일장여소년 (山靜似太古 日長如少年)

70×35cm

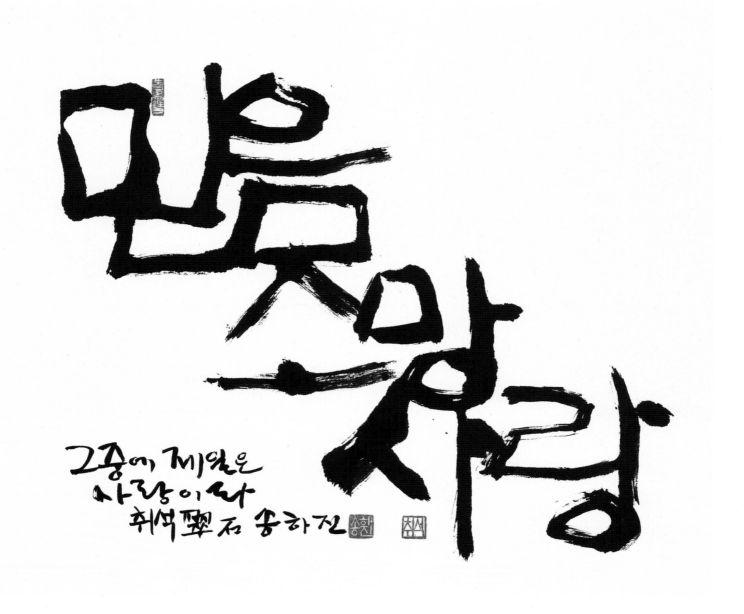

그중에 제일은
사랑이라
취석翠石 송하진

믿음, 소망, 사랑

70×59cm

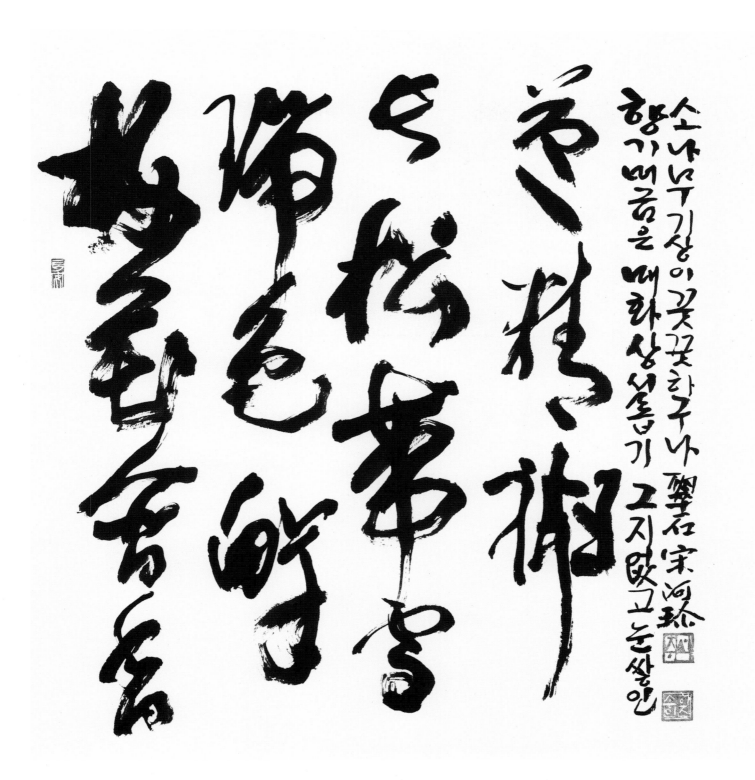

매화장송(梅花長松)

매화함향서색선(梅花含香瑞色鮮)
장송대설익정신(長松帶雪益精神)

70×72cm

도산십이곡(陶山十二曲)

청산은 어찌하여 만고에 푸르르며
유수는 어찌하여 주야에 그치지 않는가
우리도 그치지 마라 만고상청 하리라

- 퇴계 이황의 〈도산 12곡〉 중 제11곡

60×155cm

泰不河不
山辭海擇
　土　細
　壤　流

큰산은 작은 흙덩이도 마다하지 않고 큰 강 바다는 작은 물줄기로 가리지 않는다 갑진년 정월에 취묵헌 주인하진 쓰다

태산불사토양(泰山不辭土壤)
하해불택세류(河海不擇細流)

68×63cm

저 먼 동해바다 외로운 섬
독도야 너가 바위기찮찾느니
아리랑 아라랑 홀로아리랑
손잡고 나 보자 같이가 보자
떠오르는 아침해를 맞이해보자

독도는 대한민국의 땅입니다. 남과 북은 하나입니다. 이런 노래를 부르지 않아도 되는
날이 빨리 왔으면 좋겠습니다. 한돌 작사 홀로아리랑 노래 가사에서 가려서 쓴다.
단기 사천 삼백오십칠년 여름 취석쩍 정종하진

홀로아리랑

한돌 작사에서 가려씀

135×70cm

별들의 뒤를 따르는 달처럼
일 사람을 만나거든 그의 뒤를 따르라
인내심이 강하고 지혜를 속일줄 아는 이
그 영혼이 새벽처럼 깨어 있는 이

법구경

70×136cm

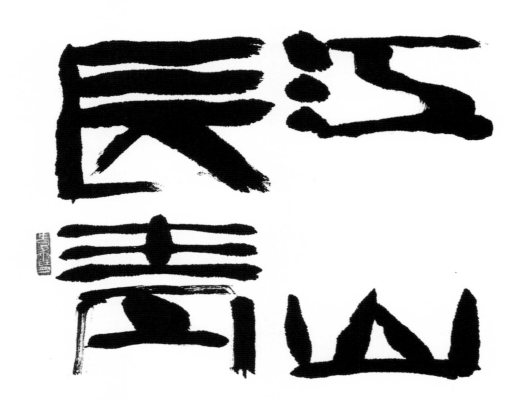

끝없이 흐르는 강처럼
영원히 푸르른 산처럼

단기 사천 삼백 2십육년 가을
높은 산에 올라 흐르는 강을 바라 보는
최서두 翠石 송하진

장강청산(長江靑山)

45×65cm

고요

45×66cm

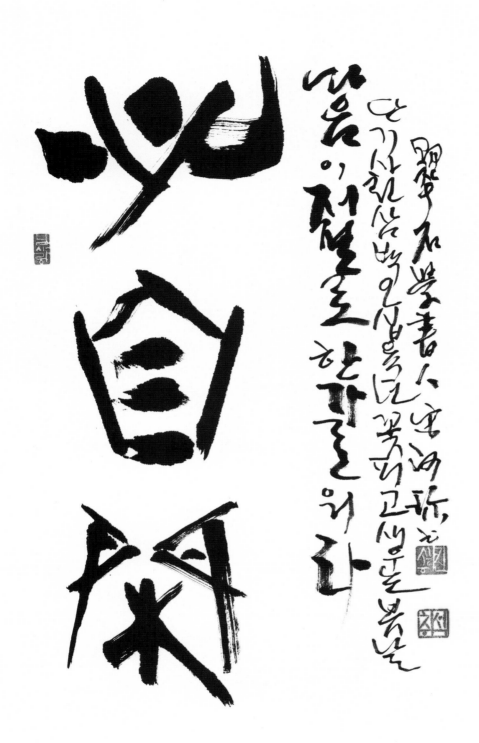

심자한(心自閑)

45×76cm

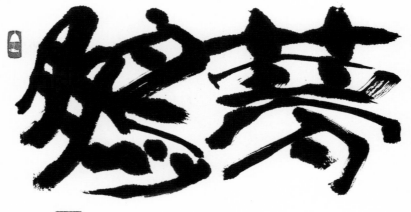

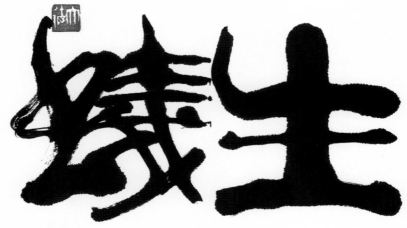

꿈과 희망을 위대하게
삶은 개미처럼 부지런히
하라는 뜻의 붕몽의생 이라

단기 사천삼백사십칠년
하늘 높고 푸른 가을에 쓴다
희당 羅龍石 술하전

붕몽의생(鵬夢蟻生)

44×70cm

늘푸른소나무처럼

사랑위에오래거라

128

보다 뽏은 실패와
고뇌의 시간이
비켜갈 수 없다는 걸
우리 깨달았네
이제 그 해답이
사랑이라면
나는 이 세상 (모든 것을
사랑하겠네

단기 사천삼백오십육년 봄날
김순곤 작사 「바람의 노래」 중
한 구절을 쓰다
최석 제(題) 송하진 [印] [印]

바람의 노래

김순곤 시

44×45cm

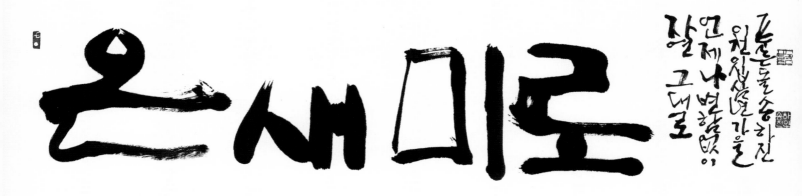

온새미로

60×32cm

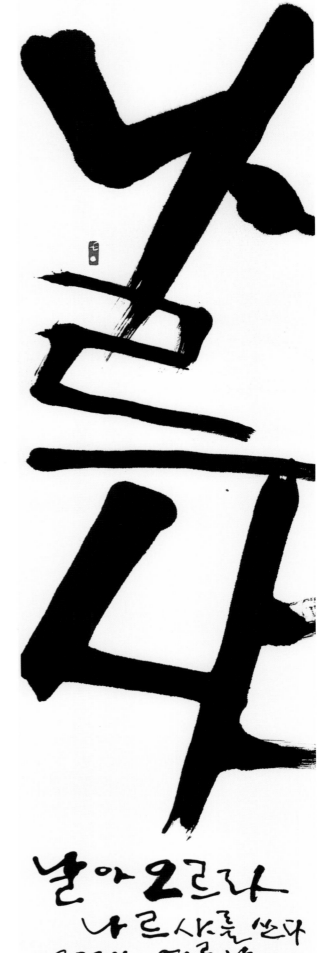

나르샤

32×60cm

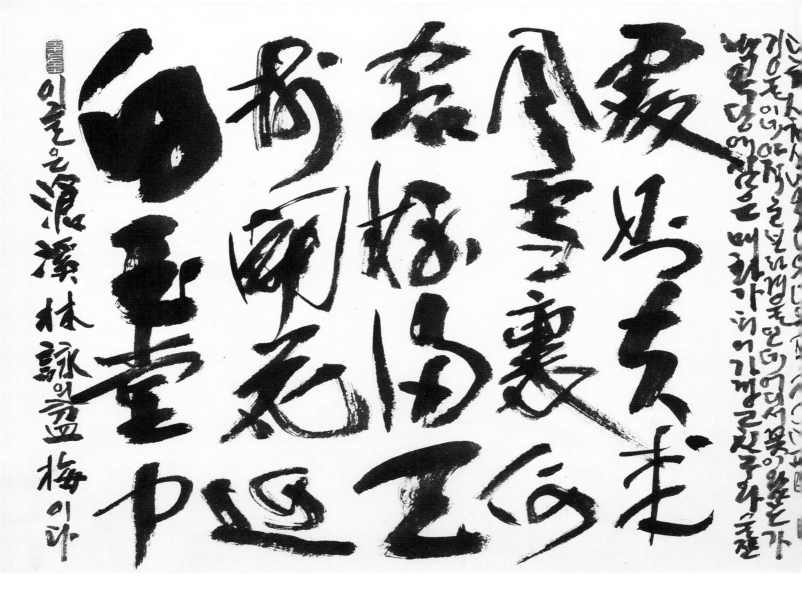

분매(盆梅)

백옥당중수(白玉堂中樹)

개화근객배(開花近客杯)

만천풍설리(滿天風雪裏)

하처즉부래(何處則夫來)

백옥당의 매화가 피어

가까운 친구와 술잔 기울이네

아직도 눈보라 치는 겨울인데

어느 곳에서 이 꽃은 왔는가

— 조선조 창계(滄溪) 임영(林詠)의 시

*47×24cm*

반구십리(半九十里)

47×24cm

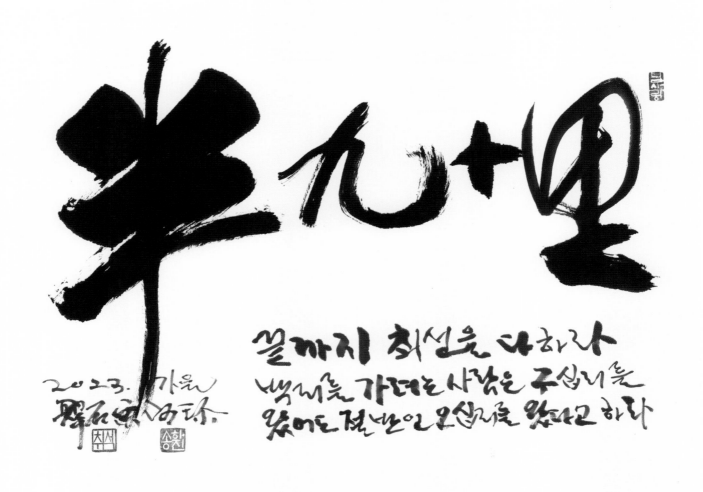

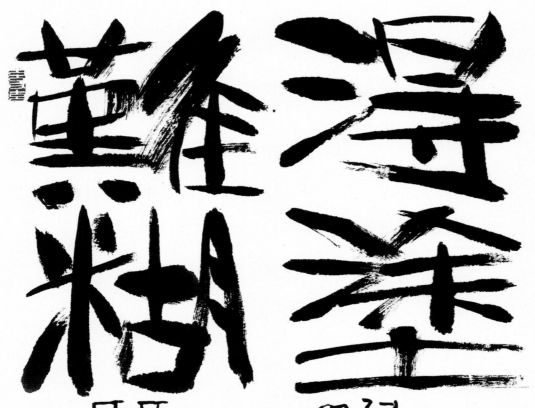

똑똑하기가 어렵다
어리석기도 어렵다
똑똑하지만 어리석게
하기는 더 어렵다

정판교의 난득호도란 글귀가 참좋다
단기 사천 삼백오십칠년 따뜻한 봄날
푸른솔 송하진

난득호도(難得糊塗)

48×58cm

# 一日不讀書 口中生荊棘

이 글은 일일부독서 구중생 형극, 즉
하루라도 글을 읽지 않으면 입 안에
가시가 돋아 난다는 뜻이다.
안중근 장군께서 경술국치인 1910년 3월
에 여순감옥에서 써서 오늘날까지 남아있으며
보물 제 569-2호이다. 단기사천삼백오십육년
광복절에 쓰다 최석 松下村

일일부독서 구중생형극 (一日不讀書 口中生荊棘)

안중근 의사 말씀

48×44cm

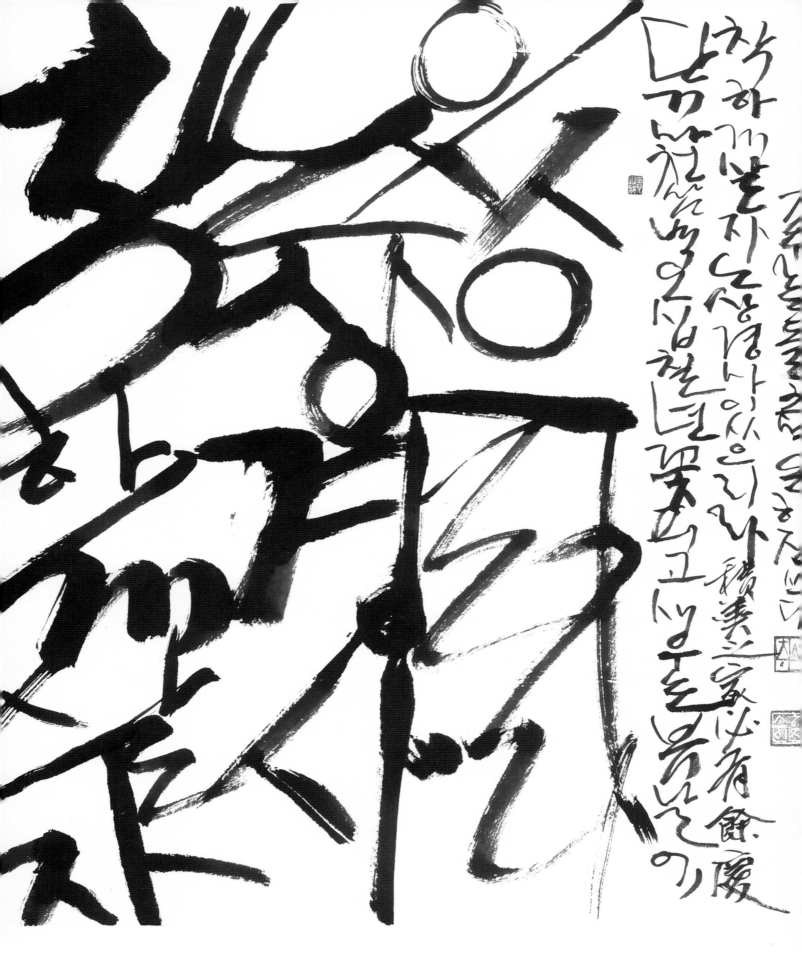

착하게 살자 노상 경사가 있으리라

적선지가필유여경(積善之家 必有餘慶)

68×78cm

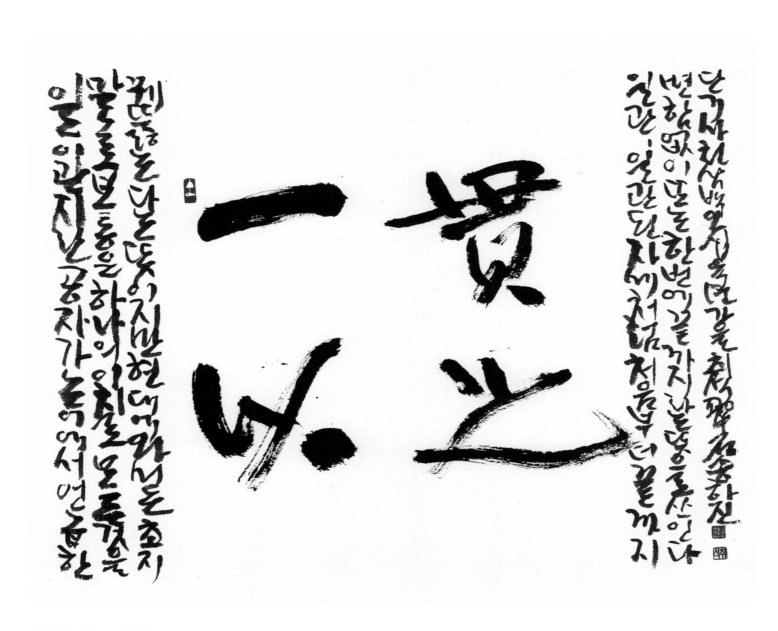

일이관지(一以貫之)

45×48cm

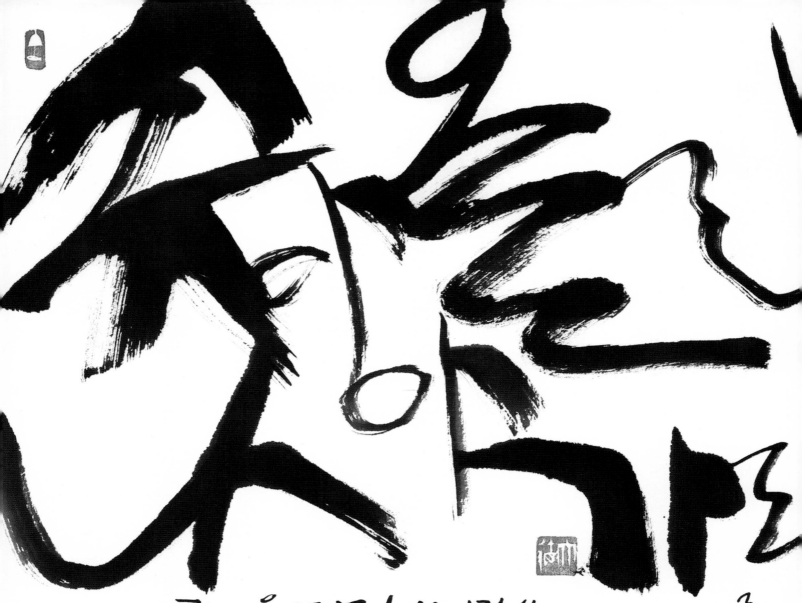

솟아올라 나아가라

다석(多夕) 유영모 말씀

50×45cm

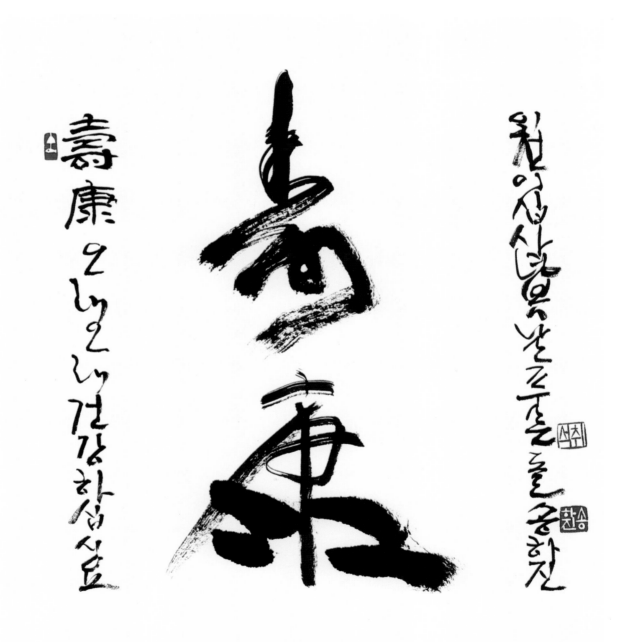

청야음(淸夜吟)

월도천심처 풍래수면시 (月到天心處 風來水面時)
일반청의미 료득소인지 (一般淸意味 料得少人知)

– 소강절 시

55×73cm

높이 올라 멀리 보라

46×62cm

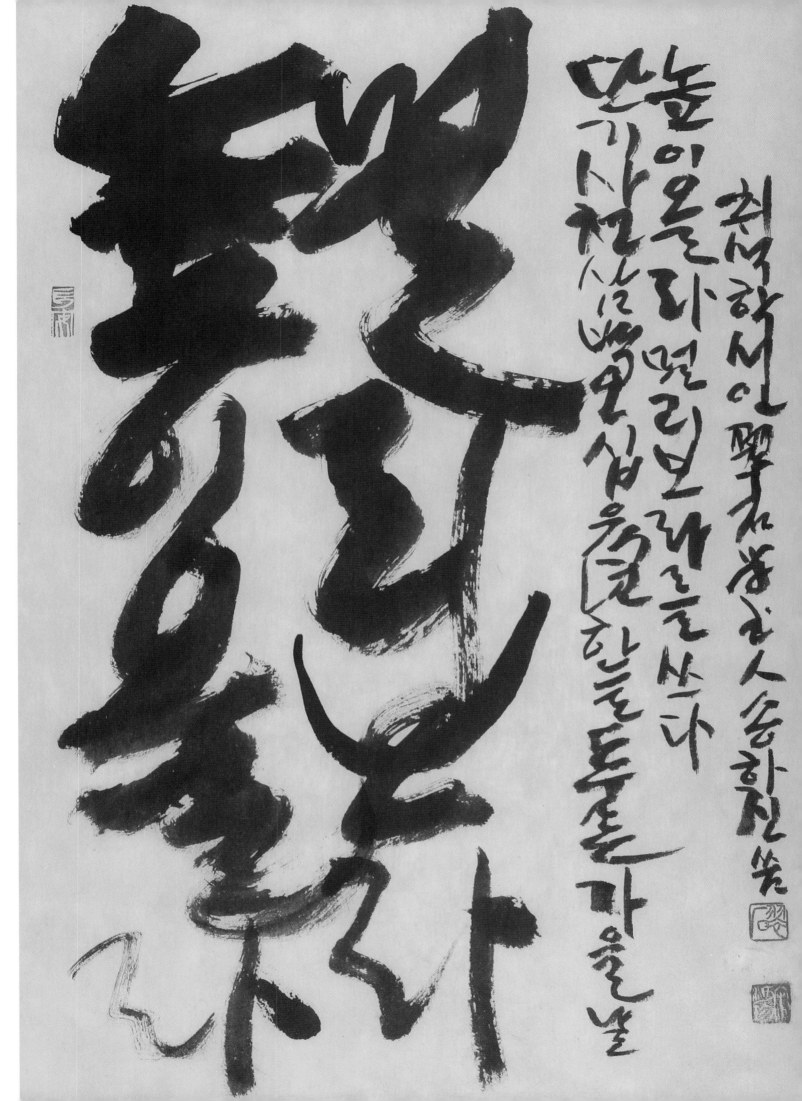

우리가 물이 되어
강은교

우리가 물이 되어

강은교 시

74×70cm

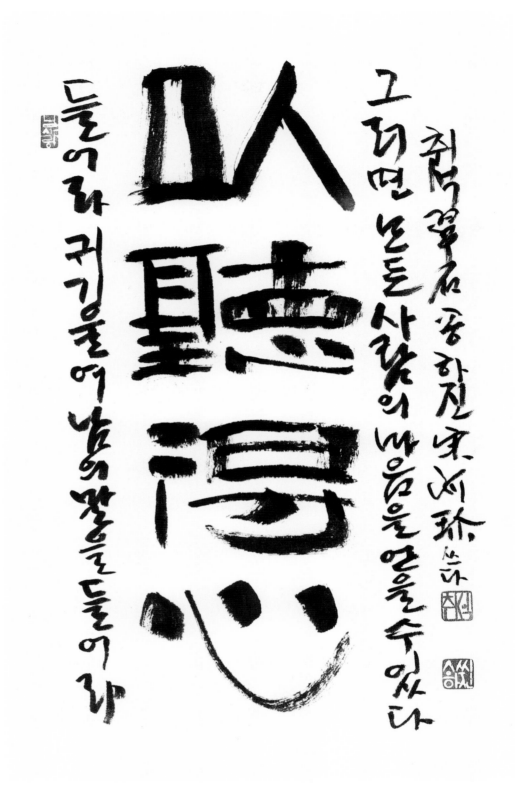

以聽得心

그러면 드듸(뜨)도 사람의 마음을 열을 수 있다
들어라 귀기울여 남의 말을 들어라
들어라

청곡 송하진 쓰다

이청득심(以聽得心)

46×63cm

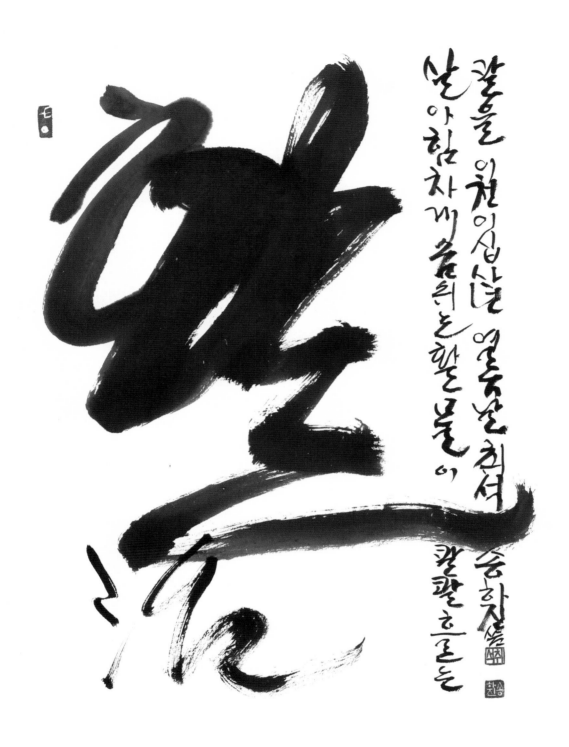

칼을 의해 삼사년 역속을 희쳐
날아함차게 솟으는 찰로 물이
솔하자봄

칼칼호흫늘

활(活)

54×69cm

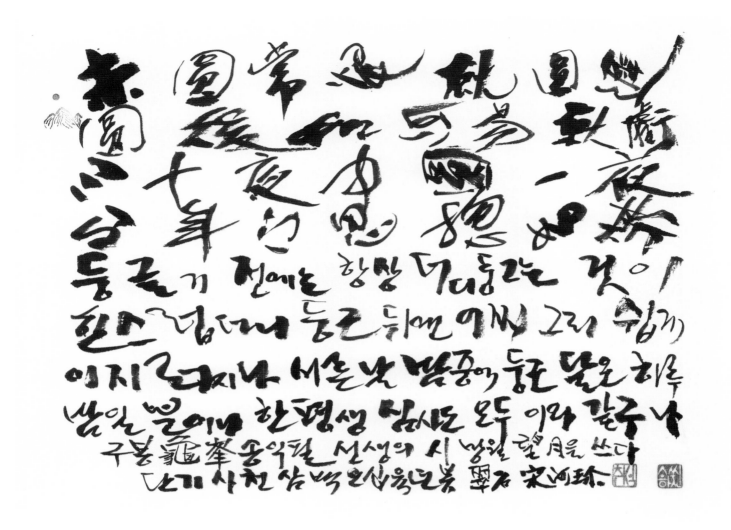

망월(望月)

미원상한취원지(未圓常恨就圓遲)

원후여하이취휴(圓後如何易就虧)

삼십야중원일야(三十夜中圓一夜)

백년심사총여사(百年心思摠如斯)

— 구봉 송익필 시

75×55cm

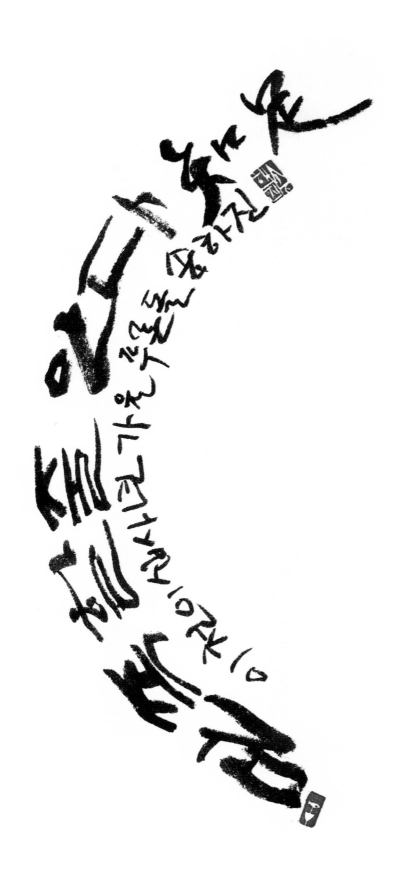

지족(知足)

47×24cm

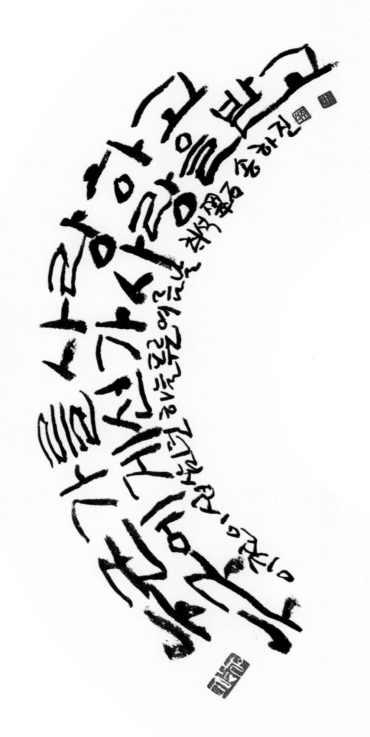

누군가를 사랑하고

58×28cm

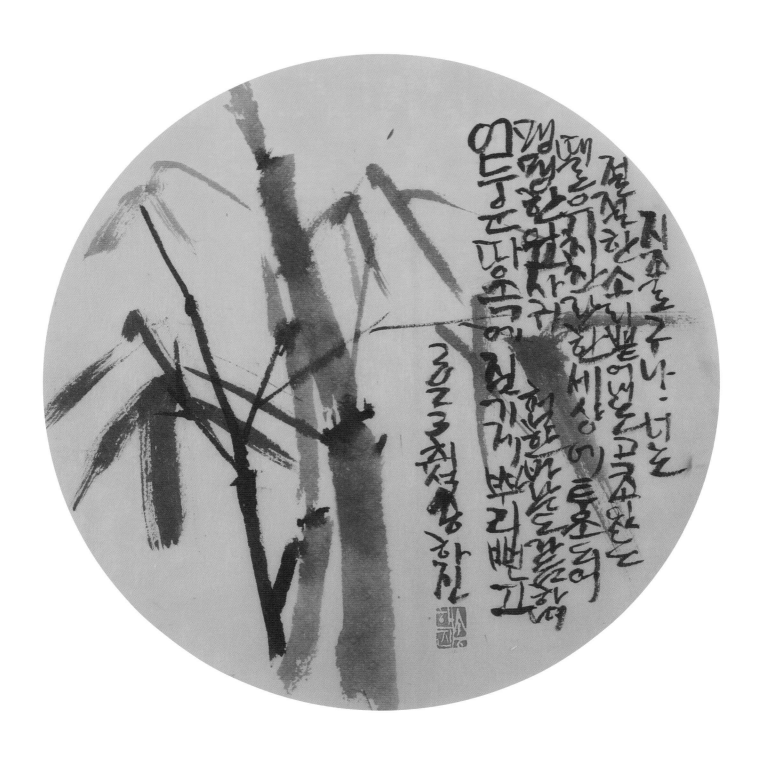

대나무

송하진 시

30×30cm

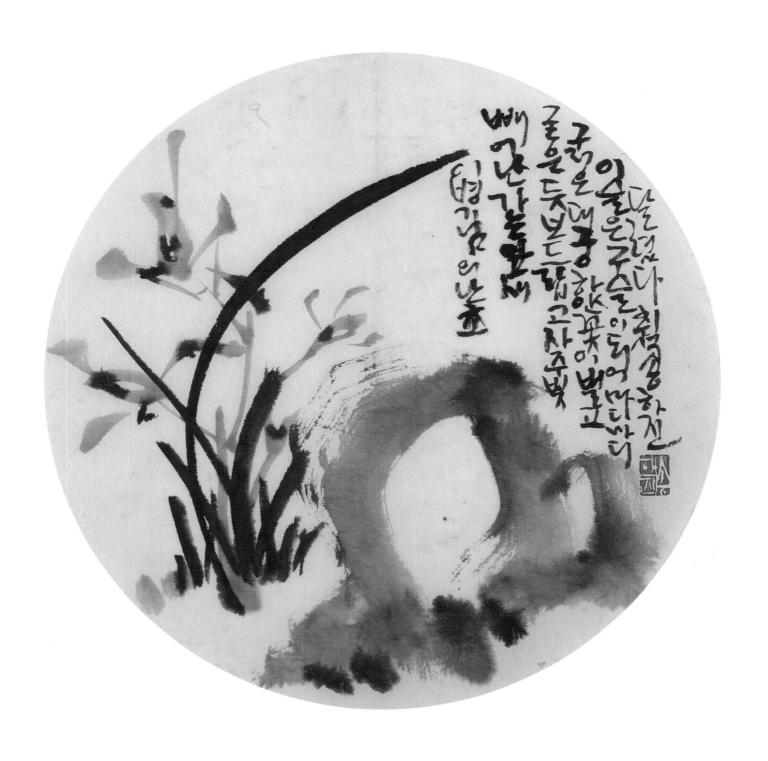

난초

이병기 시

30×30cm

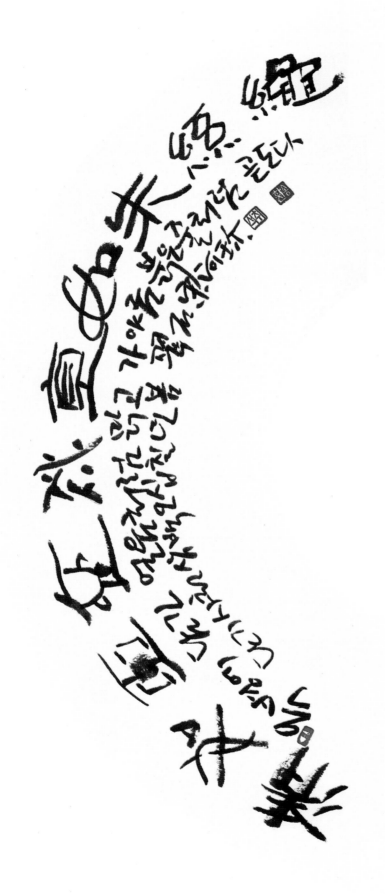

청여옥호빙직여주사승(淸如玉壺氷直如朱絲繩)

47×24cm

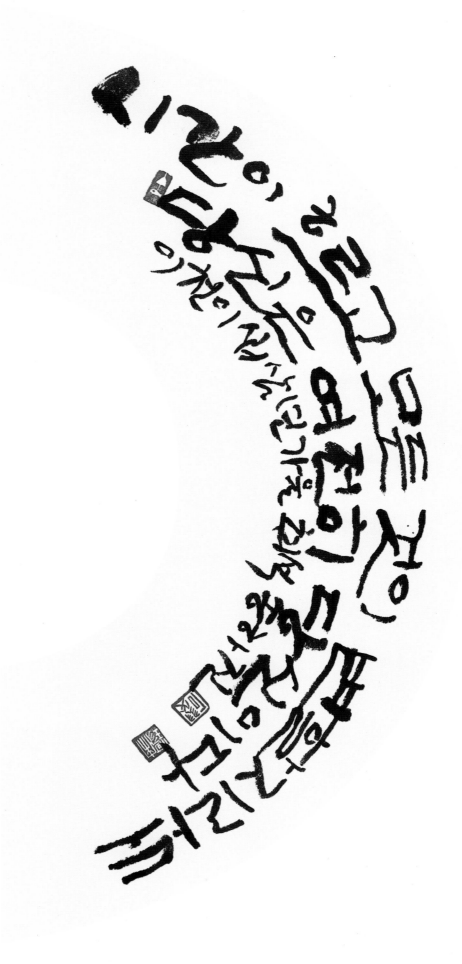

시간이 흐르고 모든 것이 변할지라도

47×24cm

일출(日出)

45×66cm

죽더라도 거짓이 없어라

도산 안창호 말씀

50×45cm

웃음

30×30cm

지구는 둥글다. 둥글기 때문에
무가 없어 막힘이 없고 어디든지
통한다. 우리는 이 둥근 지구에서
더불어 함께 산다

단기 사천삼백오십육년 가을
최재 礪石 ○하진

더불어 둥글게

40×40cm

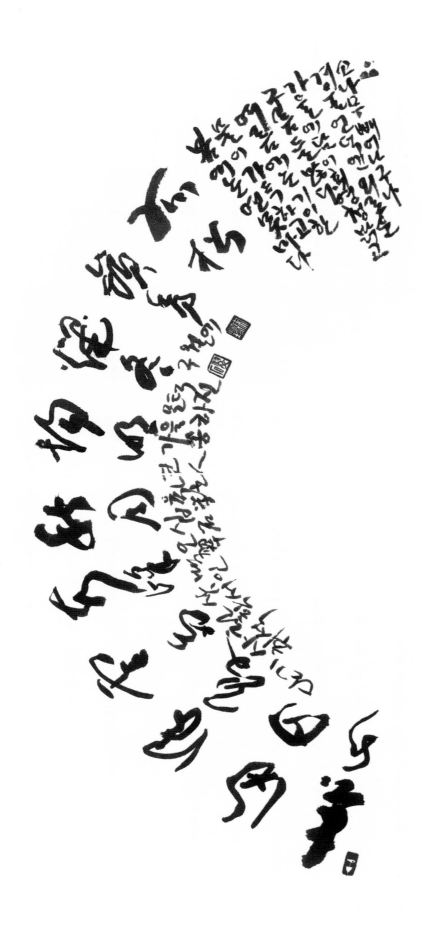

사시 (四時)
도연명 시
70×35cm

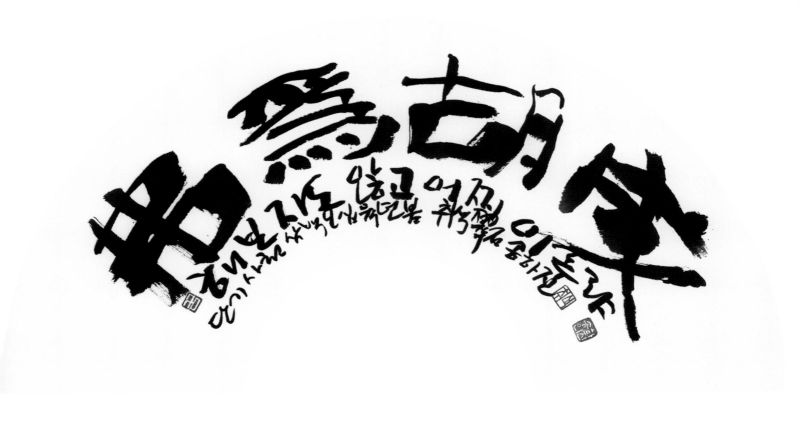

불위호성(弗爲胡成)

70×35cm

오늘은 꽃밭을 달려가자

내일은 하늘을 그리며서

어제를 거울에 비춰보고

어제 오늘 내일

35×100cm

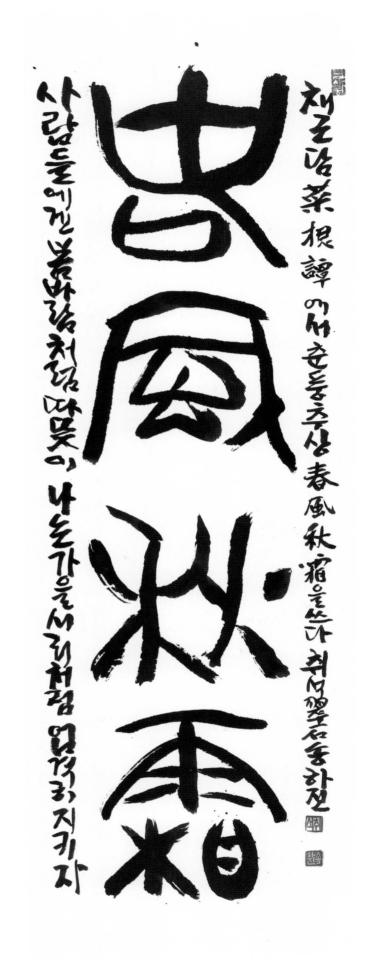

춘풍추상(春風秋霜)

35×100cm

압내에 안개 걷고

어부사시사 · 춘사 1

*70×68cm*

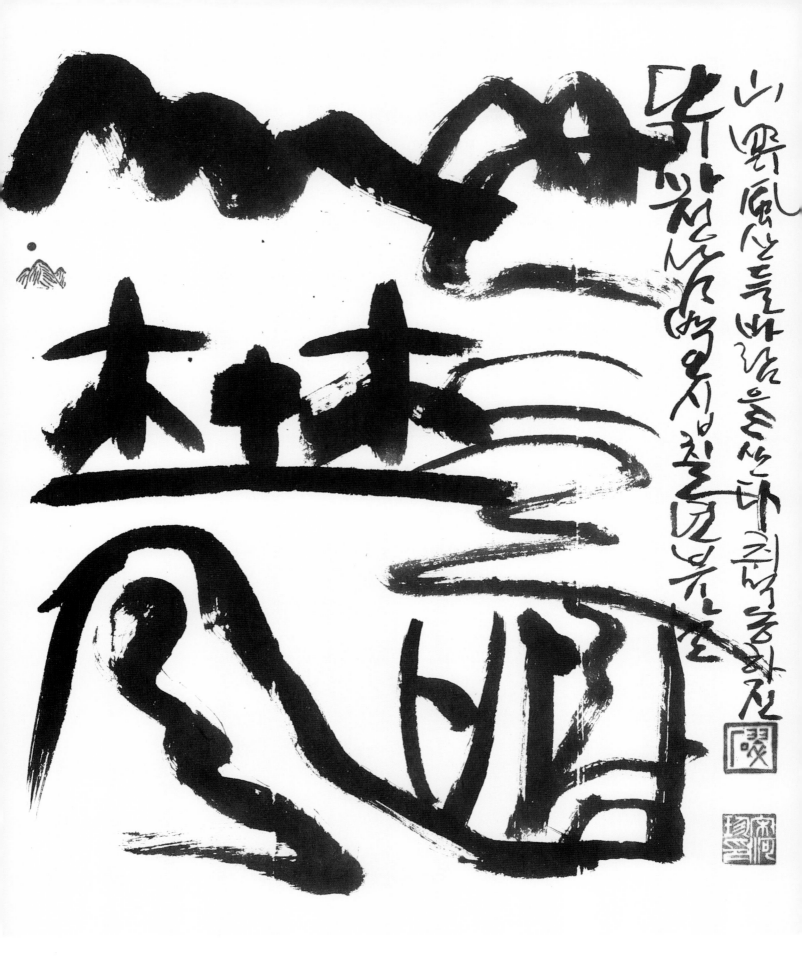

산. 들. 바람 (山野風)

65×76cm

나태어나맨처음바라본것은
엄마의눈입니다엄마라는말
을처음으로했습니다엄마의
등에업혀울고웃었습니다엄
마는벌거벗은내몸뚱이를씻
고또씻었습니다행여패라도
낄까봐맨손으로내눈코귀입
을닦고또닦아내어샘물처럼
맑고이쁘게키우려고온갖정
성을다기울였습니다언제철
드냐면서도눈앞에만보이면
얼싸안아반겨주었습니다내
자식이사람이되어가는구나
하며내뒷모습을눈웃음으로
다독여주었습니다내마음깊
은곳에는지금도어머니가흘
래흘려놓으신마르지않는사
랑의강물이흐르고있습니다
나를사람으로만들어주신어
머니는특별한하나님입니다

어머니는 지금도 반짝 반짝 빛나라고 별들을 닦고 계십니다.
그 별들이 오늘은 유난히 반짝거립니다. 단기 사천 삼백 오십 육년
어느 날에 하진이가 두손모아 씁니다. 어머니. 취석 필재 송하진

어머니

푸른돌 취석 송하진 시

72×105cm

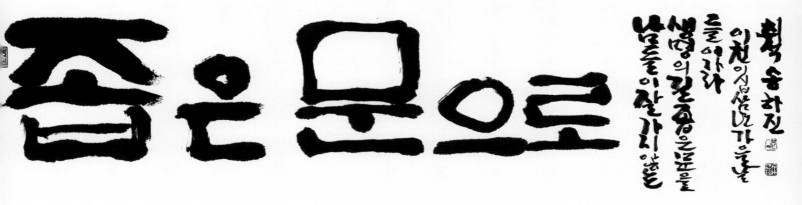

좁은 문으로

125×32cm

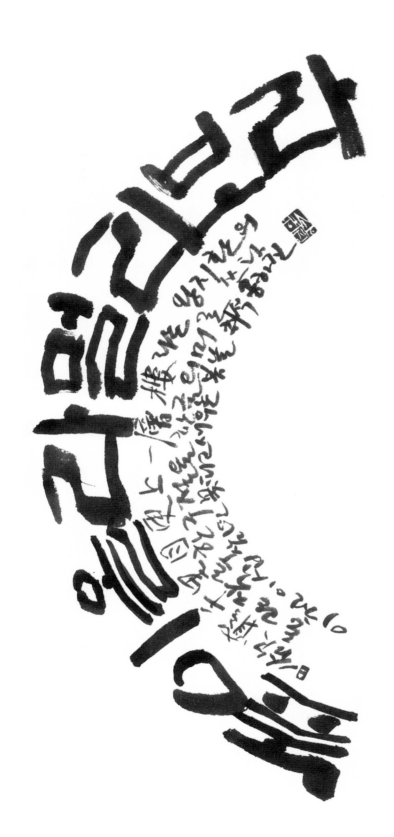

눈이 올라 멀리 보다

욕궁천리목갱상일층루(欲窮千里目更上一層樓)

－왕지환 시 등관작루(登鸛雀樓)

58×28cm

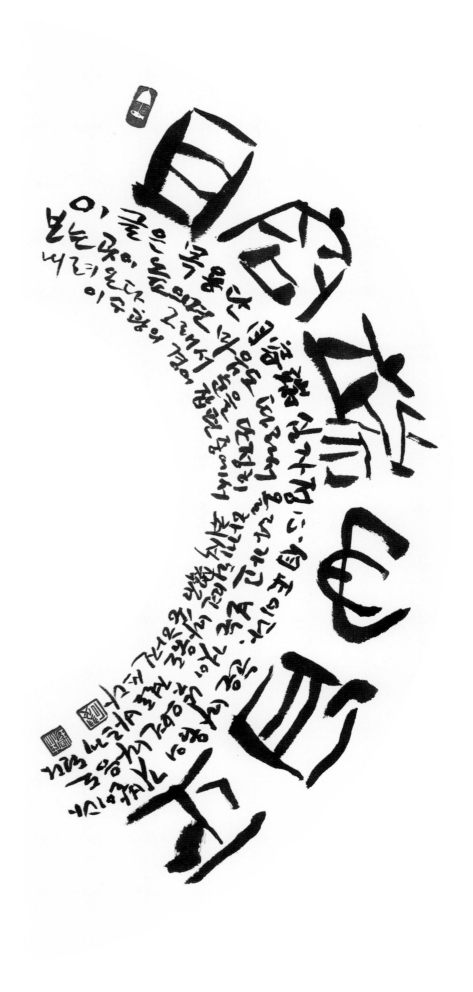

목용단심자정(目容端心自正)
이수광의 경어집편
58×28cm

乾爲父也　萬物生焉
坤爲母也　萬物育焉
父爲乾也　象子生焉
母爲坤也　衆子育焉

하늘은 아버지　만물을 낳고
땅은 어머니　만물을 키우네
아버지는 하늘이라　아들들을 낳고
어머니는 땅이라　아들들을 기른다

戒明倫을 쓰다

계명윤(戒明倫)

이퇴계

44×45cm

이 또한 지나가리라

50×25cm

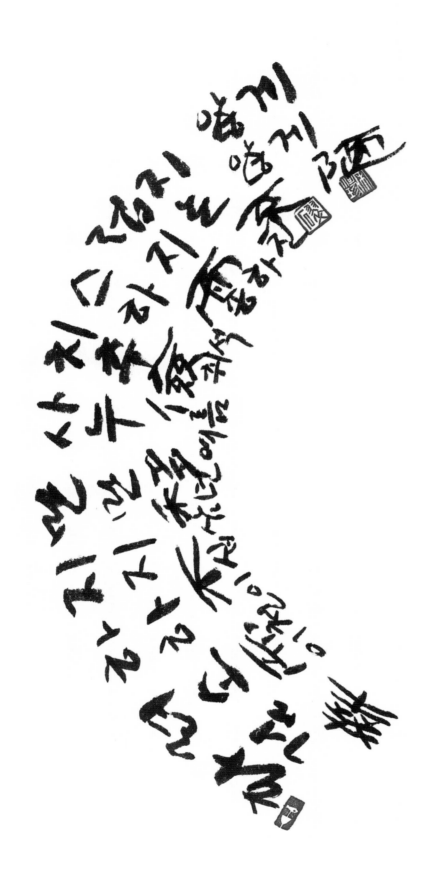

화이불치검이불루(華而不侈儉而不陋)

47×24cm

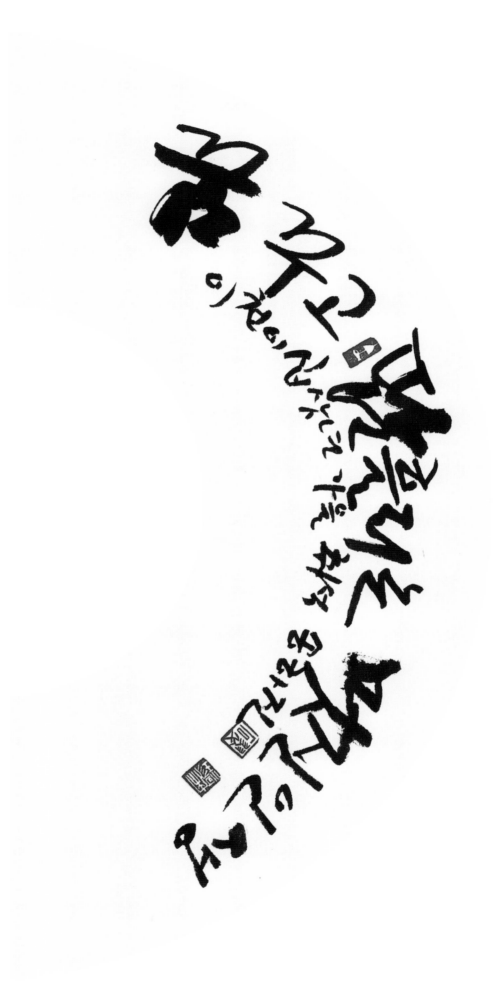

꿈꾸고 땀 흘리는 멋진 인생

47×24cm

하늘과땅은이부자리요
산은배게라달은촛불이
요구름은병풍이라바다
는술동이라크게취하여
흔연히일어나춤을추니
긴옷소매가곤륜산에걸
릴까저어하노라 天衾地
席山爲枕月燭雲屏海作
樽大醉居然仍起舞却嫌
長袖掛崑崙

이천이십사년봄날 진묵대사의 선시를 쓴다
취묵 醉墨 송하진

하늘과 땅은 이부자리

진묵대사 한시

62×70cm

170

미불유초 선극유종 (靡不有初 鮮克有終)

70×70cm

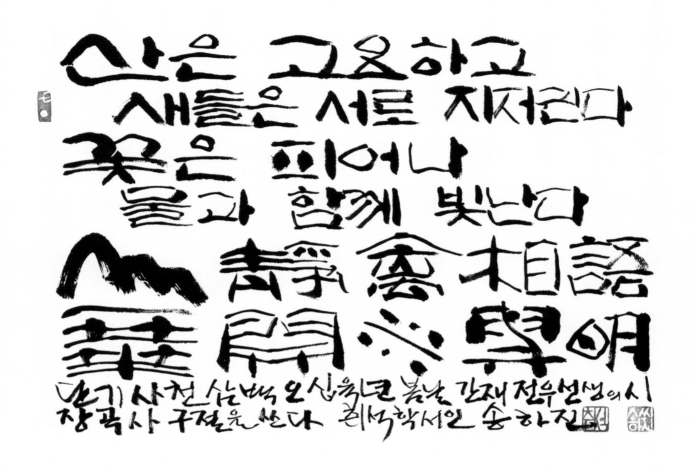

산은 고요하고

산정금상어 화개수여명 (山靜禽相語 花開水與明)

– 간재 전우 선생 시 장곡사 구절

70×44cm

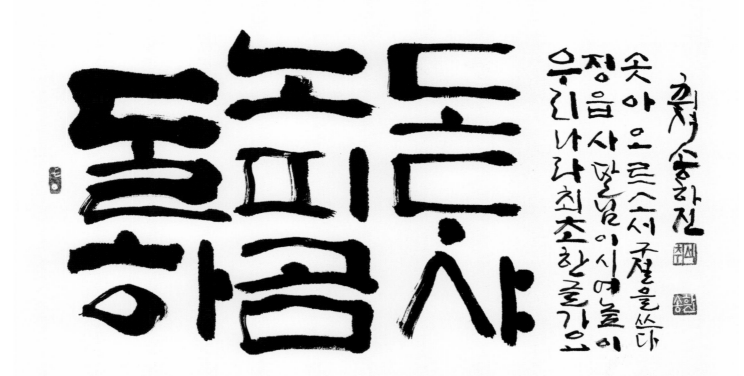

달하 노피곰 도드샤

정읍사 구절

78×44cm

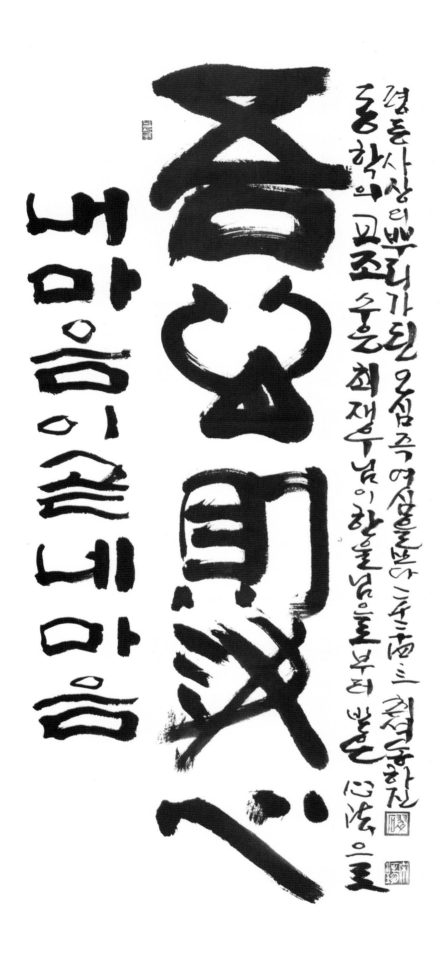

경주 사상의 뿌리가 된 오심즉여심을 쓰고 그 뜻을 동학의 교조 수운 최제우 님이 한울 님으로부터 받은 心法으로

오심즉여심(吾心則汝心)

동학 경전 동경대전

70×130cm

174

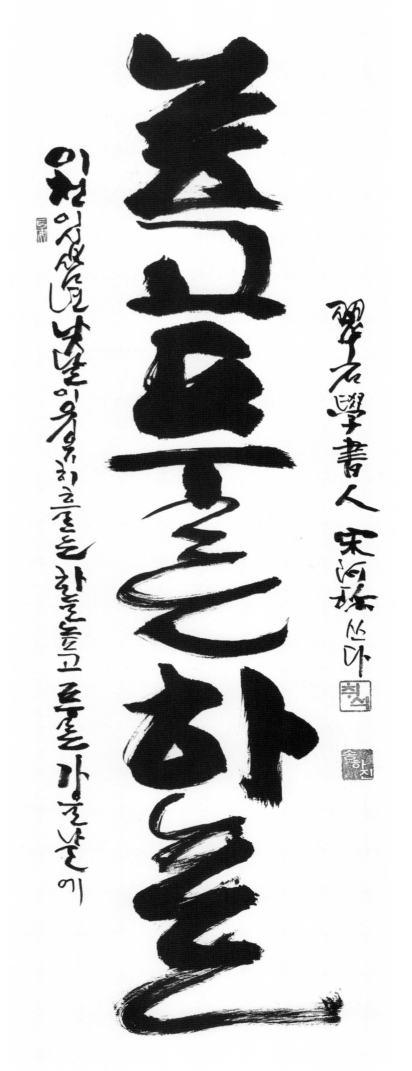

높고 푸른 하늘

45×135cm

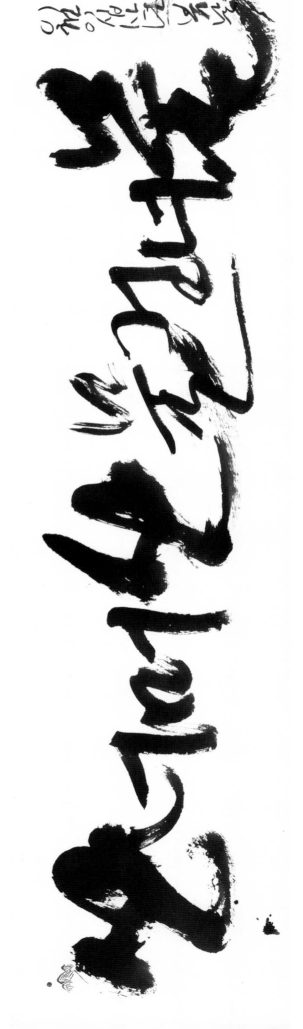

산너머 산물 건너물

180 × 37cm

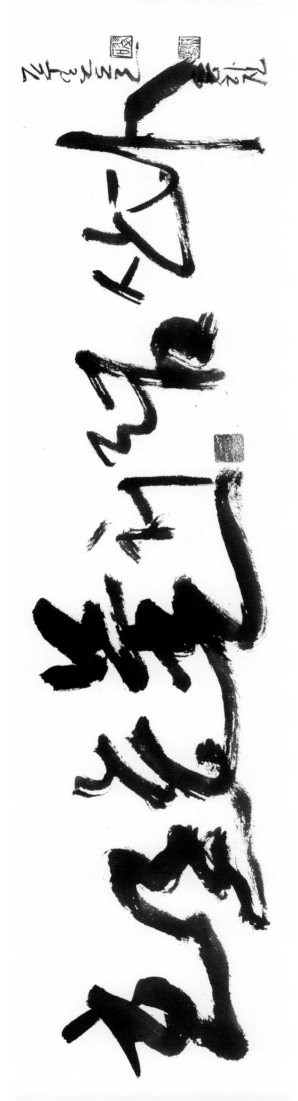

흐르는 물처럼 산다

180×37cm

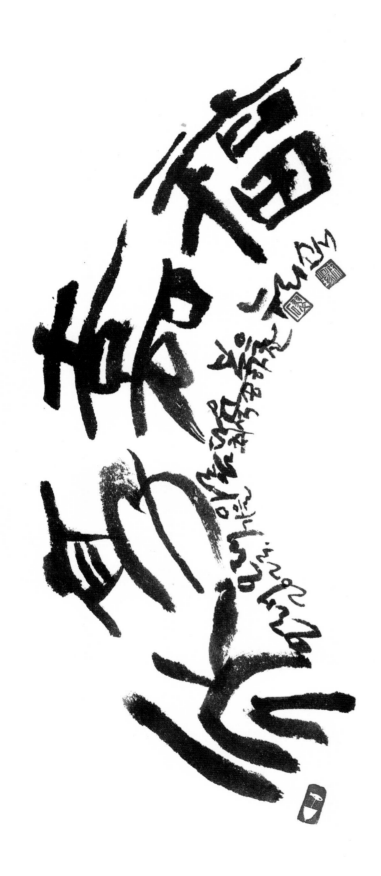

영향가복(永享嘉福)

58×28cm

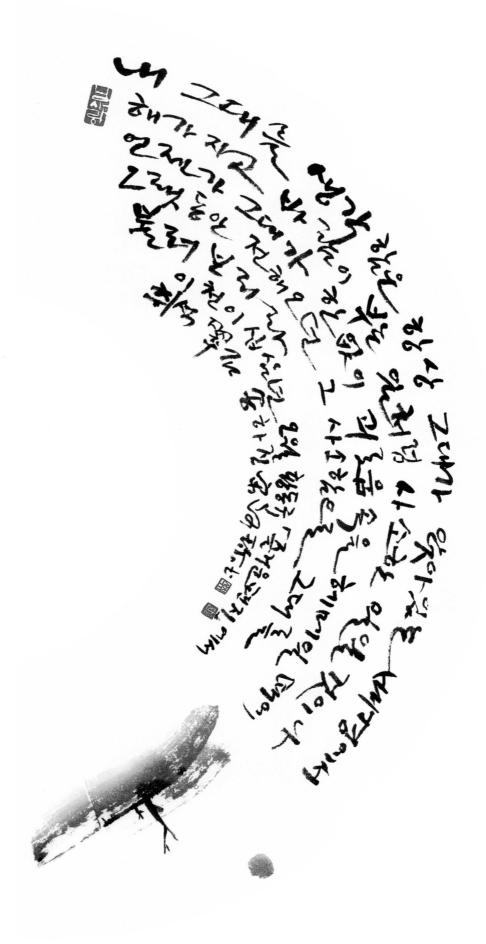

즐거운 편지
황동규 시
70×35cm

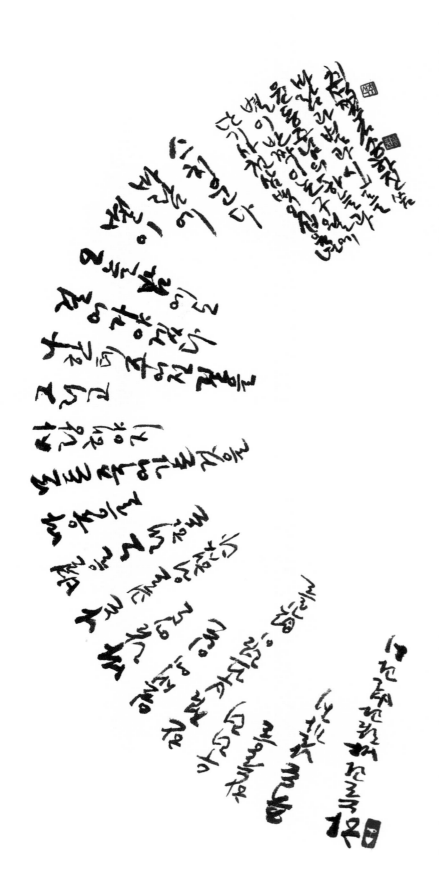

하늘과 바람과 별과 시
윤동주 시
58×28cm

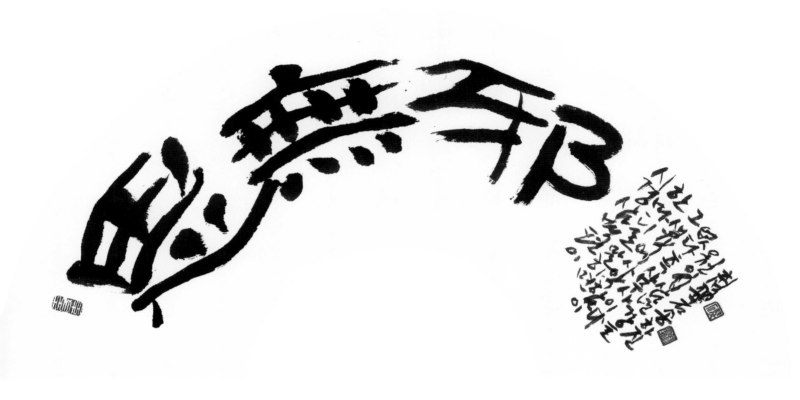

사무사(思無邪)

70×35cm

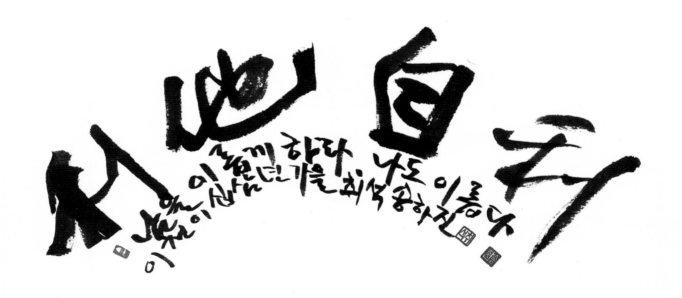

이타자리(利他自利)

47×24cm

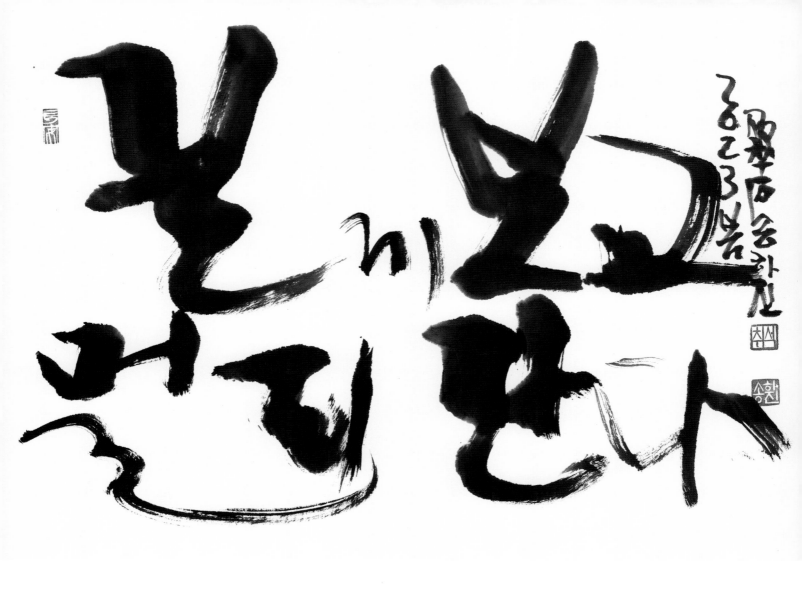

길게 보고 멀리 간다

68×44cm

사랑 위에 오래거라

47×24cm

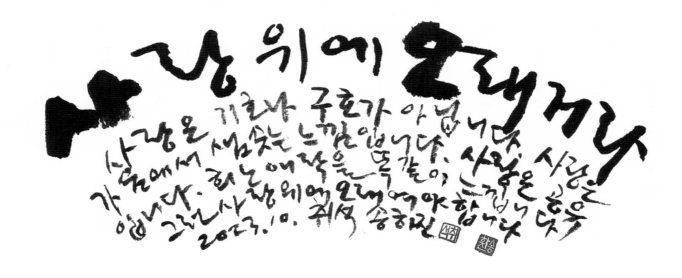

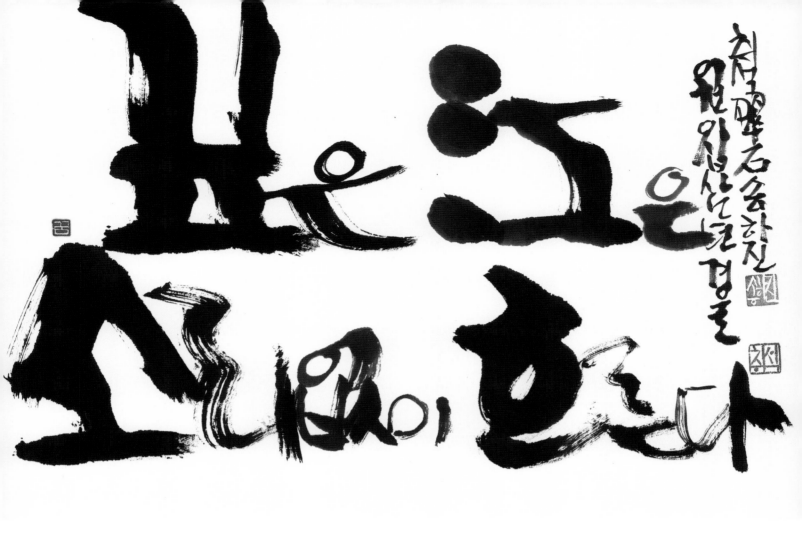

깊은 강은 소리없이 흐른다

68×44cm

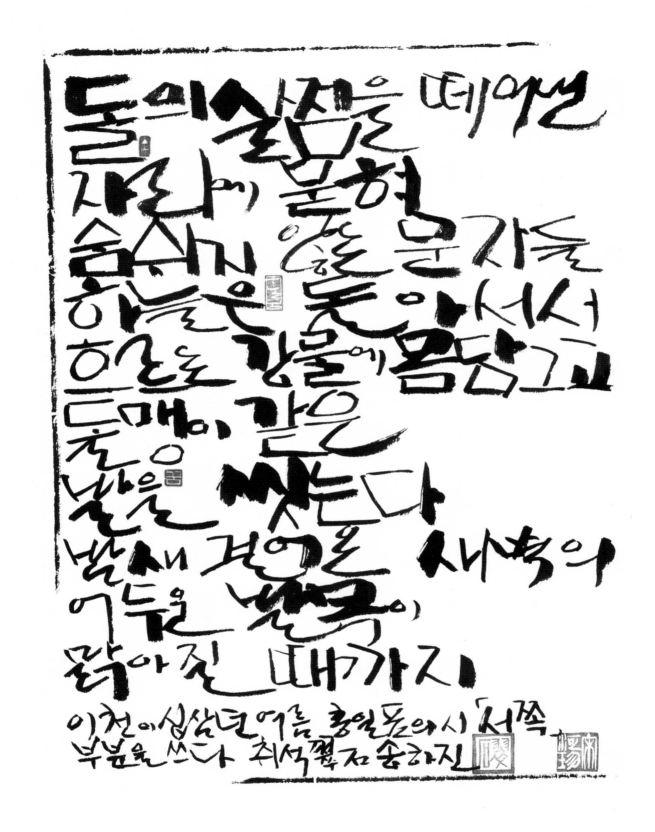

서쪽

홍일표 시

50×74cm

상한 갈대라도 하늘 아래선
한 계절 넉넉히 흔들리거니
뿌리 깊은 밤에
밑둥 잘리어도 새순은 돋거니
충분히 흔들리자 상한 영혼이여
충분히 흔들리며 고통에게로 가자

뿌리 없이 흔들리는 부평초 잎이라도
물 고이면 꽃은 피거니
이 세상 어디서나 개울은 흐르고
이 세상 어디서나 등불은 켜지듯

가자 고통이여 살 맞대고 가자
외롭기로 작정하면 어딘들 못 가랴
가기로 목숨 걸면 지는 해가 문제랴

고통과 설움의 땅 훨훨 지나서
뿌리 깊은 벼랑에 서자
두 팔로 막아도 바람은 불듯
영원한 눈물이란 없느니라
영원한 비탄이란 없느니라
캄캄한 밤이라도 하늘 아래선
마주 잡을 손 하나 오고 있거니

단기사천삼백오십육년 가을
고정희 「님의 시 상한영혼을 위하여」를 쓰다
취석 松河 진 송하진

상한 영혼을 위하여

고정희 시

50×70cm

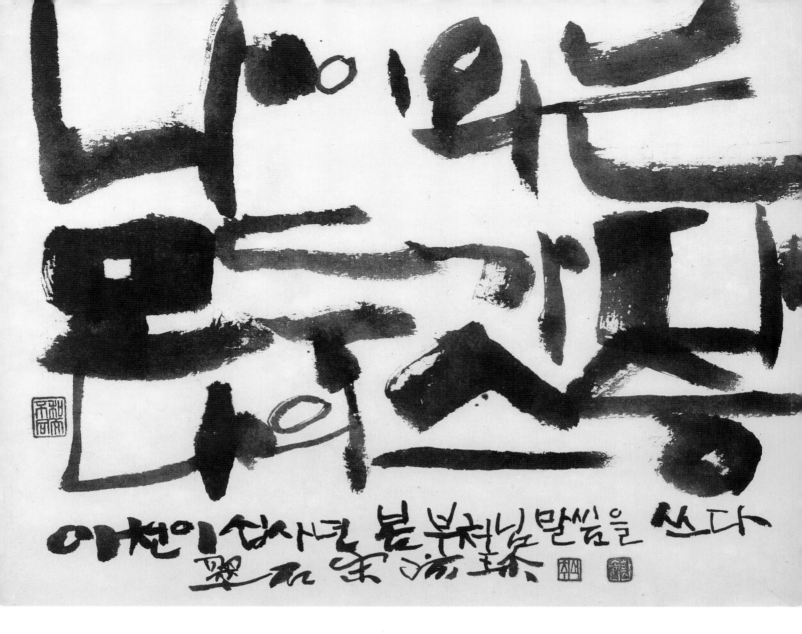

나 이외는 모두가 다 나의 스승

불교 법구경

46×64cm

꽃방울도 맺지 않을 만큼 봄비가
가늘게 내리네 밤이 되니 작은
꽃소리 들리고 눈이 다 녹아 남쪽
시냇물이 불어나니 풀들도 이제는
언때 만큼 돋아나겠구나
단기 사천 삼백 오십육년 초여름에
포은 정몽주 님의 시를 원문과 함께 쓰다
취석 翠石 송하진

春雨細不滴
夜中微有聲
雪盡南溪漲
草芽多小生

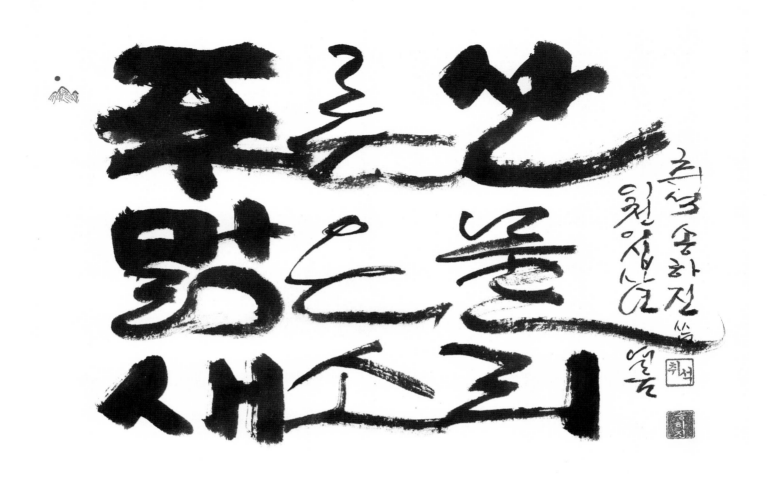

푸른 산, 맑은 물, 새소리

93×63cm

물령망동정중여산(勿令妄動靜重如山)

수국추광모 경한안진고 (水國秋光暮 驚寒雁陳高)

우심전전야 잔월조궁도 (憂心輾轉夜 殘月照弓刀)

– 이순신 장군시

86×68cm

길은 사람들이 걸어다녀서 만들어지고 物은 사람들이 불러서 그렇게 이름붙여지게 된것이다. 무엇을 근거로 그렇다고 하는가. 그렇다고 하는데서 그렇다고 하는 것이며 무엇을 근거로 그렇지 않다고 하는가. 그렇지 않다고 하는데서 그렇지 않다고 하는 것이다. 모든 物은 진실로 그러한 바가 있으며 모든 物은 可한 바가 있으니 어떤 物이든 그렇지 않은 바가 없으며 어떤 物이든 可하지 않는 바가 없다

단기 사천삼백오십칠년 햇볕 찬란한 따뜻한 봄날에 두르디두를 월산을 보며 장자莊子의 제물론 齊物論. 道行之而成 物謂之而然 惡乎然 然於然 惡乎不然 不然於不然 物固有所然 物固有所可 無物不然 無物不可 구절을 쓰고 또 쓴다.

취석 醉石 송하진

제물론(齊物論)

장자 구절

75×130cm

하찮은 질문과 답
푸른돌 翠石 송하진 편
(소강절, 장자, 김광섭 시)

75×144cm

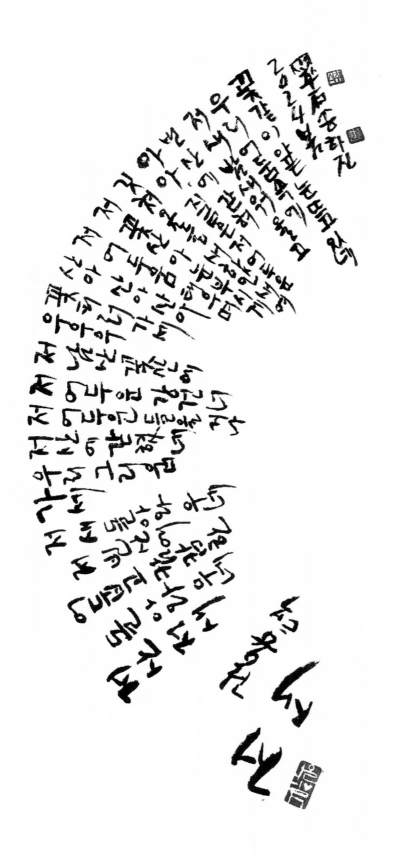

적 새
김용택 시
58×28cm

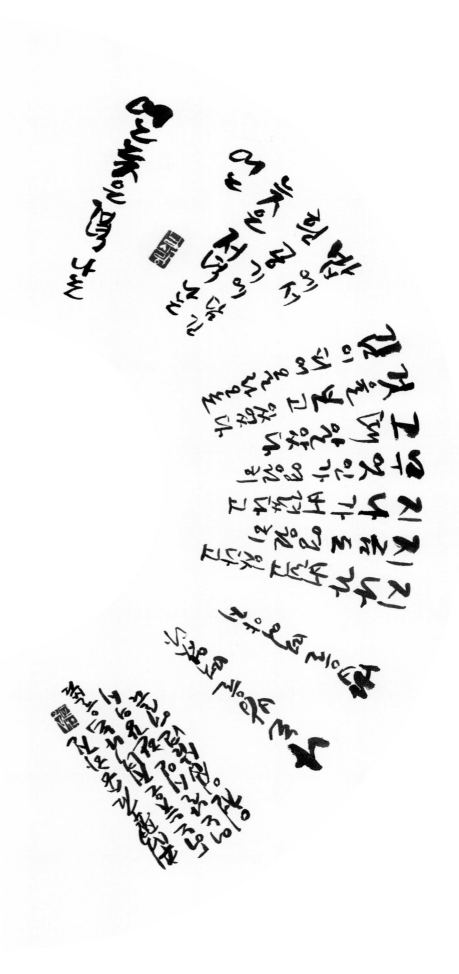

어느 높은 저녁, 나는
한강 시
70×35cm

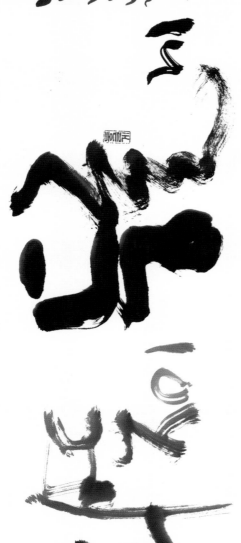

따뜻이 돋움새

135×35cm

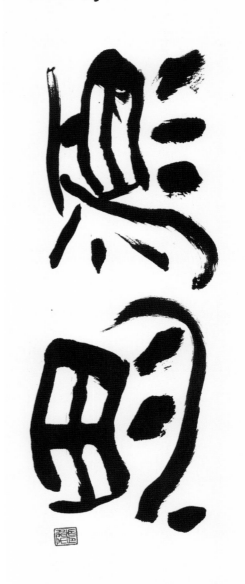

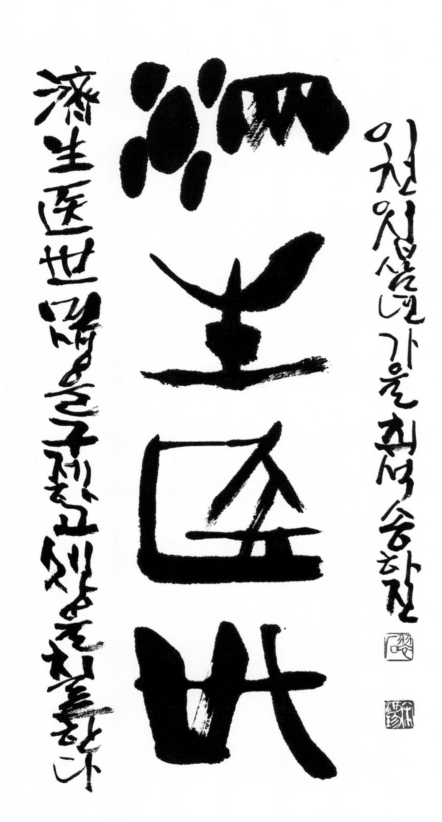

濟生醫世 濟生醫世 病든生命을救濟하고 病든世上을 치료한다

이천이십년 가을 최서 승하진

제생의세(濟生醫世)

34×68cm

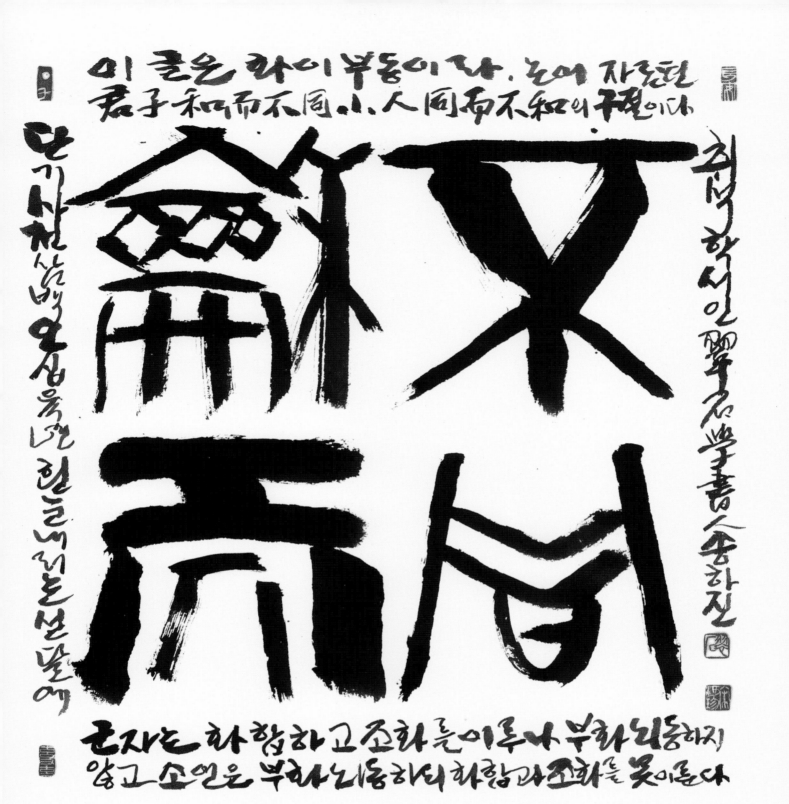

화이부동(和而不同)

서로 다름 속에 조화를 이룬다

– 논어 자로편

74×70cm

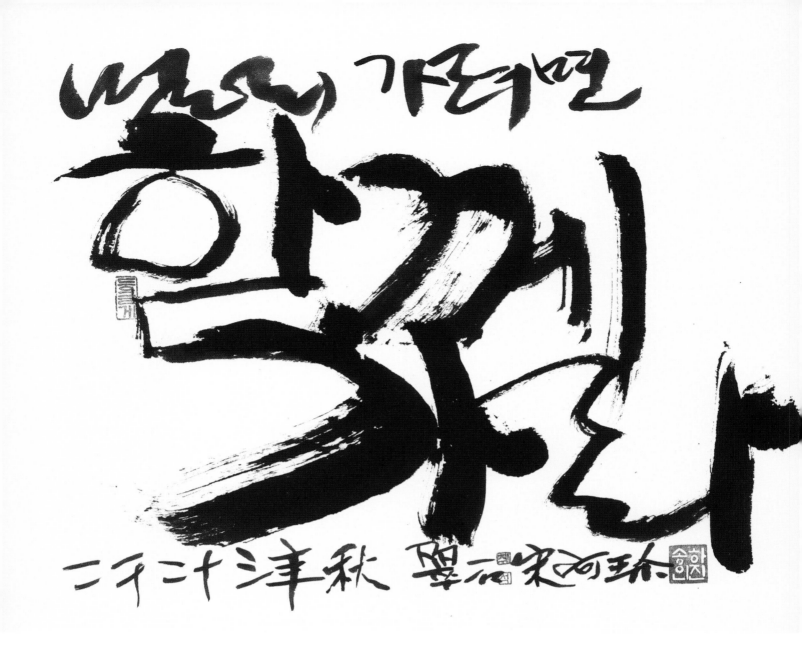

함께 가라

74×52cm

국화 (세상이 향기롭게)
30×30cm

201

나무는 안다
취석 송하진 시

47×24cm

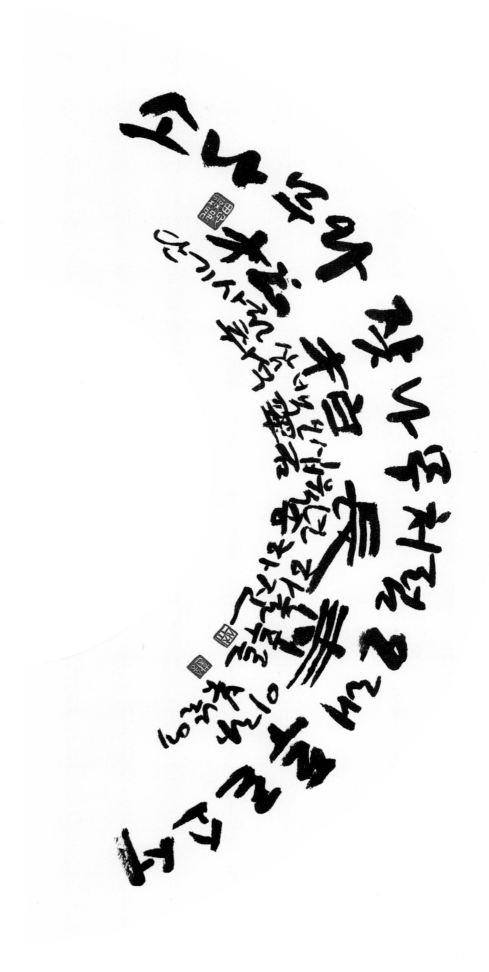

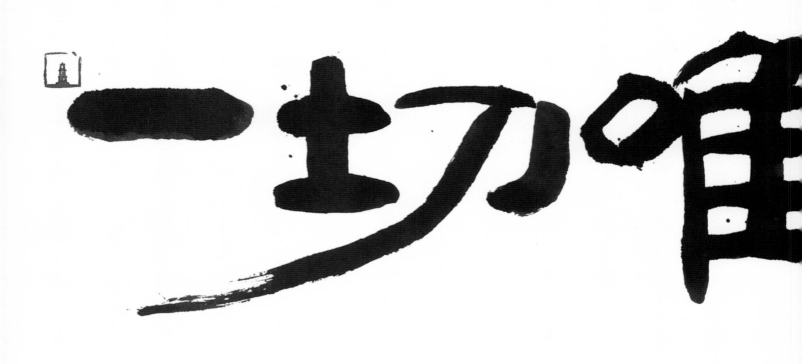

일체유심조(一切唯心造)

140×48cm

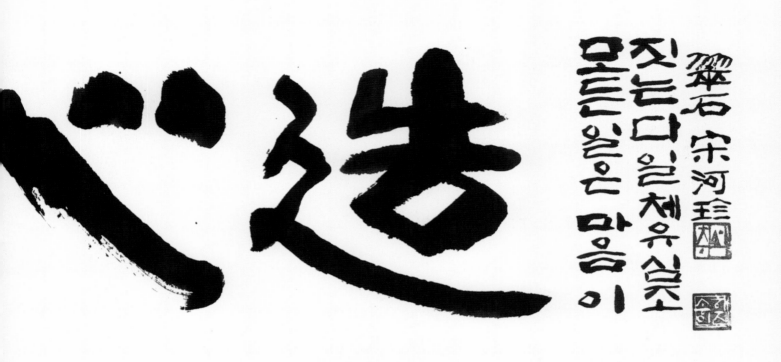

心造

碧石 宋河珍

짓는 다 일체유심조
모든 일은 마음이

꽃 　김춘수

내가 그의 이름을 불러 주기 전에는
그는 다만
하나의 몸짓에 지나지 않았다

내가 그의 이름을 불러 주었을 때
그는 내게로 와
꽃이 되었다

내가 그의 이름을 불러준 것 처럼
나의 이 빛깔과 향기에 알맞은
누가 나의 이름을 불러다오
그에게로 가서 나도 그의 꽃이 되고 싶다

우리들은 모두
무엇이 되고 싶다
나는 너에게 너는 나에게
잊혀지지 않는
하나의 눈짓이 되고 싶다

단기 사천 삼백 오십육년 하늘 푸른 가을날
김춘수 시인의 꽃을 최 석 송하진 쓰다

꽃

김춘수 시

44×78cm

청야음(淸夜吟)

달은 하늘 한가운데 떠 있고
바람은 물 위를 스치며 갈 때
누구나 느끼는 저 서늘한 맛을
아는 이 많지 않은 것 같구나

- 소강절 시

55×73cm

소강절의 시정이요 은은하구나

夕對天心憂
風來水面時
一般淸意味
料得少人知

달이 하늘 한가운데 이르고
바람이 물위로 불어올 제
한결같이 맑은 이 뜻을
아는 이 적음을 아쉬워하노라

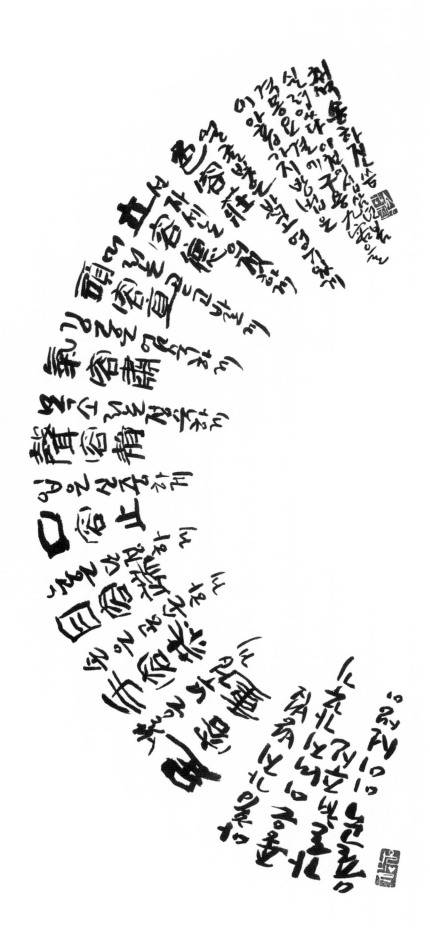

좋은 이미지 가꾸기 아홉 가지 방법

이어 격몽요결

70×35cm

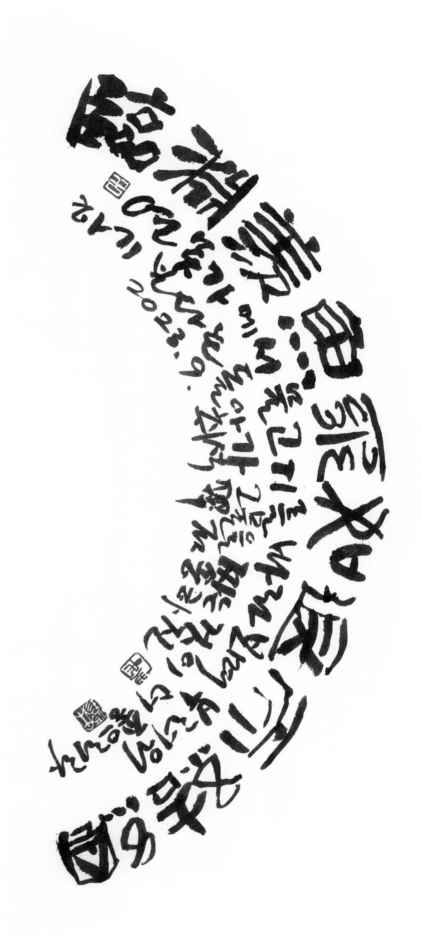

임연선어 불여퇴이결망 (臨淵羨魚 不知退而結網)
70×35cm

꽃씨 하나
일화난견일상사(一花難見日常事)
- 김일로 시

70×35cm

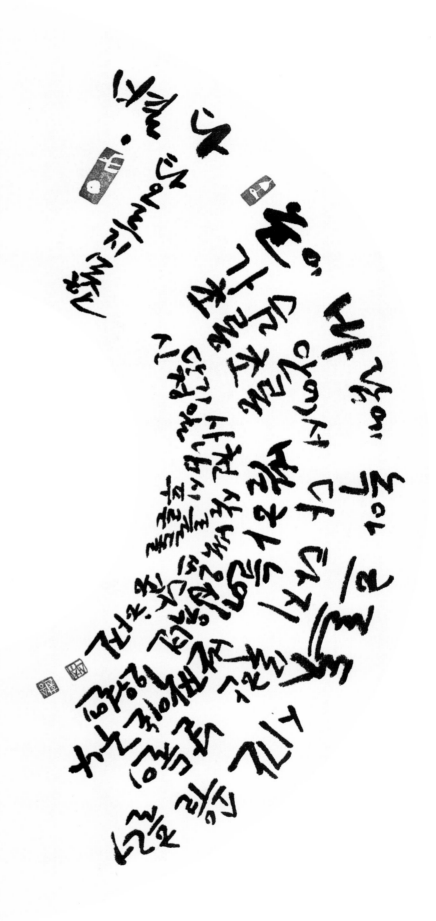

별, 다 타오르지 못한
신정일 시
58×28cm

샘이 깊은 물은

새미 기픈 므른 ᄀᆞᄆᆞ래 아니 그츨ᄊᆡ 내히 이러 바ᄅᆞ래 가ᄂᆞ니

源遠之水 旱亦不竭 流斯爲川 于海必達
根深之木 風亦不扤 有灼其華 有蕡其實

一以貫之 일이관지
처음부터 끝까지 한결 같구나
이천이십사년 봄 취석 송하진

뿌리 깊은 나무 샘이 깊은 물

45×66cm

일이관지(一以貫之)

45×48cm

님과 벗

김소월 시

45×68cm

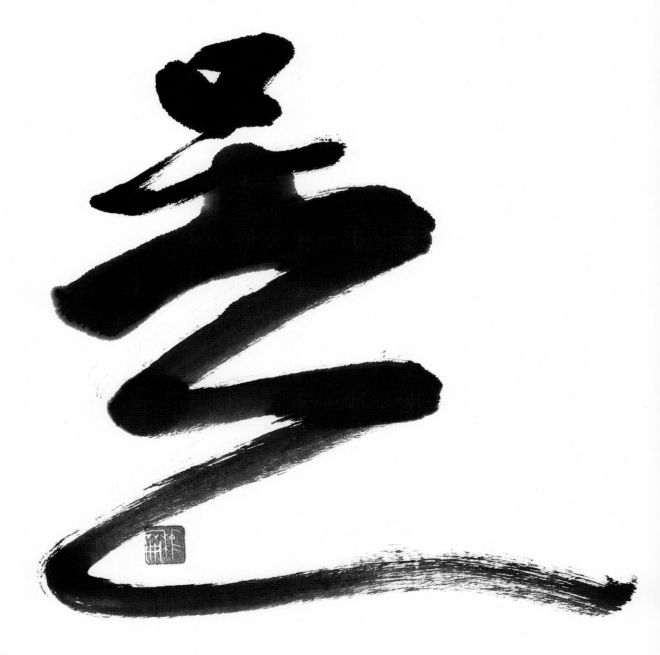

물은 그 어떤 것도 수용한다
둥근 것은 둥글게 네모난 것은 네모나게
물은 높고 낮을 때 수평을 이루며 흐른다
물은 맑고 아름다운 것만 탐하지 않는다
물은 어물리면 길도 돌아서 간다
그래서 상선약수 上善若水라 한다
이천이섭 쓰던가을   리박쫄石 송하진

물
45×66cm

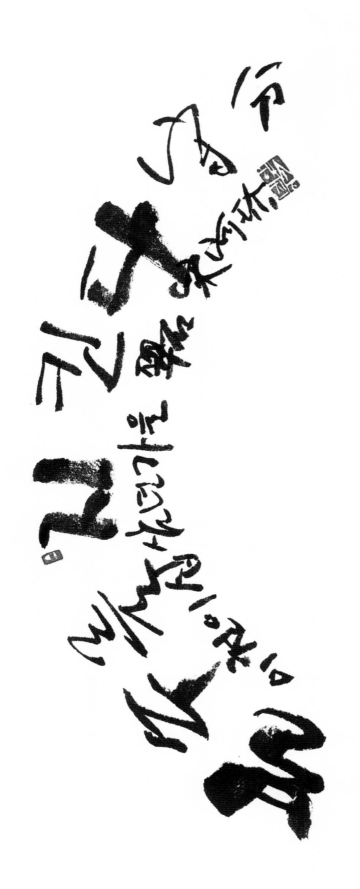

본수를 지킨다(守分)
47×24cm

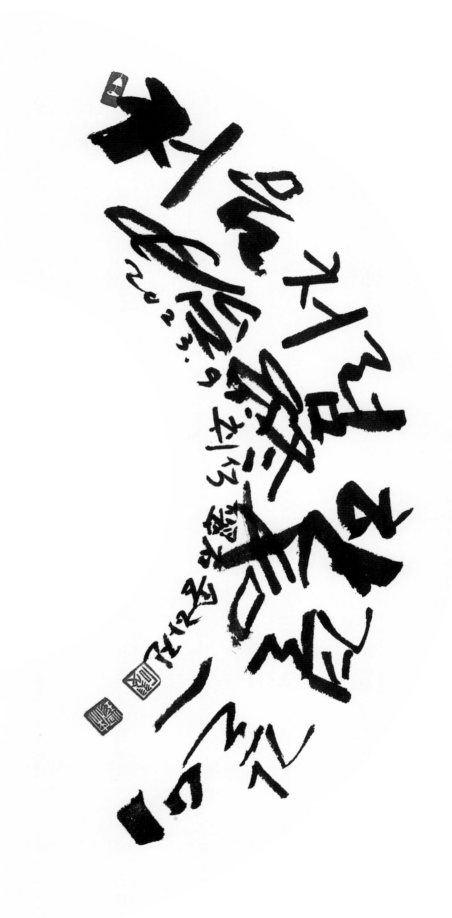

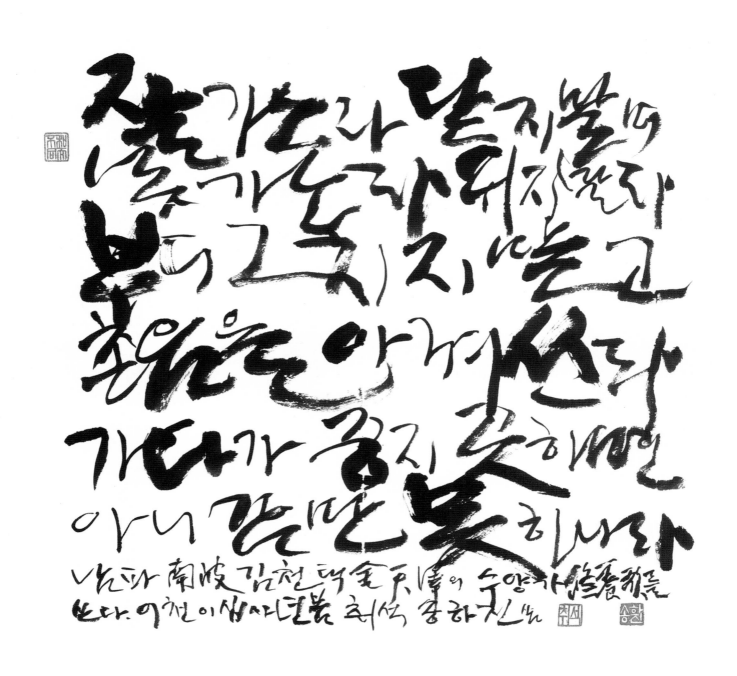

수양가(修養歌)

김천택 시

73×70cm

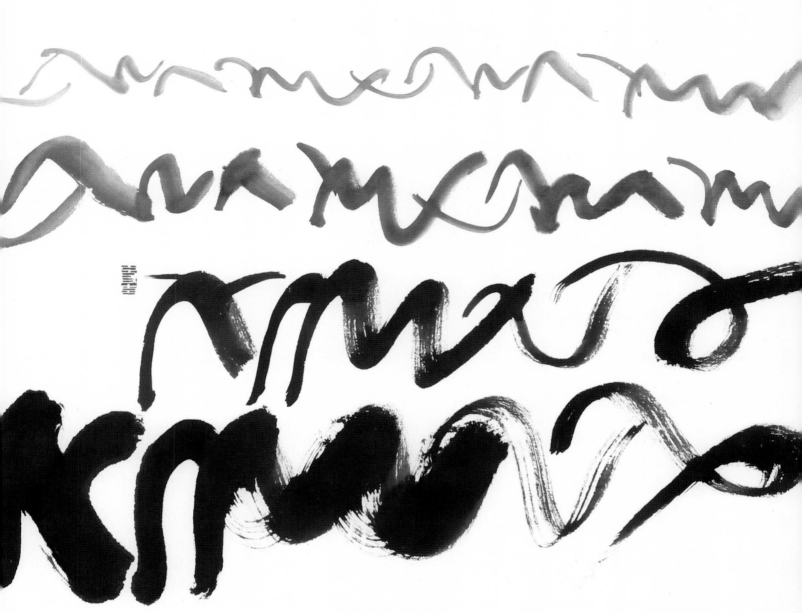

바다는 항상 꿈틀꿈틀 살아 움직인다
출렁 출렁 출렁 이닥가 넘실 넘실 흘름끼
넘쳐 난다. 단기사천삼백오십칠년 따뜻한 봄날
푸른들 공하진 쓴다

출렁출렁 넘실넘실

68×68cm

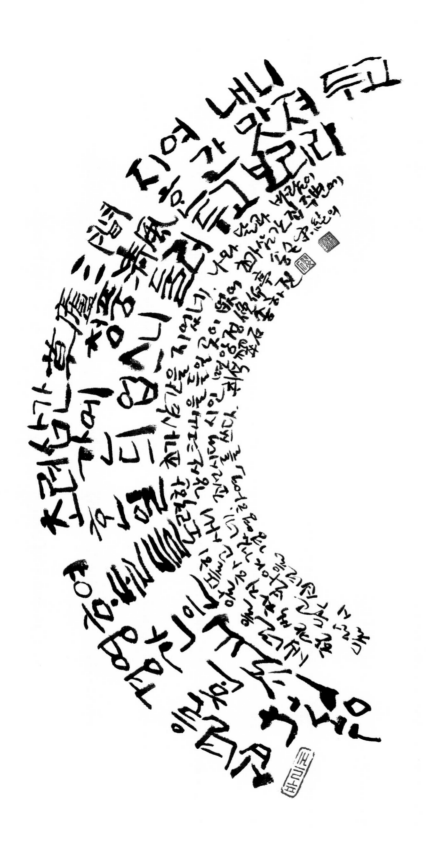

세 년을 경영하여
만양정 송순 시
80×40cm

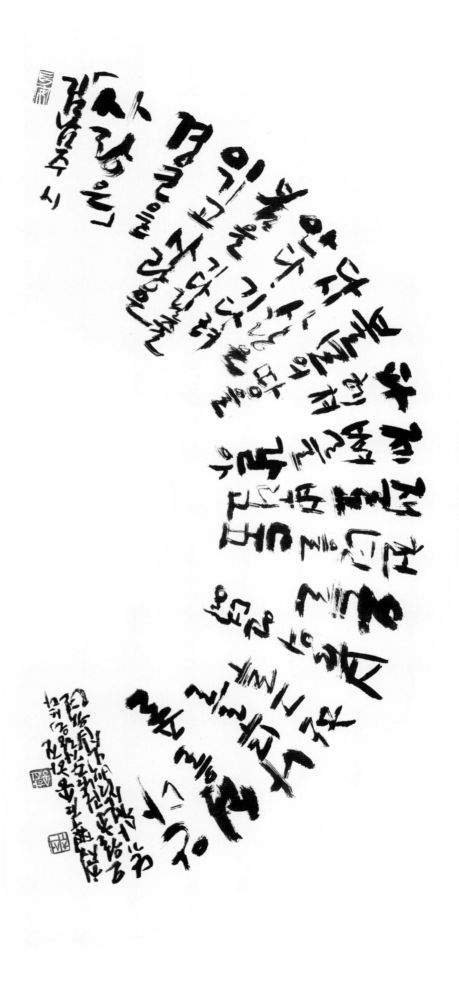

사랑은
김남주 시

80×40cm

화이부동(和而不同)

68×34cm

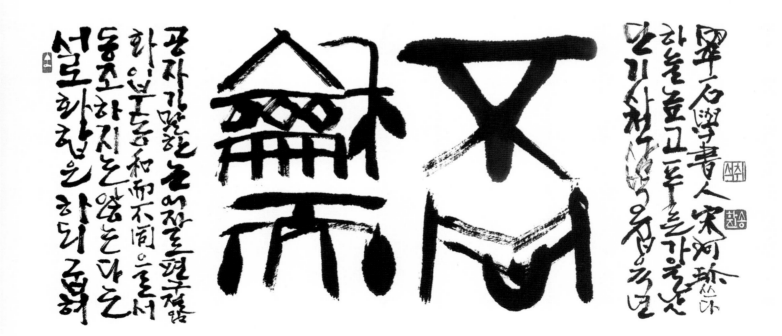

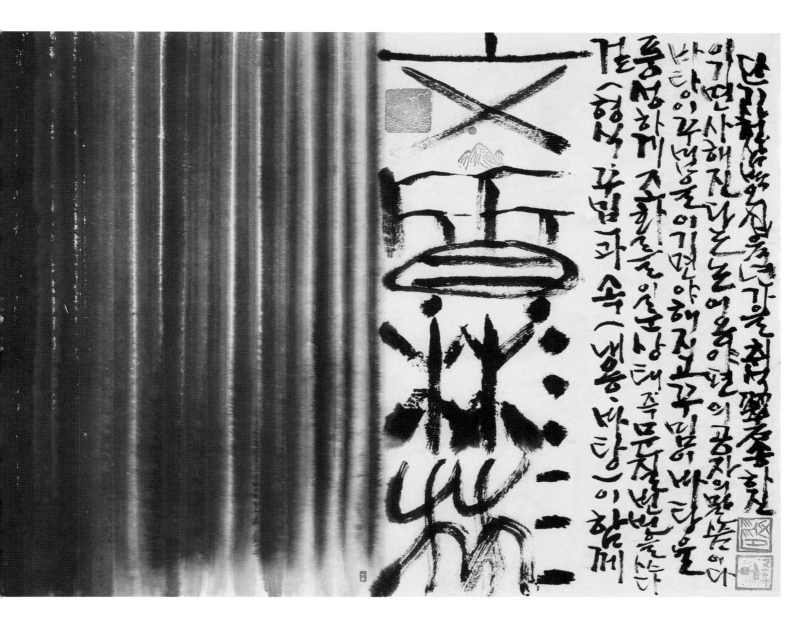

문질빈빈(文質彬彬)

64×47cm

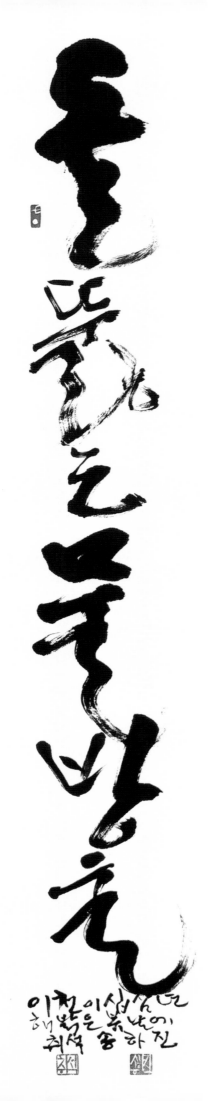

이천이십삼년
해발은 송내의
취색 송하진

돌 뚫는 물방울

25 × 132cm

님은 갔습니다. 아아 사랑하는 나의 님은 갔습니다. 푸른 산빛을 깨치고 단풍나무 숲을 향하여 난 작은 길을 걸어서, 차마 떨치고 갔습니다. 황금의 꽃같이 굳고 빛나던 옛 맹세는 차디찬 티끌이 되어서, 한숨의 미풍에 날아갔습니다. 날카로운 첫키스의 추억은 나의 운명의 지침을 돌려놓고 뒷걸음쳐서 사라졌습니다. 나는 향기로운 님의 말소리에 귀먹고, 꽃다운 님의 얼굴에 눈멀었습니다. 사랑도 사람의 일이라, 만날 때에 미리 떠날 것을 염려하고 경계하지 아니한 것은 아니지만, 이별은 뜻밖의 일이 되고 놀란 가슴은 새로운 슬픔에 터집니다. 그러나 쓸데없는 눈물의 원천을 **님의 침묵** 할 이별을 눈물의 원천을 만드는 것은 스스로 사랑을 깨치는 것인 줄 아는 까닭에 걷잡을 수 없는 슬픔의 힘을 옮겨서 새 희망의 정수박이에 들어부었습니다. 우리는 만날 때에 떠날 것을 염려하는 것과 같이, 떠날 때에 다시 만날 것을 믿습니다. 아아 님은 갔지마는 나는 님을 보내지 아니하였습니다. 제 곡조를 못 이기는 사랑의 노래는 님의 침묵을 휩싸고 돕니다.

단기 사천 삼백 오십 칠년 해 떠오르는 봄날 아침에 한용운 님의 님의 침묵을 쓰다 최영술하진

님의 침묵

한용운 시

63×92cm

언제나
나도 山이
되어 보나 하고
麒麟 같이 목을
길게 느리고 서서
멀리 바라보는

신석정 님 시 「산.산.산」
2023. 5. 최석翠石 송하진 씀

226

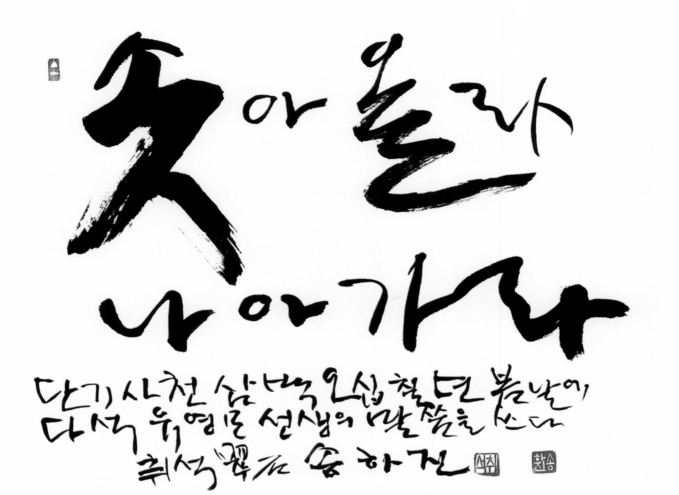

솟아올라 나아가라

다석 유영모 글

50×45cm

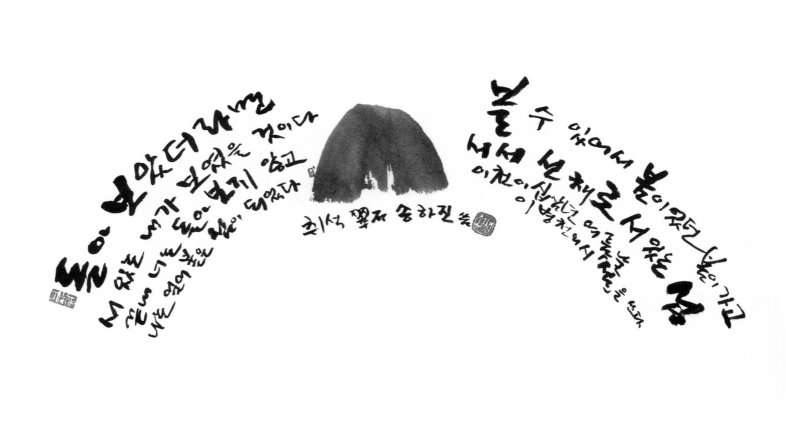

섬

이병천 시

80×40cm

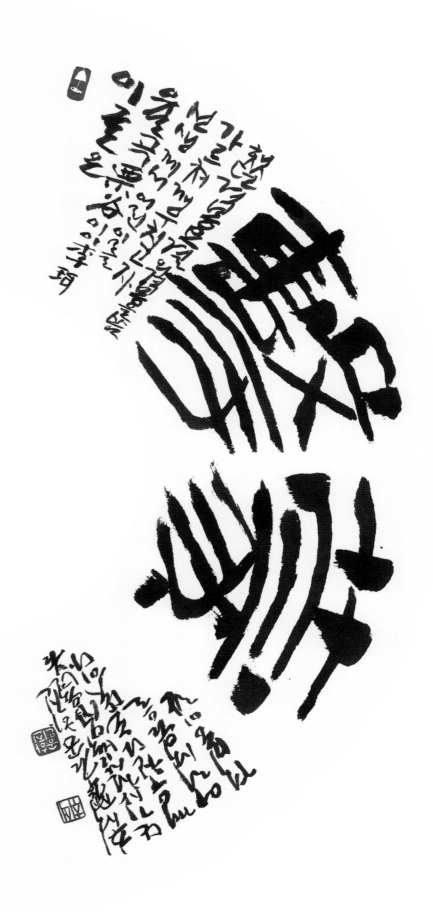

격몽(擊蒙)
격몽요결에서
70×35cm

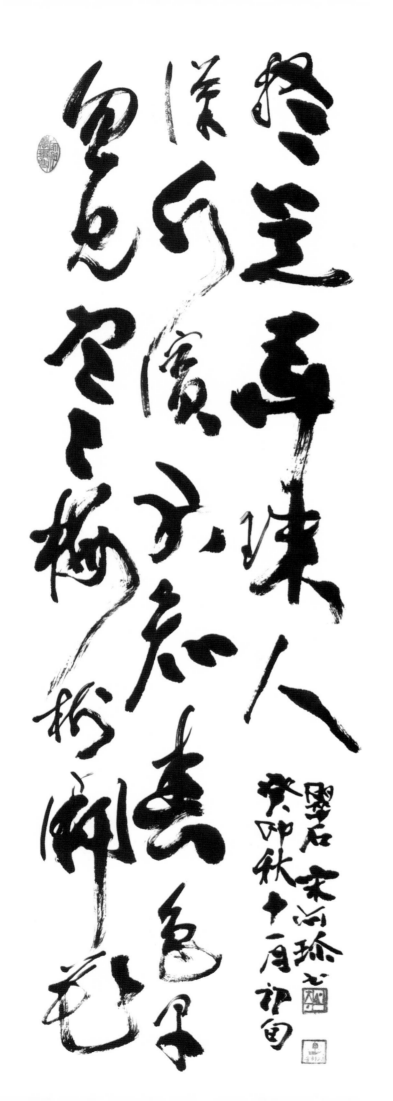

강빈매(江濱梅)

홀현한매수(忽見寒梅樹)

개화한수빈(開花漢水濱)

부지춘색조(不知春色早)

의시농주인(疑是弄珠人)

— 중국 당나라 왕적(王適) 시

45×135cm

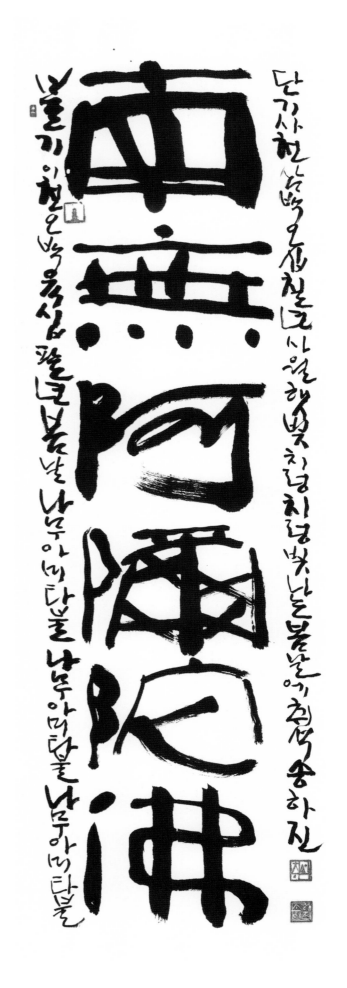

나무아미타불

45×135cm

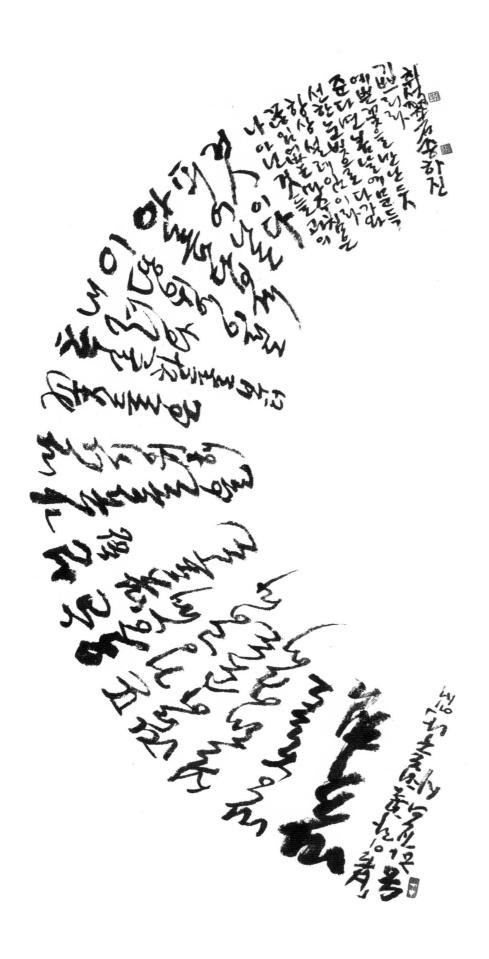

봄이라 꽃피는구나
취석 송하진 시
80×40cm

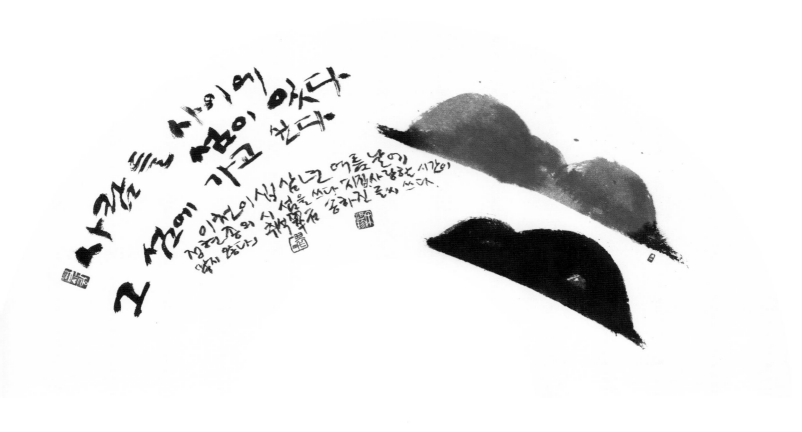

사람들 사이에 섬이 있다.
그 섬에 가고 싶다.

이처럼이 섬 살고 여름날에
정현종의 시 섬을 쓰다 지점사랑한 시간이
없지 않다, 축복되어 응하진 글씨 쓰다.

섬

정현종 시

80×40cm

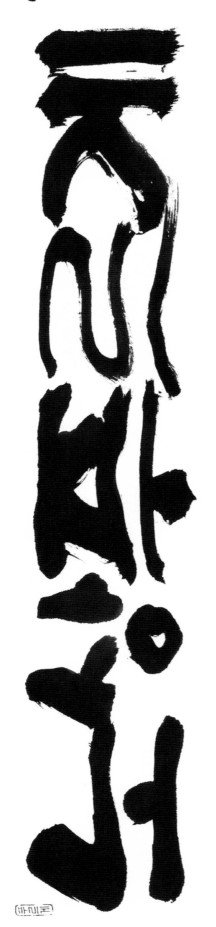

노상 푸르게

36×140cm

天聽寂無音
蒼蒼何處尋
非高亦非遠
都只在人心

적막하고 고요함만 들을 수 있는 푸르고 푸른
하늘 어느곳에서 무엇을 찾으려 하는가 높지도 않고
멀지도 않다 모든 것은 사람들의 마음속에 있을 뿐이다
이천이십사년 봄 소강절의 시 취석 송하진

푸르고 푸른 하늘

천청적무음(天聽寂無音)

창창하처심(蒼蒼何處尋)

비고역비원(非高亦非遠)

도지재인심(都只在人心)

소강절 시

80×68cm

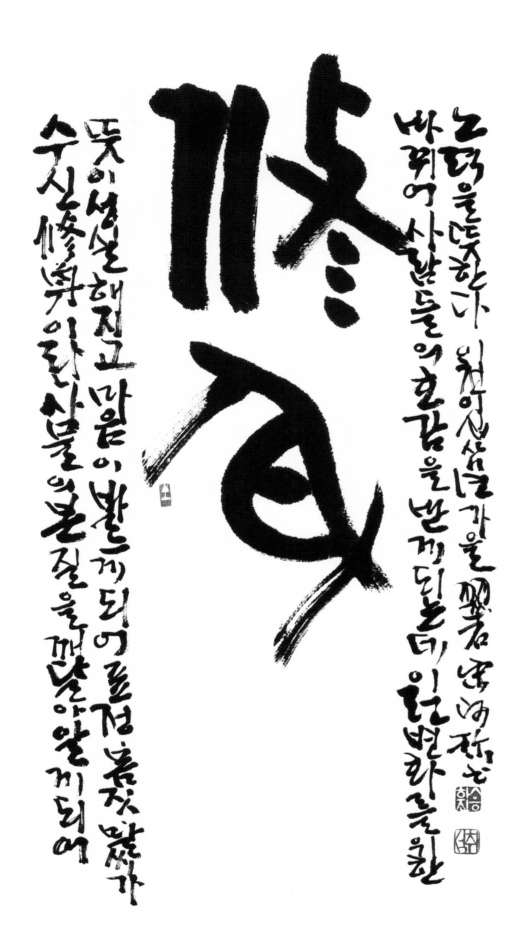

修身

뜻이 성실해지고 마음이 바르게 되어 효도 봉사 말과가 수신修身의 참된 산물의 본질을 깨달아 알게 되어

그 뜻을 진실히 하여 이치에 마음 가을 밝혀 닦고 비워의 사람들의 효감을 받게 되며 인법과 슬을 환

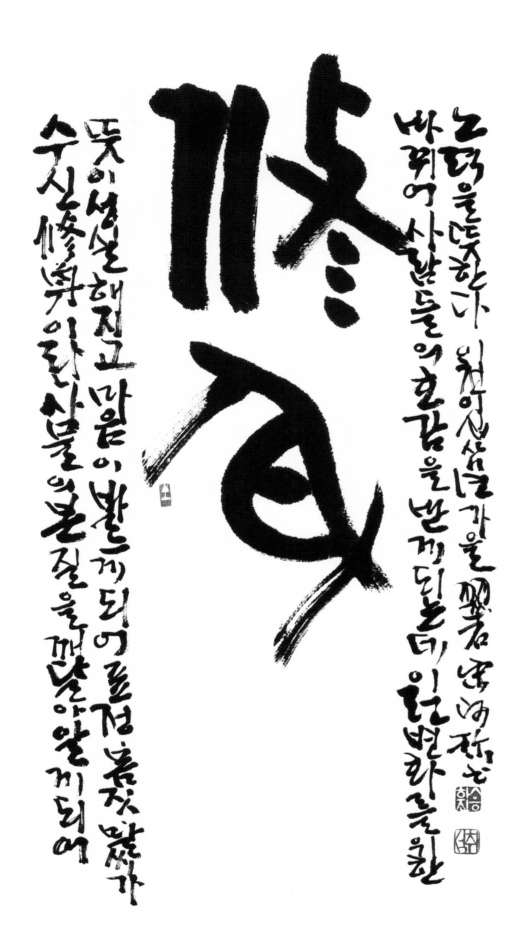

236

잘 가노라 닫지 말며
못 가노라 쉬지 말라
부디 그치지 말고
촌 음 을 아껴 쓰라
가다 가중지 곳하면
아니 감만 못하니라

남파(南波) 김천택(金天澤)의 시조 수양가를 쓰다
단기 사천삼백오십칠년 봄 취석 송하진

수양가

김천택 시조

66×45cm

# 以物觀物

소강절은 나의 입장과
기준 만으로 세상 만물을
파악하는 以我觀物 보다는
사물 자체의 본성으로 세상 만물을
파악하는 이물관물을 주장하였다
나는 고정관념, 즉 내가 만든 현실과
형상 자체이다. 따라서 나를
초월하여 세상을 바라보는 자세를
가져야 한다는 것이다. 이것은 창조의
정신과도 상통한다고 한 것이다.
2023년 10월 취석 송하진

이물관물(以物觀物)

63×44cm

238

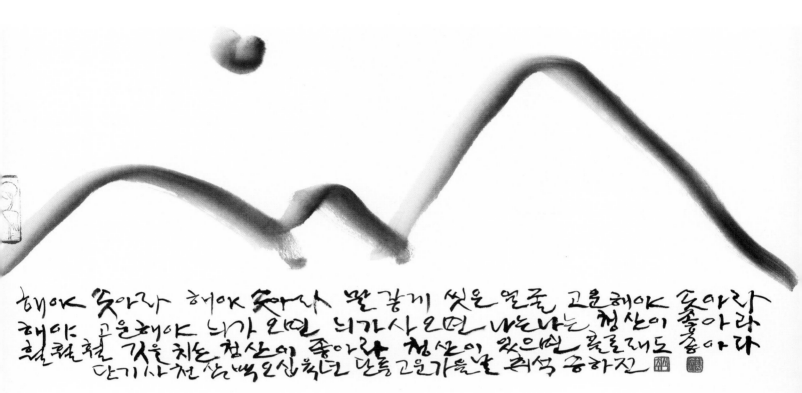

해야 솟아라 해야 솟아라 말갛게 씻은 얼굴 고운해야 솟아라
해야 고운해야 늬가 오면 늬가사 오면 나는나는 청산이 좋아라
훨훨훨 깃을 치는 청산이 좋아라 청산이 있으면 홀로래도 좋아라
닫기사 청산 속 파 오십허던 단둘 고운가슴날 채석 중하진

해야 솟아라

박두진 시

50×25cm

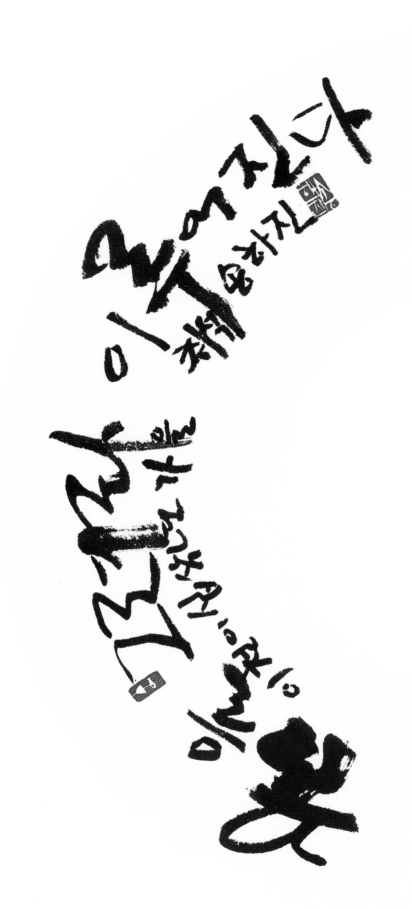

꿈을 그려라 이루어진다

47×24cm

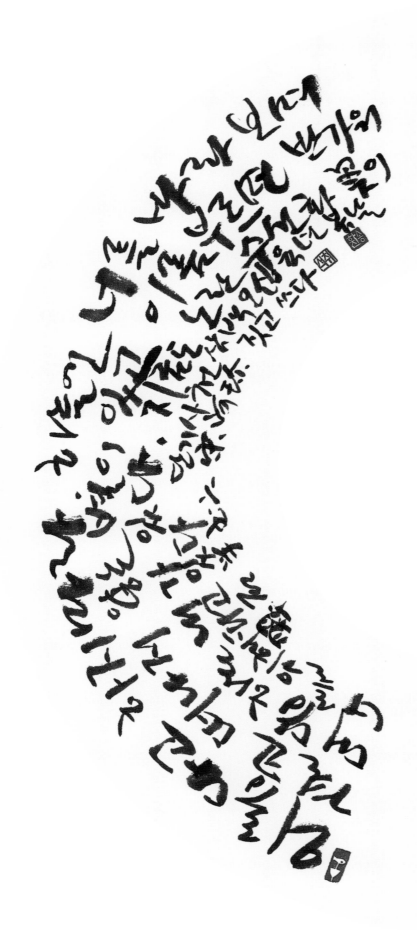

아름답다고 하지마라

취석 송하진 시

47×24cm

흐느껴라. 노래하라. 타올라라
신현림 시

가난에 갇힌 것보다
힘없는 나라에 사는 일보다
체념에 익숙해지는 것이 더 서러워
슬로 눈을 땅에 떨어뜨리며
늙은 아이들이 날아가고
새들은 땅속을 파 들어가고
오래된 건물을 뚫은 포도 넝쿨이
향스럽게 뻗쳐 오른다
가난과 설움을 넘어
흐느껴라, 노래하라, 타올라라
헐거진 생활의 멜로디여
아슬아슬한 나날의 쌀자루여
낡은 육신의 그물을 던지는 나의 너여

2024. 여름 취석 송하진

흐느껴라. 노래하라. 타올라라

신현림 시

47×63cm

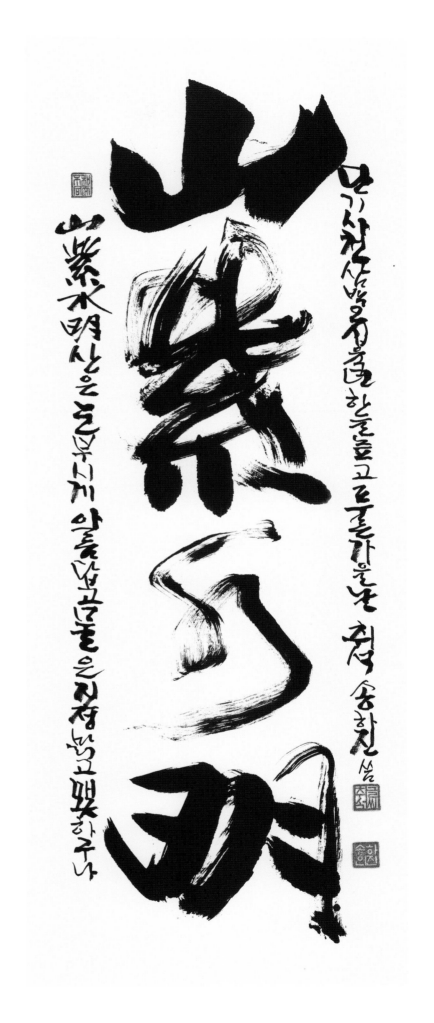

산자수명(山紫水明)

45 × 123cm

악양루기(岳陽樓記)

선천하지우이우 후천하지락이락 (先天下之憂而憂 後天下之樂而樂)

— 범중엄(范仲淹)

47×2㎝

법고창신(法古創新)

47×24cm

세월은 사람을 기다리지 않는다

도연명 시

105×58cm

歲月不待人

세월은 사람을 기다리지 않는다

단기사천 삼백오십 육이년 낙엽지는 가을날 도연명의 잡시 12수중
첫수 세월부대인을 쓴다. 취석 효곡방서인 초하진 씀

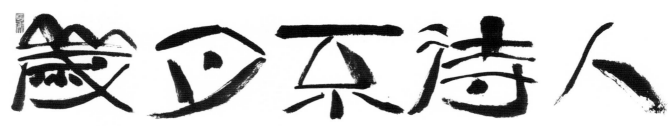

人生無根蒂　榮華如飄落　陌上塵　上兄比魄　分何盛歲　逐骨不重　轉朝來人
此已非當　常有作晨　斗及酒時　聚當　為聚當　勉　歲　風雨重待

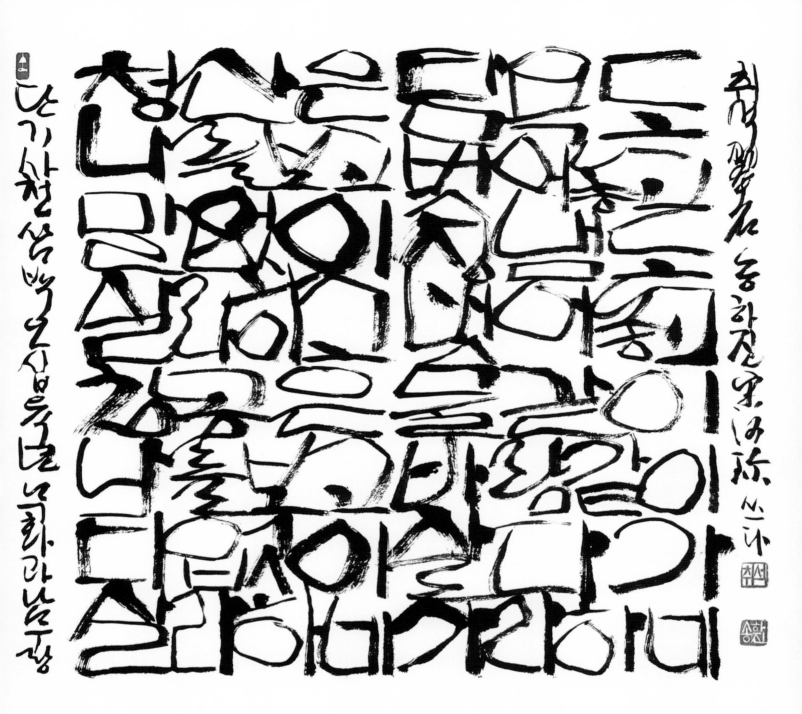

청산은 나를 보고

70×68cm

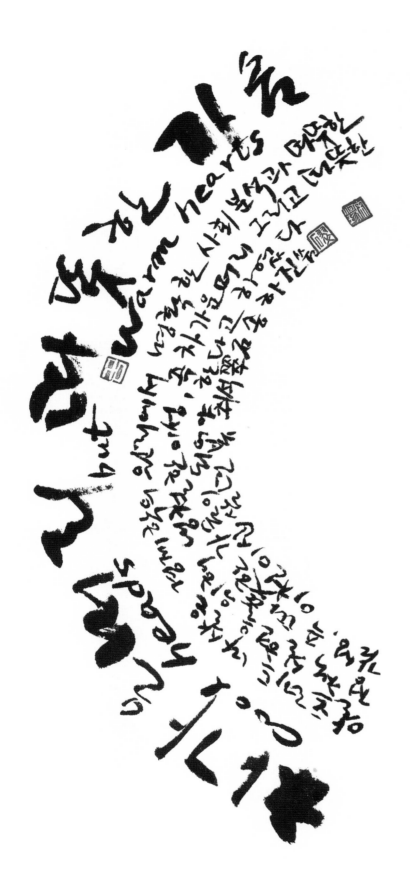

Cool heads but warm hearts

Alfred Marshall

58×28cm

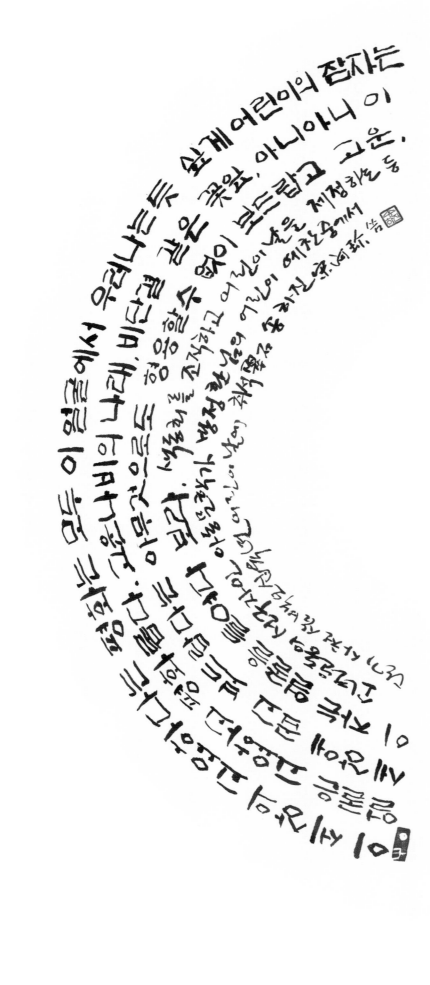

어린이 예찬
방정환 글
80×40cm

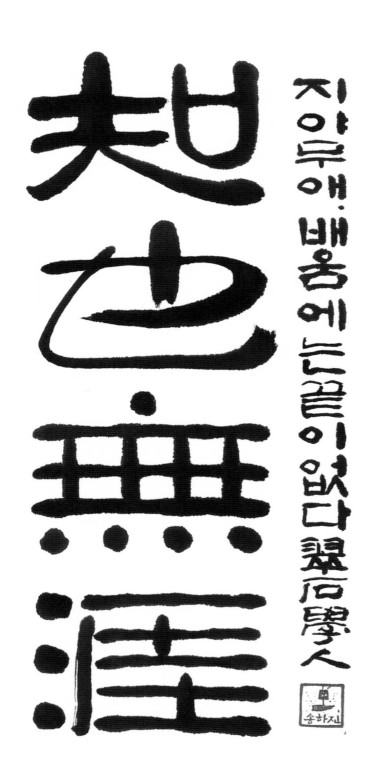

知也無涯

지야무애·배움에는 끝이 없다 翠石學人

지야무애(知也無涯)

32×56cm

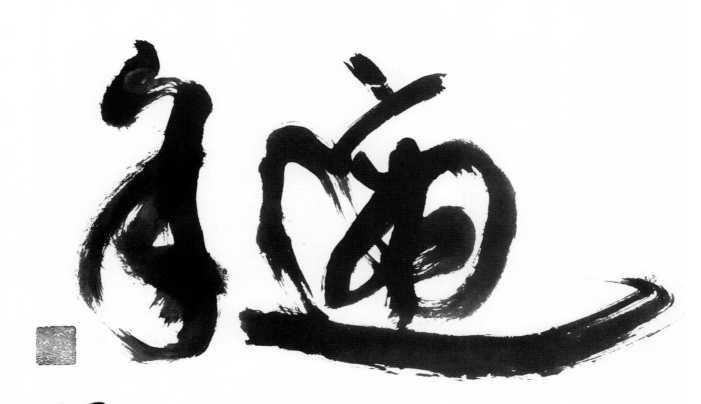

아름은 그 어느 것에도 구애 받지
않고 스스로 여유롭게 즐기는 삶의 모습
自適이다. 가을강에 밤이드니 물결이
차노매라. 낚시 드리우니 고기 아니 무노
매라 무심한 달빛만 싣고 빈배저어 가
노라. 자적의 분위기를 느낄수 있는 월산대군
시를 함께 쓰다. 취석 ▨▨ 송화진 ▨ ▨

자적(自適)

유유자적(悠悠自適)

77×68cm

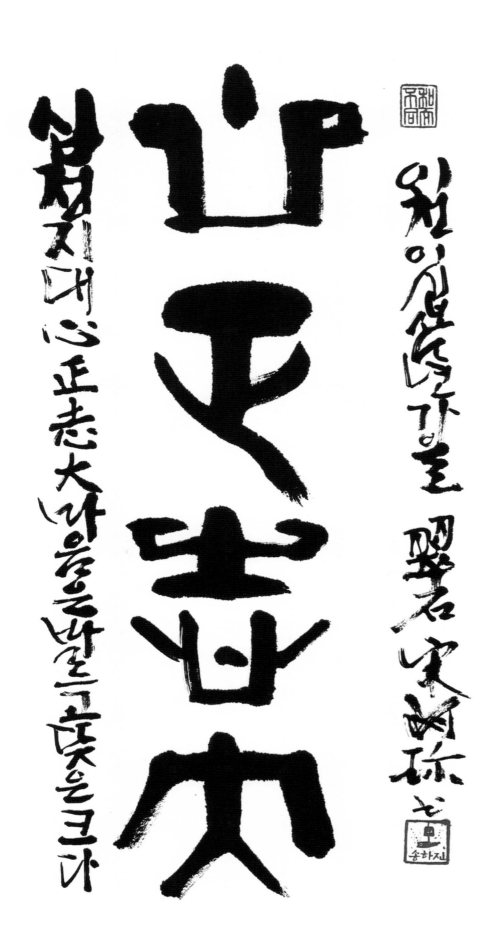

심정지대(心正志大)

32×60cm

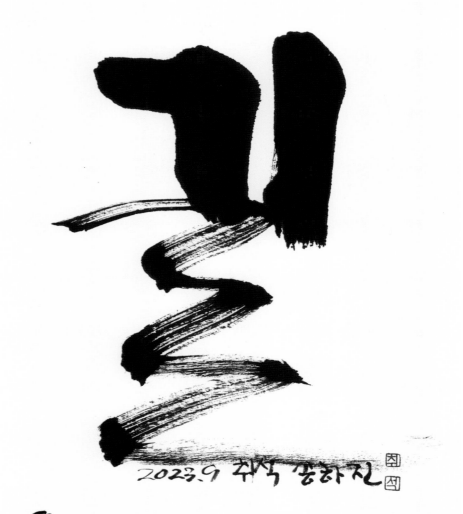

2023.9 추석 송하진

우리는 언제나 길 위에 있다
에움길, 지름길, 뒤안길
고샅길, 논틀길, 두서렁길
오솔길, 후밋길, 자드락길
늘서더릿길, 돌너덜길
벼룻길, 숫눈길, 오르막길
둑테길, 내리막길, 너에게로
가지 않으려고 내친 듯 걸었던
그 뚜수한 길도 실은 너에게로
향한 것이었다

길

34×66cm

위대한 숲

허형만 시

80×40cm

최대의 선물

박남준 시

80×40cm

우리가 눈발이라면

안도현 시

80×40cm

산산산

신석정 시

80×40cm

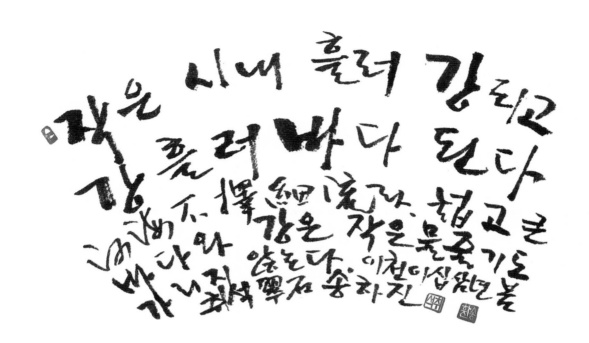

작은 시내 흘러 강 되고

하해불택세류(河海不擇細流)

41×23cm

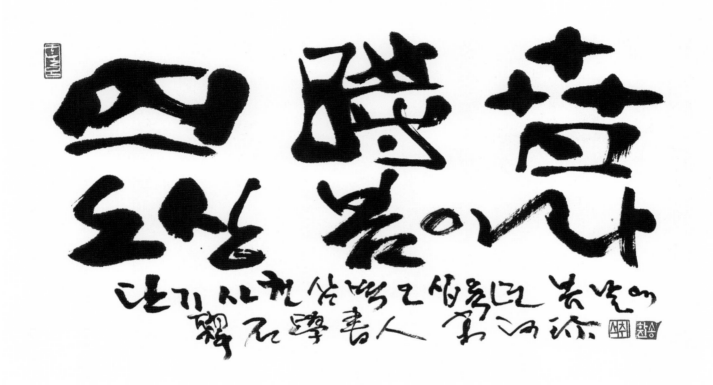

사시춘(四時春)

34×64cm

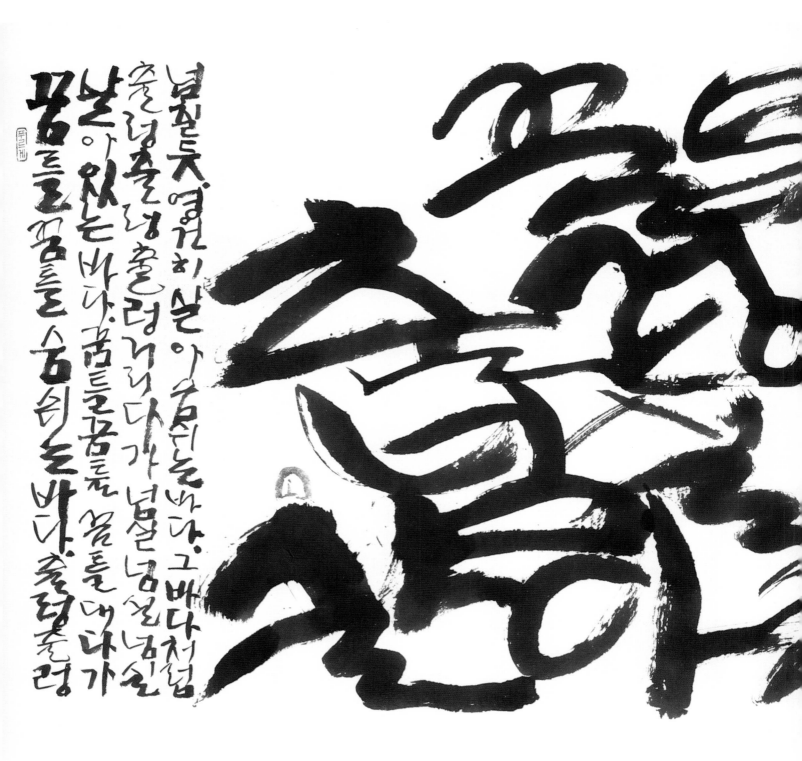

꿈틀꿈틀 출렁출렁 넘실넘실

취석 송하진 글

210×150cm

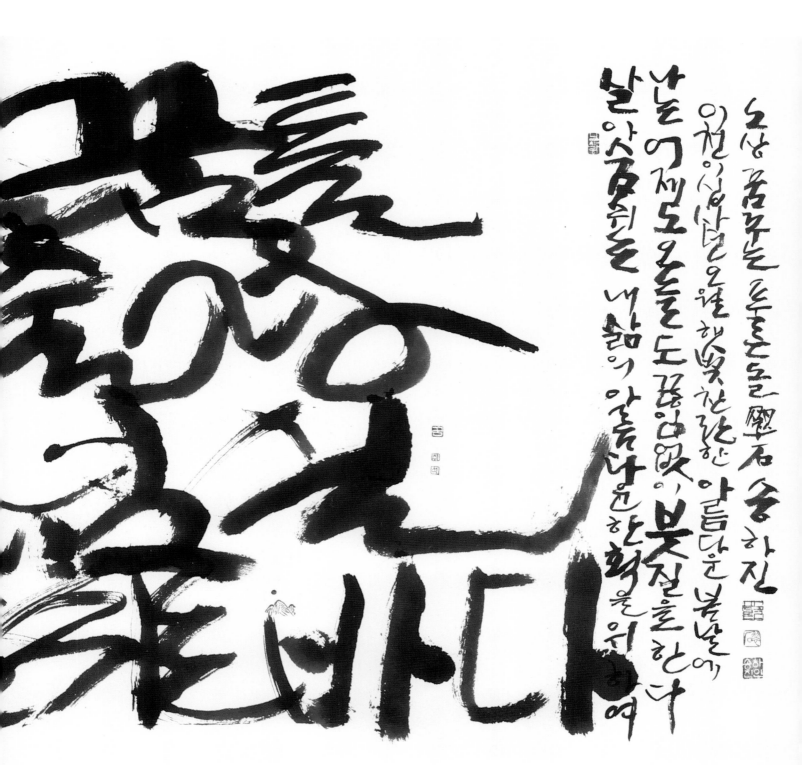

고흐 꿈꾸는 듯 그리는 듯 麗石 송하진

이젠 누구나 그리운 것은 아름다운 봄날에

산의 제도로를 도립아와 붓질을 한다

날아오르는 내 삶이 아름다운 하늘을 위하여

261

# 公無渡河歌
백수광부의 아내

임아,
그 물을 건너지 마오
임은 그예
물을 건너시다가
물에 빠져 돌아가시니
임을 어쩌한거나

公無渡河
公竟渡河
墮河而死
當奈公何

공무도하가(公無渡河歌)

66×34cm

# 사랑

한용운

붉물보다 깊으니라
가을산보다
　　　높으니라
달보다 빛나리라
돌보다 굳으리라

사랑을 묻는이 있거든
　　이데로만 말하리

다가서쳐 송백은삼월래건
닻뜨고 해지는 가을날에
翠石 宋□瓊 쓰다

사랑
한용운 시

32×60cm

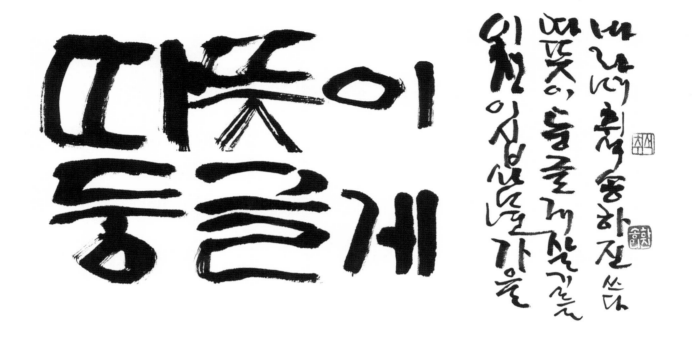

따뜻이 둥글게

60×32cm

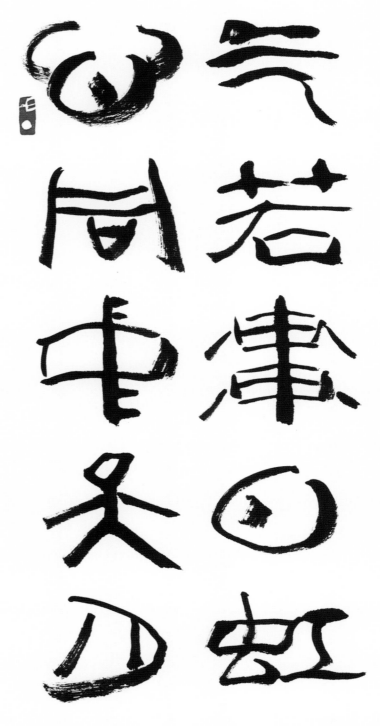

심동·기약(心同·氣若)
심동중천월(心同中天月)
기약관일홍(氣若貫日虹)

34×66cm

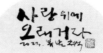
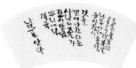
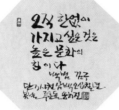
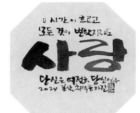
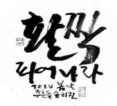
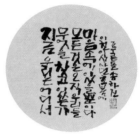
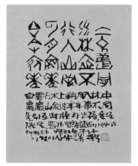
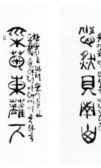
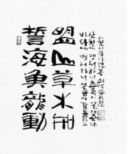
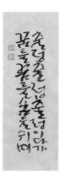
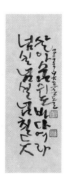

백락병(百樂屛)

35×130cm×8

266

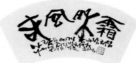

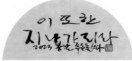

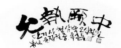

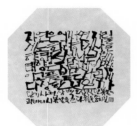

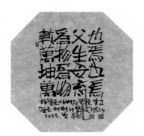

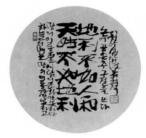

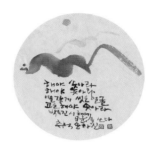

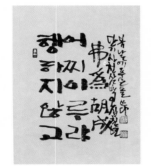

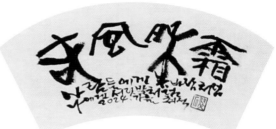

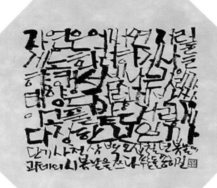

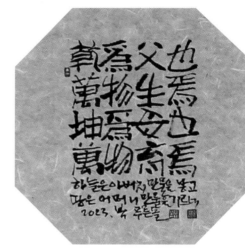

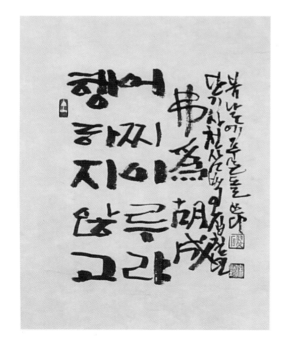

이 또한
지나가리라
2023 봄날 우근득 쓰다

天時不如地利
地利不如人和

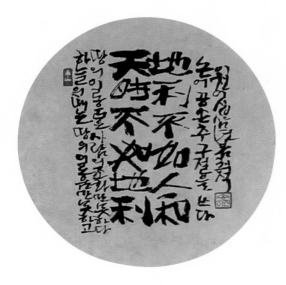

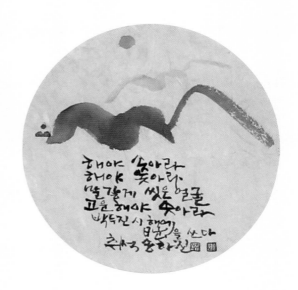

口中生荊棘
一日不讀書

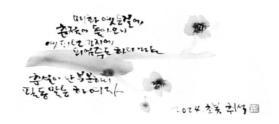

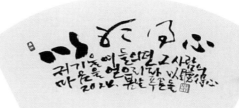

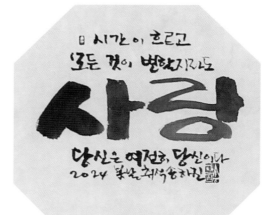

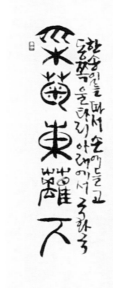

사랑 위에
오래거라
2022 봄날 최석

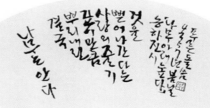

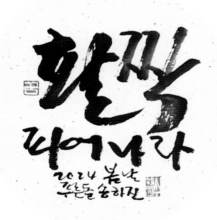

해 달 별 꿈
산 숲 흙 꽃
몸 맘 너나 사랑
땀 힘 맥 삶
天 地 人 空

120×150cm

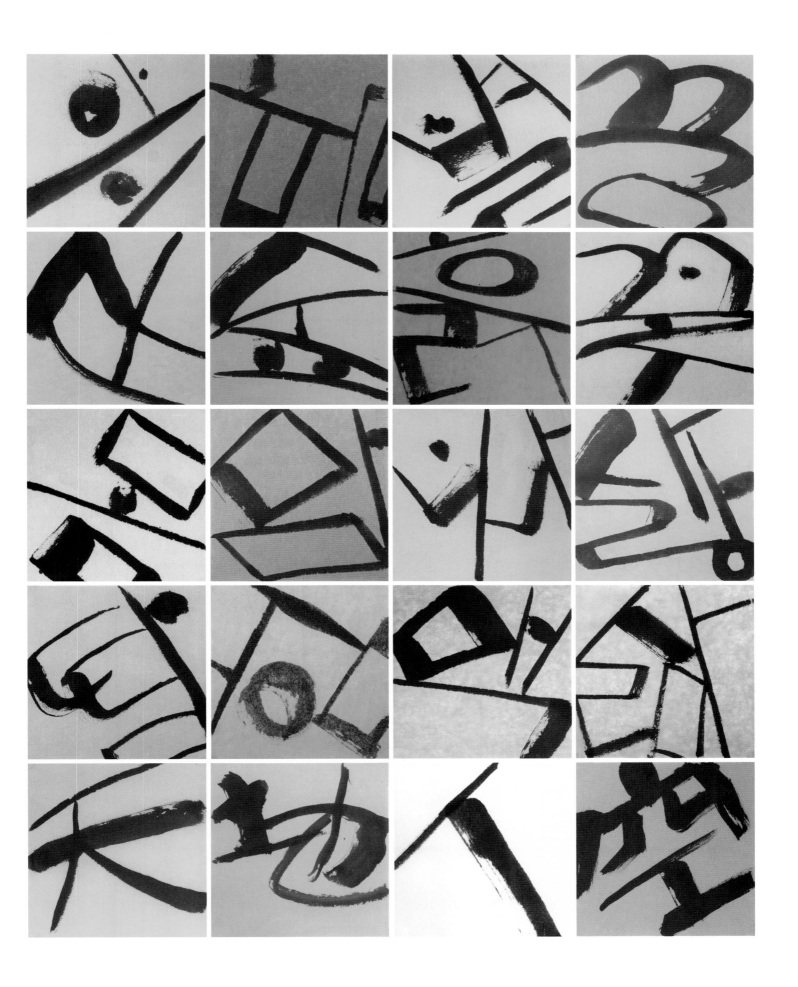

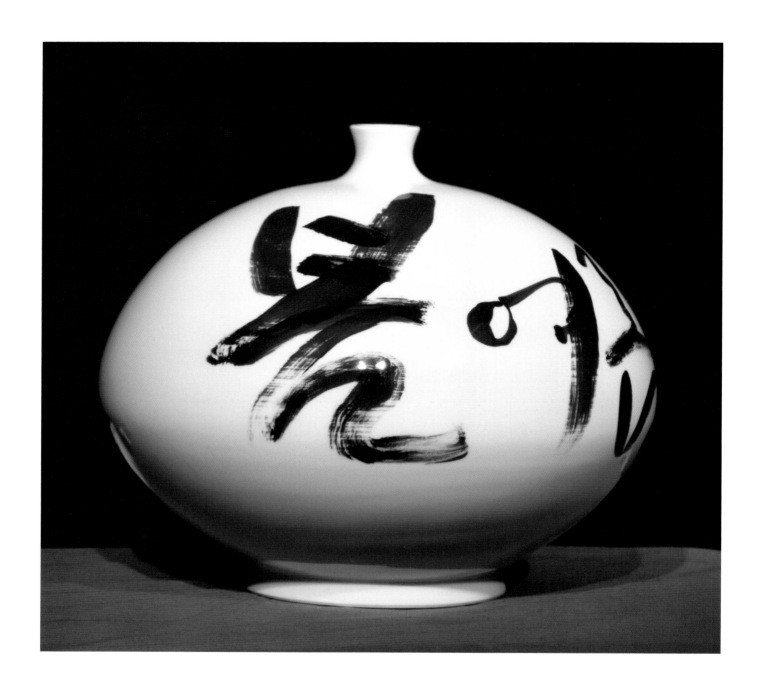

봄

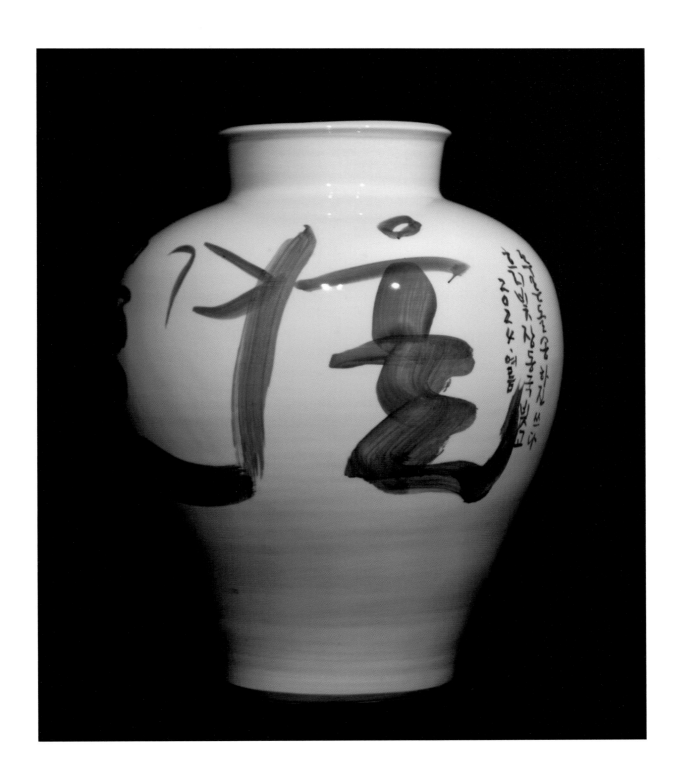

겨울

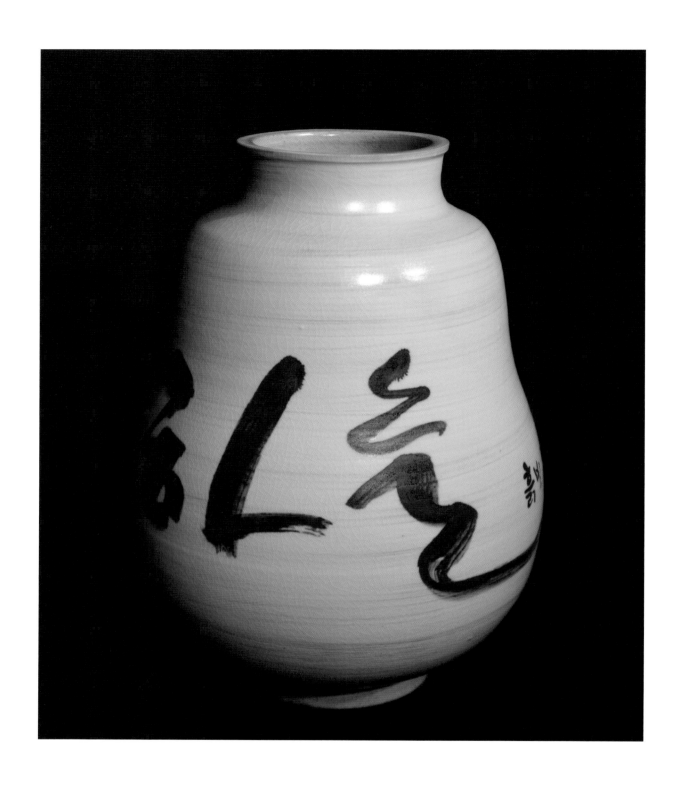

하늘

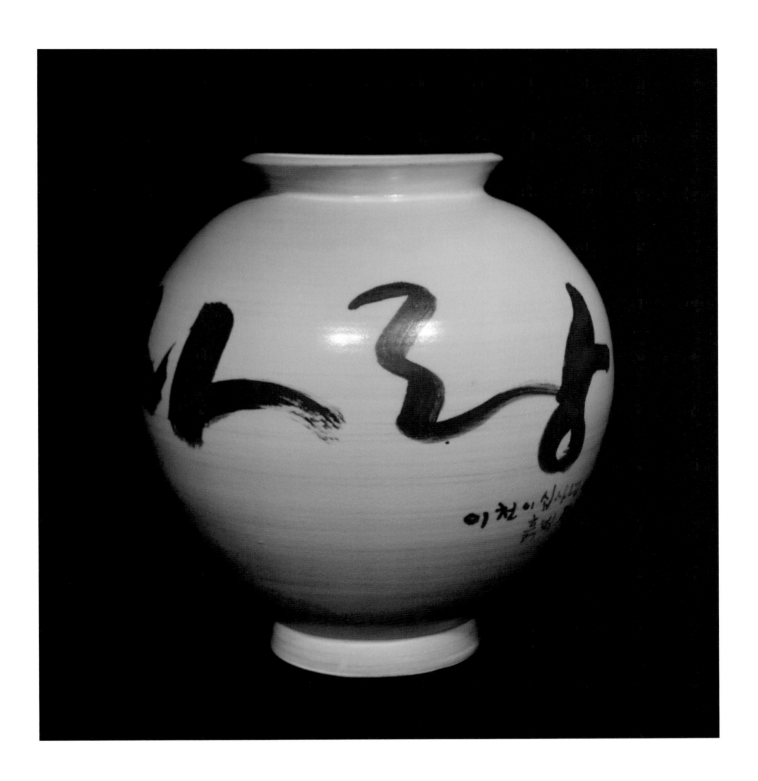

사랑

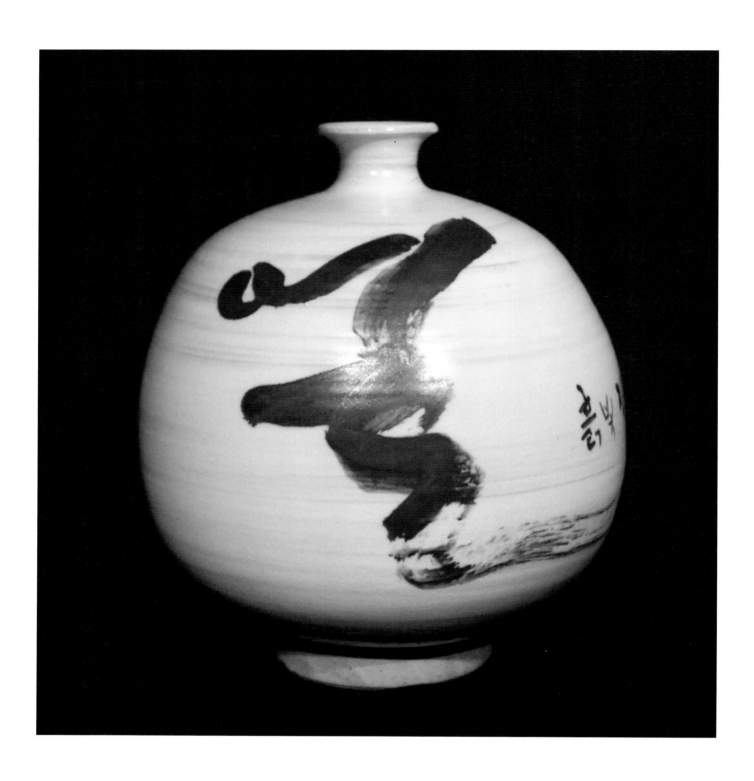

얼

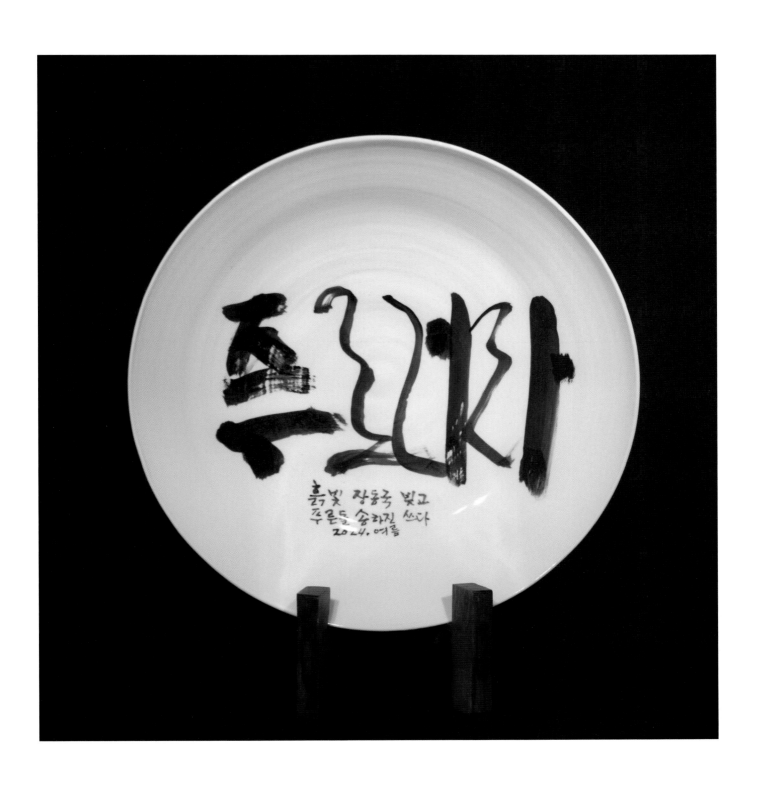

푸르러라

Ⅲ

# 붓 하나로 '和而不同 天眞의 세계'를 펼치다

장 준 석 (미술평론가, 한국미술비평연구소 대표)

## 예술적 기질과 정신

취석(翠石) 송하진(宋河珍)은 행정고시에 합격하여 30대 초반부터 오랜 세월 공직생활을 하였고, 이후 높은 지지율로 연 4선의 민선 시장, 도지사로서 전라북도 및 국가 발전을 위해서 크게 노력한 정치인이다. 그는 창의적인 정책 구상으로 '자율적·자연적·인간적 아름다움이 머무는 마음의 고향과도 같은 전주 한옥마을'을 가꾸어서, 전주 한옥마을이 오늘날은 1,300만 명 이상이 찾는 세계적인 명소가 되었는데, 이는 그의 예술가적 성품이나 창의력에서 비롯된 것으로 판단된다. 평소 모나지 않은 둥근 성품을 강조한 부친의 훈시를 가훈처럼 마음속에 간직한 터라 부드럽고 겸손하여, 정책을 추진하는 과정에서 여러 분야의 관련 전문인들은 물론이고 주민들로부터 호응과 사랑을 얻을 수 있었다. 그를 만나보면, 정치행정가보다는 오히려 예술가적·학자적 분위기를 더 느끼게 되는 것은 이러한 예술가적 소양이나 기질 때문인 듯하다. 그 외에도 전주가 유네스코 음식창의도시와 국제슬로시티로 부각하는 데 노력하였고, 전통 섬유산업이 발달한 전북에서 최첨단산업인 탄소섬유개발을 국내 최초로 성공시켜, 취약한 전북 경제에 큰 힘을 실었다.

취석의 부친 송성용 옹은 서예의 일가를 이룬 분으로 정평이 나 있는데, 취석은 그 영향을 받아서인지 어려서부터 서예 실력이 출중하여 서예의 대가인 부친으로부터 그 재능을 인정받았다. 시대의 흐름을 크게 앞서지 못하는 한국 서예에 애정을 지니고 서예의 현대화와 세계화에 각고의 노력을 해온 취석은 어느 곳에서든지, 심지어 해외로 갈 때도 지필묵을 반드시 챙겨 자신의 감흥을 가감 없이 표출해 냈다. 그는 더욱 수준 높은 서예 역량을 갖추고자 전서, 예서, 해서, 행서, 초서의 5체와 사군자에 이르기까지 다양한 서체 예술을 연구하였다. 50대 중반까지는 구양순, 안진경, 황산곡, 근례비, 장천비, 우우임, 미불, 동기창 등 중국 대가들의 비첩을 사색하는 장고에 몰입하였다.

취석은 서예는 물론이고 시문에도 남다른 재능이 있었으며, 특히 한국적 정서가 담긴 시를 좋아하여, 고려대학교 재학 시절에는 학교 신문에 시를 발표하곤 하였다. 그가 쓴 「떠나는 꽃」이 권위 있는 문학평론가에 의해 가장 우수한 시로 꼽혔으며, 그로부터 몇 년 후 시 부문에서 한국문학 예술상을 받기도 하였다.

예술적 감성의 끼가 다분한 취석은 행정고시를 준비하면서도 서예와 시에 대한 끈을 놓지 않았고, 틈만 나면 시서화를 즐기는 풍류가이자 예술을 아끼는 선비와 같은 삶을 영위하였다. 그는 '정치는 시를 쓰는 마음으로 하는 것'[1]이라고 강조했다. 서예와 시문학에 능통한 취석의 예술가적 소양과 자질은 전

---

1) 송하진, 『화이부동(和而不同)』, 열린박물관, 2013, p.66.

주 시장과 전북 도지사 시절에 정치와 성공적으로 융합되어 한껏 발휘되었다. 이처럼 취석은 정치인이자 문인이자 학자이자 시인이자 서예가로서 우리나라 역사상 흔치 않은 재원이며, 개성 있고 독특한 인물이다.

한학을 비롯하여 서예 이론에 정통한 취석은 다양한 서체를 연구하면서 특히 '한국성'에 큰 관심을 두고, 한국 서예의 활성화와 세계화 방안을 모색해 왔다. 그가 한국성을 지닌 한국 현대 서예의 창출에 주목하게 된 것은 대중들이 서예를 접할 때마다 어려운 한자와 서체의 난해함으로 당황해하거나 난감해하는 모습을 보면서부터였다. 대중들의 관심에서 멀어져 가는 서예를 오늘의 현실에 맞게 변화시켜야만 한다는 결론에 이른 것이다. 대중들이 자연스럽고도 쉽게 접근하며 즐길 수 있는 현대적 감성이 흐르는 서예, 그리고 감상자와 하나가 되어 호흡하고 즐길 수 있는 한국적이면서도 대중적인 서예를 창출하기 위해 시행착오를 거치면서 시간과 공력을 쏟아부었다.

취석은 이런 과정에서 한국성이 스며있는 서예만이 세계적일 수 있다는 결론에 이르고, 한자의 본고장인 중국의 한자 서예보다는 우리의 광개토대왕비, 판본체, 궁체 등을 연구하는 데 많은 시간을 할애하였다. 우산, 우창, 산민, 하석, 이당 등 강암서맥의 글씨와 갈물, 소전, 일중, 월정, 소암, 검여, 동정, 유당, 남정, 학남, 소지, 평보 등 우리의 근현대 작가들의 서체를 사색하면서 한국성이 내재한 한국 서예의 근원을 모색하는 데 최선을 다하였다. 그의 이러한 행보의 출발은 동시대 한국 서예가 세계인의 관심과 사랑을 받도록 염원하는 마음으로부터다. 그러기에 한글을 위주로 한 그의 작품은 상상력과 창의력이 돋보이며, 거기에는 안중근, 박두진, 윤선도, 김춘수, 강은교, 라이너 마리아 릴케, 프랭크 아웃로 등 시대, 국적, 성향 면에서 다양하고 훌륭한 시와 글이 취석의 붓놀림과 함께 자연스럽게 녹아나 있다. 그는 한국인의 예술 정신을 자신 있는 필치로 그리려 하였으며, 이는 여전히 현재진행 중이다. 이처럼 서예를 통해 진정한 한국미와 한국성을 사색하며, 서예의 대중화를 위해 노력해왔는데, 이는 한국 서예의 활성화와 세계화, 한국미의 발현, 한국성을 지닌 한국 서예 문화 창출 등에 큰 힘이 될 것이다.

## 작품 분석

대중에게 편안하게 다가가고 사랑받을 수 있는 서예를 고민해 온 취석은 오른쪽에서부터 시작하는 기존의 중국식 서예 방식에서 벗어나, 세계적으로 우수한 우리의 소중한 한글을 누구나 쉽게 쓰고 읽을 수 있도록 왼쪽부터 써야 함을 강조하며 몸소 실천하고 있다. 그의 서예는 왼쪽부터 부담 없이 써나

가면서, 다양한 장르와 다양한 유형의 서체가 펼쳐지는 작업인데, 내재하는 조형성이 한결같고 천진하다. 이는 오랜 기간 숙련된 기본기에서 발현한 것이며, 역사적 흐름 속에서 한국적 서체와 품격이 흐르는 서예를 구현하려는 마음에서 비롯된 것으로, 인습적 서예가 아닌 다양하면서도 실험성 짙은 창작의 서예이다.

구수한 큰 맛 같으면서도 다양한 형태의 서체를 구사한 취석의 서예는 개성 있으면서도 특별한 면들을 내재하여, 특별한 형상미와 조형성을 맛볼 수 있게 한다. 자작시의 시상이 느껴지는, 담담하게 써 내려간 독창적이고도 유연한 서체에는 우리의 정서가 담겨 더욱 한국적이며 생동적이다. 정치와 행정가 이전에 한평생 서예와도 함께 살아온 그는 한국의 대표적 서예가로서 손색이 없다.

그의 서예는 글씨 속에 그림이 있고, 그림 속에 시가 있으며, 시 속에 글씨가 함께하고, 한국성마저 스며있는, 상상력과 창의력에 의한 독창적인 서체로 주목된다. 거기에는 살아있는 생명력이 존재한다. 예를 들어, 그의 작품 〈물〉을 분석해 보면, 이런 면은 더욱 명확해진다. '물'이라는 글자가 담백하게 즉흥적으로 화선지 위에 휘

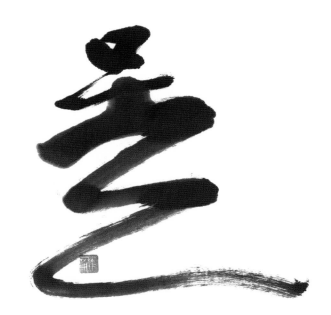

갈기듯 대담한 필치로 펼쳐져 있는 모습을 볼 수 있다. '물'이라는 한 글자는 언뜻 보면, 그림 같기도 하고, 글씨 같기도 하여, '이게 뭐지?'라고 바라볼만한 반추상적 형태이다. 얼핏 보면, 마치 시골 농부가 땡볕에서 밭일을 마무리하고 기분 좋게 막걸리에 취해 겉옷을 풀어 제치고 벌렁 누워있는 듯한 해의반박(解衣槃礴)의 모양새를 하고 있다. 그래서인지 주저함 없이 좌우로 써 내려간 능숙한 붓놀림은 자연스럽다 못해 인상적이기까지 하다. 이처럼 취석의 서체는 꾸밈없고 간솔하면서도 천진하며 질박기묘(質朴奇妙)하다. 막힘 없이 갈겨 쓴 듯하면서도 세(勢)가 느껴지고, 성정(性情)의 힘이 느껴진다.

한글 단어를 모르는 외국인이 봐도 '흐르는 물'임을 직감할 수 있는, 그림화 된 서예인 것이다. 그는 질박기묘한 이 '물'이라는 글자를 쓰면서 자신이 만난 물에 대해 "물은 그 어떤 것도 순응한다. 둥근 것은 둥글게, 네모난 것은 네모나게, 물은 높고 낮을 때 수평을 이루려 흐른다. 물은 맑고 아름다운 것만을 탐하지 않는다. 물은 아무리 먼 길도 돌아서 간다. 그래서 상선약수(上善若水)라 한다."라고 담담하게 화제를 썼다.

취석의 〈물〉이라는 작품은 시서화가 온전히 혼연일체가 된 경우로, 존재하는 하나의 생명체가 되었다. 어느 시공간 속에서 만났거나 만났을 법한 '물'이라는 생명체를 담담한 필세로, 첫수(首)를 지그시 눌러, 좌에서 우로, 지그재그로, 돌리듯 써 내려간 듯, 눈 깜짝할 사이에 단번에 붓을 운용하여 탄생시킨다. 남다른 참신한 형상으로 천진함과 평담미가 엿보인 이 '물'이라는 단어가 감상자들에게 사전적 의미의 물이 아닌, 하나의 생명성을 지닌 예술 작품으로 다가온다. 물의 형태를 한 생명체와의 만남인 것이다. 이처럼 취석의 작품에는 담박하고 순진무구한 형상미가 담담하게 펼쳐져 있다. 이것은 곧 질박온후(質朴溫厚)함이며, 우리 민족의 미적 정서라 할 수 있다. 사람마다 개성과 미적 취향이 다르지만, 대중적으로 정서적 공감대를 형성한 취석의 작품 앞에서 대부분 사람은 천진난만함 혹은 부드러움을 느끼고, 따뜻하고 투박한 형상미와 교감하게 된다. 이는 '물'과 같은 서체에 함축된 온후하고 전아(典雅)한 아우라와 함께하면서 작품과 무의식적으로 상응(相應)하는 현상인 듯하다. 상응하는 가운데 보편적 공감대를 형성하는 미적 아우라가 있으므로 작품에 대한 설명이 없어도 많은 사람이 교감하고 감동하게 된다.

누구나 쉽게 접근하고 이해할 수 있는 취석의 작품은 '그림으로 쓰여' 있기도 하고, '글로 그려져' 있기도 하다. 글자지만 그림이 되어 있고, 시가 되어 있는 것이다. 중득심원(中得心源)에서 발원된 절묘한 붓놀림에는 유연함, 맑음, 천진함이 함께하여, 마치 '무미(無味)의 미' 같은 큰 맛과 구수함마저 있다. '한국성이 농후한 서예', '대중과 함께하는 서예', '한국인의 삶과 함께하는 서예'를 구현하기 위해 부단히 노력해온 취석의 자세는 사회적 환경, 대중의 취향과 의식 등에서 드러나는 미적 조형성을 끊임없이 탐구하는 것이다. 그가 평생 염원해왔던 바처럼, 우리의 현대 서예는 시대가 변화하는 것만큼 새로움을 모색하면서 발전해야 하며, 그 과정에서는 특히 한국성의 중요함이 간과되면 안 된다. 현대 예술의 흐름에서도 우리의 것을 새롭게 발현시키는 것은 매우 중요하다. 다원화된 시대를 살면서 우리 정서와 정신으로 이룬, 한국성이 내재한 서예만이 세계에 빛나는 서예 문화를 창출하는 데 일익을 담당할 수 있기 때문이다. 취석 송하진이 한평생 사색하고 모색하며 바라는, 한국의 미술과 정신이 담긴 한국성과 대중성이 그의 작품 속에서 끊임없이 더욱 발현되길 기대해 본다.

# 취석(翠石) 송하진(宋河珍)의
# '거침없이 쓰는 서예'의 시대정신

김병기 (서예가, 서예평론가, 전북대 명예교수)

Ⅰ.

啄木休啄木, 딱따구리야! 딱따구리야! 나무를 너무 쪼지 마라.
古木餘半腹. 고목 속이 반밖에 안 남았구나.
風雨寧非憂, 비바람은 차라리 걱정이 안 된다만,
木摧無爾屋. 나무가 쓰러져 네 집이 없어질까 걱정이구나.

조선 후기의 문인 이양연(李亮淵, 1771~1853)의 시로 알려진「탁목조(啄木鳥: 딱따구리)」라는 시이다. 이양연은 독특한 자기 시풍을 형성한 시인으로서 흔히 서산대사의 시로 알고 있는 "눈길을 갈 때 함부로 걷지 마라. [踏雪野中去, 不須胡亂行]" 운운하는 시도 실은 이양연의 시이다. 최근에는 2024년도 수능과 관련하여 이양연의 시「半月(반달)」이 EBS문제집에 수록되어 수험생들의 관심을 끌었다. 「답설야중거(踏雪野中去)」도 비유가 참신하여 애송되고 있는 시인데,「반달」또한 반달인 이유를 원래 둥근 달이었던 것을 하늘의 직녀와 물속의 여신 복비(宓妃)가 반쪽씩 나눠 가짐으로써 하늘에 떠 있는 달과 물에 비친 달이 각각 반쪽씩이라고 표현한 비유의 참신성이 돋보인다.「탁목조」시 또한 비유가 범상치 않다. 나무가 쓰러지면 제집도 사라지는 줄을 뻔히 알면서도 나무를 쪼아대는 탁목조의 소아적 이기주의를 시로 표현함으로써 나라가 위태로운 줄도 모르고 당파싸움에 혈안이 되어 서로 물고 뜯는 당시의 정치 상황을 풍자하였다. 아무리 바른말이라도 그 바른말로 인하여 근본이 사라질 지경이라면 일단 바른말을 참고 사태를 현실에 맞춰 해결함으로써 근본 바탕이 사라지는 어리석음을 범하지 않아야 한다. 나무가 쓰러질 지경이라면 탁목조는 쪼아대기를 멈춰야 할 테지만 우둔한 탁목조는 제 욕심에 사로잡혀 쪼아대기를 계속하다가 결국은 제집을 잃고 만다.

당면한 한국서단의 모습이 필자 눈에는 더러 탁목조가 나무를 쪼아대는 상황과 비슷하게 보일 때가 있다. 컴퓨터의 발달과 보급 및 AI기술의 획기적 진화로 인해 서예의 설 자리가 자꾸 좁아지고, 한문과 고전에 대한 무관심으로 서예에 대한 사회적 인식이 형편없이 저하되고 있는 상황에서 일단 서예를 회생시키고 진흥시킬 생각을 하기보다는 좁디좁은 서단 내부에서 여전히 파벌대립과 주도권 다툼이 심심찮게 벌어지고 있는 모습을 보면 문득문득 이양연의 시「탁목조」가 떠오르곤 하는 것이다. 한국서예의 회생과 진흥을 위해서는 서로 쪼아대는 일이 없이 서예의 저변확대를 위해 마음을 모아야 한다. 서예를 배우고 또 창작해 보겠다고 나서는 사람은 일단 무조건 환영해야 하고 서예에 관심을 가지는 사람이라면 누구라도 서단 안으로 끌어들여야 한다. 소멸되어 가는 농어촌 마을을 살리기 위해 각 지

자체가 각종 지원 혜택을 주며 귀농을 권유하는 것 이상의 열정으로 사람들을 우리 서단 안으로 끌어 들여야 할 필요가 절실한 것이다. 그런데, 전직 도지사를 지낸 정치인이자 고위직 공무원이 서예가로 제2의 인생을 살아보겠다며 작품을 들고 전시장으로 나섰다. 직선 전주시장 2선과 전라북도 지사 2선 의 취석 송하진 선생이 한국미술관에서 개인 서예 초대전을 갖게 된 것이다. 범 서단적으로 환영해야 할 일이다.

Ⅱ.

취석 송하진은 한국 서단이 처한 현재의 상황을 누구보다도 잘 알고 있다. 취석이 전라북도청의 주 요 관리직의 수장으로 있던 1997년, 전북 무주에서는 동계 유니버시아드 대회가 열렸다. 유니버시아 드 대회에 즈음하여 전라북도를 알릴 문화행사가 필요했다. 당시 유종근 전북 지사는 지역 예술인들로 부터 "전북은 서예의 고장이니 서예와 관련한 행사를 치르자."는 제안을 받았다. 유종근 지사는 지역 예술인들의 제안을 흔쾌히 수용하였고, 그 제안을 취석 송하진 국장에게 전했다. 취석은 그날로 동계 유니버시아드 대회라는 세계적 행사를 더욱 빛낼 문화행사로서 품위 있는 국제서예전을 구상하기 시 작했고, 오래지 않아 행사 계획을 수립하였다. 한국, 중국, 일본, 대만 등 동아시아 4개국은 물론, 미 국, 캐나다, 영국, 호주 등지에서 활동하고 있는 동아시아계 서예가들의 작품을 전라북도로 모아들여 전시하는 성대한 전시행사 계획을 수립한 것이다. 취석은 미래를 내다보며 전시 명칭도 담대하게 '세 계서예전북비엔날레'라고 명명하였다. 취석 송하진의 이런 기획으로 인하여 훗날 한국 서예의 발전에 큰 공헌을 했고 한국서예의 위상을 세계에 알리는 데에 큰 역할을 한 '세계서예전북Biennale'가 탄생 하게 되었다. 이러한 관점 즉 세계서예전북Biennale로 인하여 한국서예의 자존심을 살리고 한국서예 의 위상을 공고히 하게 되었다는 관점에서 보자면, 취석 송하진만큼 한국 서예의 발전을 위해 큰 공헌 과 역할을 한 인물도 찾기가 쉽지 않을 것이다. '제1회 세계서예전북Biennale'를 개최하게 되었다는 것 자체가 서예계의 큰 경사였다. 초대 조직위원장은 우산 송하경 교수가 맡았고, 집행위원장은 산민 이 용 선생이 맡았다. 당시에 나는 조직위원장과 집행위원장을 도와 전시의 세부 전략을 꼼꼼하게 수립했 으며 내가 가진 모든 정보와 인맥을 활용하여 외국작가들을 섭외했다. 단순한 전시행사로 그치는 게 아니라, 서예를 학문적으로 연구하는 활동을 동시에 추진하자는 제안을 취석 송하진 국장도 흔쾌히 수 용하였고, 우산과 산민 두 위원장도 적극 지지하여 나는 '제1회 세계서예전북비엔날레 기념 국제서예

학술대회'를 기획하여 개최하였다. 아마도 이 학술대회가 당시까지 국내에서 치른 국제서예학술대회 중 외국 학자들로부터 가장 환영을 받은 학술대회였을 것이다. 전북 무주의 설원에서 치르게 된 동계 유니버시아드 대회는 그저 유니버시아드 대회로 끝나고 말 수도 있었다. 그러나 취석 송하진의 기발한 사업구상과 기획으로 말미암아 오늘날까지도 한국서예의 자존심으로 이어져 오고 있는 세계서예전북 Biennale가 탄생하게 된 것이다.

2014년 세계서예전북Biennale 개막식

　이후로도 취석 송하진의 한국 서예에 대한 애정과 세계서예전북Biennale에 대한 지원은 계속되었다. 전주시장으로 재직하는 8년 동안에도 음으로 양으로 세계서예전북Biennale를 도왔고, 전라북도 지사로 재임하는 8년 동안은 누구보다도 적극적으로 세계서예전북Biennale를 돕기도 하고 선도하는 역할을 했다. 그리고 전라북도지사를 퇴임한 지금은 직접 세계서예전북Biennale의 조직위원장을 맡아 세계서예전북Biennale를 진두지휘하고 있다. 취석 송하진으로 인하여 세계서예전북Biennale는 탄생하였고, 탄력을 받았으며, 성장의 동력을 얻었고, 지금도 성장하고 있는 것이다. 세계서예전북 Biennale가 한국서예를 대표하는 자존심이자 자부심의 상징이라면 그 자존심과 자부심의 맨 밑바탕에 취석 송하진이 자리하고 있는 것이다.

　취석 송하진은 광복 후 한국 서예를 대표하는 서예가 중의 한 분인 강암 송성용 선생의 자제로서 목

유이염(目濡耳染)으로 서예를 느끼고 배워왔기 때문에 서예가 어떠한 예술인지에 대해서도 누구보다도 잘 알고 있다. 그리고 위에서 살펴본 바와 같이 세계서예전북Biennale를 탄생시키고 이끌어오는 과정을 통해 누구보다도 한국 서예계의 상황을 잘 파악하고 있다. 그런 취석이 지금 한국의 서예계를 걱정하고 있다. 한국 서단의 지도자들이 행여 딱따구리의 우(愚)를 범하지 않을까 염려하고 있다.

지금 우리 서단은 탁목조, 즉 딱따구리가 나무를 파내듯 우리 서예가 스스로가 파먹어서 쓰러질 지경에 이른 나무와 같은 상황이다. 이런 상황에서 서예가 '선비의 문화'라고 해서 선비인 듯 고고하게 버티고 있다가는 서예는 도태되고 만다. 득도한 예술가인 양 거창한 폼을 잡아도 그동안 그런 짓을 많이 해왔기 때문에 더 이상 먹히지 않는다. 일필휘지의 풍류 필객을 자처하기엔 실력이 턱없이 부족하여 그런 필객의 매력을 보여 줄 수도 없는 상황이다. 한국 서예가 이토록 대중들의 환영을 받지 못하게 된 이유는 한글전용이라는 어문정책으로 사실상 한자 폐기, 필기구의 변화, 컴퓨터의 발달과 보급, 인공지능의 발달 등 외적 요소도 많지만 무엇보다도 큰 이유는 서예가 자신들의 연구력과 창의력과 작품성 부족이라고 할 수 있다. 아무리 환경이 열악해도 진짜 아름다운 예술, 예술성이 높은 예술, 노력과 열정이 그대로 드러나 보이는 정직한 예술은 사람들이 절대 도외시 하지 않는다. 설령 내용이 좀 어려워서 쉽게 이해할 수 없는 작품이라고 하더라도 진정으로 좋은 작품은 사람들에 의해 결국은 좋은 작품으로 인정받는다. 대중들이 이해하기 쉽지 않은 클래식 피아노 국제 콩쿠르에서 우리나라의 젊은 피아니스트들이 심사위원들의 극찬 속에서 우승을 하고, 그들의 국내 연주에 관객이 몰리는 것을 보면서 우리 서예인들은 그들 신인 유명 피아니스트들만큼 열정적으로 열심히 서예공부를 했는지를 먼저 반성해야 한다. 우리 서예인 자신의 실력을 되돌아봐야 한다. 실은 서예인들에게 대중을 매료시킬 만한 역량이 부족했기 때문에 대중들이 서예를 떠나게 되었음을 인정하고 반성해야 한다. 그동안 우리 서단에는 서예 자체의 기법을 구사하는 데에는 더러 우수한 서예가들이 있었지만 자신의 작품에 대한 확고한 철학이 있다거나 절실한 창작 노트가 있었던 서예가는 거의 없었다. 그리고 무엇보다도 자신의 작품을 스토리텔링 할 수 있는 인문학적 소양을 갖춘 서예가는 더욱 없었다. 이런 상황에서 한국 서단은 전례가 없는 퇴조에 직면하게 되었다. 상황이 이러한 대도 한국 서단은 서예의 불경기를 핑계로 적당히 외양만 포장한 눈속임의 작품을 양산할 뿐 진지한 고민과 함께 돌파구를 찾으려는 노력을 게을리하고 있다. 뿐만 아니라 서예계의 알력 다툼도 여전히 심심치 않게 벌어지고 있다. 경쟁적으로 서단이라는 나무를 파먹는 딱따구리의 역할을 자행하고 있는 것 같은 느낌을 지울 수 없다.

누군가 서단의 현실을 직시하는 가운데 서단을 바르게 정립하고 서예를 진흥시키는 일을 할 사람이 나와야 한다. 일단은 딱따구리의 횡포를 잠재우고 무슨 일이라도 서단에 도움이 되는 일을 실질적으로 해 나가야 한다. 이러한 한국 서단의 정황과 한국 서단이 해 나가야 할 일이 무엇인지를 누구보다 잘 알고 있는 게 취석 송하진이다. 이에, 취석은 일단 서예를 살려야 한다는 생각 아래 세계서예전북Biennale의 제안을 받아들여 조직위원장을 맡았다. 조직위원장 취임 후 바로 한글서예 국가무형문화재 추진사업을 제안하였다. 세계서예전북Biennale의 주도 아래 한글서예 국가무형유산 지정 추진을 진행하기 위해 2022년에 「한글서예 국가무형유산 지정을 위한 기초조사」라는 학술용역사업을 발주하였

고, 용역의 결과보고서를 바탕으로 문화재청에 '한글서예 국가무형유산 지정' 신청서를 제출한 결과, 문화재청은 '2024년도 국가무형유산 지정조사 계획발표'에서 '한글서예'를 '신규종목지정 조사 대상'으로 선정하였다. 취석이 세계서예전북Biennale의 조직위원장을 맡은 후에 올린 하나의 쾌거이다.

취석 송하진 세계서예전북Biennale 조직위원장의 제안과 노력으로 한글서예의 국가무형문화유산 지정을 추진하게 된 현 상황에서 한국서단의 서예인들은 누구라도 딱따구리가 되어서는 절대 안 된다. 왜 주류인 한문서예를 놔두고 하필 한글서예냐고 따져도 안 되고, 한글서예는 나와 관련이 없으니 관여할 바 아니라는 배타 의식을 가져서도 안 된다. 한글서예의 무형문화유산 지정은 장차 한국 서예 전체를 살리는 길이 될 것이기 때문에 서예인 모두가 단합된 목소리로 한글서예의 국가무형유산 지정을 염원해야 한다.

한국서예의 진흥을 위해 일단 한글서예의 국가무형유산 지정 신청을 추진한 취석 송하진은 한국서단을 직시하는 현실적인 눈과 함께 한국서예의 미래를 내다보는 혜안을 가졌다. 이런 혜안을 가진 취석 송하진이 이번에는 직접 작품을 들고나왔다. 한국미술관의 초대로 생애 첫 번째 개인 서예전을 하게 된 것이다. 취석은 자신이 수년 동안 시도해온 '거침없이 쓰는 송하진의 서예'를 들고 전시장으로 나온 것이다.

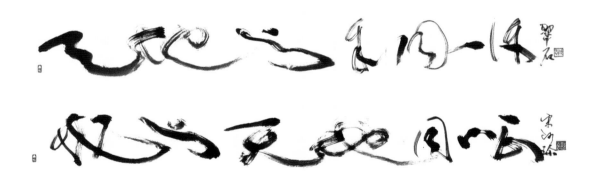

**취석 송하진의 '거침없이 쓰는 서예' ①**
天地與我同一體. 我與天地同一心 천지와 나는 한몸이고. 나와 천지는 한마음이다. (원불교 靈呪)

취석이 작품을 들고 전시장으로 나온 이유는 자랑도 아니고, 오만도 아니고, 분수를 모르는 행위는 더욱 아니다. 손으로 글씨를 쓰는 행위 자체가 사라져가고 있는 현실 앞에서 누구라도 과감히 나서서 '거침없이 쓰는 서예'의 즐거움을 세상에 알려야 서예가 산다는 절박한 생각을 하였기에 용기를 내어 자신의 서예를 들고나온 것이다. 일단은 '거침없이 쓰는 재미를 느껴 보자'는 주장과 실험을 통해 서예에 대한 사회적 인식을 환기시키고자 취석은 자신의 서예작품을 만인 앞에 내놓은 것이다. 이러한 '거침없이 쓰는 서예'를 통해 서예에 대한 사회적 인식을 환기시키기로는 지금까지 살아온 이력으로 보

나, 서예에 대한 친숙도로 보나, 서예에 대한 열정으로 보나 자신보다 적격인 인물도 많지 않다는 생각을 했기에 취석은 과감하게 자신의 '거침없이 쓴 서예 작품'을 들고 전시장으로 나오게 된 것이다.

Ⅲ.

취석 송하진이 던진 '거침없이 쓰는 서예'는 많은 시사점(示唆點)을 갖고 있다. 이 시대의 서예, 특히 한국의 서예가 처한 상황을 꿰뚫어 보는 데에 이보다 더 좋은 화두도 쉽게 찾을 수 없을 것이다. 취석이 들고나온 '거침없이 쓰는 서예'는 한국 서예가 구현해야 할 시대정신이고, 한국의 서예를 진흥하는 하나의 유력한 대안이며, 이 시대의 젊은이들에게 전통 서예를 알리는 효과적인 묘안이라고 할 수 있다. 왜 그런가? '회귀원전(回歸原典)' 즉 원점으로 돌아가 다시 생각해 보자는 의미를 담고 있기 때문이다.

'거침없이 쓴다는 것'은 서예가 처음으로 하나의 예술로 인식될 때 그 '예술적 인식'을 잉태한 모태가 되는 발상이었다. 본래 문자를 쓰는 행위는 음성언어를 부호언어로 바꾸어 시간과 공간의 한계를 넘어 의사를 전달하고 보존하기 위한 것이 주목적이었다. 즉 순간적으로 사라져 버릴 말을 문자로 적어서 전달하고 보존하자는 취지가 바로 최초에 문자를 사용하여 글씨를 쓰기 시작한 동기인 것이다. 문자를 쓰기 시작하면서부터 원시시대의 초민(初民)들도 부지불각 중에 '이왕에 쓰는 글씨, 아름답게 써보자'는 생각을 했을 것이다. 그러나 당시에 그들이 원시적인 초기 문자를 쓰면서 '예술' 행위를 한다는 생각은 갖지 않았다. 중국에서 서예를 하나의 예술로 보는 시각이 형성된 것은 한(漢)나라 말기에 초서(草書)의 흥기와 함께 일어난 인식변화에 기인한다는 게 대부분 연구자들의 공통된 의견이다. 그리고 그러한 인식변화를 반영한 서론(書論)이 바로 한나라 말기의 학자인 채옹(蔡邕, 133~192)「필세론(筆勢論)」의 다음 구절이다.

> 서(書)라는 것은 풀어 놓는 것이다. 書를 하고자 한다면, 우선 마음(회포)을 풀어 놓음으로써 감정에 맡기고 성정을 자유롭게 해야 한다. 그렇게 한 연후에 글씨를 써야 한다.
> 書者, 散也. 欲書先散懷抱, 任情恣性, 然後書之. (『歷代書法論文選』, 臺灣華正書局, 1984, 5~6쪽)

채옹이 이러한 서론을 제시하기 전에 있었던 '書'에 대한 대표적인 정의는 전한(前漢) 시대의 학자인 허신(許愼, 30~124)이 지은 중국 최초의 자서(字書: 한자에 대한 해설서)인 『설문해자(說文解字)』에 나오는 "서(書)는 나타내는 것(著)이다. '聿'에서 뜻을 취하였고 '者'에서 소리를 취하였다. [書, 箸也. 從聿者聲]"라는 것이었다. 즉 '書'를 쓰는 행위를 통하여 뜻을 나타내는 서사행위 즉 음성언어를 문자언어로 바꿔 나타내는 행위로 본 것이다. 그런가 하면, 『설문해자』의 서문에서는 "대나무나 비단에 나타내는 것을 일컬어 '書'라고 한다. 書는 '같은 것'이다."라고 풀이함으로써 書란 사물의 의미나 형상을

문자를 통해 나타내는 행위라는 점을 보다 더 구체적으로 설명하였다. 여기서 말한 '같은 것이다'는 문자로 쓰는 것이 곧 그 물건과 같고, 동작과 같다는 뜻이다. 부연하자면, '冊床(책상)'이라고 '書'했다면 그 '書'는 곧 '冊床'이라는 사물과 같게(如) 나타낸 것이고(箸), '走(달릴 주)'라고 '書'했다면 '走'라는 글자는 '走(달리다)'라는 동작과 같게(如) 나타낸 것(箸)이라는 뜻이다. 이상과 같은 『설문해자』의 설명을 통해서 보자면 허신의 시대에는 書에 서사라는 실용적 의미만 부여하였을 뿐, '書'가 인간의 사상과 감정을 표현하는 예술행위가 될 수 있다는 인식은 아직 반영하지 못했음을 알 수 있다. 그러던 것이 채옹 때에 이르러 "書라는 것은 풀어 놓는 것이다. 書를 하고자 한다면, 우선 마음을 풀어 놓음으로써 감정에 맡기고 성정을 자유롭게 해야 한다."라고 말함으로써 書를 단순히 실용적 서사행위로만 보지 않고 '마음을 풀어 놓는 행위'로 보기 시작한 것이다. '마음을 풀어 놓는 행위'란 바로 書를 통하여 작가의 사상과 감정과 철학을 풀어내어 표현하는 것을 말하며, 그처럼 작가의 사상과 감정과 철학을 풀어내어 표현하는 활동이 바로 예술 활동이므로 채옹의 "서 산야(書, 散也)"라는 정의야말로 중국 역사상 처음으로 '書'를 하나의 예술 활동으로 인정한 정의라고 할 수 있는 것이다. 그렇다면 채옹은 書를 통해 어떻게 작가의 사상과 감정과 철학을 나타낼 수 있다는 생각을 하게 되었을까? 그는 다음과 같이 말했다.

> 글씨의 몸통(대체적인 조형)은 반드시 그 글자의 형태에 바탕을 두고서 때로는 앉아 있는 듯이, 혹은 걷는 듯이, 혹은 나는 듯이, 움직이는 듯이, 가는 듯이, 오는 듯이, 누워있는 듯이, 일어나 앉은 듯이, 다양한 형세를 취하며 때로는 근심하는 것 같은 기분이 들게도 하고, 때로는 기쁜 기분이 들게 쓰기도 한다. 마치 벌레가 나뭇잎은 갉아 먹은 듯이 자연스런 모양을 만들기도 하고, 때로는 날카로운 칼이나 긴 창과 같이 예리한 느낌이 들게도 하며, 때로는 강한 활이나 빳빳한 화살과 같은 느낌이 들게 쓰기도 한다. 물이나 불과 같게도 하고, 구름이나 안개같이, 혹은 해와 달과 같은 분위기와 형세를 띠게 하기도 한다. 어떤 방법으로 어떤 모양을 취하든 취할 수 있는 상(象)을 다 취한다면 가히 '書'의 진수를 얻었다고 할 수 있을 것이다.
> 爲書之體, 須入其形. 若坐若行, 若飛若動, 若往若來, 若臥若起, 若愁若喜, 若蟲食木葉, 若利劍長戈, 若強弓硬矢, 若水火, 若雲霧, 若日月. 縱橫有可象者, 方得謂之書矣. (『歷代書法論文選』, 臺灣華正書局, 1984, 5~6쪽.)

붓을 움직여 쓰는 글씨를 통하여 걷고, 날고, 기고, 누워있는 등 각종 형상을 표현할 수 있고 그런 형상을 통하여 작가의 사상과 감정과 철학과 미감을 표현할 수 있다는 것이다. 그래서 채옹의 이 발언은 서예를 중국 역사상 처음으로 예술로 인식한 서론으로 인정받고 있는 것이다. 그런데 사실 서예가 가진 이러한 형상성을 간파한 서론는 채옹보다 앞선 인물인 최원(崔瑗, 77~142)이 이미 제시한 바 있다. 최원은 그의 저술 「초서세(草書勢)」에서 다음과 같이 말했다.

초서의 법은 대개 간략성에 있다. 때에 맞추어 뜻을 전달하고자 하였기 때문에 급히 쓰는 글에 두

루두루 많이 사용되어 시간과 힘을 아낄 수 있었다. … 초서는 초서 나름의 규범과 정해진 모양이 있다. 네모이면서도 기역자 자(尺)에 딱히 들어맞는 고정적인 네모가 아니며, 둥글면서도 컴퍼스에 정확히 들어맞는 원은 아니다. 왼편은 눌러주고 오른편은 들춰서 바라보면 마치 기운 것 같다가도 우뚝 선 모습은 발돋움한 것 같다. 길짐승이 기는 듯, 날짐승이 멈칫거리는 것 같아서 뜻은 날거나 이동하는 데 있으면서도 아직 날거나 이동하지 않은 모습이며, 마치 토끼가 놀라 달아나려 하나 아직 달리는 것은 아니고, 때로는 검은 점들이 마치 연이어 꿰어진 구슬과 같아서 떼어 놓아도 흩어지지 않는 모습이다. 쌓인 노기(怒氣)를 떨쳐내는 모습이기도 하여 마음을 편안하게 한 다음에야 모양이 더 기이해진다. 때로는 능멸하듯이 깊기도 하고, 두려울 만큼 전율을 느끼기도 하며, 높은 데 올라 위험한 곳을 굽어보는 것 같기도 하다. 곁에 붙은 점은 마치 당랑(螳螂: 사마귀)이 나뭇가지를 안고 있는 것 같다. 붓을 멈춰 필세(筆勢)를 거두어들여도 남은 기세는 여전히 실처럼 이어진다. 마치 산벌(山蜂)이 독을 쏘듯이 틈새를 보아 기회를 잡고, 뱀이 구멍으로 들어가듯 머리는 보이지 않는데 아직 꼬리는 끌고 있다. 이러한 까닭에 멀리서 초서를 바라보면 그 깊은 모습은 물가에 머무르거나 물가를 향해 치닫는 것 같은데 나아가 자세히 살펴보면 한 획도 그 자리에서 다른 곳으로 옮겨서는 안 될 만큼 꽉 짜인 모습이다. 초서의 미세한 부분과 요긴하고 오묘한 부분은 그때그때 상황에 따라 형성되는 것이니 대략을 들어 비교해 보면 그런대로 볼만한 글씨를 쓸 수 있을 것이다.

觀其法象, 俯仰有儀 ; 方不中矩, 圓不中規. 抑左揚右, 望之若欹. 兀若疎崎, 獸跂鳥跱, 志在飛移 ; 狡兔暴駭, 將奔未馳. 或黝黕點丶, 狀似連珠 ; 絶而不離. 畜怒拂鬱, 放逸後奇. 或淩邃惴栗, 若據高臨危, 旁點邪附, 似螳螂而抱枝. 絶筆收勢, 餘綖糾結 ; 若山蜂施毒, 看隙緣巇 ; 騰蛇赴穴, 頭沒尾垂. 是故遠而望之, 漼焉若注岸奔涯 ; 就而察之, 一畫不可移, 幾微要妙, 臨時從宜. 略擧大較, 仿佛若斯. (『歷代書法論文選』16쪽 崔瑗의 「草書勢」는 衛恒이 정리한 『四體書勢』 안에 편입되어 있음)

최원의 「초서세(草書勢)」는 중국 최초의 서론(書論) 문장으로서 최원과 채옹의 나이 차이만으로 보자면 최원의 「초서세」가 채옹의 「필론」보다 약 55년 앞서 나왔다고 할 수 있다. 따라서 최원의 이 「초서세」에 더 주목할 필요가 있다.

취석이 들고 나온 '거침없이 쓰는 서예'가 바로 최원이 「초서세」에서 말한 각종 형상성을 표현한 서예이다. 서예를 예술로 인정한 최초의 인물이라고 할 수 있는 최원은 서예가 추구할 예술성을 거침없이 씀으로써 "네모이면서도 기역자 자(尺)에 딱 들어맞는 고정적인 네모가 아니고, 둥글면서도 컴퍼스에 정확히 들어맞는 원은 아니며, 기울어진 것 같으면서도 똑바로 우뚝 서 있으며, 길짐승이 기는 것 같기도 하고 날짐승이 멈칫거리는 것 같기도 한" 형상을 표현하는 것으로 설명한 것이다. 취석 송하진의 '거침없이 쓰는 서예'는 바로 최원이 말한 "네모이면서도 기역자 자(尺)에 딱 들어맞는 고정적인 네모가 아니고, 둥글면서도 컴퍼스에 정확히 들어맞는 원은 아닌" 자유분방한 취석만의 형상을 추구하는 서예이다.

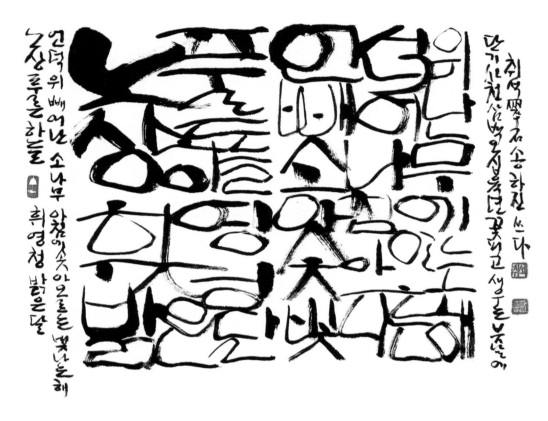

**취석 송하진의 '거침없이 쓰는 서예' ②**
노상 푸른 하늘, 휘영청 밝은 달, 언덕 위에 빼어난 소나무, 아침에 솟아오르는 빛나는 해

취석은 서법의 법이 가진 의미와 가치를 중시하면서도 우선은 이처럼 '거침없이 쓰는 서예'를 써보자는 생각으로 붓을 휘둘렀다. 필법을 무시해서도 아니고 필법을 몰라서도 아니다. 이 시대의 시대정신으로 서예를 해방하기 위해서 '거침없이 쓰는 서예'를 들고나왔다. 서예의 주요 소재이자 매체인 한자를 전면 폐지하다시피 하여 국민 대다수가 한자를 알지 못하는 데에다가, 컴퓨터의 보급으로 인해 일상의 필기 생활에서 붓은커녕 연필이나 볼펜도 거의 사용하지 않고 자판을 두드리는 시대를 사는 사람들 앞에서 서예의 명맥을 이어가는 것도 버거워서 힘들고 외롭고 서러운 서예가들을 다시 또 서법의 법으로 얽어매고, 규범으로 짓누르고, 스승의 가르침으로 인해 주눅 들게 하고, 그런 가운데 딱따구리가 제집 무너지는 줄 모르고 나무 쪼아대듯이 서로 쪼아대고, 이렇게 해서는 서예의 미래는 없다는 절박한 심정에서 원래의 서예 즉 최원이 애초에 서예에 부여한 예술성 그 자체로 돌아가 '걷듯이, 기듯이, 날듯이' 거침없이 형상을 추구해 보자는 의미에서 송하진은 '거침없이 쓰는 서예'를 들고 나선 것이다.

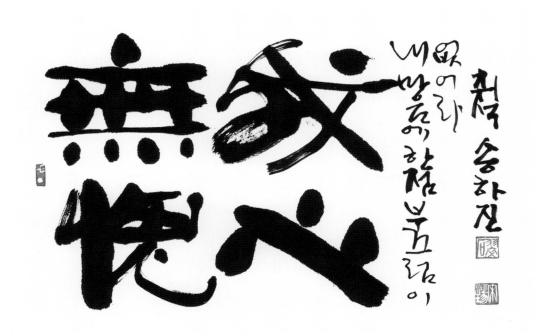

**취석 송하진의 '거침없이 쓰는 서예' ③**
無愧我心  내 마음에 대해 한 점의 부끄러움이 없어라

필자가 지금까지 많은 연구자들의 견해와 조금 달리 채옹보다 앞서 최원이 중국서예사상 최초로 서예를 하나의 예술로 인식한 인물이었다고 한 데에 이어, 이 시대에 서예를 살리기 위해 '거침없이 쓰는 서예'를 추구하는 취석 서예의 의미를 채옹보다는 최원의 발언에서 찾으려고 하는 데에는 그만한 이유가 있다. 앞서 인용한 채옹의「필세론」은 다음과 같은 문장으로 이어진다.

만약 급하게 일에 쫓긴다면 비록 유명한 붓(중산의 토끼털로 만든 붓)을 사용한다고 하더라도 좋은 글씨를 쓸 수 없을 것이다. 書를 할 때는 우선 말없이 앉아서 생각을 고요히 다듬고 내 마음이 가는 대로 붓이 따라가야 한다. 말을 하지 말며 숨이 차지 않아야 하며 정신을 가다듬고 가라앉혀서 마치 지존을 마주 대한 것 같은 자세를 취한다면 글씨가 잘 써지지 않을 수 없을 것이다.
若迫於事, 雖中山兔毫, 不能佳也. 夫書, 先默坐靜思, 隨意所適, 言不出口, 氣不盈息, 沉密神彩, 如對至尊, 則無不善矣. (『歷代書法論文選』, 臺灣 華正書局, 1984, 5~6쪽

규범성을 무척 강조하는 서론이다. 유가의 수신(修身)사상과 윤리의식에 바탕을 두고 있는 서예이론이다. 최원에 의해 제기된 자유분방한 '거침없이 쓴 서예'가 50년 후 채옹의 시대에 이르러 오히려 "말없이 앉아서 생각을 고요히 다듬고[默坐靜思], 입 밖으로 말을 내지 않으며[言不出口], 숨이 차지

않도록 하며[氣不盈息], 정신을 가라앉혀 가다듬어서[沉密神彩], 마치 지존을 대한 듯이[如對至尊] 근엄하게" 수양해야 하는 수신성(修身性)과 함양성(涵養性)을 강조하는 서예를 추구하는 방향으로 변화하게 된 것이다. 물론, 이처럼 수신성(修身性)과 함양성(涵養性)을 강조하는 서예이론은 무척 중요하고, 이런 서론과 서론의 실천으로 인하여 한자문화권의 서예가 서양의 여타 예술과 다른 특별한 의미를 갖게 된 것 또한 사실이다. 서예에 이런 수신성(修身性)과 함양성(涵養性)과 더 나아가 서권기(書卷氣)와 문자향(文字香)이 있었기 때문에 서예가 여타 예술과 다른 독특한 깊이와 청정성과 해탈성 등을 갖게 된 것도 인정해야 한다. 아울러, 서예가 가진 그러한 고격의 예술성을 보전하고 발양해야 함도 잊지 말아야 한다.

그런데 지금 우리 한국서단이 서예가 가진 그런 고격의 예술성, 즉 수신성(修身性)과 함양성(涵養性)과 서권기(書卷氣)와 문자향(文字香)을 갖춘 서예만을 고집한다면 거기에는 문제가 있다. 물론, 그런 고격의 서예를 지향할 서예가는 말없이 그런 고격을 지향해야 한다. 그런 지고한 의식의 서예가가 있다면 힘찬 박수를 보내서 응원해야 한다. 그러나 그런 고격만으로 서예를 지키고 진흥하기에는 우리 사회와 서예 사이의 간격이 너무 멀다. 한국서예사상 최고의 서예가로 추앙받는 추사 김정희 선생의 이름 정도야 들어서라도 알겠지만 과연 우리 국민 가운데 추사 선생의 서예세계가 함유하고 있는 한없이 깊고 높은 격조를 이해할 수 있는 사람이 몇이나 될까? '천하제일' 소동파(蘇東坡)의 문장과 시와 서예와 그림이 융합 일치하는 그 한 가운데에서 발산되는 청정성과 해탈성과 선취(禪趣)와 법열(法悅)을 느낄 수 있는 사람이 몇이나 될까? 이 시대의 한국 사회에서 추사와 동파의 격조를 들어 서예를 설명하고, 그런 설명을 통해 서예에 대한 인식을 전환함으로써 서예진흥을 꾀하려는 생각이나 시도는 너무 요원하다 못해 무망하다. 이런 무망함 때문에 이 시대를 사는 우리는 추사와 동파뿐 아니라, 한국이나 중국의 서예사에 빛나는 대가 명필들의 작품도 서예이론도 잠시 접어두고 서예에 처음으로 예술성을 부여한 최원의 시대로 '회귀원전(回歸原典)'하여 서예를 예술로 인식하던 초민들이 하던 것처럼 그저 '거침없이 씀으로써' 일단 흥미로운 형상성을 추구해 보자는 생각을 할 필요가 있게 된 것이다. 그리고 그렇게 해야 할 필요성을 과거의 이력과 서예에 대한 깊은 관심을 통해 누구보다도 절실하게 느낀 취석 송하진이 한국 서단을 향해 우선은 서법의 법이 주는 구속을 모른 체 접어두고, 규범도 벗어놓고, 스승의 엄한 가르침으로 바짝 들었던 주눅도 떨쳐 버리고, 남녀노소의 차별이나 많이 배운 자와 덜 배운 자의 차별도 없이 '거침없이 쓰는 서예'를 즐기는 분위기부터 형성해 보자며 자신의 작품을 들고서 앞장서 전시장으로 나선 것이다. 그렇게 하는 것이 딱따구리에 의해 고목이 쓰러지는 재앙을 막는 길이라는 생각을 했기에 그런 용기를 낸 것이다.

한국 서단은 더 이상 허세를 부려서는 안 된다. 정직해야 한다. '거침없이 쓰는 서예'란 바로 정직한 서예를 이름이다. 취석 송하진은 남이 뭐라 하던 자신에게 충실하며 자기중심을 잡고 자기감정과 자기철학을 표현하고 실천하며 정직한 마음으로 글씨를 쓴다. 그래서 취석의 서예는 더더욱 '거침없이 쓰는 서예'이다. 국민 대다수가 서예의 진정한 매력을 모르는 상황에서 아니 서예의 가치를 부정하고 오히려 서예를 도태되어 마땅한 구시대의 유산 정도로 인식하고 있는 상황에서 거짓으로 서예를 포장하

려 들어서는 국민으로부터 더 큰 실망을 사게 될 것이다. 서예의 격조를 스스로 알지도 느끼지도 못한 상태에서 서예를 지극히 고고한 예술이라며 허풍을 떨고 자신이야말로 그런 서예의 도를 깨우친 도사인 양 행세하는 사기꾼 서예가도 사라져야 하고, 답답한 꽁생원의 글씨를 착하고 정직한 서예로 내세우는 어리석은 짓도 거둬들여야 하며, 세계적 작가를 꿈꾼다는 허상에 사로잡혀 서예를 서양미술의 한 장르인 것처럼 해석하여 기괴한 작품을 선보인 작가들도 각성해야 하고, 심사를 받아야 할 수준의 졸렬한 서예가가 부당한 방법으로 상을 타고 심사위원이 되어 거드름을 빼는 일도 더 이상 일어나서는 안 된다. 그저 각자가 흥이 일고, 기가 동하고, 정이 끓어오르는 그대로 '거침없이 쓰는 서예'를 정직하게 해야 한다. 작품의 법도를 따지고 격조를 따지는 일이야 서예가 웬만큼 살아난 다음에 하자. 서예가 웬만큼 살아난 다음엔 자연스럽게 법과 격조에 따라 작품이 평가되는 결과가 나오게 될 것이다. 그때가 되면 정직하고 솔직하게 '거침없이 쓴 글씨'는 누가 뭐래도 '그 사람의 글씨'라는 평가를 받게 될 것이다. '거침없이 쓴' '그 사람'은 과연 누구인가? 정직한 사람이다. 순수한 흥이 넘쳤던 사람이다. 따뜻한 정이 가득했던 사람이다. 법열을 느끼는 스님만큼이나 격조가 높은 사람이다. 단지 정직한 마음으로 거침없이 쓰다 보면 누구라도 언젠가는 그 사람만의 가치를 드러낸 그 사람의 글씨를 쓰게 되고, 그 사람의 서체를 갖게 될 것이다. '서여기인(書如其人)'이니 말이다. 취석 송하진의 글씨도 그러할 것이다. 취석은 지금 거침없이 그저 흥과 열정에 겨워 쓰고 있다. 지금 쓴 글씨에 대한 평가는 자연스럽게 뒤에 따라 나오게 될 것이라고 생각하며 담담한 마음으로 붓을 휘두르고 있는 것이다.

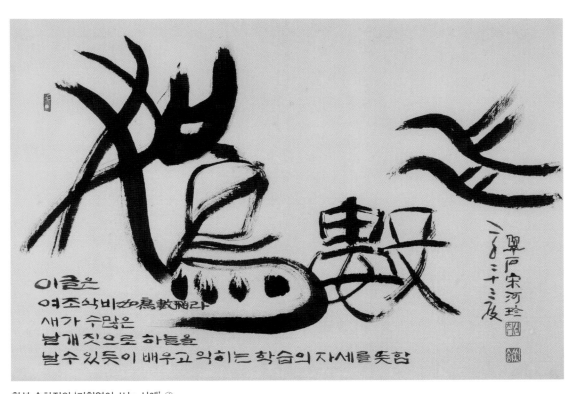

**취석 송하진의 '거침없이 쓰는 서예' ④**
如鳥數飛 마치 작은 새가 자주 날갯짓을 하듯이

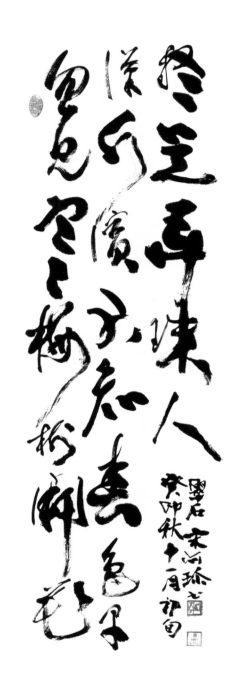

IV.

　취석의 거침없이 쓰는 서예는 정직이고 질박이다. '티' 내지 않음이다. 법서(法書) 운운하며 티를 내는 유법(有法)도 아니다. 그렇다고 해서 무법(無法)인 것도 아니다. 취석의 글씨에는 목유이염(目濡耳染)의 눈썰미로부터 자리 잡은 허술한 듯 탄탄한 기초가 있다. 목유이염! 참 무서운 말이다. '눈에 젖고 귀에 물든다'는 뜻이다. 취석은 한문과 서예를 업(業)으로 삼는 집안에서 태어나 유년기, 청년기, 성장하는 내내 거의 매일같이 한문과 서예를 보고 들었다. 그렇다고 해서 집안의 어른 특히, 부모님으로부터 정식 커리큘럼을 따라 배운 것은 아니다. 그저 한문과 서예가 생활 속에서 눈에 젖고 귀에 물들어왔을 뿐이다. 실은, 이런 목유이염이 무서운 저력이다. 목유이염으로 형성된 저력은 평소엔 전혀 관심이 없었는데 다 성장한 후에 어느 날 문득 관심을 가지고 배우기 시작한 '배운 서예'와는 다른 힘을 갖는다. '배운 서예'가 '어떻게 쓰지?'하는 조바심으로부터 시작하여 반복되는 훈련을 통해 차츰 익숙해짐으로써 자신감을 갖게 되는 서예라면, 목유이염의 서예는 요즈음 젊은이들이 잘 사용하는 말로 하자면 그야말로 '근자감'의 서예이다. 근자감, 즉 '근거 없는 자신감'이라는 뜻이다. 자신감을 가져야 할 특별한 이유가 없음에도 언제부터인가 이미 자신감에 젖어있는 그런 자신감이 바로 '근자감'이다. 그러므로 '근자감의 서예'란 시간표대로 시간에 맞춰 정해진 커리큘럼에 따라 배운 서예가 아니기 때문에 자신감을 가질 하등의 이유가 없음에도 불구하고 붓만 손에 들려주면 엄청난 자신감을 가지고 거침없이 휘저어 쓰는 서예를 이름이다. 이에 비해, 배운 서예는 웬만큼 자신감을 갖게 된 후에도 붓을 들면 여전히 긴장되어 다소간에 떨리는 마음으로 쓰는 서예이다. 취석의 서예는 단 한 번도 '입학' 세레모니를 하고서 배운 서예가 아니지만 '눈썰미'와 '귀 밝음'으로 보고 듣는 과정을 통해 '근자감'이 충만해진 서예이다. 그래서 지금 취석은 거침없는 쓰는 서예를 즐기고 있는 것이다.

　취석의 이러한 거침없이 쓰는 서예에 대해서 뜻을 달리하고 불편하게 여기는 사람도 있을 수 있다. 그렇다면 나는 그런 사람들을 향해 이렇게 묻고 싶다. 지금이야말로 '거침없이 쓰는 서예'를 통해서 국민들의 가슴에 '아직 서예는 살아 있다'는 인식을 환기시켜 주

**취석 송하진의 '거침없이 쓰는 서예' ⑤**
忽見寒梅樹, 開花漢水濱. 不知春色早, 疑是弄珠人.
홀연히 매화나무를 보니 한수 물가에서 꽃을 피웠구나. 봄빛이 일찌감치 찾아온 줄을 모르고, 구슬 가지고 노는 사람인 줄 알았다네. (王適의 시)
취석은 '목유이염'으로 서예를 배웠기 때문에 취석의 글씨에는 부친 강암의 필세가 은연중에 들어 있다.

고, 어리고 젊은 학생들에게 '어라! 서예 저거 재밌겠다'라는 생각을 갖게 해야 할 때가 아니냐고? 그리고 또 묻겠다. 서법의 법으로 얽어매고, 규범으로 짓누르고, 스승의 가르침으로 인해 주눅 듦으로 인해 오히려 생기가 꺾이고 활로가 막혀버린 서예에 어떻게 해서든 생기를 불어 넣어보자는 몸부림에 다름 아닌 각오로 들고나온 이 '거침없이 쓰는 서예'에 대해 다시 법, 전통, 규범 운운하며 불편함을 표현한다면 그야말로 제집 사라지는 줄 모르고 나무를 쪼아대는 딱따구리 아니고 무엇이냐고? 한국서예계의 초라한 현실 앞에서 일단은 편한 마음으로 누구라도 붓을 잡을 생각을 하게 하자는 의도에서 들고 전시장으로 나온 취석의 '거침없이 쓰는 서예'에 대해 다시 법, 도, 예, 격, 서권기, 문자향 등의 프레임을 들이대어 소아적 분별심으로 시비를 가리려 든다면 제집 파먹고 있는 딱따구리가 아니고 무엇이겠는가 말이다. 더욱이 취석의 '거침없이 쓰는 서예'는 단지 거침없이 쓰기만을 강조하는 서예가 아니

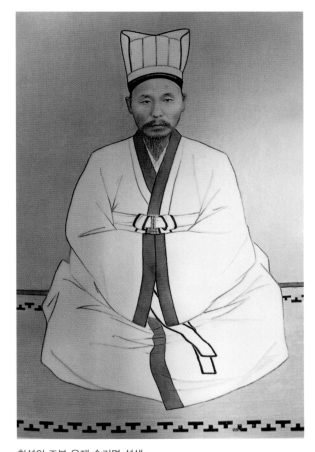

**취석의 조부 유재 송기면 선생**
유재 선생은 글씨보다는 문장이 더 뛰어났고, 문장보다는 행실이 더 뛰어났기에 사람들은 유재를 "필불여문(筆不如文) 문불여행(文不如行)"이라는 말로 칭송했다.

다. 그 안에 '목유이염'으로 다진 법이 녹아들어 있고 격이 배어있는 서예이다. 그리고 무엇보다도 대중들에게 다가가서 서예의 예술미를 함께 누리고자 하는 취석의 따뜻한 마음이 스며 있다.

　사실은 서예의 '법(法)'과 서도의 '도(道)'와 서예의 '예(藝)'에 있어서도 취석 송하진만큼 이해력이 깊은 사람이 많지 않을 것이다. 다른 지방에서도 쓰는 말인지는 모르나 전라도 지역에서 사용하는 말 중에는 '앉은 출입'이라는 말이 있다. '출입'의 원래 의미는 출입문 같은 것을 '드나들다'는 것인데, 문화계, 학계, 재계 등의 '계(界)'에 적용되면 그 분야를 드나들며 그 분야 사람들과 교유한다는 의미로 쓰인다. 이때의 출입은 행세와 거의 비슷한 말이다. 따라서 '앉은 출입'은 몸소 나돌아다니며 사계(斯界)의 사람들과 교유하지 않더라도 집안에 찾아오는 사계 사람들로 인하여 자기 집에 앉아서 교유를 쌓게 되는 것을 전라도에서는 '앉은 출입'이라고 하는 것이다. 취석의 집안은 부나 권세로 세도를 부릴만한 집안은 결코 아니었으나 맑은 정신을 가진 선비 집안으로 널리 알려져 있었다. 조부 유재(裕齋) 송기면(宋基冕, 1882~1956) 선생에 대해서는 당시에 인품으로는 한강 이남에서는 최고라는 평이 있을 정도였다.

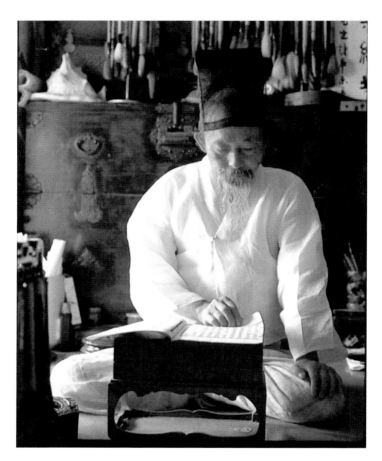

**취석의 부친 강암 송성용 선생**
강암은 평생 한복을 입고 보발(保髮)하며 우리의 민족정기를 지키려 노력하였다. 전·
예·해·행·초 5체를 두루 잘 썼으며, 매·란·국·죽 4군자는 물론, 소나무, 연꽃, 파초 등
에 이르기까지 각종 소재의 문인화를 광복 이후 한국 서단에서 가장 잘 그린 서예가
라는 평가를 받고 있다.

그런 청한한 집안이었기 때문에 취석의 집에는 취석이 어렸을 적부터 청한한 선비들이 많이 찾아왔고, 또 청빈과 청한을 배우고자 하는 인사들이 적잖이 찾아왔다. 전라도 지역의 유명 선비들은 물론 경향 각지의 인사들이 찾아왔다. 1960년대 후반 이후 취석의 부친 강암(剛菴) 송성용(宋成鏞, 1913~1999) 선생이 서예가로서 전국적인 명성을 얻으면서부터는 정치인으로는 김대중 전 대통령을 비롯하여, 학자와 문인으로는 임창순, 김동리, 송지영, 정한숙, 김상옥, 서정주 등이 취석의 전주 집에 자주 다녀갔고, 화가로는 허건, 조방원, 서세옥, 김기창, 장우성, 민경갑, 나상목, 송계일, 정승섭 등 많은 화가들이 강암의 묵

죽에 각별한 관심을 가지고 자주 들렀으며, 악필의 서예가 황욱도 들렀다. 국악인으로는 김소희, 오정숙 등이 다녀가기도 했다. 취석은 앉은 자리에서 이 분들을 만날 수 있었고, 그 만남이 이어져 교류하는 차원에 이르게 되었다. 물론 서예계의 유명 작가들과는 더더욱 많은 만남의 기회가 있었다. 이리하여 취석은 직업은 비록 고위공무원이고 정치인이었지만 실지로 출입이 많았던 곳은 인문학계, 서화계, 국악계 등 문화계였다. 이런 '앉은 출입'과 앉은 출입이 바탕이 된 직접 교류를 통해 취석은 인문학과 서화 등에 대한 지식도 넓히고 대가들과의 대화를 통해 그들 학자와 예술가들의 사유와 고뇌를 간접경험하기도 하였다. 이것은 취석이 가진 매우 큰 재산이다. 아무나 가질 수 없는 소중한 재산이다. 취석에게는 이런 재산이 있기 때문에 법이 아니어도 좋고 전통이 아니어도 좋으니 우선 내가 좋아하는 대로 거침없이 써보자는 생각이 자연스럽게 발동한 것이다. 따라서 이런 취석에게 다시 법이나 전통을 들이대야 할 이유가 없다.

추사 김정희 이후, 서예에서 그토록 강조하는 서권기(書卷氣)와 문자향(文字香)으로 말해도 취석 송하진을 따를 만한 사람이 그다지 많지 않다. 주지하다시피 서권기와 문자향은 책을 읽음으로써 몸에 배인 인문학의 향기를 이르는 말이다. 서권기, 문자향 즉 인문학의 향기는 예술작품 특히 서예의 격조를 높이는 데에 절대적인 역할을 하는 요소이다. 서권기, 문자향이 있느냐 없느냐 혹은 풍부한지 적은지에 따라 이른바 '쟁이'의 작품인지 예술가의 작품인지가 판가름 난다. 그러므로 서권기와 문자향은 서예를 하는 사람으로서는 절대 홀시할 수 없는 요소이다. 그런데 이 서권기와 문자향은 달리 형성되는 게 아니라 독서를 통해서 형성된다. 그래서 서권기 문자향, 즉 서권(책)의 기운이고 문자(책)의 향기인 것이다.

취석 송하진은 뭐든지 읽는 사람이다. 대단한 독서력을 가진 인물이다. 도지사 재직시절, 아마도 전국의 도지사 중에 취석 송하진 지사만큼 많은 독서를 한 사람도 찾기가 쉽지 않을 것이다. 게다가 취석은 착실히 연구하고 꼬박꼬박 논문을 써서 정식으로 박사학위를 받은 행정학 분야 전문 학자이다. 요즈음은 대학이 하도 흔하다 보니 요즘 대학생에 대해서도 이런 말을 적용할 수 있을지 모르겠으나 2000년대까지만 해도 "대학 교문만 들어갔다 나와도 대학 교문조차 안 들어가 본 사람과는 확연히 차이가 있다."는 말이 있었고, 대부분의 사람들이 이 점을 인정했다. 대학은 그만큼 문화 전염력이 강한 곳이다. 대학의 학부가 이러할진대 하물며 박사학위는 새삼 말할 필요가 없다. 머리를 싸매고 박사학위 논문을 쓰고 수차례의 까다로운 심사를 거쳐 마침내 학위를 취득한 사람과 그런 경험을 해보지 못한 사람은 그 전공분야가 무엇이든 간에 서권기와 문자향 면에서 많은 차이가 있다. 취석의 박사학위는 취석의 몸에 밴 서권기와 문자향의 상당 부분을 대변한다고 할 수 있다. 취석의 독서는 학위취득으로 그친 게 아니라, 저술로도 이어졌다. 그의 저서 『정책 성공과 실패의 대위법』은 한국정책학회로부터 학술상을 수상하기도 했다. 독서가 평생의 습관이 되어버린 취석은 뭐든지 읽는 사람이다. 국내에서 나온 서예 관련 논문은 대부분 섭렵했다. 현재 한국 서예계의 서예가 중에 서예 관련 논문의 제목이라도 읽으려고 하는 사람이 과연 몇이나 될까? 해마다 한국서예학회를 중심으로 서예 관련 연구논문이 수십 편씩 학계에 보고되어도 서예가들은 이런 논문들을 읽지 않는 경우가 대부분이다. 심지어는 "글씨는 붓을 든 손으로 쓰는 것이지 입이나 글로 쓰는 게 아니다."라며 서예학 연구 무용론을 제기하는 사람도 있다. 그런데 취석은 다르다. 서예 관련 논문도 읽고, 저서도 읽고, 평론도 읽는다. 우리나라 서예학계에서 연구력이 있는 학자들의 면면을 누구보다도 훤히 꿰고 있다. 췌언(贅言)이지만 필자가 현재 「중앙일보」에 서예작품을 곁들여 연재하고 있는 「필향만리」를 단 한 회도 빠뜨리지 않고 읽은 성실한 독서인이 바로 취석 송하진이다. 이처럼 독서를 통해 누구보다도 서권기와 문자향이 탄탄히 다진 취석이기 때문에 취석은 자신감을 가지고 '거침없이 쓰는 서예'를 시원하게 써내고 있는 것이다.

취석의 서권기와 문자향을 말하면서 또 한 가지 빠뜨릴 수 없는 중요한 점이 있다. 바로 취석 송하진은 문단에 정식으로 등단한 시인이라는 점이다. 이미 『모악(母岳)에 머물다』와 『느티나무는 힘이 세다』라는 제목의 시집 두 권을 출간하였다. 취석의 시 두 수를 보기로 한다.

**취석 송하진의 '거침없이 쓰는 서예' ⑥**
金時習 先生 語 存心 / 邵康節 語
김시습 선생의 存心의 철학과 소강절의 以物觀物의 철학을 간파하고서 쓴 작품. 취석의 독서력을 확인할 수 있는 작품이다.

강가에 서서

흐르는 강물을 바라본다
저 들판을 지나온
바람과 함께
강물을 바라본다.
이렇게 서 있는 내내
흐르는 강물을
바라보고 있는 것이다.

흐름을 지켜보는 일
흐름에 실려 가는 일
그렇게 흘러가는 일

강가에 서서
흐르는 강물을 바라본다.

관조의 시이다. 허덕이지 않는 마음이 담겨 있다. 평화로 다가오는 시이다. 다시 한 수를 보자.

벽과 문

하늘은 오늘도 그냥 열려 있다
삼라만상이 아직은 무사하다

벽 앞에 서본다
벽 어디엔가 문이 있다
문이 없는 벽은 이미 벽이 아니다
벽이 없는 문도 문이 아니다
우리는 벽을 위하여 벽을 쌓는 것이 아니라
문을 위하여 벽을 쌓는 것이다
오늘도 우리는 문을 만들기 위하여 벽을 쌓고 있다.

깊은 깨달음을 주는 시이다. 일상으로 여닫는 문의 의미를 문에서 찾는 게 아니라 오히려 벽에서 찾고 있다. 멈춤이 없는 흐름이 어디 있으랴! 비움이 없는 채움이 또한 어디에 있으랴! 이만한 시심(詩心), 이만한 각성(覺醒)이면 붓을 들어 거침없이 쓰는 서예를 할 만하지 않은가!

V.

취석 송하진의 서예는 신음(呻吟)이다. 신음의 사전적 의미는 "인간이나 동물이 신체적인 조절이나 감당이 어려워 내는 소리"이다. 중국 명나라 때 유학자 여곤(呂坤, 1536~1618)은 자신의 생활과 철학과 사상을 담은 『신음어(呻吟語)』라는 저서를 남겼다. 여곤은 저서 『신음어』의 서문에서 신음어를 '병이 들었을 때 아파서 하는 앓는 소리'라고 정의했는데, 그가 사용한 신음어의 뜻은 정신적 아픔 즉 '자신의 잘못을 고치지 못해 반복되는 반성과 그에 따른 괴로운 아픔을 한탄하는 말'이라고 할 수 있다. 여곤의 장남 지외(知畏)의 발문에 의하면 "집 안에 있을 때는 물론, 관청에서 바쁘게 일하면서, 또는 말을 타고 먼 길을 가는 도중, 병상에 누웠을 때, 그리고 자다가도 갑자기 눈을 떠 무엇인가 느끼는 것이

있으면 기록한 것으로서 이 기록은 50여 년 동안 이어졌다."고 했다.

　취석 송하진도 이번 전시 작품을 여곤이 신음하듯이 써서 마련하였다. 40여 년 동안 바쁜 관직에 있으면서도 늘 생각해 두었던 필획과 결자와 장법, 그리고 쓰고 싶은 말들을 모아서 썼고, 광역 단체장으로서 집무실의 한편에 자그마한 서탁을 놓고서 문득 생각나는 바가 있으면 붓을 들어 써 두었던 것들도 챙겼다. 퇴직한 후에는 한가한 마음으로 쓰기도 했지만, 한편으로는 주변으로부터 이런저런 이야기를 들으며 또 문득 떠오르는 바가 있으면 붓을 들어 노도처럼 붓을 휘두르기도 했다. 자다가 일어나 쓰기도 하고, 아침 일찍 산책을 나왔다가 문득 산책을 접고 서실로 돌아가서 쓰기도 했다. 그러므로 취석의 서예작품을 들여다보면 취석의 생각을 읽을 수 있다. 취석의 삶이 보인다. 취석의 기쁨이 들어 있기도 하고 취석의 분노가 서려 있기도 하다. 취석의 청정심, 취석의 도량, 취석의 인정, 취석의 해학과 초탈이 신음으로 들어 있다. 그런데 그런 신음들이 그저 순수한 신음일 뿐 꾸밈이 없다. 마냥 평범한 사람의 신음일 뿐 학자연(學者然), 시인연(詩人然), 예술가연(藝術家然) 하는 신음이 아니다. 시장연(市長然), 도지사연(道知事然) 하는 신음은 더욱 아니다. 밝은 눈으로 현실을 보고, 맑은 마음으로 고전 속의 시문을 통해서 혹은 이 시대의 시문을 통해서 눈에 보이는 현실의 문제를 서예로 풀어보자는 의미의 진솔한 신음이다. 취석의 이러한 신음은 명나라 말기에 문단 혁신운동을 주도한 공안파(公安派)의 문예이론과도 상통한다.

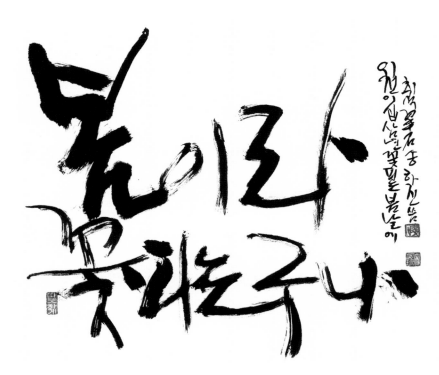

**취석의 '거침없이 쓴 서예' ⑦**
봄이라 꽃피는구나.
취석의 서예는 평소에 앓는 소리, 즉 평소의 신음으로부터 나온 것이다. 그러나, 취석의 신음은 앓는 티를 내지 않는 신음이다. 소박하고 진솔한 신음이다.

중국 명나라 때의 문예 전반의 흐름은 문학이 주도했다. 명나라 초기는 막 이민족인 몽고의 원나라를 몰아내고 다시 한족의 나라를 세운 시기이기 때문에 한족의 문화를 복고하고자 하는 의지가 강하게 표출되어 의고주의 내지는 복고주의가 크게 성하였다. 그러다가 조정이 안정되고 황권이 바로 서자 황제를 칭송하는 궁정문학인 '대각체(臺閣體)' 문학이 크게 성했다. 당연히 미사여구로 황제를 찬양할 뿐 생명력이 부족한 시가 양산되었다. 이에, 대각체에서 벗어나 정통의 문인 시풍을 되살리려는 운동이 전칠자(前七子) 그룹 7명의 주도 아래를 진행되었다. 이들은 '문필진한(文必秦漢) 시필성당(詩筆盛唐)' 즉 '문장은 반드시 진나라 한나라 시기의 문풍을 본받고, 시는 성당시대의 시를 본받자'는 주장을 폈다. 그러나 이들은 비록 대각체의 미려하기만 할 뿐 생명력이 없는 시풍을 씻어내는 데에는 공헌을 했지만, 의고주의를 표방하다보니 역시 답습의 폐해를 낳았다. 이에, 당나라 때의 시에 비해 훨씬 개성이 강하고 창의적인 시를 쓴 송나라의 시를 본받아 쓰자는 종송파(宗宋派) 시인 그룹이 등장했다. 그러나 이들이 특별한 문학적 성과를 창출하지 못하자 다시 의고적인 시풍이 이른바 '후칠자(後七子)'를 중심으로 전개되었다. 그런데 이 무렵 명나라 학계에 큰 변화가 일어났다. 주자학(朱子學)에 대응하여 양명학(陽明學)이 대두한 것이다. 아주 초보적으로 간단하게 말하자면, 주자학이 천명(天命)을 중시하여 하늘이 내게 부여한 운명대로 살아야 함을 강조한 학문이라면 양명학은 인심(人心)을 강조하여 마음먹기에 따라서 천명을 바꿀 수도 있다고 생각하는 학문이다. 주자학이 천자는 천명을 타고났으니 천자를 통해 천명을 들어야 함을 강조하는 편이라면, 양명학은 운명으로 정해진 것은 없으니 나 또한 마음먹기에 따라 왕후장상(王侯將相)이 될 수 있다는 생각을 가능하게 하는 학문이다. 이러한 양명학의 영향으로 적극적인 양명학파들, 이른바 양명학의 좌파들은 운명론적 기존 질서를 무시하고 새로운 문화적 혁명을 꿈꾸었다. 당연히 대각체 문학이나 의고주의 문학에 반기를 들게 되었는데 이러한 양명학의 좌파 계열 문학인 그룹의 대표적인 인물이 원종도(袁宗道)·굉도(宏道)·중도(中道) 3형제이다. 이들의 출신지가 호북성(湖北省) 공안현(公安縣)이었기 때문에 이들을 중심으로 하는 문학그룹을 '공안파'라고 한다. 이들은 혁신적인 문학 주장을 많이 했다. 그 중 대표적인 주장이 '불구격투, 독서성령(不拘格套 獨抒性靈)'이다 즉 "기존의 격식과 상투적 문투에 구애받지 않고, 오로지 나의 영혼을 펼칠 따름이다." 라는 주장을 하면서 구태의연함을 배격한 것이다. 그들의 두 번째 주장은 '시문의 창작은 사대부 지식분자들의 전유물이 아니라, 감정이 살아있는 사람이라면 천민이든 아녀자든 누구라도 시를 지을 수 있고 시인이 될 수 있다'는 것이었다. 원굉도는 "차라리 부인들의 울음을 지켜줄지언정 여러 유생들의 노닥거리는 웃음을 배우지는 않겠다. [寧守婦人之哭, 不師諸生之笑]"고 말하여 천대받던 부녀자의 통곡 소리에 귀를 기울이고, 그 통곡 자체를 시로 여길지언정 지식분자들의 일락(逸樂)에 빠진 껄껄거리는 웃음 따위에는 관심을 갖지 않겠다는 선언을 했다. 양명학의 학문적 주장과 양명학의 영향 아래 발생한 공안파의 문학이론은 당시 억압받던 민중들로부터 폭발적인 인정을 받았다. 당연히 정부에서는 이들 양명학의 좌파들과 공안파들을 반역으로 몰아갔다. 감옥에 가두고 그들의 저서를 불태우고 금서 조치했다.

앞서 나는 취석 송하진의 신음(呻吟)은 명나라 말기에 문단혁신운동을 주도한 공안파의 문예이론과

도 상통하는 점이 있다고 했다. 그렇다고 해서 취석의 서예가 공안파들처럼 과격하다거나 저항적이라는 뜻은 아니다. 공안파들의 표방했던 불구격투(不拘格套), 즉 기왕의 격식이나 상투성에 구애받지 않는다는 점에서 취석의 서예와 서예에 담긴 그의 신음은 공안파의 문학 지향점과 맞닿아 있음을 말하고자 하는 것이다.

취석의 서예는 하나같이 왼쪽으로부터 시작하여 오른쪽으로 써가는 장법(章法)을 취하고 있다. 특히 한글은 모든 작품을 다 왼쪽으로부터 오른쪽으로 써나갔으며, 한문 작품 또한 특별한 경우를 제외하고는 다 왼쪽으로부터 오른쪽으로 써나갔다. 이에 대해 취석은 다음과 같이 말한다.

서예 장법의 오랜 전통이 비록 오른쪽으로부터 왼쪽으로 써나가는 형식이라고 하더라도 이미 우리 사회는 거의 모든 문자생활이 왼쪽으로부터 오른쪽으로 쓰는 형식으로 바뀌었다. 서예가 비록 예술이기는 하지만 어차피 읽은 문자를 쓰는 활동이라면 예술성과 함께 실용적 서사성(書寫性) 즉 '읽기'의 공능을 완전히 배제할 수는 없다. 그런데 이미 모든 쓰기와 읽기가 왼쪽으로부터 오른쪽 쓰기로 바뀌었다면 서예도 당연히 그렇게 왼쪽으로부터 오른쪽 쓰기로 바꿔 써야 한다.

충분히 일리가 있는 주장이다. '성인군자(聖人君子)도 종시속(從時俗)' 즉 제아무리 성인이요 군자라 하더라도 시대의 습속을 따르지 않고 홀로 옛것만 고집할 수는 없다는 말이 있듯이 시대가 변하고 상황이 바뀌었으면 시대의 변화를 따르는 게 마땅하다. 그러므로 취석의 주장은 분명 일리가 있다. 그러나 필자는 취석의 주장에 동의하지 않는 부분도 있다. 왜냐하면 모든 한자의 글씨쓰기가 예로부터 오른쪽에서 왼쪽으로 써나가는 형식으로 정착하게 된 이유는 한자 자체의 결구와 필획의 특수성에 기인하고 있기 때문에 결구와 필획을 전혀 고려할 필요가 없는 인쇄물이야 가로쓰기를 하는 게 훨씬 편리하지만, 결구와 필획의 특징을 반드시 고려해야 하는 서예에서는 전통의 세로쓰기와 오른쪽으로부터 왼쪽으로 쓰는 장법을 완전히 무시할 수는 없다고 생각하기 때문이다.

갑골문 시대에는 세로쓰기와 가로쓰기, 왼쪽으로부터 쓰기와 오른쪽으로부터 쓰기가 일정하게 정해져 있지 않았다. 오늘날의 종이에 해당하는 재료인 갑골의 여백에 따라 세로쓰기, 가로쓰기, 왼쪽으로부터 쓰기, 오른쪽으로부터 쓰기 등을 혼용하였다. 그러다가 금문(金文)의 시대가 되면서 세로쓰기와 오른쪽으로부터 왼쪽으로 써나가는 장법이 많아지기 시작한다. 갑골문 시대까지는 대부분의 밑쓰기(밑그림)가 없이 갑골에 직접 새겼다. 물론 붓에 주묵을 묻혀 밑쓰기를 먼저 한 다음에 칼로 새긴 경우도 발견되었지만 그런 경우는 극히 일부분이다. 갑골문 쓰기에 비해 금문 빚기에는 초안이 있었다. 진흙으로 '범(範: 거푸집)'을 만들 때 붓으로 초안을 잡은 다음에 그것을 바탕으로 범, 즉 거푸집에 글자를 새기고 범 안에 청동을 녹인 액체를 부어 넣었다가 굳은 후에 진흙 범을 깨뜨림으로써 청동기에 주조한 글자나 무늬가 드러나게 했다. 범을 만들 때 쓴 초안 글씨는 당연히 붓으로 썼다. 초안 글씨를 붓으로 쓰면서부터 자연스럽게 필획과 장법을 고려하기 시작하였다. 이때 사용된 필획은 원필(圓筆)의 필획이었다. 끝이 뾰쪽한 모필로 필획의 시작부분과 끝부분을 둥글게 쓰는 원필을 구사하기 위해서는

기필(起筆)도 역입(逆入)으로 시작하고 수필(收筆)도 역방향으로 붓을 거두어들여야 했다. 이 과정에서 세로 필획은 기필이든 수필이든 다 상하방향으로 붓이 역입, 역출하는 현상을 띠게 되면서 당연히 각 글자의 내재적인 축(軸)이 상하방향으로 형성되었고, 이러한 축에 따라 한 편의 문장을 쓰는 방향이 세로쓰기로 정착하게 되었다. 세로쓰기가 정착함과 동시에 가로필획도 마지막 수필부분은 어떤 필획을 막론하고 역출은 오른쪽에서 왼쪽방향으로 해야만 했으므로 글씨를 쓰는 사람이 잡은 붓은 한 글자를 마칠 때마다 마지막 필획은 세로 필획의 경우에는 역출방향인 위 방향을 향해서 끝나고, 가로필획의 경우에는 역출 방향인 왼쪽방향을 향해 끝날 수밖에 없었다. 이로 인해 금문시대부터 한문을 쓰는 (기록하는) 방향은 위에서 아래로 쓰기와 오른쪽에서 왼쪽으로 쓰는 장법이 자연스럽게 정착되기 시작하였다.

　진시황의 진나라 때에 이르러 예서체가 출현하고 예서를 빨리 쓰기 위해 '초예(草隸)' 현상이 빈번해지면서 한문의 기록은 상하 장법과 오른편으로부터 왼편으로 쓰는 것이 '편한 법'으로 정착하게 된다. 해서의 '구획(鉤劃: 세로 필획에 갈고리 형태로 나타난 왼쪽을 향한 삐침 필획)'이 출현하면서부터는 전체적 장법의 기세와 기운이 더욱더 오른편으로부터 왼편으로 흐를 수밖에 없게 되었고, 한나라 말기 초서가 크게 유행하면서부터는 서예에 형성된 상하의 기(氣) 흐름은 말할 것도 없고 오른편으로부터 왼편으로 흐르는 기(氣)의 흐름 또한 역행을 생각할 수 없는 상황이 되어버렸다. 특히 상하 글자 사이가 실지 필획으로 이어지는 연면(連綿) 초서의 경우에는 오른쪽으로부터 왼쪽으로 흐르는 기 흐름이 더욱 강하게 나타나서 그런 기의 흐름을 역행하여 왼쪽으로부터 오른쪽으로 써나가는 것은 더욱 부자연스럽게 되었다. 이러한 이유로 한자서예는 줄곧 위에서 아래로, 오른편에서 왼편으로 쓰는 장법을 유지해 왔고, 모든 '쓰기'를 '간화자에 가로쓰기'로 규범화한 현재의 중국에서도 서예만큼은 원래의 정체자에서 사용하던 오른편으로부터 왼편으로 쓰기를 용인하고 있는 것이다. 기본적으로 한자의 결구와 유사한 한글서예의 경우도 한자서예와 마찬가지로 세로쓰기에다 오른편으로부터 왼편으로 써나가는 장법이 기의 흐름을 역행하지 않고 자연스럽다. 특히 한글 궁체의 경우는 세로 필획의 세로줄 맞춤을 반드시 지킴과 동시에 세로 필획의 마지막 수필을 왼쪽 방향으로 삐쳐서 끝맺음을 하므로 전체적인 장법은 당연히 세로쓰기에다 오른편으로부터 왼편으로 쓰는 장법을 활용하는 것이 자연스럽다. 나는 이런 이야기를 취석과 허심탄회하게 나눴다. 취석은 다시 말한다.

　한자나 한글서예의 장법이 전통적으로 그런 내력을 갖고 있음을 충분히 이해하지만 그러한 내력이 현실보다 우선할 수는 없다고 생각한다. 전통적 장법을 고수하는 작가는 고수하는 게 맞고, 더러는 그러한 전통의 의미를 존중하면서도 요즈음의 필기법인 가로쓰기에다 왼쪽으로부터 오른쪽으로 쓰는 필기 생활에 준하여 서예작품을 현실에 맞게 창작할 필요가 있다. 내가 전주시장으로 재직할 때 내 선친 강암 선생께서 전통장법에 따라 오른쪽으로부터 왼쪽으로 쓴「호남제일문(湖南第一門)」현판에 대해서 "어찌 그게 '호남제일문'이냐? '문일제남호'이지!"라며 이의를 제기하는 민원이 있었고, '第'를 '苐'로 쓴 것에 대해서도 그것을 서예적 운용으로 이해하지 못하고 "오자(誤字)이니 당장 시

정하라"는 민원이 끊이지 않았다. 결국 수차례에 걸친 설명으로 설득하긴 했지만, 그러한 사례를 통해 현재 우리 국민들의 서예에 대한 인식의 한계를 절감했다. 서예의 전통 장법이 가진 비현실적, 비실용적 요소들도 서예를 쇠퇴하게 하는 요소로 작용한다고 생각했다. 지금은 쇠퇴한 서예를 진흥하기 위해 어쨌든 서예에 대한 대중들의 친근감을 확보해야 할 때이므로 설령 서예의 전통 장법과 유리되는 부분이 있고, 그로 인해 서예의 예술성이 다소 손상을 입는다 하더라도 현재의 우리 대중들 특히 젊은이들이 서예에 관심을 갖게 하기 위해서는 과감하게 오늘날의 보편적 필기 순서에 맞춰 가로쓰기도 하고, 왼편으로부터 오른편으로 써나가는 장법도 적극 활용할 필요가 있다. 더욱이 한국서예의 세계화를 위해 서예에 사용하는 문자를 한자와 한글로만 제한하지 않고 영어, 러시아어, 아랍어 등으로 확대할 필요도 있는 이 시점에서는 가로쓰기와 왼편으로부터 오른편으로 써나가는 장법을 보다 더 적극적으로 고려할 필요가 있다. 미래의 서예는 세계의 많은 문자 중에서도 특히 한글이 주인이 되는 서예여야 한다고 생각한다. 그러기 위해서는 이미 굳게 자리한 한글의 필기 순에 맞게 왼쪽으로부터 오른쪽으로 써나가는 장법의 서예를 하는 것이 보다 더 현실적이고 미래지향적이며, 서예를 대중과 친하게 하는 길이라고 본다.

취석은 이처럼 진보적이고 개혁적이다. 명나라 때의 문학개혁론자들이었던 공안파가 내건 '전통격식에 구애받지 않는다'는 '불구격투(不拘格鬪)'의 정신을 그대로 실천하고 있는 것이다. 이에, 나는 취석의 서예는 양명학의 영향 아래 형성된 공안파의 문학이론과 맞닿아 있다고 평하는 것이다.

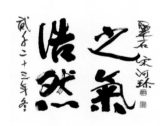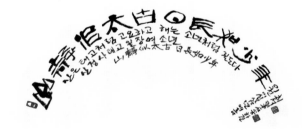

**취석의 '거침없이 쓴 서예' ⑧⑨⑩**
취석의 서예는 가로쓰기와 왼편으로부터 오른편으로 써나가는 장법을 견지하고 있다. 서예에 대한 대중들의 현실적 이해를 돕기 위해 굳이 전통 장법에 구애받을 필요가 없다는 것이 취석의 생각이다.

취석의 서예는 그저 쓰기 위해 아무 글이나 쓰는 서예가 아니다. 절실한 감흥으로 다가오는 쓸거리(書題 혹은 書材) 혹은 써야 할 거리가 있을 때에 그 쓸거리와 써야 할 거리를 쓰는 서예이다. 취석은 자신이 의미를 제대로 파악하지 못한 시문은 절대 서제로 택하지 않는다. 서제로 택한 시문은 반드시

그 의미를 재삼 되씹는 가운데 완전히 파악한 다음, 감흥이 일 때 비로소 붓을 잡아 일필휘지로 거침없이 쓴다. 공안파들이 말한 "부녀자의 통곡"처럼 가슴에 절실하게 와닿는 구절을 쓴다. 예로부터 내려오는 명언 중에서 한 구절을 상투적으로 골라서 쓰는 게 아니라, 아무리 명언이라도 취석 자신을 향한 울림이 없으면 쓰지 않고, 아무리 하찮은 말이라도 취석에게 울림으로 다가오면 거침없이 쓴다. 취석이 쓴「화이부동(和而不同)」은 취석의 인생관은 물론, 정치관과 행정관이 담긴 서제이다. 그래서 흥이 일 때마다 자체를 바꿔가며 여러 차례 썼다.

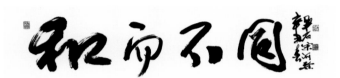

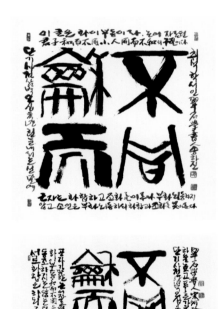

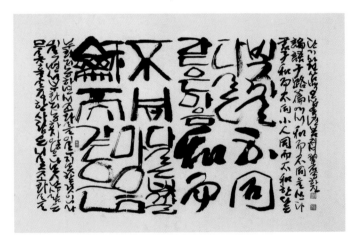

**취석의 거침없이 쓴 서예 ⑪⑫⑬⑭**
和而不同.
취석은 아무리 명언이라도 취석 자신을 향한 울림이 없으면 쓰지 않고, 아무리 하찮은 말이라도 취석에게 울림으로 다가오면 거침없이 쓴다. 취석이 쓴「화이부동(和而不同)」은 취석의 인생관은 물론, 정치관과 행정관이 담긴 서제이다. 그래서 흥이 일 때마다 자체를 바꿔가며 여러 차례 썼다.

　취석의 이러한 불구격투의 서예와 울림이 있는 쓸 거리를 쓰는 절실한 서예는 취석 집안의 학문 내력과 무관하지 않다. 취석의 조부 유재 송기면 선생은 일제 강점기와 광복 직후의 암울함과 들끓음을 몸으로 겪으며 산 학자로서 '구체신용(舊體新用)'을 주장했다. 예로부터 내려온 우리의 전통문화를 몸통으로 삼되 그것을 현실에 맞춰 새롭게 활용하자는 주장이다. 일제의 강탈, 서양문물의 유입과 범람 등 상황이 어려울수록 우리의 전통문화를 기본 골격이자 몸통으로 삼아 굳건히 지키면서도 그것을 단순히 지키는 데에 그치지 말고 시대에 맞게 새로이 활용하자는 주장인 것이다. 조부 유재 선생의 이러한 학문관은 부친 강암에게 그대로 전수되었고, 취석은 당연히 그러한 가학의 영향을 받았다. 취석에

게 있어서 서예는 확고하게 지켜야 할 구체(舊體)이다. 변화무상한 디지털의 시대, AI의 시대라고 해서 서예가 도태되도록 방치해서는 안 된다는 게 서예를 반드시 지켜야 할 구체(舊體)로 여기는 취석의 생각이고, 전통을 잠시 떠나더라도 대중이 쉽게 알아볼 수 있도록 가로쓰기를 하고 왼편으로부터 오른편으로 써나가자는 게 신용(新用)을 지향하는 취석의 생각인 것이다. 취석 집안의 이러한 학문 내력은 취석의 가형인 우산 송하경 교수가 전공한 학문을 통해서도 드러난다. 우산은 광복 후 우리나라 학계에서 비교적 이른 시기에 양명철학을 전공한 양명학자이기 때문이다. 이러한 가학의 연원 아래 취석이 지향하는 '불구격투(不拘格鬪)', '영수부녀지곡(寧守婦女之哭)', '구체신용(舊體新用)'의 서예관을 반영한 '거침없이 쓰는 서예'가 한국 서단에 하나의 Movement로 작용하여 한국의 서예를 진흥하는 데에 유의미한 역할을 할 수 있기를 기대한다.

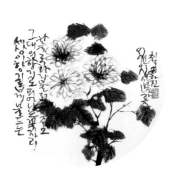 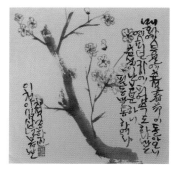 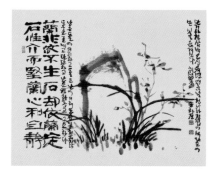

**취석의 거침없이 쓰는 서예 ⑮⑯⑰**
문인화.
취석의 '거침없이 쓰는 서예'는 문인화에서도 나타난다. 격투에 구애받지 않고 '目濡耳染'으로 익힌 문인화를 거침없이 구사하였다.

VI.

우리는 취석의 서예 전시장에 많은 사람들이 오기를 바라야 한다. 도지사를 지낸 고위 공직 경력으로 인해 맺어진 인맥들이 전시장을 다 다녀가게 해야 한다. 사회지도층들이 취석으로 인해 서예에 대한 관심을 갖게 해야 한다. '거침없이 쓰는 서예'의 효과를 그들 사회지도층 인사들에게 먼저 파급시켜야 한다. 그러한 파급에 힘입어 우리 국민들이 일단 서예를 구시대의 유물로 여기지 않고 이 시대에 살아있는 예술이자, 오락이자, 수양이자, 취미로 인식하게 해야 한다. 그것이 이미 상당 부분 피폐해진 한국의 서예를 살리는 길이다. 국민적 관심이 사라진 장르의 문화 예술은 살아남을 수 없다. 현실을 무시한 채 옛것만 고집하는 문화는 도태되기 마련이다. 전자계산기와 컴퓨터라는 과학문명이 세상을 휩쓸기 시작했을 때 이러한 세상의 변화를 도외시 한 채 현실에 적응하려는 노력을 하지 않다가 어느 시점에서 거의 흔적도 없이 사라진 문화의 대표적인 사례가 주판알을 굴려 계산을 하던 '주산(珠算)'과 특별한 방식을 사용하여 순식간에 머릿속으로만 계산해내는 '암산(暗算)'이다. 사실 주산과 암산도 인류가 계발하여 가꾸어 온 위대한 문화유산이다. 전자계산기나 컴퓨터에 못지않은 장점이 있는 문화이다. 주산을 단순히 '계산'의 도구로만 보지 않고 '손놀림'의 미학으로 이해하는 가운데 '계산' 외의 다른 측

면에서 보존과 계승의 가치를 찾아냈더라면 주산은 특별한 민속놀이나 정신집중을 위한 훈련 도구, 심리치료를 담당하는 프로그램 등 새로운 노선을 따라 새로운 발전의 길을 가게 되었을 것이다. 그리고 암산이야말로 수학적 인지능력 계발을 위한 프로그램으로 활용했더라면 세계인이 필요로 하는 새로운 문화로 재탄생할 수 있었을 것이다. 그런데 전자계산기와 컴퓨터의 등장 앞에서 그저 손 놓고 있다가 주산과 암산은 도태·사멸되는 상황을 맞고 말았다. 사실, 현재 서예가 처한 위기는 과거에 주산과 암산에게 닥쳤던 위기 못지않은 위기이다. 서예는 단순한 필기의 수단만이 아니라 위대한 예술이자 심오한 인문학이다. 그런데 거의 모든 필기생활이 컴퓨터와 모바일로 바뀌었다는 이유로 그처럼 위대한 서예의 가치를 홀시하여 방치한다면 인류는 수천 년 동안 엄청나게 많은 긍정적 역할을 해온 고급문화인 서예를 잃어버리고 말 것이다. 이런 안타까운 우를 범해서는 안 된다. 이미 중국이나 일본은 21세기에 서예가 갖는 의미와 가치를 재발견하여 오히려 학교교육에서 필수과목으로 지정하는 등 새로운 발전책을 도모하고 있는데 우리나라의 서예는 손을 놓은 채 도태의 위기 속으로 계속 빠져들게 해서는 안 되는 것이다.

어떻게 해서든 일단 서예를 살리고 봐야 한다. 무엇보다도 순수예술로서 서예가 갖는 심오한 철학과 예술성을 알아보는 안목을 갖게 하는 교육이 이루어져야 하고, 서예를 이용한 심리치료 프로그램도 개발하고, 서예를 활용한 웰빙 프로그램과 장수 프로그램도 개발할 필요가 있다. 세상이 변했다는 이유로 서예 자체를 다른 것으로 변질시킬 게 아니라, 서예의 본질을 충실히 지키는 가운데 서예를 활용한 각종 응용프로그램을 적극적으로 개발함으로써 대중들 스스로가 나서서 서예를 즐길 수 있도록 해야 한다. 무엇보다도 쉽게 붓을 잡을 엄두를 내게 해야 하고, 붓 잡는 재미를 물씬 맛보게 해야 한다. 서예를 이 시대의 시대에 부합하는 시대정신을 가지고 다시 해석하고 이해하는 시도를 끊임없이 지속해야 한다.

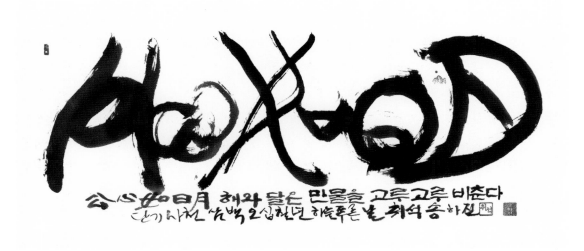

**취석의 거침없이 쓰는 서예 ⑱**
公心如日月 공적인 마음은 해와 달과 같아서 편향되게 비침이 없나니.
취석의 삶은 사적인 이익 때문에 공공의 이익을 배반한 적이 없다. 취석의 한국 서예 진흥에 대한 열정도 일월처럼 편향됨이 없이 비추는 公心일 것이다.

이번에 열리는 취석 송하진의 서예전은 전통문화인 서예를 이 시대의 시대정신으로 다시 읽는 기회를 제공할 것이다. 취석이 제시한 '거침없이 쓰는 서예'는 이 시대 서예의 시대정신이다. 취석이 전시장으로 들고나온 '거침없이 쓰는 서예'는 서예에 처음으로 예술이라는 가치를 부여할 당시 최원(崔瑗)이라는 선각자가 제시한 서예의 원초적 예술성인 '비의(比擬)의 형상성'에 근거를 두고 있으며, 복고와 모방과 답습에 젖어있던 명나라의 문화 환경에 혁신의 바람을 일으킨 왕양명의 양명학과 양명학의 종지를 따른 혁신적 문학 그룹인 공안파의 문학이론과도 맞닿아 있다. 그렇기 때문에 취석 송하진의 '거침없이 쓰는 서예'는 이 시대의 시대정신을 반영한 새로운 서예이자 서예혁신 Movement가 되기에 충분하다. 그리고 무엇보다도 취석 송하진의 '거침없이 쓰는 서예'는 목유이염(目濡耳染)으로 다진 취석 송하진의 실력을 바탕으로 내놓은 화두이자 작품이기 때문에 이 시대의 서예를 진흥하는 데에 많은 이의 공감을 살 수 있을 것이고, 그런 공감을 바탕으로 큰 역할을 할 수 있을 것이다. 그리고 취석이 현재 세계에서 규모가 제일 크고 권위가 제일 높다고 자부할 만한 한국을 대표하는 국제서예종합행사인 세계서예전북Biennale의 조직위원장을 맡고 있다는 점에서 그가 화두로 들고나온 '거침없이 쓰는 서예'는 우리 서예를 진흥하는 데에 더욱 큰 역할을 할 수 있을 것이다.

지금의 한국 서예인들은 취석의 서예에 많은 관심을 가져야 하고, 서예인들 뿐 아니라 많은 국민들이 취석의 서예에 관심을 갖기를 바라야 한다. 한국 서단의 어떤 서예인, 어떤 서예가와도 다른 특별한 환경에서 특별한 방법으로 서예를 몸으로 익힌 서예가의 말에 귀를 기울일 필요가 있고, 그의 작품에 관심을 가질 이유가 있다. 취석 송하진의 서예에는 피폐한 한국 서단에 새로운 활기를 불어넣을 수 있는 다양한 가능성이 내재해 있기 때문이다. 20년 가까운 생애를 대중들과 함께 해온 선출직 지자체장으로서 대중들과 부딪치며 절감해온 서예의 위기에 대해 말하는 취석의 이야기에 귀를 기울여야 하고, 그런 위기를 타개해볼 생각으로 용기를 내어 들고나온 그의 작품에 눈길을 보내야 하는 것이다. 특히 문화와 예술을 사랑하는 사회의 지도층들이 취석의 서예에 관심을 가져야 한다. 취석 송하진의 서예에는 이 시대에 서예를 살릴 대안이 들어 있기 때문에 그의 서예에 관심을 가질 필요가 있는 것이다. 취석 송하진의 이번 전시가 성황을 이루어 큰 성과를 거두기를 기원한다.

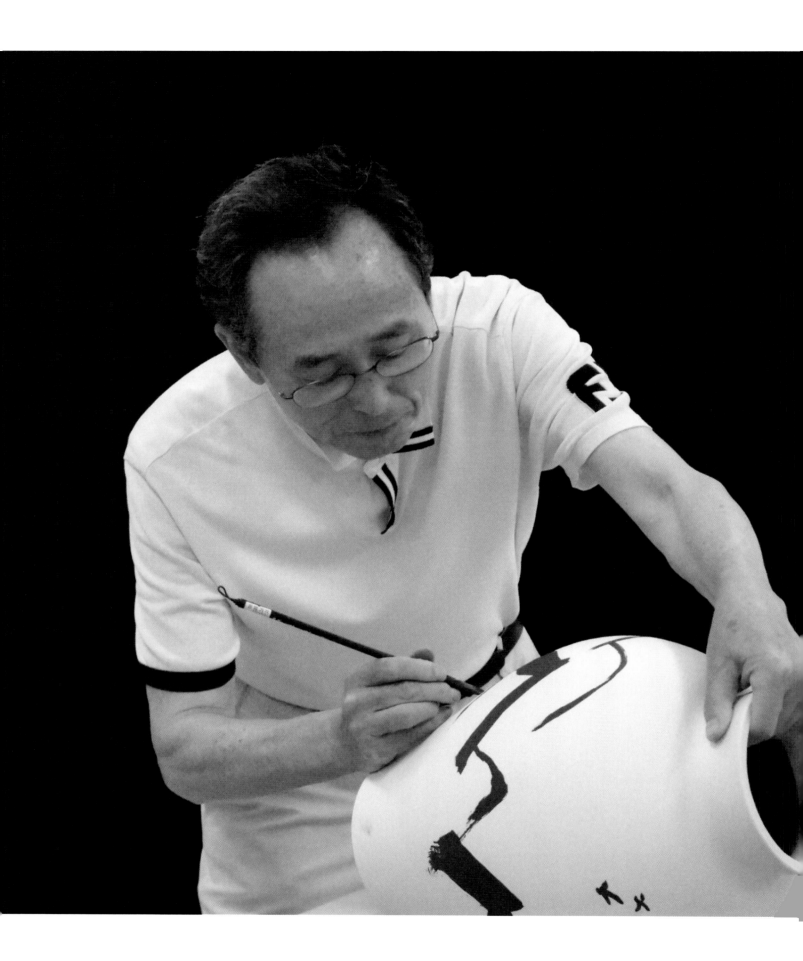

# 푸른돌·취석 송하진이 걸어온 길

- 1952. 4. 29 전라북도 김제시 백산면 상정리 여뀌다리 출생
  - 일제에 항거하여 창씨개명과 단발령을 거부하는 뜻으로, 평생을 상투 틀고 갓 쓰고 우리 민족 고유의 하얀 한복을 입고 사시면서, 유학과 한문학, 그리고 서예 5체와 사군자 등 현대적 감각의 서예가로서, 선비정신, 항일민족정신, 예술정신으로 이름이 높았던 강암 송성용 선생과 이도남 여사의 4남 2녀 중 여섯째로 태어났다. 강암 선생의 선비정신과 항일민족정신, 예술정신은 할아버지 유재 송기면 선생으로부터 물려받은 것으로, 유재 선생은 글씨보다는 문장을, 문장보다는 행실이 더 빼어나 '필불여문 문불여행(筆不如文 文不如行)'이라 칭송을 받았으며, 몸체는 옛것이되 쓰임새는 새것이어야 한다는 구체신용설(舊體新用說)을 주장한 한말(韓末)의 대유학자(大儒學者)였다.

    강암 선생은 또한 16세에 이도남 여사와 결혼하였는바, 장인이신 고재 이병은 선생으로부터도 공부하였다. 고재 선생은 심성을 기르는 것은 책으로 육체를 기르는 것은 농사로 해야 한다는 신념으로 전주와 완주를 중심으로 농사와 학문에 전념했던 큰 유학자였다.

    할아버지 유재 선생은, 청년기엔 서양철학을 우리나라에 처음 소개한 것으로 유명하고, 전북을 중심으로 서화의 뿌리를 내린 석정 이정직 선생으로부터 공부하였다. 한편 중년기엔 3,000명 이상의 제자를 기르고 100권이 넘는 저서를 남기며 조선조의 유학을 마지막으로 꽃피운 간재 전우 선생으로부터 배웠다.

- 1959. 3 ~ 1965. 2 김제 종정초등학교(21회)
  - 글짓기와 붓글씨, 노래에 소질을 보여 많은 대회 참가

- 1965. 3 ~ 1968. 2 익산 남성중학교(18회)
  - 김연태 선생께 시를, 김을용 선생께 음악을 공부하며 문예활동

- 1968. 3 ~ 1971. 2 전주고등학교(48회)
  - 전고·북중개교50주년 서화전, 교지 등에 시 발표하며 활동

- 1971. 3 ~ 1972. 12 서울특별시 대성학원 수학

- 1972. 3 ~ 1973. 2 성균관대학교 행정학과
  - 성균서도회 서예활동과 다수의 시 발표, 성균문학상 수상

- 1973. 3 ~ 1975. 1 고려대학교 법학과
  - 미당 선생께 시 공부, 고대신문에 다수의 시 발표, 사시공부

- 1975. 2 ~ 1977. 7 35사단 입대 후 육군종합행정학교 교도대
  - 차트 및 서예업무, 전우신문 시 발표, 불우전우돕기 시서화전 시서화경연대회 최고상 수상 등

- 1977. 8 ~ 1978. 2 전국 일주 여행, 서예와 독서 활동

- 1978. 3 ~ 1979. 2 고려대학교 법학과 복학
  - 행정고등고시 준비 전념

- 1979. 3 ~ 1981. 2 서울대학교 행정대학원
  - 행정고시 준비 전력, 오석홍 교수 조교
  - 한국 예술행정에 관한 연구(행정학 석사)

- 1980. 12 제24회 행정고등고시 합격

- 1981. 4 ~ 1981. 6 총무처 중앙공무원교육원 연수
  - 서예반을 구성하여 활동

- 1981. 7 ~ 1982. 4 내무부, 전라북도, 전주시 사무관 시보

- 1982. 4 ~ 1994. 9 전라북도 사무관
  - 기획, 인사, 공보, 경제, 통계, 농지, 체육, 평가 등 업무
  - 원광대학교 사회과학대학원 강의 (이후 7년)

- 1985. 3 고려대학교 대학원 행정학박사과정 (정책이론 전공)

- 1994. 10 ~ 1997. 6 전라북도 서기관
  - 기획관, 지역경제국장, 경제통상국장
  - 세계서예전북비엔날레 최초 기획
  - 전주대학교 중소기업대학원 객원교수(2년)
  - 정책실패의 제도화에 관한 연구로 정책학 박사학위 취득

- 1997. 6 ~ 2001. 3 내무부(행정자치부, 행정안전부)
  - 방재, 정보화, 민간협력, 교부세 등 과장, 녹조근정 훈장
  - 1997년 문화마당21 창립 후 현재까지 활동

- 2001. 3 ~ 2004. 11 전라북도 부이사관, 이사관
  - 의회사무처장, 기획관리실장

- 2004. 11 ~ 2005. 8 행정자치부 지방분권지원단장
  - 제주특별자치도 실무추진단장

- 2005. 8. 16 공무원 명예퇴직 (1급 관리관)
  - 전주시장 출마선언

- 2005. 8. 17 ~ 2006. 5. 31 전주시장 선거활동
  - 시집『모악에 머물다』출간
  - 정책학술서『정책성공과 실패의 대위법』출간
  - 5. 31 제4회 전국동시지방선거 51% 득표 전주시장 당선

- 2006. 7. 1 ~ 2010. 6. 30 제36대 전주시장
  - 한 해 1,300만 명 이상 찾는 한옥마을사업 성공으로 전주를 가장 한국적인 도시 이미지 구축, 탄소섬유 국내 최초 개발 성공으로 첨단소재산업기반 구축, 도시재생과 고품격예술 도시(Art polis)사업, 쓰레기 분리수거와 종량제 전국최초시행, 전북시장군수협의회장, 전국시장군수구청장협의회사무총장
  - 한국행정학회 부회장 등

- 2010. 6. 2 제5회 전국동시지방선거 65% 득표 전주시장 재선

- 2010. 7. 1 ~ 2014. 6. 30 제37대 전주시장
  - 유네스코 음식창의도시 전주
  - 국제 슬로시티 전주
  - 효성 탄소섬유 최초생산 및 공장 유치 등
  - 전주완주통합 추진 실패(2회)
  - 시집『느티나무는 힘이 세다』출간
  - 대담집『송하진이 그리는 화이부동 세상』출간

- 2013. 2 한국문학예술상(시부문) 특별상 수상(포스트 모던)

- 2014. 6. 4 제6회 전국동시지방선거 69% 득표 전라북도지사 당선

- 2014. 7. 1 ~ 2018. 6. 30 제34대 전라북도지사
  - 삼락농정과 농생명산업, 탄소융복합산업, 토탈관광산업
  - WTF 무주세계태권도선수권대회
  - 전국시도지사협의회 부회장

- 2018. 6. 13 제7회 전국동시지방선거 71% 득표 전라북도지사 재선

- 2018. 7. 1 ~ 2022. 6. 30 제35대 전라북도지사
  - 생태문명산업, 신재생에너지산업, 홀로그램산업, 상용차혁신성장산업, 전라감영복원, 탄소산업진흥원국가기관화, 스마트팜 최초 완공, 미륵사지복원, 새만금개발공사 출범, 새만금국제공항 예타면제 건설계획확정, 코로나19 대응주력 등
  - 전국시도지사협의회장 (재선),
  - 강암연묵회 서예활동

- 2022. 4. 18 정계은퇴 선언

- 2022. 6. 29 전라북도지사 퇴임

- 2023. 1 ~ 현재 서예와 시작업에 전념
  - 세계서예전북비엔날레 조직위원장
  - 서울시인협회 고문

- 2024. 9. 25 ~ 11. 10 한국미술관(서울), 현대미술관(전주) 〈거침없이 쓴다 – 푸른돌 취석 송하진 초대전〉 개최

※ 20대 이후 4,000여 점의 서예작품을 남겼으며, 독립운동가 장현식 선생 기적비, 얼굴 없는 천사비, 선운사 도솔암 보제루, 부안 월명암 등 다수의 현액이 있으며, 현재는 거침없이 쓰는 서예로 한국서예가 나아갈 새로운 길을 모색하면서 한글이 주인되는 서예와 왼쪽에서 오른쪽으로 쓰는 서예, 한국성을 표출하는 서예 활동에 주력하고 있음.

푸른돌·취석 송하진
# 거침없이 쓴다

인 쇄 2024. 9. 1
발 행 2024. 9. 10

저 자 송하진

발행인 이홍연 · 이선화

발행처 (주)이화문화출판사
서울특별시 종로구 인사동길 12, 310호
TEL : 02-732-7091~3

기 획 이용진

디자인 하은희

촬 영 이희준 (대홍정판)

표 구 김대현 (고석산방)

ISBN 979-11-5547-588-1
정 가 100,000원